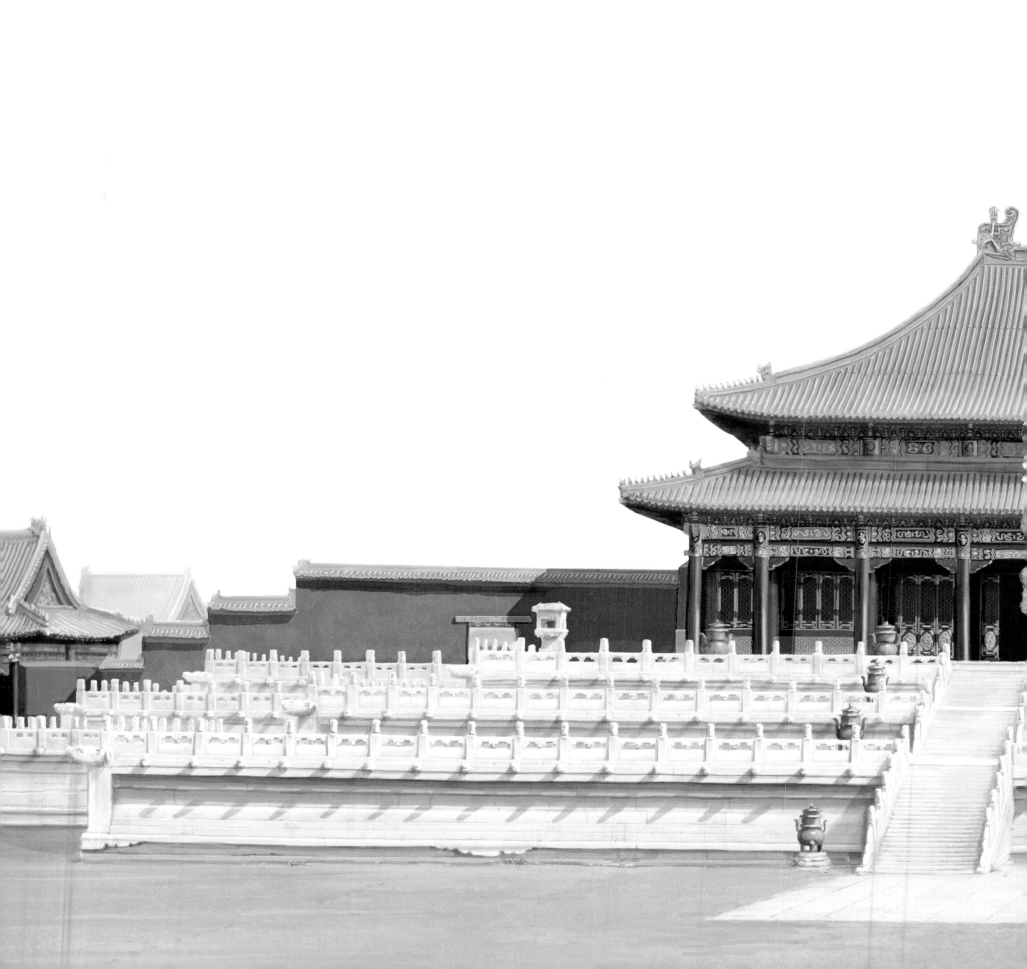

紫禁城

100

趙廣超 著

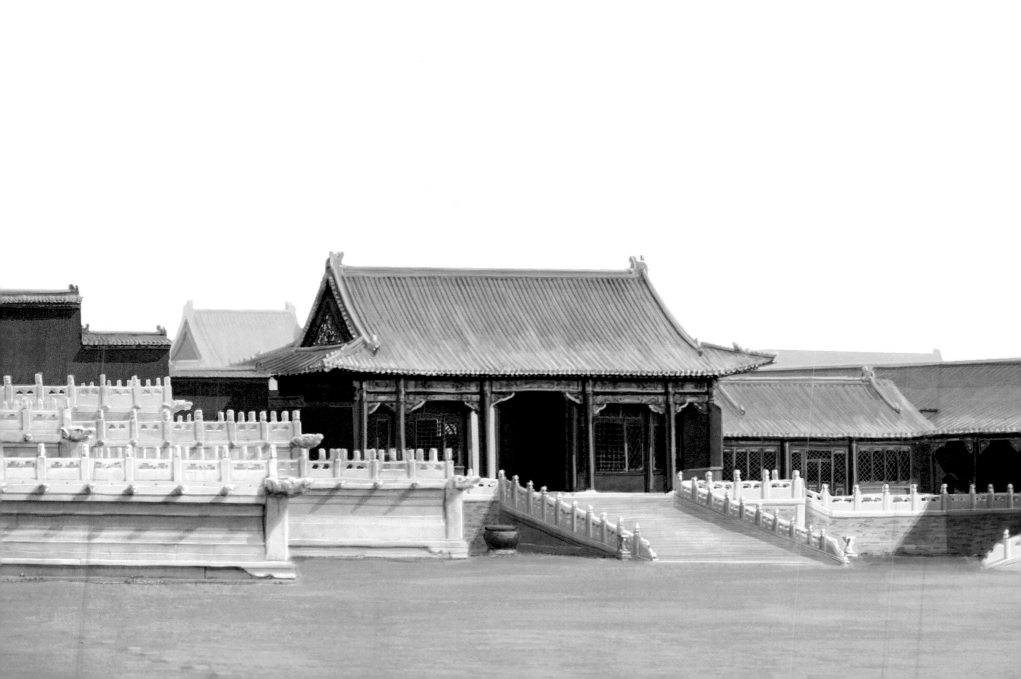

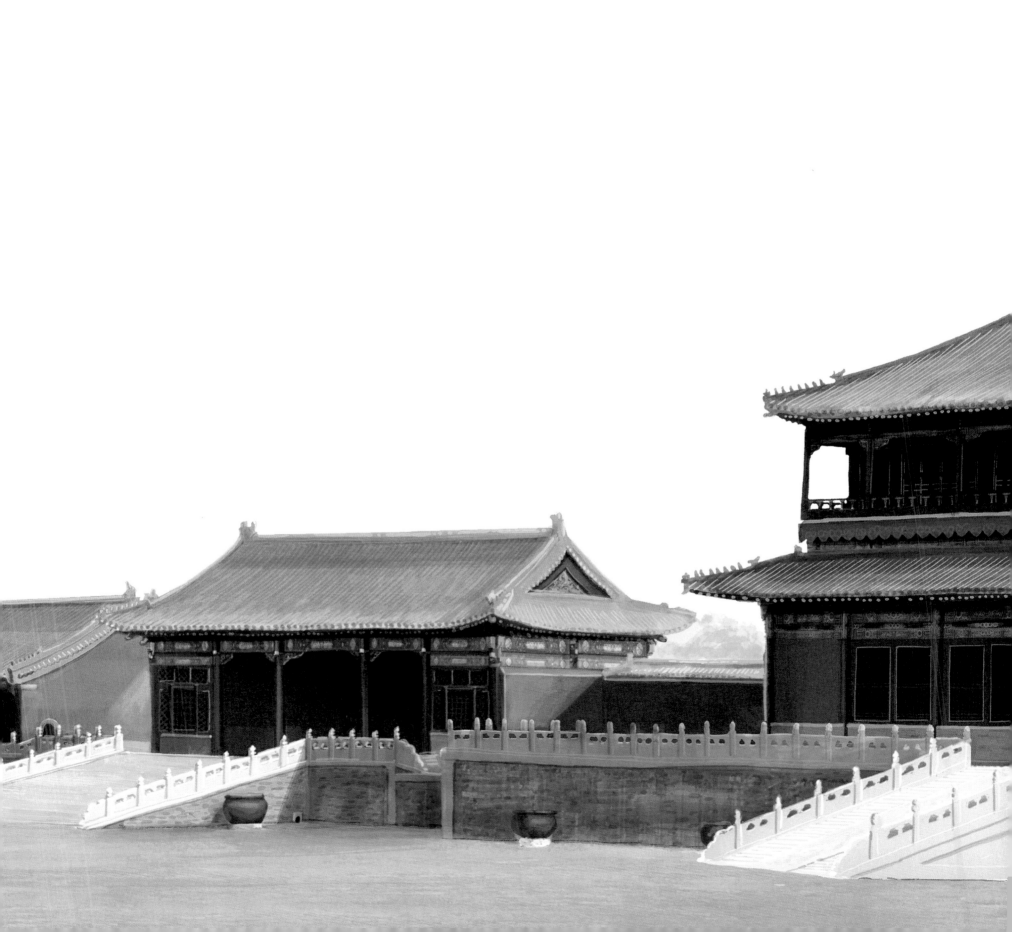

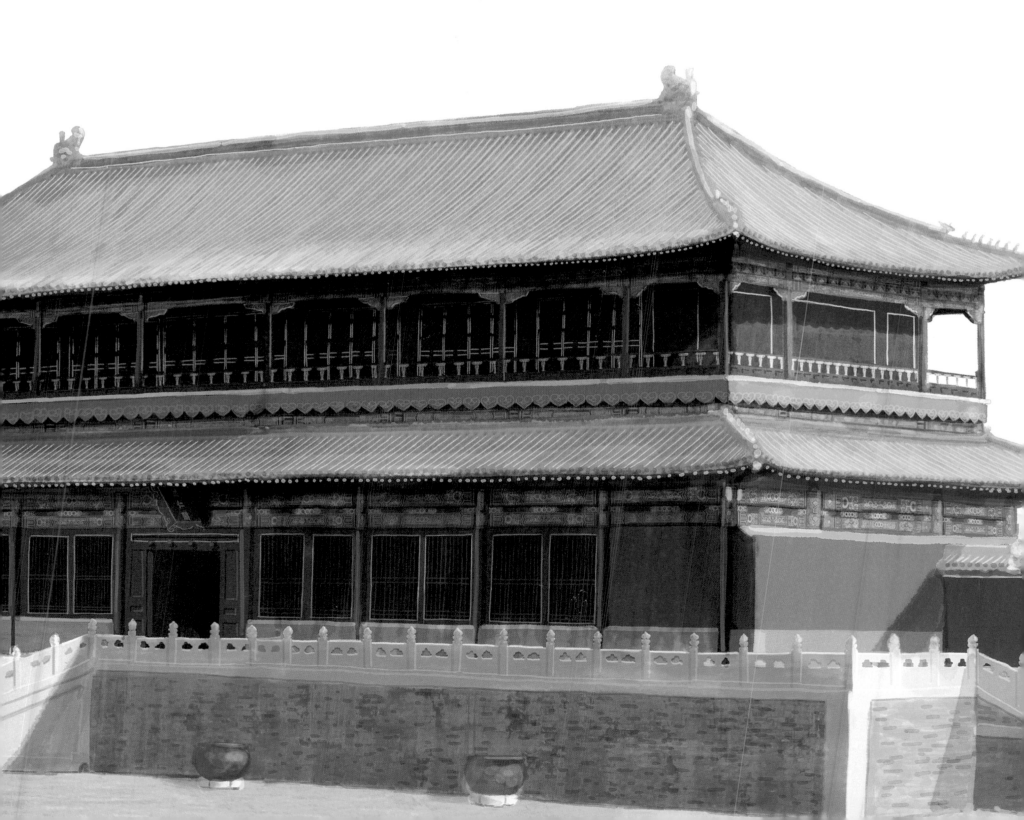

創作團隊

CnC 設計及文化研究工作室
DESIGN AND CULTURAL
STUDIES WORKSHOP

統籌

故宮文化研發小組
Division of Cultural Research and
Development of the Forbidden City

何 鴻 毅 家 族 基 金
THE ROBERT H. N. HO FAMILY FOUNDATION

本 出 版 項 目 開 發 調 研 工 作 由 何 鴻 毅 家 族 基 金 贊 助

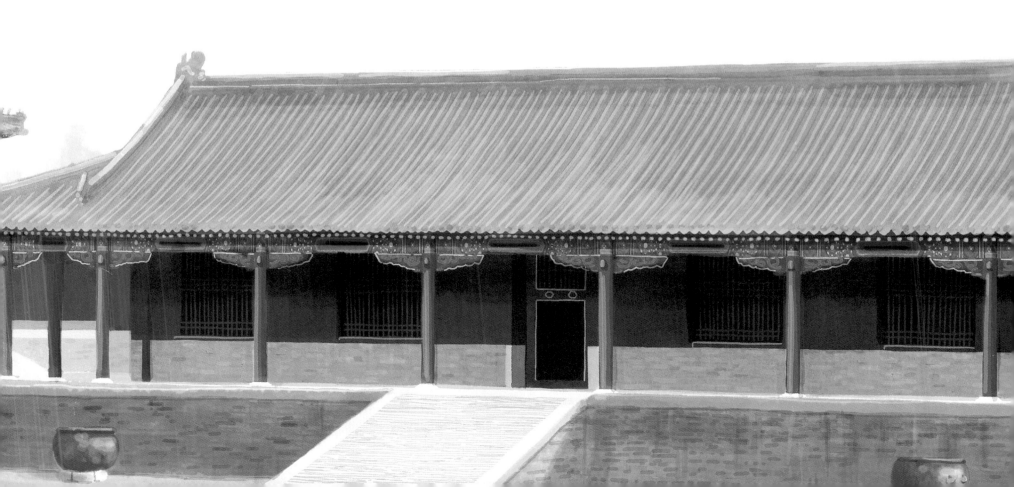

出版緣起

為了慶賀故宮博物院九十周年華誕，我們特意出版了《紫禁城 100》的繁體版，
以全新的視角、獨特的繪圖和豐富的文字，講述了你知道的和不知道的紫禁城的
故事，再現了這座世界文化遺產的魅力。

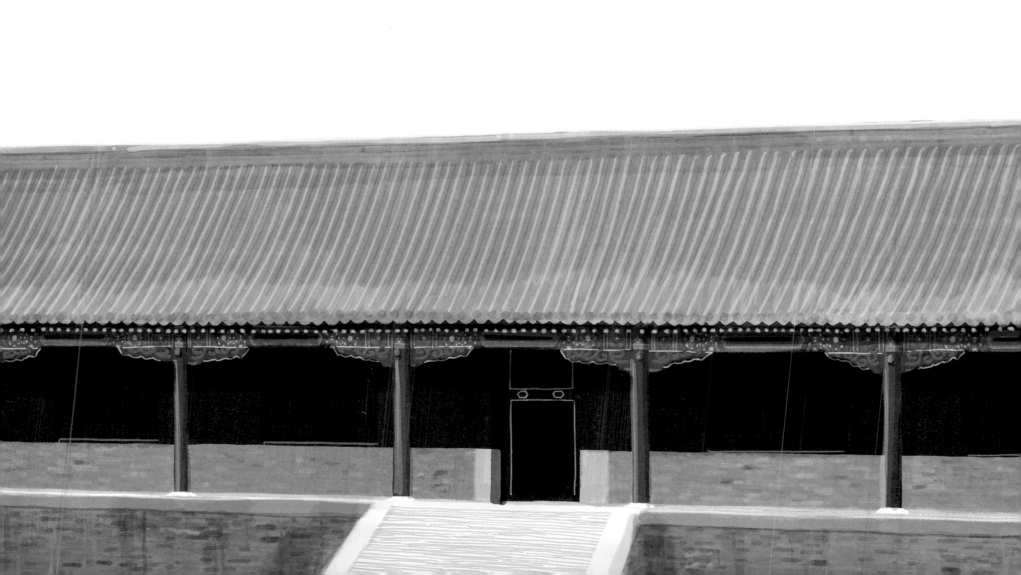

國家圖書館出版品預行編目 (CIP) 資料

紫禁城 100 / 趙廣超著. -- 初版. -- 臺北市：
風格司藝術創作坊, 2015.12
　面；　公分
ISBN 978-986-92387-1-7(精裝)

069.82　　　　　　　　　　104026758

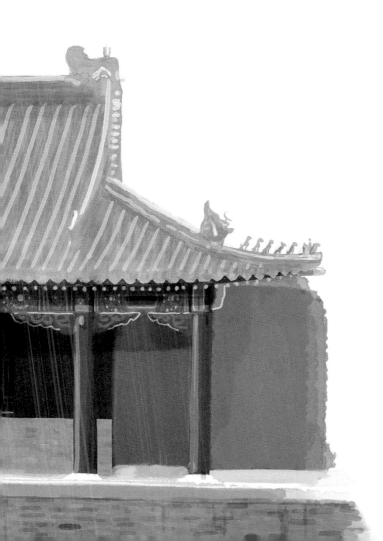

書　　　名：紫禁城 100
著　　　者：趙廣超
統　　　籌：故宮文化研發小組
創作團隊：設計及文化研究工作室
裝幀設計：吳靖雯　趙廣超
圖　　　像：馬健聰　陳漢威
　　　　　　蘇　珏　吳東宇　馬蒨薇
數　　　位：張誌欣　吳啟駿
出　　　版：風格司藝術創作坊
　　　　　　106 台北市安居街 118 巷 17 號
　　　　　　Tel: (02) 8732-0530 Fax: (02) 8732-0531
　　　　　　http://www.clio.com.tw
總 經 銷：紅螞蟻圖書有限公司
　　　　　　Tel: (02) 2795-3656 Fax: (02) 2795-4100
　　　　　　地址：台北市內湖區舊宗路二段 121 巷 19 號
　　　　　　http://www.e-redant.com
定　　　價：1500 元
版　　　次：2015 年 12 月第一版第一次印刷
規　　　格：大 12 開（280×280mm）320 面
國際書號：ISBN 978-986-92387-1-7

本出版項目開發調研工作由何鴻毅家族基金贊助
特別鳴謝：中央電視台紀錄頻道《故宮 100》製作團隊

今年是故宮博物院建院九十周年，故宮出版社推出《紫禁城 100》圖書，這實在是件可喜可賀的事情。通過書籍宣傳故宮，讓更多人瞭解故宮，進而繼承和發揚故宮文化和傳統文化的光輝。《紫禁城 100》圖書是由趙廣超先生及其設計及文化研究工作室同仁和故宮文化研發小組團隊多年投入心血一起精心創製的作品。

首先可以瞭解故宮的歷史。北京故宮，又稱紫禁城。於明永樂十八年即 1420 年建成。至今將近 600 年歷史。明清兩代，共有 24 位皇帝在此居住、生活和行使國家最高權力。1911 年清帝遜位，1913 年古物陳列所在紫禁城外朝籌建，1924 年溥儀出宮，1925 年故宮博物院成立。這其中的歷史滄桑，見證了中華文明如何從落後走向進步，從封閉走向開放。

第二，故宮這個空間內建築的變化，其功能的演變，以及建築背後的思想、設計、藝術、功能等方面的因素，都在作者的關注範圍之內。書中圖片，全部是作者團隊繪製，精彩呈現故宮每一個元素美妙的細節之處。大到全景的地圖，小到瓷器上的一個紋理，無不在生花妙筆下活靈活現，精彩動人。圖片與文字結合，從肌理到內核，從紋樣到思想，一一深入剖析，細節呈現。

第三，故宮不僅是空間，也是人生活於其中的地方。這裏有前朝事，宮院事，花園事，心靈故事等等，事事非同尋常。人在空間內居住，也受空間的約束，這裏上演的既有帝王豪情，也有無奈辛酸，把一個文化中的活力、可能性和自身弱點，通過這些人物折射出來，引人深思。

此書內容不止如此，呈現的也不僅是故宮的一百個細節，而是涉及方方面面，並且對文化的思考貫穿其中。正如作者所說：「歷史給我們留下這座六百年前的天下和宇宙的中心，明月清風，與我們一起見證這悠長的文化如何無有間斷。」文化的基因嵌入我們每一個人的行為之中，在有意無意之間，都會表露出來。而通過這本書，我們更能明白故宮的基因，傳統文化的基因，看到文化如何不間斷地成長，看到故宮以及每一個人，如何更好地走向未來，走向下一個六百年。

<div align="right">

單霽翔
故宮博物院院長

</div>

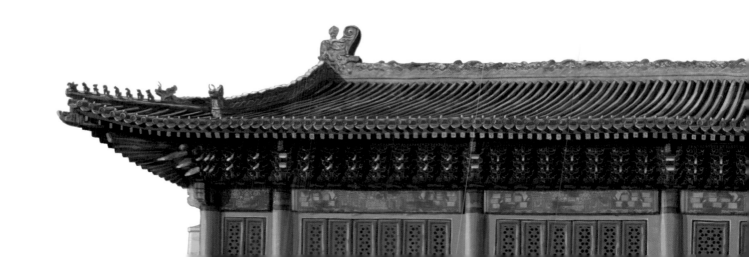

以推廣中華文化為己任

2011 年，何鴻毅家族基金支持由趙廣超先生領導的設計及文化研究工作室，參與研發《故宮 100》百集紀錄片，並於 2012 年中央電視台紀錄頻道首播。

《紫禁城 100》講述紫禁城 100 個關於建築空間、宮廷生活等故事，成功把中華文化的普遍意義，帶給廣大的海內外觀眾。

基金致力拓展更多觀眾欣賞中華文化深厚的內涵與意趣，我們喜見《紫禁城 100》的出版，為讀者提供耳目一新的面向，帶領大家重新認識紫禁城，領會當中盛載的歷史和文化意義。

藉此，我們衷心感謝趙廣超及工作室團隊、故宮博物院院長單霽翔、故宮博物院副院長暨故宮出版社社長王亞民先生及其團隊的不懈努力。推廣中華文化是一項長遠工程，基金能為此出一分力，感到欣喜。

何猷忠

何鴻毅家族基金主席

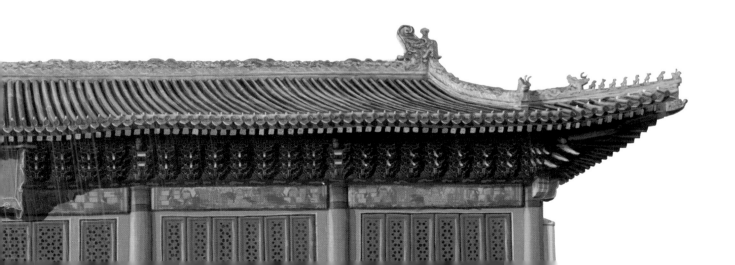

目錄　前言

北斗星

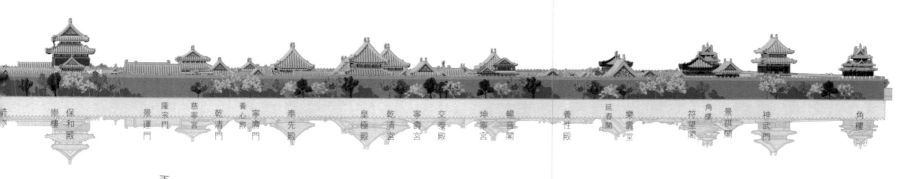

前戸　崇樓　保和殿　隆宗門　景運門　慈寧宮　乾清門　養心殿　寧壽宮　奉先殿　皇極殿　乾清宮　寧壽宮　交泰殿　坤寧宮　韞音閣　養性殿　延春閣　樂壽堂　角樓　符望閣　景祺閣　神武門　慈寧　角樓

前言

王氣

　　古代之國比我們想像小，古人的家卻是龐大到現代人無法想像的宗族社群。平民齊家，諸侯治國，天子平天下。歷史中每個得到天下的新王朝，都會照例將已成敗局的前朝皇宮徹底拆除，彰顯一番氣象，建構新朝天威。這樣做霸氣十足，卻勞民傷財。然而，工程又可令每個新都城在「更完備」的概念和技術下落成，讓古老傳統因此帶着奇異的年輕面貌。於是，每一個朝代的中央就因時制宜地在全國選擇更適合王氣所在的城市，作為新政權的樞機要地。京師坐落在哪裏，哪裏便是天下的中央，中央的中央當然就是帝皇宮殿（家天下），循宇宙陰陽沖和之氣，上接中天之樞（紫微垣），下應子午（南北地軸）之王氣。

　　中國封建時代最後一個，同時也是被視為最完美的核心，便是北京的紫禁城。

皇宮

　　明帝國最初選都鳳陽，然後定都南京（1368），到了第三代皇帝明成祖（朱棣），剛登位（永樂四年，1406），便派出朝中大員，分赴全國各地採集建材，發工匠10萬，超過百萬民伕，在元代宮殿的舊址上，依據南京宮城，以更大的規模修建北京紫禁城。永樂十八年（1420）宮城落成，朱棣隨即將京師從南京遷回自己的龍興之地，北京自始躍升為全國（也是當時世界上）的第一大城。

　　新建宮城在元代故宮的遺址上往東迤移約1000米，挪開今天的北海公園，多少意味着從「逐水草而居」的元人民風，回到漢文化尚中正平穩的農耕格局上。在地圖上可以看到紫禁城前院太和門廣場西側、熙和門外有一座小橋（斷虹橋），據說便是當年元宮的中軸線。再看內廷東側，從北至南筆直而下，是一條幾乎可以將整座宮城劃開的長巷（東筒子），亦很可能便是元故宮的東牆故址。新皇宮將元人覆沒的氣運推到西面五行中主藏主殺的白虎方位上，再利用起造殿宇所剩的建材，連同開挖護城河的泥土在宮後堆起一座小山（景山），為本來平坦的宮城創造阻擋北方寒風的屏障，在形勢上成為紫禁城乃至北京城的制高點，也是萬世基業的背靠。

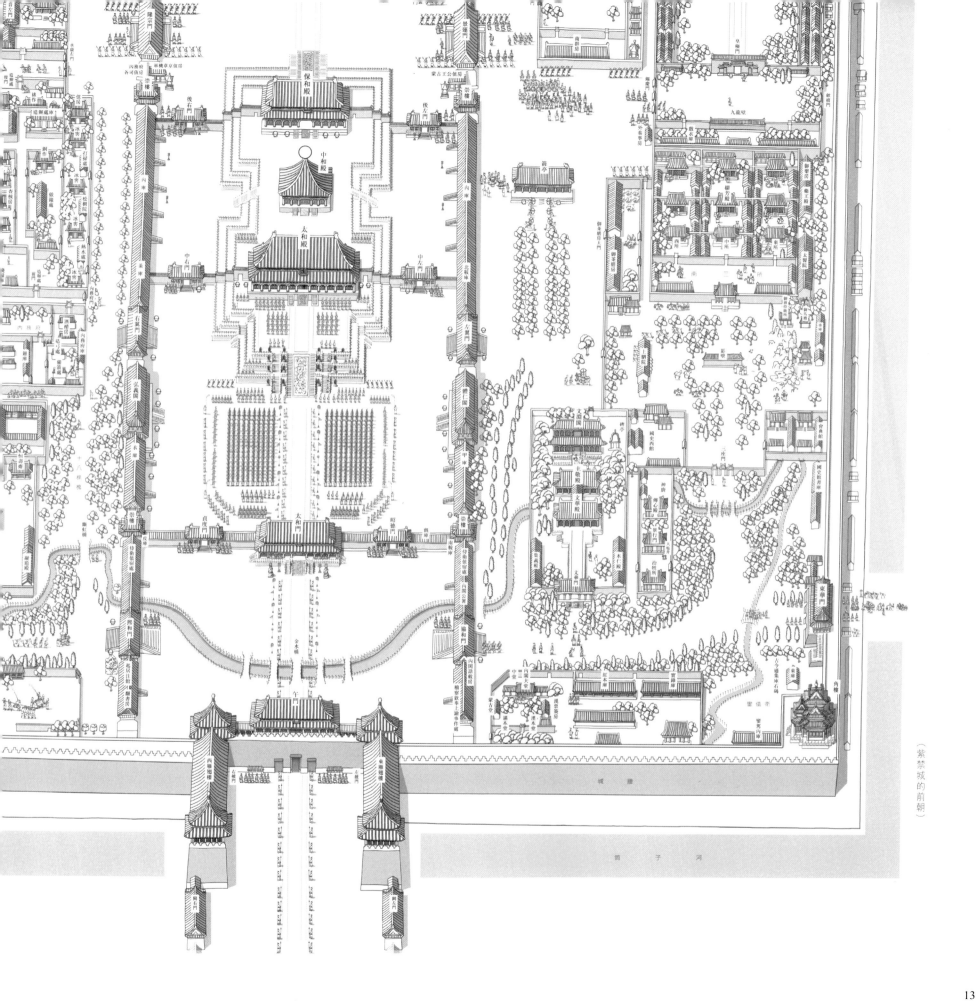

（紫禁城的前朝）

13

王朝

　　按五行秩序，王土居中，紫禁城的外朝中央高台，就是用漢白玉石清晰地寫下有史以來最大的一個「土」字，鎮壓往復所有。皇帝面南而治，綏靖萬邦。中國最後兩個封建王朝開國皇帝，一出身草莽，一來自塞外，都希望天下民心歸向，都特別看重天授皇權的正統形象。尤其明成祖當初以「靖難」名目從侄兒手中取得皇位，實與篡奪無異。遷都北京之時，成祖猶未能完全穩定局面，京師的穩定意義尤其重大。明清兩朝均大造青銅之器，以象徵法統的禮器宣示無可爭議的事實，明初紫禁城的大朝正殿以「奉天」命名，「承運」之意不言而喻。1644 年清朝入關，出乎意料地沒有循例將這個代表着明代政治符號的皇宮從歷史中抹去，且悉從明制，金鑾殿兼許「太和」之願，在敵對王朝的基礎上開枝散葉。巍巍宮城在明末受到兵燹破壞，清初葺之以儉，至乾隆始事建設。嘉慶之後，清皇室窮於應付內亂外侮，再無力踵事增華，恰好就讓這宮城保留下當初大局。之後中國再無封建朝代，紫禁城成為中國宮殿發展史中幸存的特例。有意思的是，這傳統宮殿的終章，卻是我們瞭解傳統宮殿的開始。

　　歷史給我們留下這座六百年前的天下和宇宙的中心，明月清風，與我們一起見證這悠長的文化如何無有間斷。本書蒙何鴻毅家族基金大力支持，在此謹表謝意。

趙廣超敬識於 2015 年春

故宮文化研發小組、設計及文化研究工作室

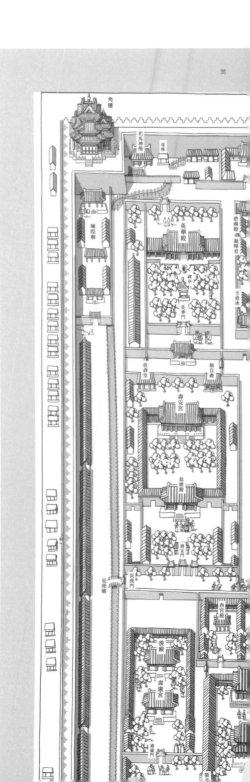

山呼萬歲

日出京城

（明）萬歲山、煤山．（清）景山。

筒子河

神武門

（紫禁城的後宮）

卷一 悠悠天下事

概念上，「天下」的解釋是「在天空之下的全中國」。
進而是人世間，乃至全世界。
政治上的「天下」是統治整個國家的法統，而大自然
的「天下」，就是大自然的本身。

江河浩瀚，
泰山為龍，
華山為虎，
設案嵩山，中右門
望淮南諸山，
佈江南五嶺，
誠天下之大局也……

衣庫

弘義閣

右翼門

茶庫

大局為重！

【北京紫禁】

北斗星

伏惟北京，聖上龍興之地，

北枕居庸，西峙太行，東連山海，南俯中原，

沃壤千里，山川形勝，足以控四夷，制天下，

誠帝王萬世之都也。

（《明實錄·太宗實錄》）

俯視中原

前繞江河

【黃河】

以山為案

崧

【淮河】

沃野千里

【長江】

開國首都

南京

在古代，再大的國也只是「天下」的一部分。一般「國際」活動，均從屬於天子執掌的天下之中。假如「天下」的意思是指一個獨立自足、綿延不絕的文化系統的話，天下間的「天下」實在寥寥可數。

太和殿

中左門

北鞍庫

左翼門

體仁閣

甲庫

故宮博物院前身是明清兩代帝皇施政和居住的皇宮紫禁城，在明代永樂十八年（1420）落成，至今差不多 600 年。1925 年這座宮殿成為博物院。

這座 72 萬平方米的不世名城，現有 9000 多間建築（「間」是空間單位，四根柱子為一間），成為博物院之後，現今已有 1807558 件藏品（2011 年統計），用說不完的數字和故事讓每年超過 1000 萬的旅客，在現在與過去之間蕩氣回腸，興起感嘆。在世上最大、最重要的藏品裏（這座宮城本身），感受什麼叫做天下興替。

清代康熙四十八年（1709），京師的南北中軸被確定具有科學意義的本初子午線，在古代的堪輿家眼中，這是一股從崑崙山脈蜿蜒而至的王氣，潛過天壽山，然後在古北京城的中央冒出一座皇宮——紫禁城。宮城盤踞在京師中央的皇城的中央，當年的天子就在象徵最高權力的太和殿裏，在中央的中央的中央，君臨天下。

的確，昔日這裏曾經是天下的核心，在古老灰蒙的京城，在盛清廣達 1300 多萬平方公里的版圖中，唯有這裏一直金黃燦爛，在朝輝、夕陽底下都同樣耀眼。這個大到不得了的山川佈局，從大地一路劃上天穹。理論上，天有多高，天下便有多寬闊，無論大家的家在哪裏，都在這藍圖之中，向着京師朝聖。

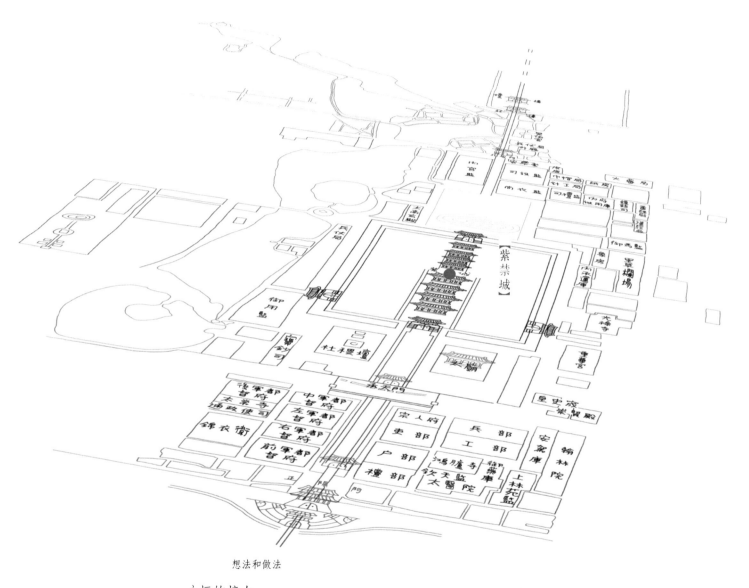

想法和做法

永恒的接力

平衡與約束

時間和空間

形勢和設計

想法

我說，和平，我希望永遠都和平。

祈求上天眷顧，山川保佑。

我明白要王朝興盛，定要步步為營。

既然受命於天，遇事當恭謹端正。

遵照列祖列宗遺訓，時刻關心每一寸國土。

讓百姓作息有時，令穀糧賦稅公正。

我，和我的子孫，才能在這裏，面南而治，

皇建有極，太平清寧。

聽山呼萬歲，鐘鼓齊鳴。

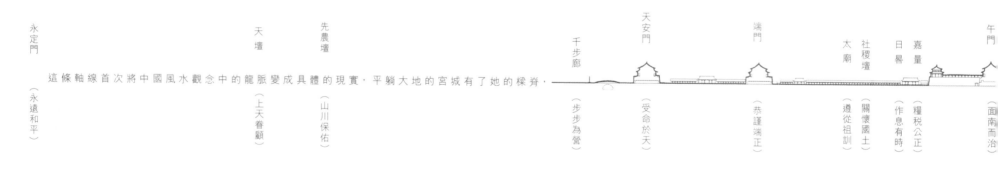

永定門　　　　　　　　　　　天壇　　先農壇　　　　　　　　　千步廊　天安門　　　端門　　　　　大廟　社稷壇　日晷　嘉量　　　　午門

這條軸線首次將中國風水觀念中的龍脈變成具體的現實，平躺大地的宮城有了她的樑脊，

（永遠和平）　　　　　　　　（上天眷顧）（山川保佑）　　　　　（步步為營）（受命於天）　　（恭謹端正）　　　（遵從祖訓）（關懷國土）（作息有時）（糧稅公正）　　（面南而治）

「國中九經、九緯，經塗九軌，左祖右社，面朝後市。」（《考工記》）　　　　　我，是明清兩代 24 個皇帝。

「古之王者，擇天下之中而立國，擇國之中立宮。」（《呂氏春秋》）　　　　　　這裏，是古北京城，

「面南而治，三朝五門。」（《禮記》）　　　　　　　　　　　　　　　古代中國帝王在大地上最完美的想法，

這些都是兩千多年以來的想法。　　　　　　　　　　　　　　　　　　在這裏都變成事實。

天朝大國，大國朝天。

做法

自周代開始，經過差不多 3000 年，不同朝代的經驗和技術累積，歷代帝王的想法終於成為一條長達 8000 多米的做法。明清時期的皇宮規模雖然並非歷史中最大，但在空間意象的總體規劃，卻是人類有史以來最龐大的藍圖，在南北向的子午線上，在中天帝王之星下。

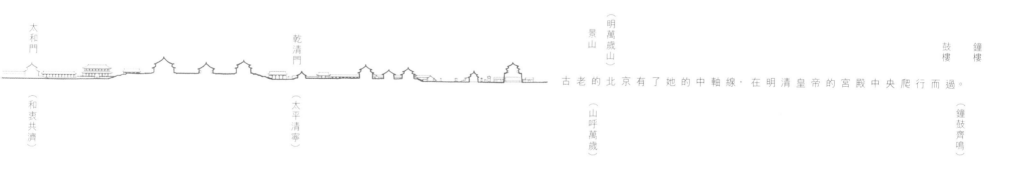

太和門
（和衷共濟）
乾清門
（太平清寧）
（明萬歲山）
景山
（山呼萬歲）
鼓樓
鐘樓
（鐘鼓齊鳴）

古老的北京有了她的中軸線，在明清皇帝的宮殿中央爬行而過。

想法是價值判斷，做法是技術表現，兩者互為表裏，達到最大的平衡時，在風格上便是所謂的「成熟」。歷代帝王的想法經過 2000 多年以來的嘗試，終於達到了最成熟的一刻。

這一刻，放在這裏，已接近 600 年。

最後的一棒跑在前頭

永定門於明嘉靖三十二年（1553）開始修建城門樓，四十三年補建甕城。至清乾隆十五年（1750）增建箭樓，重建甕城。乾隆三十一年（1766），永定門城樓重修，加高城臺和城樓。永定門成為外城最大城門，增建外城起因是為了加強京師防衛，一如其名「永遠安定」。故此，北京城全線中軸接力的第一棒，卻是最後完成。

永恒的接力

以南三千米

永遠和平

先農壇

天壇

此圖為清乾隆年間衙署配置。繪製比例尺較實際小約三分之一，按比例，圖中大清門的位置應在正陽門處。

永定門
永定門是從南部出入京城的主要城門，始建於明嘉靖年間。永定門於 1957 年被拆除，現存城樓為 2004 年重建，再以雄偉姿態矗立在北京城中軸線的最前沿。

南城
明代漢蒙對峙，嘉靖年間試圖在京城外圍增建一圈周長約 80 里的外城，以策安全。後以花費過巨而優先營建南面外城，其他方向的外城牆始終沒有建成。外城扣在內城南面，令古北京平面呈「凸」字形。謂外城，實為「南城」。

正陽門
北京內城的南大門，是北京所有城門中最高大的一座。

大清門
天安門為皇城正門，大清門為皇城外禁門，平常日子不得開啟，文武官員至此下轎下馬。大清門有國朝之門的含義。明代稱大明門，李自成入京時稱大順門，清代稱大清門，民國稱中華門。

棋盤街
在神聖的中軸上，棋盤街是古代北京城的平民百姓往來城東、城西的要道。棋盤街商賈薈萃，市井繁榮。「大明門前棋盤天街……府部對列街之左右，天下士民工賈各以牒至，雲集於斯，肩摩轂擊，竟日喧囂，此亦見國門豐豫之景。」（朱一新《京師坊巷志稿·刑部街》）

京畿道
都察院下屬的京畿道御史署，負責監察京城一帶官員施政的情況。

都察院、大理寺、刑部
合稱三法司，遇重大案件，三司會審。都察院是最高法紀監督機構。大理寺負責復核駁正，相當於現代的最高法院。刑部主管全國刑罰政令。「鑾儀衛署，明錦衣衛也，刑部署亦相傳為明錦衣衛故址。」（朱一新《京師坊巷志稿·刑部街》）

太常寺
掌管宗廟祭祀和禮樂的機構。

城南舊事

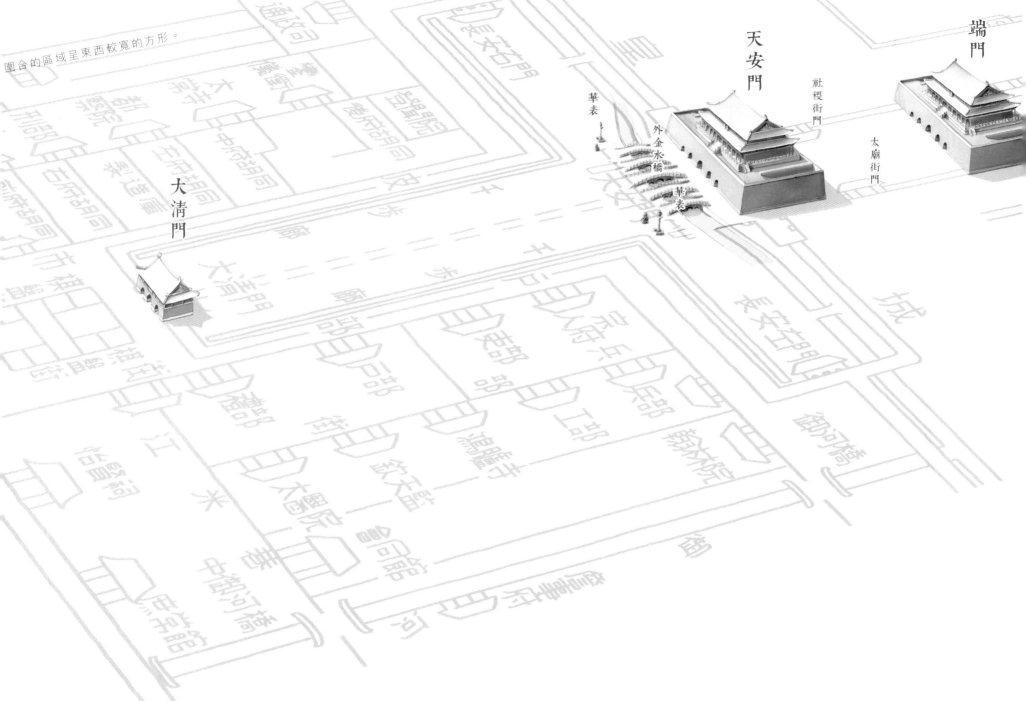

圍合的區域呈東西較寬的方形。

華表

外金水橋

華表

大清門

天安門

社稷街門

太廟街門

端門

城

五軍都督府
是明代統領全國軍隊的最高軍事機構。清代採
用八旗兵制，不再設五軍府，明代的都督府隨
即廢棄不用，導致千步廊西側逐漸成為居民的
胡同。

鑾儀衛
負責皇室車駕、儀仗等禮儀雜務。

通政司
為皇帝與各部門之間的收發出納機關，處理內
外章疏敷奏封駁之事。

登聞院
通政使司所屬，設登聞鼓廳，懸有登聞鼓，有
冤情的百姓都可以到此擊鼓鳴冤。

千步廊
天安門前廣場在昔日是明清兩代國家六部公
署的辦事範圍，在御道兩旁以排房相夾出一
條長約 500 米的千步廊，千步廊東西向，各
110 間，又折而北向各 34 間，皆連檐通脊。

六部
禮部掌典禮、學校、科舉及藩屬和外國之往來
事務。戶部掌全國疆土、田地、戶籍、賦稅、
俸餉及一切財政。吏部掌文職官員事務。工部
掌各工程事務。兵部掌全國武職官員事務。
刑部主管全國刑罰政令。

宗人府
管理皇家宗室事務。

太醫院
中央醫療機構，為帝后及宮內人員看病、製藥，
也擔負其他醫藥事務。

欽天監
掌觀察天象，推算節氣，制定曆法。

鴻臚寺
掌朝會、儀節。

翰林院
掌編修國史，記載起居注，進講經史，以及草
擬有關典禮的文件。

會同館
接待來華朝貢使者的官方機構。

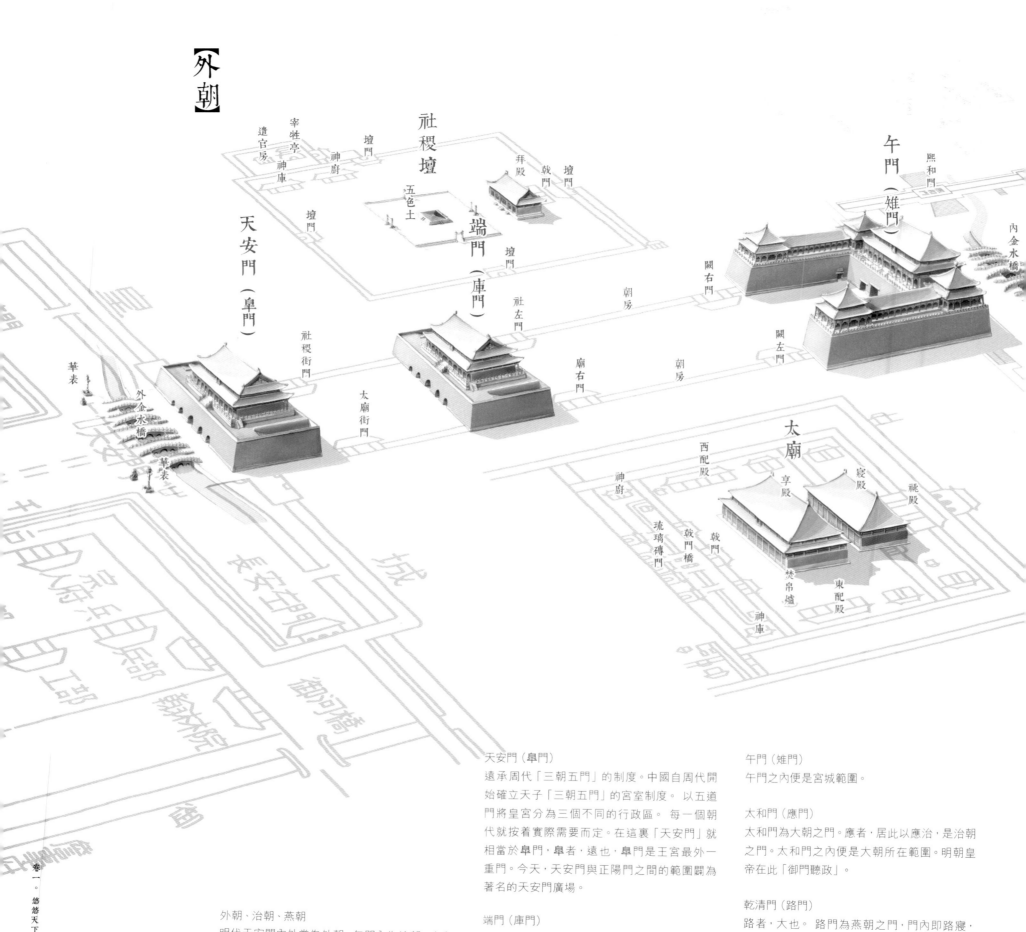

【外朝】

社稷壇

遣官房　宰牲亭　神庫　神廚　壇門

壇門

壇門

五色土

拜殿　戟門　壇門

端門（庫門）

午門（雉門）

熙和門

內金水橋

天安門（皋門）

社稷街門

社左門

闕右門

朝房

闕左門

朝房

華表

外金水橋

華表

太廟街門

廟右門

太廟

西配殿

寢殿

祧殿

神廚

享殿

琉璃磚門

戟門橋

戟門

東配殿

戟門

焚帛爐

神庫

天安門（皋門）
遠承周代「三朝五門」的制度。中國自周代開始確立天子「三朝五門」的宮室制度。 以五道門將皇宮分為三個不同的行政區。 每一個朝代就按着實際需要而定。在這裏「天安門」就相當於皋門，皋者，遠也，皋門是王宮最外一重門。今天，天安門與正陽門之間的範圍闢為著名的天安門廣場。

外朝、治朝、燕朝
明代天安門內外當為外朝，午門內為治朝，太和門內為燕朝，而清代燕朝退至乾清門內。

端門（庫門）
端，有端正恭謹的意思，寓意莊嚴恭敬。庫亦有「藏」之意，庫藏儀仗所需配備。

午門（雉門）
午門之內便是宮城範圍。

太和門（應門）
太和門為大朝之門。應者，居此以應治，是治朝之門。太和門之內便是大朝所在範圍。明朝皇帝在此「御門聽政」。

乾清門（路門）
路者，大也。 路門為燕朝之門，門內即路寢，為天子及妃嬪燕居之所。清朝皇帝在此「御門聽政」。乾清門後便是大內禁宮所在。

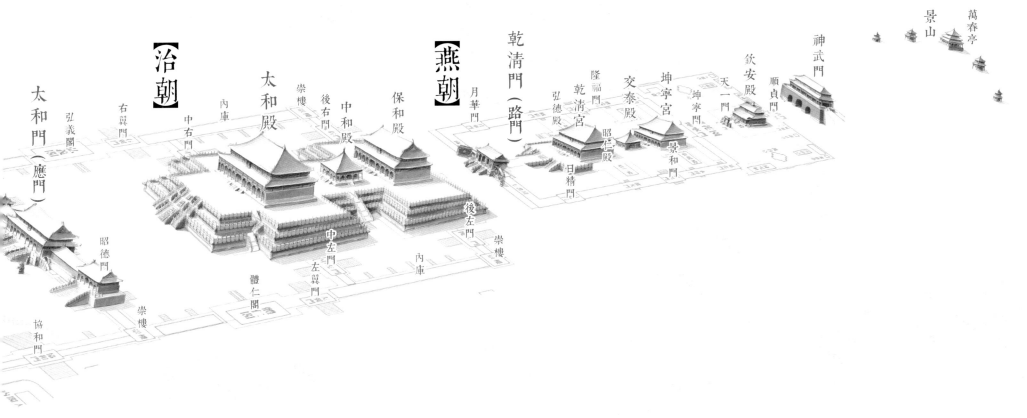

皇城東西 2530 米，南北 2600 米。　　紫禁城東西寬 753 米，南北長 961 米。

天子五門三朝

　　大清門（明代稱大明門，民國後改名中華門），意義上有點和大家熟悉的凱旋門相近。 凡國家大事如出征回朝等必從此門進出，地位十分重要，偏偏卻是整條中軸線的主要大門之中最低矮，也最樸素「謙虛」的門。中國傳統營造法則往往將「立面」（facade）作為較次的考慮，富麗堂皇是戶內的事。清代入城時將「大明門」的匾額反過來，寫上「大清門」的字樣就應付着用，似乎對進駐中原還是有點保留，結果一直沿用了 200 多年。

　　建築學者認為以中軸的整體節奏變化來看，大清門的含蓄是採取先抑後揚、先平淡後激昂的手法，在心理上一步步走向氣勢懾人的壯麗皇宮。四方貢使若是循國禮由大清門入宮，必須徒步 1.5 千米，穿越五重大門，走過幾個進深不同的廣場，才到達太和殿廣場，這便是傳統中國宮殿「天子五門三朝」的威勢。

宮和殿

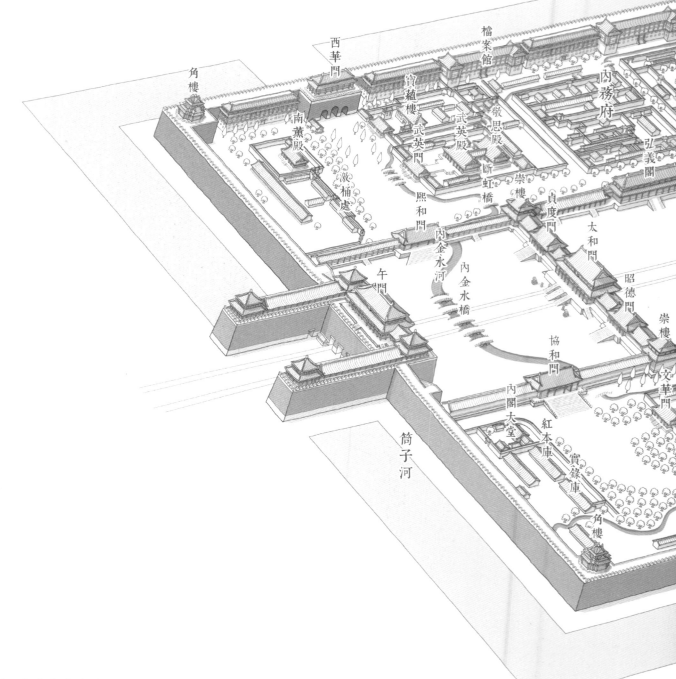

概念

明清皇帝宮殿，每一個字都有它的獨立意思。明、清固然是兩個朝代，皇、帝亦曾分指上古三皇、五帝（秦始皇開始放在一起，以示才、德足以抵得上遠古聖人的總和）。而宮、殿兩字，最初的性質亦很不一樣。

「宮謂之室，室謂之宮。」《爾雅》最初宮與室同義。「室」帶着寢的成分，在以前，平民百姓的居所都可以稱為宮。

「漢時殿屋四向流水。」「無室謂之殿矣。」（《說文解字註》）漢代說「殿」，是指屋頂有四個坡面的房子。殿一般不設房間（會堂功能）。基本上「殿」比「宮」高級，

同時帶有公開性質。

殿頂四個坡面，面面俱到，合乎「正中不偏」，受四面頂禮膜拜的要求。屋頂上加華麗裝飾，下設崇階，即華堂，高級的大殿堂，自然成為皇家及高級宗教建築的專利。

皇宮依據着宮、殿的性質和功能設置，從大佈局來說是所謂的「前朝後寢」的傳統，以單體結構看就是「宮殿」的組合。前朝進行政務的主要建築都稱作「殿」，後寢基本上都是「宮」。即如紫禁城「前朝」主要是三大殿、文華殿、武英殿；「後寢」便由後三宮、東六宮、西六宮組成。個別在內廷裏，而又帶着

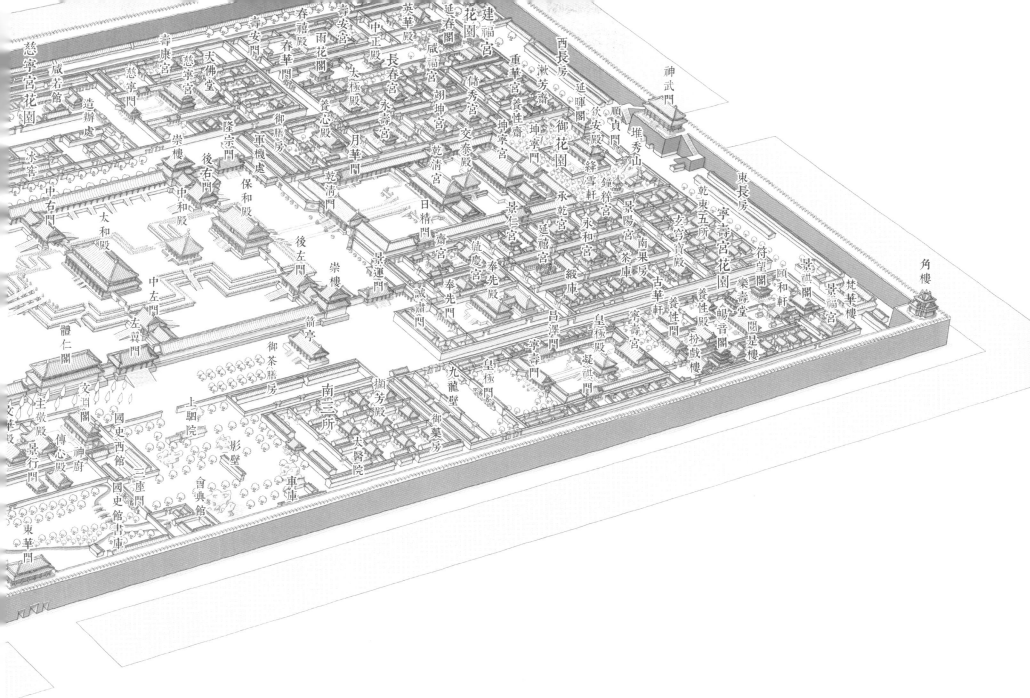

政務、典儀、宗教性質的重點建築，則依然以「殿」為名，很有其名也正，其言也順的意思。緊湊的「宮」、「殿」，成為一座皇宮。

清朝剛入主紫禁城時，後宮經兵燹破壞，順治就住在位育宮（今天的保和殿）。位置在前朝，仍稱為「宮」。之後小康熙亦在這裏住了八年（時稱清寧宮），俟後宮重修完成才遷回乾清宮。很明顯，除了在形制上有所不同外，「宮」和「殿」更重要的是由功能來區分。按皇族的活動和需要來調整，諸如養心殿、武英殿、文華殿等均亦呈工字形。最特別的是奉先殿，

這座皇族的家廟同樣作工字形空間佈局。意味着祖先雖然故世，依然按着人間的規律作息，永遠相依，永不分離。

宮殿

古代市禁在宋代開放，做買賣的以「前鋪後居」的方式沿街設店。房屋用以日作夜息，房屋劃分內外公私的功能，不論寫出來、畫出來都活脫是個「宮」字。

紫禁城

王者之星、無上權力、輝煌殿宇
在概念上「紫禁城」三個字，甚至不是一個名字，
而是中國文化中天、地、人幾個最大意義的總和，
在星宿和寶頂間放下整個國家民族的歷史和命運。

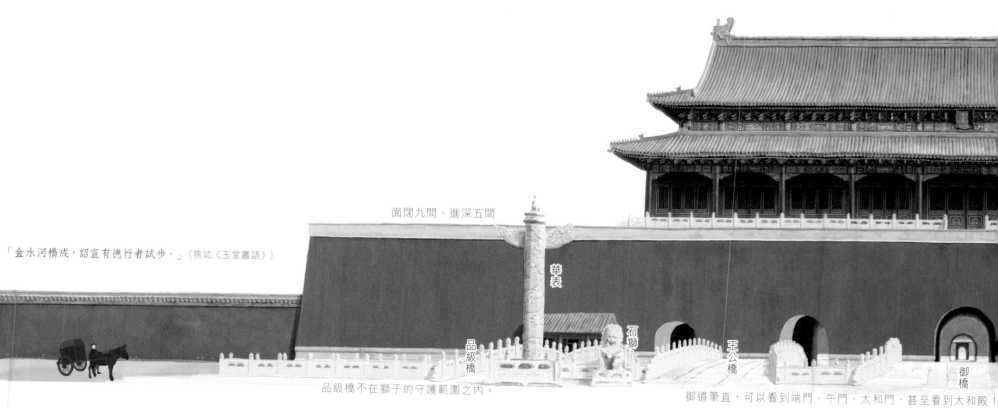

面闊九間、進深五間

「金水河橋成，詔宣有德行者試步。」（焦竑《玉堂叢語》）

華表

石獅

品級橋

天公橋

御橋

品級橋不在獅子的守護範圍之內。

御道筆直，可以看到端門、午門、太和門，甚至看到太和殿！

明清北京皇城以天安門為中心的外朝空間，形成內、外兩條千步廊，即「午門千步廊」與天安門前的「外千步廊」。午門千步廊承擔着大朝、朔望朝和常朝的儀式等候場所；天安門（承天門）與外千步廊共同承擔舉行大典、頒佈法令、舉行三詢、處理獄訟等功能。

The Forbidden City

英語只強調人王權柄，然摘掉永恒星宿，已失奉天承運的本義。

事實上，「紫禁城」三個字同時也是：

大自然的陰陽、虛實的相對秩序（道理）

按相對秩序之間的變化（易）

有看得見的秩序佈局（禮）（建築形式）

有觸摸得到的時間（歷史痕跡）

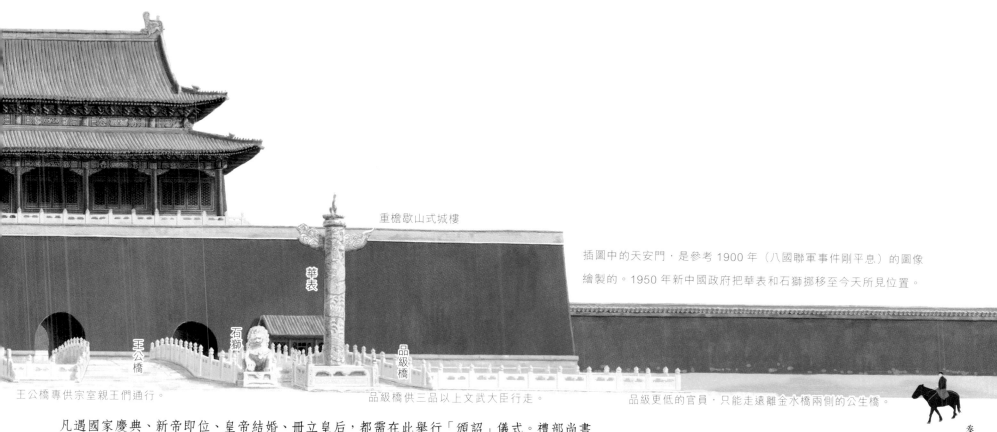

重檐歇山式城樓

插圖中的天安門，是參考 1900 年（八國聯軍事件剛平息）的圖像繪製的。1950 年新中國政府把華表和石獅挪移至今天所見位置。

華表

石獅

王公橋

品級橋

王公橋專供宗室親王們通行。

品級橋供三品以上文武大臣行走。

品級更低的官員，只能走遠離金水橋兩側的公生橋。

凡遇國家慶典、新帝即位、皇帝結婚、冊立皇后，都需在此舉行「頒詔」儀式。禮部尚書在紫禁城太和殿奉接皇帝詔書（聖旨），登上天安門城樓由宣詔官宣讀。文武百官按等級依次排列於金水橋南，面北而跪恭聽。宣詔畢，將皇帝詔書銜放在木雕金鳳的嘴裏，繫下天安門，佈告天下。天安門最後一次舉行「頒詔」是 1911 年（清宣統三年）12 月 25 日隆裕太后頒佈溥儀退位的詔書。

微妙的約束

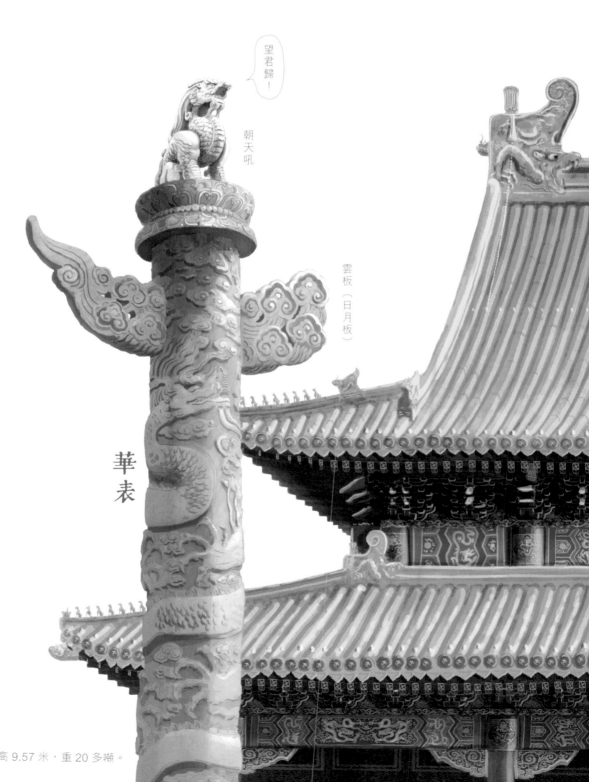

望君歸！

朝天吼

雲板（日月板）

華表

八角雲龍紋漢白玉柱。直徑 0.98 米，通高 9.57 米，重 20 多噸。

華表

華表起源於古代的謗木。相傳上古賢明的堯帝曾在庭中設鼓，讓百姓擊鼓進諫；舜帝又在交通要道立木牌（謗木），讓百姓在上面寫諫言。天安門城樓的內外各豎立著一對華表。華表各鑲雲板，意味着高與浮雲齊。柱頂上立有小獸，名叫朝天吼。這小獸不僅忠心，而且很有勇氣。城樓內的朝天吼面向北方，面對着紫禁城，稱為「望君出」，每當皇帝耽於宮廷逸樂，便會發出無聲的吶喊，敦促皇帝要出來關心民生。而天安門前外望的一對朝天吼，稱為「望君歸」。顧名思義，當皇帝出遊久久不返皇城，便呼喚皇上快點回來處理政務。大臣未必說得動皇上，就讓小朝天吼對最高權力進行警醒和約束，這種利用建築元素進行無言勸諫，僅見於中國傳統，十分有意思。

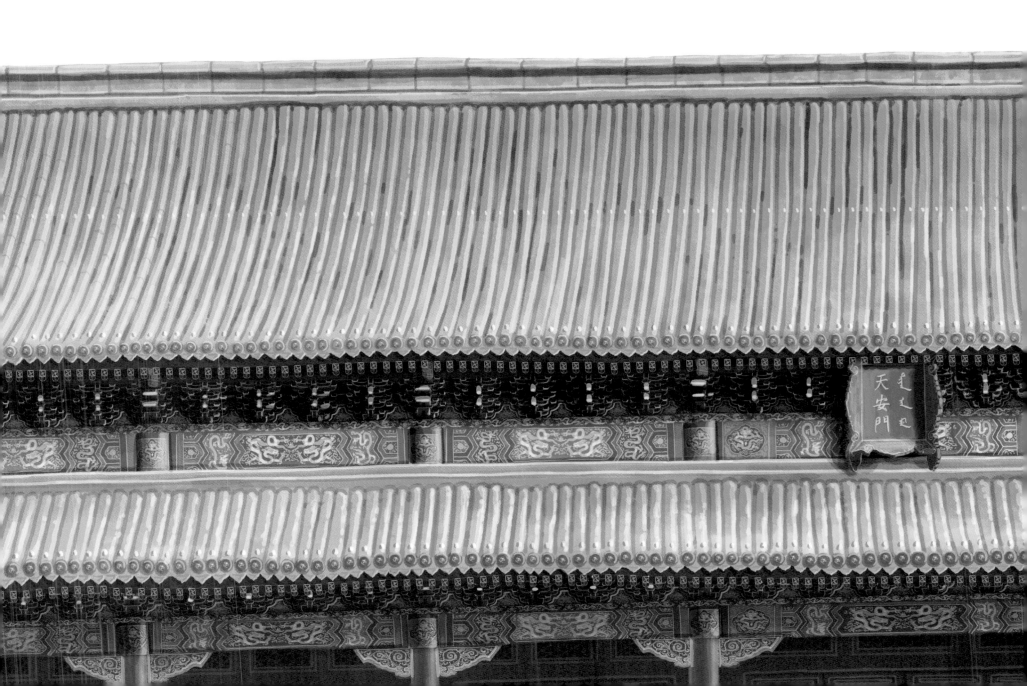

空間

稷是百穀之長穀神。周代姬姓始祖稱為「后稷」，後世尊稷神。社稷，乃生長百穀的大地，引申為國家。

中國的禮制思想，特別重視崇敬祖先，祭祀土地。前者歷代祖宗（時間），後者四方八面（空間），一縱一橫地象徵交疊出中國文化的核心價值。

端門在天安門之後，是進入紫禁城的前一道門，是來到午門之前再一次的約束與調節空間。端門的建築結構及風格與天安門相同，故又稱「重門」。

社稷壇建於明永樂十八年（1420），以天圓地方的概念修建，壇上由四方納貢的青（東）、紅（南）、白（西）、黑（北）及黃（中）的五方五色土壤鋪成。集五方之土，象徵着「普天之下，莫非王土」，也配合四方五行衍生萬物的意思。

「社」為大地，「稷」為五穀，是國家根本，除了春秋二祭，亦和太廟一樣，在出征及班師回朝時舉行隆重典禮。社稷壇在 1914 年被闢為中央公園。

時間

太廟

祭祀祖先，原是維繫宗族、血統的最大凝聚力，同時也包含歸宗的意思。古代新君繼位，在太廟拜祭列祖列宗，為最隆重的政權交接的儀式。

周代營建國都的規制中，特別提到「左祖右社」（《周禮·考工記·匠人》）。帝王「面南而治」，在皇宮前方，左（東）奉祖先，右（西）祀土地。

太廟始建於明永樂十八年（1420），佔地 139650 平方米，根據周代皇宮「前朝後廷，左祖右社」的規制而建。原是明清皇室祖廟，每逢皇帝登基、大婚、元旦，出征及回朝都在太廟向列祖祭祀，是保留明代建築最完整的宮殿群之一。廟中種有古柏，1924 年改為和平公園，1950 年改為勞動人民文化宮。

午門

午門是紫禁城的正門，也是今天故宮博物院的正門。位於紫禁城乃至京師南北軸線的正南方（子午線的午位），建於明永樂十八年（1420），嘉靖三十六年（1557）毀於雷火，翌年重建，萬曆年間再受災，直至天啟年間才修建完成。在清順治四年（1647）、嘉慶六年（1801）先後重修，工程皆循明制。從大清門（明大明門），經天安門（明代承天門，為皇城正門）、端門（天子五門中的庫門），各門之間的院落（廣場）兩側均排列整齊的廊廡，形成一條長約 1250 米的肅穆走道，一直來到紫禁宮城的正式大門，午門（剛好是大清門至景山的一半距離）。平面呈巨大「凹」字形，中間廣場面積超過 9900 平方米。在陽光普照的日子，走到這裏，如果看不到兩邊雁翅樓的陰影，便是午門最亮麗的時候，也就是它的名字——正午之門，充分顯示它的陽剛之氣。宮門沿襲了唐朝大明宮含元殿以及宋朝宮殿丹鳳門的形制，遠承周代「中央闕然為道」的門闕傳統，經漢代宮闕演變而成，只有重要的宮殿、祠廟和皇陵才能應用，是中國古典建築中等級最高級、最具威儀的宮城大門，兼具防禦、立威、地標、裝飾及門第、禮儀等多重意義。

形勢

午門門樓連臺通高近 37.95 米，正中的主樓屬重檐廡殿頂（五脊四坡面），是最高級的屋頂形制，面闊九間（60.05 米），進深五間（25 米），亦為最尊貴的九五之數。按「九」為數理中陽數之極，「五」居陽數之中（王者之數），應《易經》乾卦中「九五，飛龍在天，利見大人」之象，一般絕不會在「門」的等級中出現，可見午門在位置上的重要性。事實上，

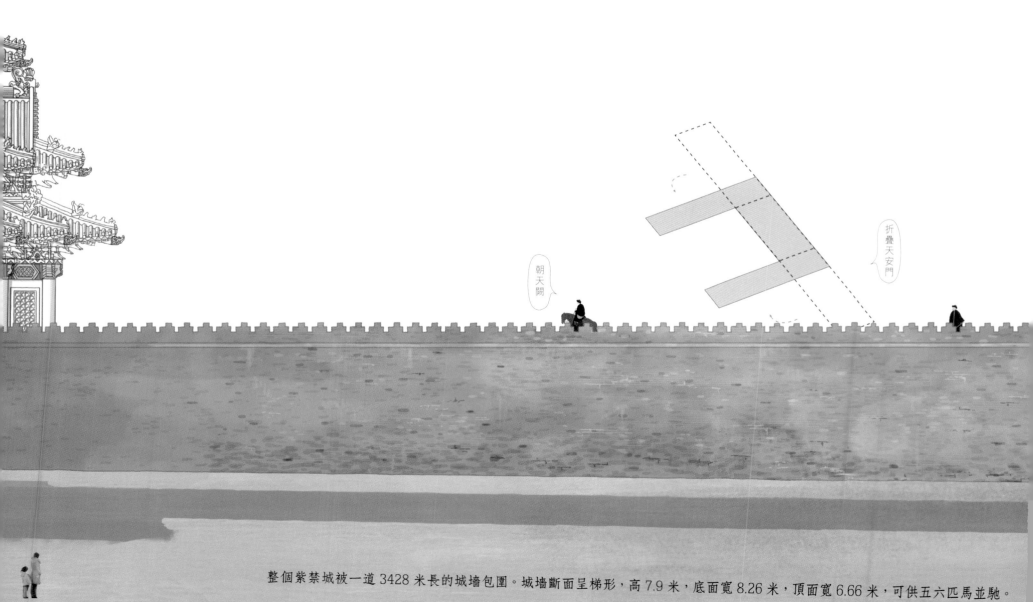

朝天闕

折疊天安門

整個紫禁城被一道 3428 米長的城牆包圍。城牆斷面呈梯形，高 7.9 米，底面寬 8.26 米，頂面寬 6.66 米，可供五六匹馬並馳。

在舉行重大儀式時，皇帝登臨，午門主樓既為宮城大門，同時亦扮演着臨朝萬邦的大殿角色。此外，午門檐下列柱亦破例應用「雀替」，為禁城四座大門中的孤例，富麗堂皇，除了兩山牆不出檐廊，稍次一等外，與宮中主要大殿不遑多讓。此門相應古帝皇宮殿「天子五門」制中的雉門（雉是鳥，引作鳳凰，有雙翼）。東西雁翅樓前伸，朝天而開，是古人所謂的天闕，蘇東坡有「不知天上宮闕，今夕是何年」句，意味着天界非人間所能估量。所以，過此門後，已再非「凡間」。

五鳳樓

午門面向正南，五行屬火，是積極的紅色。不只紅牆，樑枋上的彩繪亦以紅色為主，門樓內外檐朱紅地繪「西番草三寶彩畫」，與一般以青綠色為主的檐下彩畫做法有所不同，顯示光明正大。按傳統四靈獸的方位

（東青龍，西白虎，南朱雀，北玄武），南方既以朱雀（鳳凰）為象徵，午門由五座樓閣組成，高低錯落，左右翼然，形若大鳥展翅，故又稱為五鳳樓。挾「五鳳」之名，午門從來都被形容為龐大的鳳凰展翅欲飛的意象。若將莊嚴的午門主樓與東西宮牆盡頭的角樓所帶的輕快情調放在一起看，也可以想像整座宮城像隻大鳳凰從天而降。由於兩雁翅樓左右前伸，形成門前一個三處「立面」圍攏而成的方形廣場。明代在午門外左右本蓋有松葉棚，為朝臣避風雪之用，清代撤除（《欽定日下舊聞考》）。廣場中央只有不可逾越的御道，並無一般現代廣場為匯集及佇候而設置的「興趣中心點」（center of interest）。前面既有兵勇把關、三面紅牆聳峙、上面城樓監視，將這個廣場變成本來應該繼續前進，又無法前進（門關森嚴），兼且被嚴密監視的「壓力」空間（全個廣場都

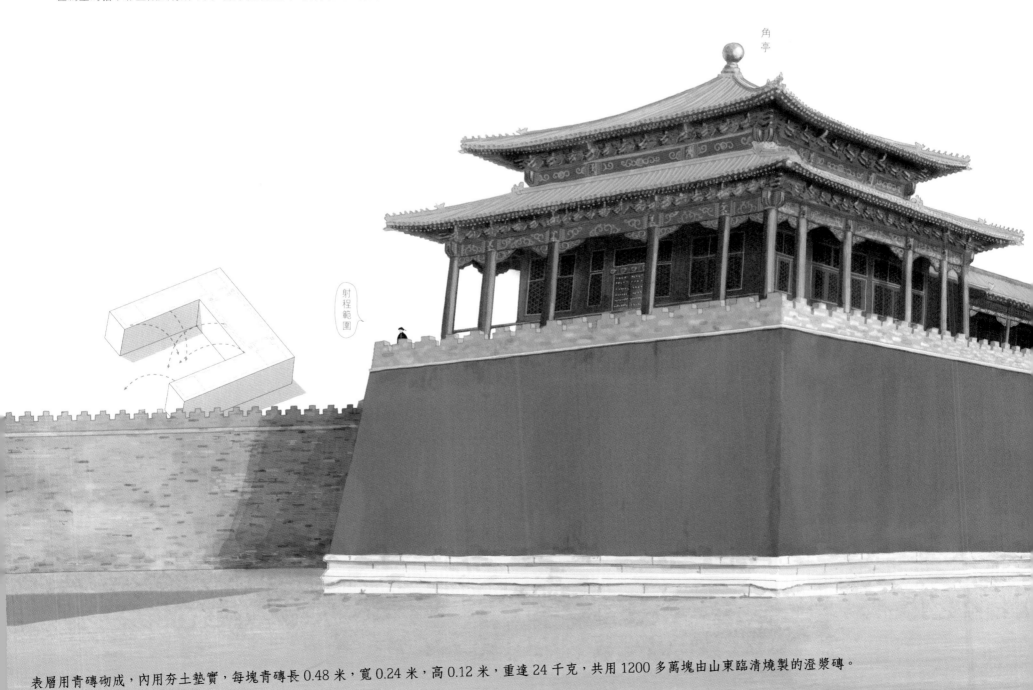

角亭

射程範圍

表層用青磚砌成，內用夯土墊實，每塊青磚長 0.48 米，寬 0.24 米，高 0.12 米，重達 24 千克，共用 1200 多萬塊由山東臨清燒製的澄漿磚。

在城頭弓弩的射程範圍）。在這個既被拒諸門外，卻又已被圍攏的空間裏，設想古之外國使臣從大清門徒步超過一千米至此佇候上詔，幾難不被其氣勢所懾服了。

午門墩臺高 12 米，白石臺基高度自雙雁翅樓前沿至門洞處漸次下降約一米左右（臺墩通高維持不變），意味着宮城中心地勢較高，微向四邊陡落，在建築功能上可免積水之患，在意象上即恰如其分地恩澤四方。此外，城樓立面大小形制與天安門相若，但沒有像天安門那樣五門並列，而採取「中開三門」，正中門為皇帝專用御門，只有皇后在大婚時，可以乘坐喜轎從大清門經中門進宮一次。另通過殿試選拔的狀元、榜眼、探花，中鵠後可從中門出宮一次。東側門供文武官員

出入，西側門供宗室王公出入。典籍沒有具體的資料可供引證，唯這一進（皇后）一出（狀元），前者實屬「人倫」的根本，皇后入主後宮，母儀天下；後者顯示天子重英才，唯有讀書高，高中者由皇帝遣派，文治天下。就此來看，「進」、「出」的盛大儀禮，一內一外，同時反映出所謂「齊家」、「治國」的最大意義了。

設計

午門面積本和天安門相若（左右前伸成凹字），體量顯得更加莊嚴。以兩側披門佈置在東西雁翅樓下，故從正面看去只見三座門洞，實則為「明三暗五」。這樣安排可以設想是既出兩翼（闕），倘若中設五門，空間便會陷於擁擠局促，在各具功能、不可偏廢的情況下，

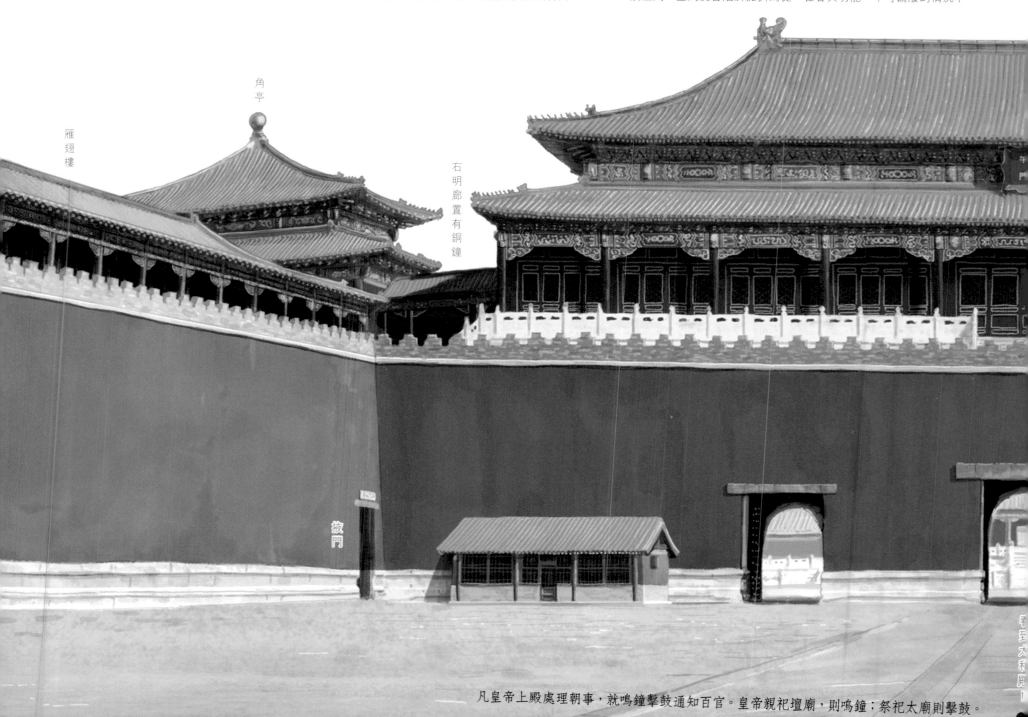

角亭

雁翅樓

右明廊置有銅鐘

披門

凡皇帝上殿處理朝事，就鳴鐘擊鼓通知百官。皇帝親祀壇廟，則鳴鐘；祭祀太廟則擊鼓。

即有藏兩扇門於「暗」的做法。仔細看，兩側扇門的門釘為 72 顆之數（與東華門相同），在數目和等級上均低於正中三座門（81 顆門釘），兩門平時緊閉，只在舉行朝會時供文（左）武（右）官員進出，或殿試放榜（傳臚）時分單（左）、雙（右）數行走。

百官每上朝，淩晨五更（早上三至五時）便要到午門前等候，每月朝會，無論皇帝是否臨朝，也得朝服整齊在此候詔或行禮。

頒朔

朝廷每年冬天也在午門進行隆重的儀式，在每年入冬第二個月（孟冬）頒佈欽天監所定翌年十二個月的初一（朔日）。古代以農業立國，觀象授時，制曆頒朔，至為重要。令五行（水、火、木、金、土）得位與季節調和是古人認為成王者的必要條件。所謂「天地人合一」並非只是抽象之說，天子貴為地上人王，執掌一切時間（午門前的日晷）、單位（午門前的嘉量），受命於天，代授農時。中國歷史中最鼎盛時期之一的康熙朝，天文曆法為歷代中最精確，同時也是農耕失時最少的年代。後來所頒曆書，為避乾隆皇帝名諱，而改稱為「時憲書」。

朝廷在冬季「頒朔」，京師官員在每年立春即以泥塑「春牛」及芒神（春耕之神）在午門前舉行擊打及進獻皇帝（進春）儀式，象徵春耕及舉國全年豐收。

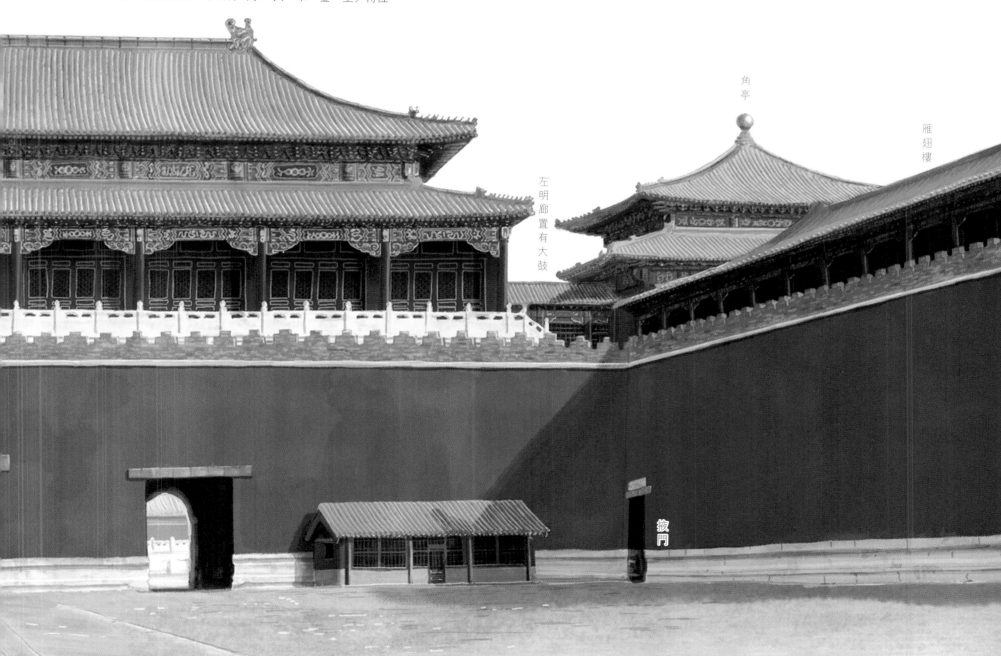

角亭

雁翅樓

左明廊置有大鼓

掖門

朝參加御門聽政的官員，每日五更前在午門前集合，其他官員每月逢五日在午門前坐班。

受俘和廷杖

午門（廣場）在明清兩代，所進行各種儀式中，最常被提到的是受俘和
廷杖，前者顯示大國威儀——煞敵人威風；後者見於明代——煞大臣
威風。「受俘」是每當戰爭凱旋，俘虜敵首，皇帝挑選日子派官吏於太廟
和社稷壇獻俘，翌日午門上設御座，皇帝親臨舉行受俘禮，在明代「獻俘」
猶如作秀，如果皇帝一聲「拿去」，兩名左右近臣即齊喊「拿去」，然後四人、
八人、十六人……直至三百六十軍臣齊聲吆喝，敵酋心驚膽戰，無不俯首
降服。相對清代「獻俘」儀式則沒有明代那樣戲劇性，皇帝或下旨「交刑
部」，或開恩赦免俘虜，鬆綁釋放。清初國力強盛，乾隆一代，曾登樓受
俘四次，十分威風，乾隆之後「受俘」零次。所謂「廷杖」，就是用棍杖
打大臣屁股的一種刑罰，實為侮辱斯文的陋規。明代大臣觸怒了皇帝，

每受廷杖，受刑地點就在午門外御道的東側，一般由錦衣衛執行。
行刑時，軍校 400 人，執木棍林立，被杖打的大臣被捆住雙腕，主事
的太監喊一聲「打」，即開始行刑，五杖一換人。再喊「着實打」或「用
心打」，個中不同，實涉及賄賂疏通，「着實打」者或可苟活，「用心打」
者則必死無疑。每喊一聲，軍校群起和之，大臣在喊聲震天中慘受酷刑。
明代正德十四年，武宗朱厚照要到江南遊玩選美，群臣上奏勸阻，觸怒
了皇帝，有 140 多人被廷杖，11 人被打死。武宗並無子嗣，由其堂弟
朱厚熜繼任為嘉靖皇帝，但君臣間隨即發生「大禮議」衝突，因為非嫡
出的嘉靖皇帝要追封親生父母為帝、后，朝臣認為這有違國法，上書勸
說之餘，群集在左順門（清協和門）哭諫，嘉靖大怒，下令將五品以下
130 名大臣拉到午門外廷杖，結果 17 人死於杖下。明代大臣骨頭挺硬，

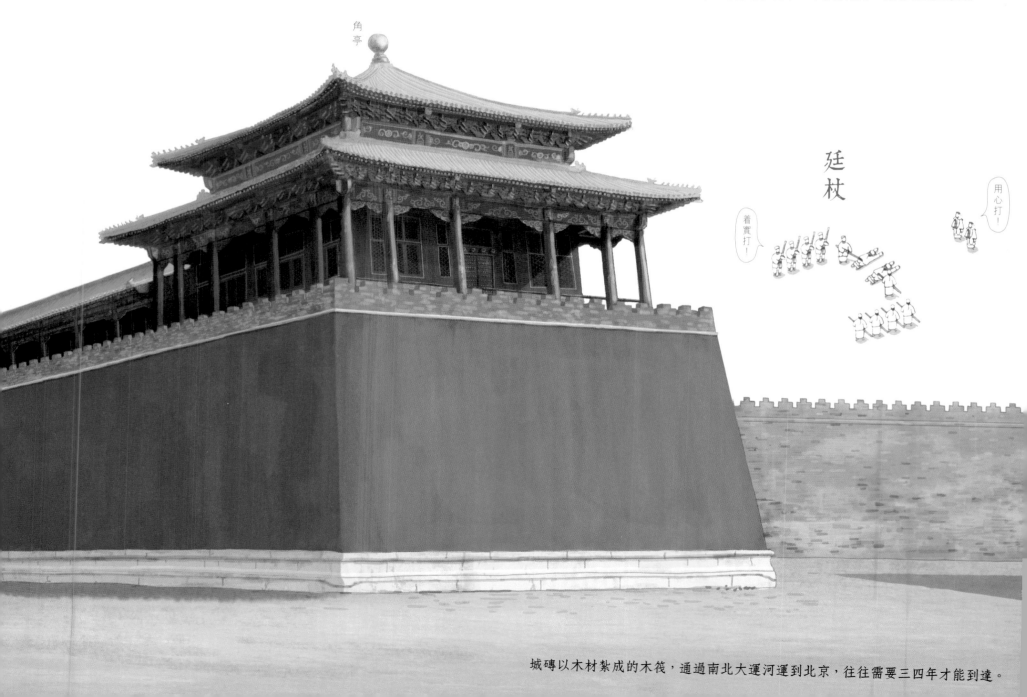

角亭

廷杖

着實打！

用心打！

城磚以木材紮成的木筏，通過南北大運河運到北京，往往需要三四年才能到達。

一直不妥協。

午門城牆後兩側馬道，曲折而上（減低坡度），中設礓磋斜道，以便皇帝宮輦登城檢閱。「人君作樓觀於上」，應天治人。大朝儀時，太和殿廣場御道兩旁鹵簿（儀仗）分列，1500 人，直出天安門，氣勢非凡。

天子門庭森嚴，然在重大節日裏，亦與民同樂。明永樂年間元宵，上賜百官宴，聽臣民赴午門外觀鰲山三日，自是歲以為常。其他重要節令（立春、端午、臘八），百官要集中在午門前，等待皇帝從宮中賞賜食物。清代同治大婚時，為了營造大婚普天同慶的氣氛，下諭特開夜禁，凡是身着花衣的人都可進入午門觀看皇后儀仗。一時之間全城的花衣幾乎都銷售一空。不少人將高麗紙做成彩衣穿在身上，進入午門觀看大婚盛典。中國的陰陽理論認為逢至陰處，陽氣便生（如日夜交替、四季消長）。

每當日照到了最短暫的日子時（冬至），也正是陽光開始加長的時候。以「陰中藏陽、陽極生陰」的概念來看午門的結構，屬至陽剛的「午位」湊巧就是個帶着陰性意象的「凹」出（平面）圖像。假如以太廟及社稷壇的北牆為界所形成的「凸」入空間，便會構成一個由凹凸組成的正負（陰陽）組合。有意思的是倘若再把它乘以 36 倍，約莫便是整個紫禁城的面積。「36」在中國傳統數理中是象徵「天罡」之數，36 位神將拱衛的星宿，可巧名字就是紫微星垣。古之帝皇宮殿結構乃國家最高機密，文獻未必都記錄下來，正好給後人無窮的想像趣味。

宣示國威的午門在八國聯軍入京後遭大肆破壞，工部經勘察後向朝廷申報的維修建議中，有誤將主樓畫作歇山頂（應為重檐廡殿頂），相信是出於一般工匠手筆，明顯也反映出晚清政事鬆懈，國力已大不如前了。

凹出與凸入

角樓

要維修！

載樓時停歇辭 金柱偶折一報毀城牆壩一歇殿修

拿去！

紫禁城整體用磚接近一億塊，重約 200 萬噸。

角樓是（四）座中國皇宮的「牆頭首飾」，各動用 31000 多件，單琉璃瓦件名稱就有 100 多種。鑽石之所以璀璨，就是切面耀眼。同樣，角樓 60 個不同方向的坡面一直在反射着任何角度的日光、月光和目光。數不勝數的術語在說：這是古建專家的樂土，是可供他們盡情漫遊在最精緻的古典建築技術的尋夢園。

角樓始建於明永樂年間，清承明制，木架結構不變，小獸瓦件仍保留明代造型，與古老的北京城對望。時而像大鵬金翅輕輕翻起閃爍的翼尖，讓五鳳樓（午門）優雅地下降到凡間，又好像隨時要振翅而起，帶着整座皇宮九霄直上。可它們卻一直站在望樓的位置，告訴我們，它並非魯班先師帶來的靈感，而是源自他的子孫們的智慧和心血。

傳說初建紫禁城，工匠無法解決四角望樓的做法，木匠祖師魯班化身示現，手拿精巧鳥籠，工匠靈機一動，便起造成這了不起的結構。而古畫中著名的黃鶴樓，形制與角樓相若，在歷史上名氣極大。

中國的八卦有八個方位，即「四正四隅」（四城門，四角樓）。宋畫中的黃鶴樓、滕王閣，有類似結構（從四面防禦到四面觀景）。傳說角樓九樑十八柱七十二條脊，數用「九」（實際上共有二十根柱，是陰數）。

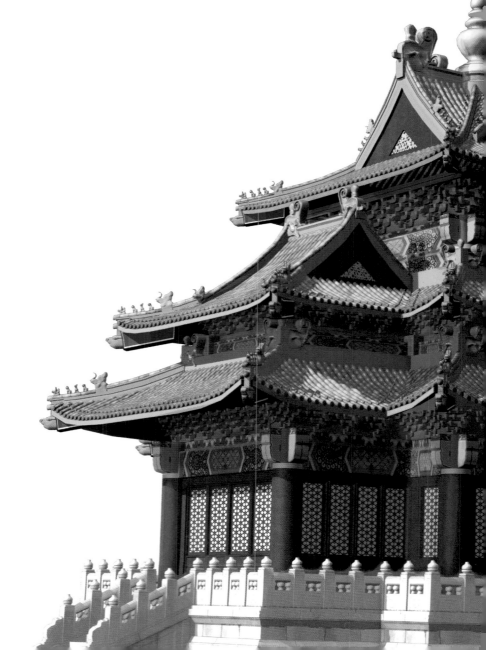

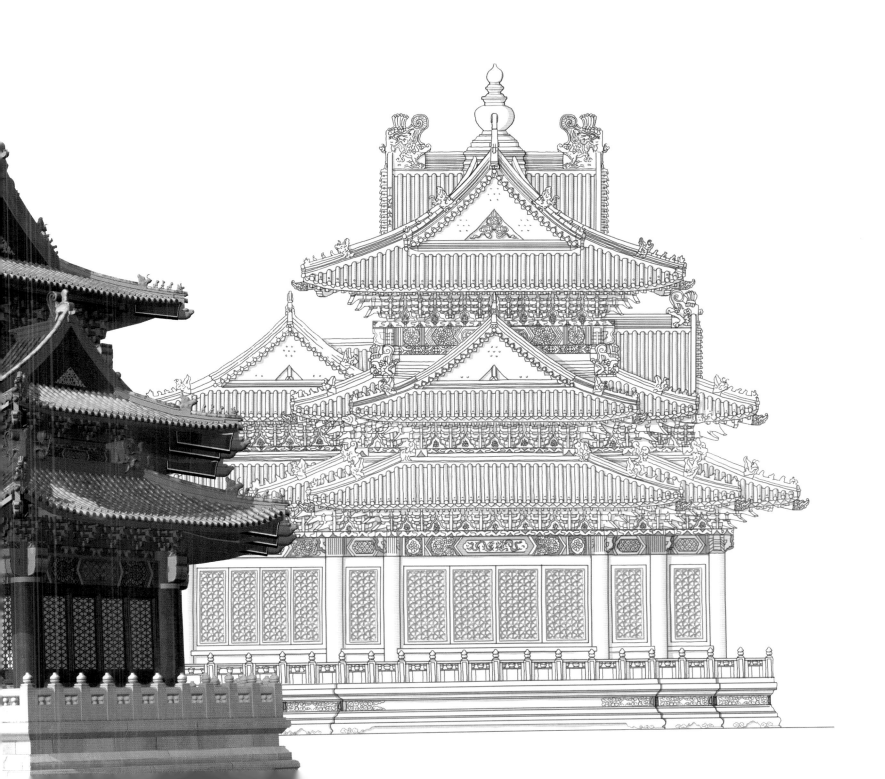

清順治四年（1647）修東南角樓。清乾隆四十七年（1782）重修西北角樓。民國十八年三月（1929）修繕北上門、角樓等處。民國十九年（1930）修繕紫禁城東南、西南角樓及城牆馬道。民國二十五年（1936）修繕紫禁城西北角樓。1956年西北角樓油飾彩畫修繕。1958年東南、西南角樓保養。1959年東北角樓油飾彩畫。1981年東南角樓修繕。 1985年西南角樓修繕。

角樓

禁河新漲碧泓涵，
魚鳥嬉春意自酣。
一望白萍紅蓼路，
大都風景似江南。

（《清宮詞》）

十年江海寄閒身，
一笑江津日邊遇。
多謝春風扶病眼，
青河城上柳絲新。

（《宮詞》）

既
濟

傳統中國有一套「取象」（從現象知吉凶）的學問，個中變易便是所謂的「易理」。午門與金水河就被專家指為暗合易理卦象的佈置。如圖所示「水」、「火」相配成了一個很和諧的「既濟」卦象。唯其完美，最難「守成」。故此，「君子以思患而豫防之」。王者應小心翼翼來維持這不可多得的平衡和完美。世事洞明皆學問，不無道理。就看這兩個王朝是如何小心翼翼了。

　　內金水河從紫禁城西北流入，象徵遠接生命之源的昆侖山。在宮中蜿蜒 2100 多米，晝夜不捨，恰似一條長長鏡廊，映照着這座皇宮六個世紀以來的人和事。年代久遠，西邊武英殿旁，依稀就是昔日元宮大內周橋，忽而輝煌又忽而寂寞（西隅斷虹橋可能是元大內中軸上的周橋）。明代初開，精神抖擻，在河道最闊的太和門前早朝。李自成來也匆匆，明朝去也匆匆。

　　清代在長庚橋上滑過的無名宮人雜役，有荷花綻放，有工匠失足，更有因恐懼而投河的宮女……說不上很明白，也不能說很清晰。清史館修訂這個過去了的王朝，流水彎又彎，最後又流回守護這座宮城的筒子河。從另一個角度，靜靜地畫着封建王朝的龐大身影，瑰麗的殿宇，遊人好奇的面容和永恒的天空。

卷二 前朝事

前朝約佔整個皇宮的六成面積，由中路三大殿、東路文華殿和西路武英殿三個宮區所形成的三條軸線，中路為主，東、西兩路為輔弼。凡國家大事、慶典朝賀至君臣公務都在這裏進行。在中路，即便是一座門殿，都依據最高建築規格而建。皇帝臨朝的金鑾殿（太和殿）更不在話下。連殿頂的脊飾數目也破格（每條檐角安放10隻走獸），屋脊非常熱鬧，在平常的日子裏，屋檐下卻最為清冷寂靜。

千秋太和門，有第一家庭看守。明代風雲大事，只留下水缸上的銘文。天朝大國，大國朝天。前朝威儀，在最大的戶內廣場進行。皇帝臨朝，只會看到青煙中的太和門，聽到群臣山呼萬歲；百官面聖，只能跪拜用石頭在地上砌出最大的「土」字。朝聖與朝天，無以尚之太和殿。這裏定一切秩序，作最高宣言。前朝大殿各有功能和意義，中和殿是連接內外、前後、天地的中心點。保和殿取錄進士，設盛大國宴。雲龍大石雕，巨大驚嘆號，感嘆大前朝。

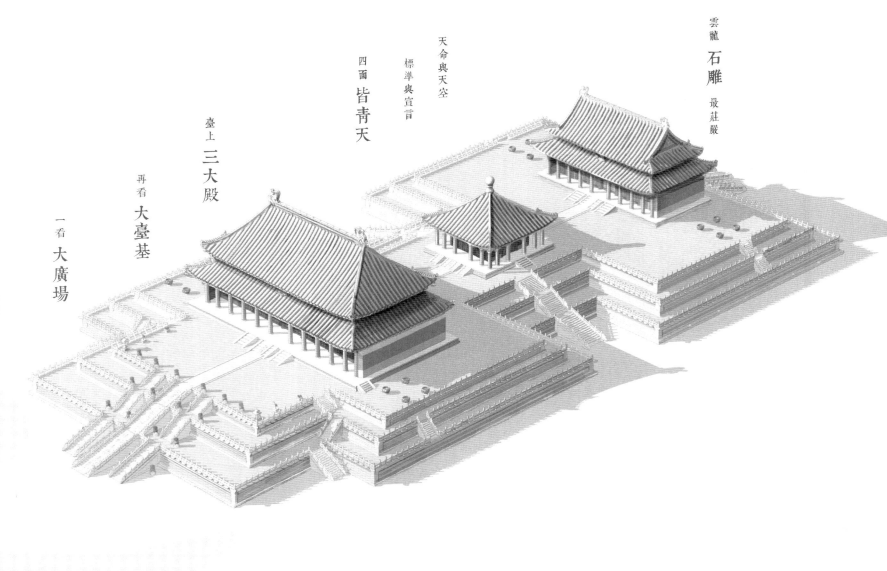

雲龍 **石雕** 最莊嚴

天命與天空

標準與宣言

四面 **皆青天**

臺上 **三大殿**

再看 **大臺基**

一看 **大廣場**

千秋 **太和門**

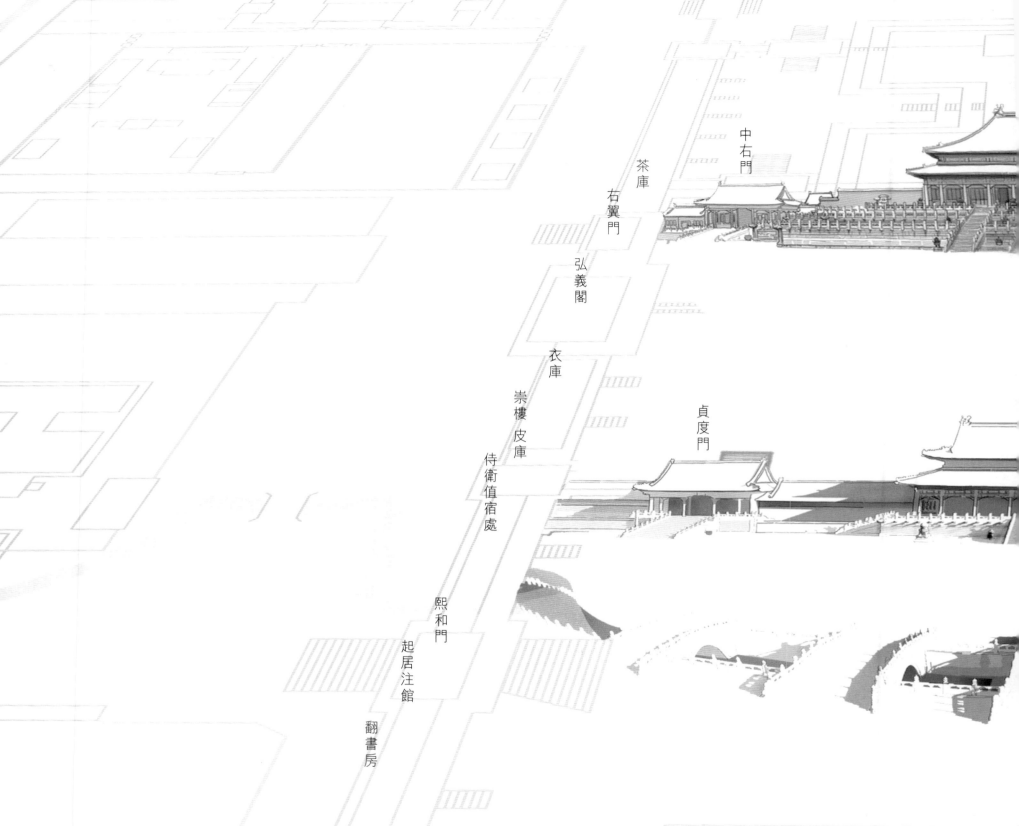

中右門

茶庫

右翼門

弘義閣

衣庫

崇樓 皮庫

侍衛值宿處

熙和門

起居注館

翻書房

貞度門

翻書房

「及定鼎後,設翻書房於太和門西廊下,揀擇旗員中諳習清文者充之,無定員。凡《資治通鑒》、《性理精義》、《古文淵鑒》諸書,皆翻譯清文以行。其深文奧義,無煩注釋,自能明晰,以為一時之盛。」(《嘯亭續錄》)

熙和門

明曰歸極門、右順門。清初改曰雍和門,乾隆元年始改為熙和門。明代熙和門梢間曾為百官奏事之所。

起居注館

滿漢文翻譯及記錄皇帝每日言行的機構(翻書房、起居注館,位於熙和門南側),同時負責向皇帝講述儒家經典。

貞度門

明代稱西角門,是為「大行皇帝」(皇帝死後、下葬前之稱謂)治喪的地方。新皇帝服喪 27 天內,身着孝服,在此接見百官和臨時處理朝政。非喪禮期間,這裏是皇帝早朝後與輔臣議事之便殿。

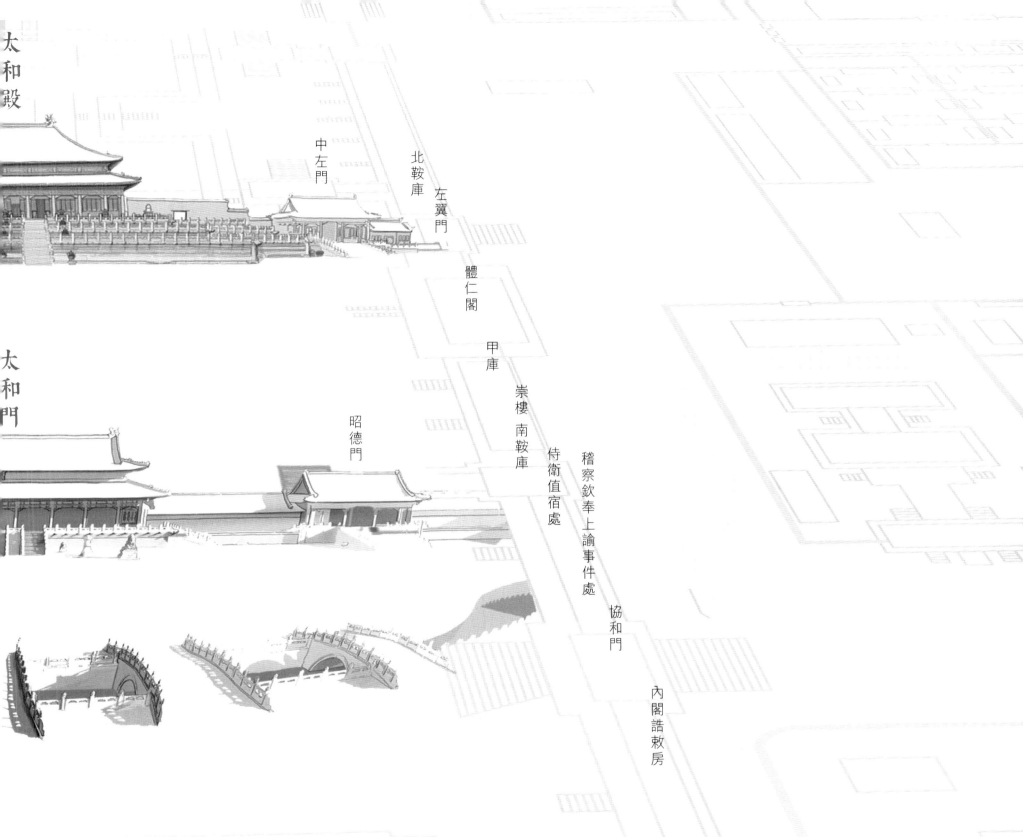

太和殿

中左門

北鞍庫

左翼門

體仁閣

甲庫

崇樓 南鞍庫

待衛值宿處

稽察欽奉上諭事件處

太和門

昭德門

協和門

內閣誥敕房

昭德門

「昭德門，明曰弘政門，為明代考選鴻臚之地。」（《蕪史》）「昭德、貞度兩門廡為侍衛值宿處。」（《欽定日下舊聞考》）

稽察欽奉上諭事件處

舊稱稽察各衙門奉行事件處，雍正八年設於隆宗門外，乾隆元年移昭德門外東廊議政處。「各部院大小衙門，凡有欽奉上諭特交事件，到日即速開寫，移送本處查核。」（《欽定總管內務府現行則例》）

協和門

協和門是聯繫紫禁城外朝中路與東路文華殿等區域的樞紐。明正統元年於文華殿開設經筵，講畢經書，在此門賜酒飯。明景泰初年，一度在此設午朝，御座南向而置，文武執事奏事官依次出班奏事。

內閣誥敕房

共五間，隸內閣漢本房兼管。大學士上任，內閣、翰林院官各具公服，於誥敕房齊集，大學士至此更朝服。

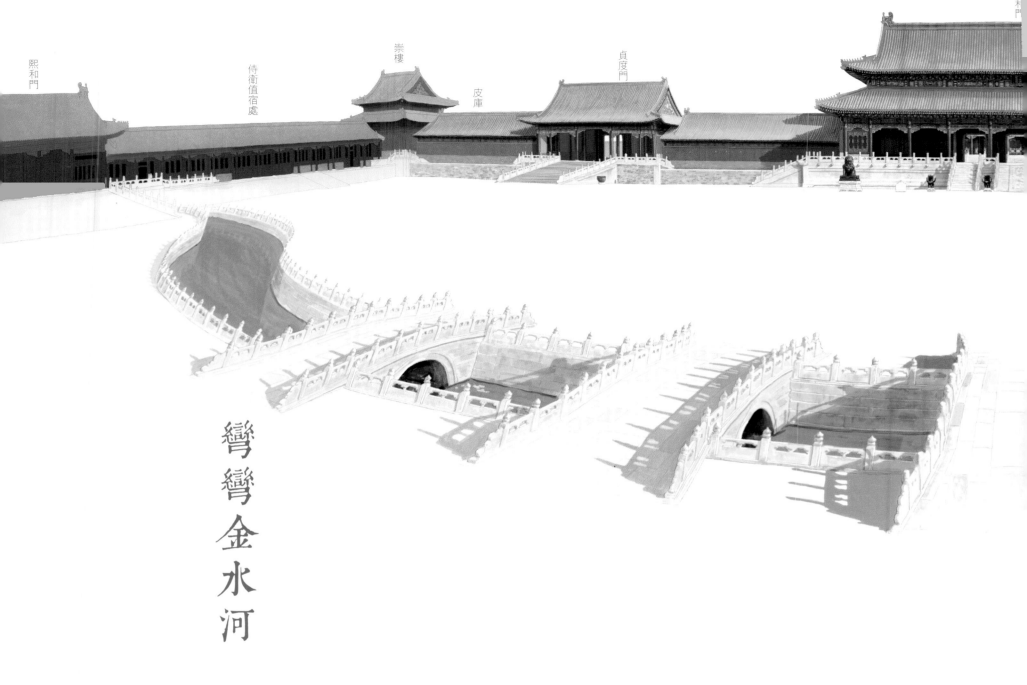

太和門

熙和門

侍衛值宿處

崇樓

皮庫

貞度門

彎彎金水河

　　明清兩代奉詔上京、入宮面聖的中、外宮員按例在大清門（明大明門）下馬，留下扈從，然後徒步走過千步廊、天安門、端門、午門廣場，在長達 1700 米的狹長「戶外」走道，經重重審查核實，最後穿越午門門洞，才進入這個忽地裏向左右伸展的巨大「戶內」空間──太和門廣場。作為紫禁城的前院，這廣場也是宮城與宮殿的緩衝，作用猶如朝廷的「玄關」。以三面崇基的關係，地平仿佛驟然下降超過兩米。廣場（庭院）中間只開一條月牙小河，向外彎出，眼前依然是「走道」，唯分作五條漢白玉石橋，在上朝之前再一次嚴格階級區分。凡聖相隔，北望天朝，即為最豪華的宮殿之門──太和門。

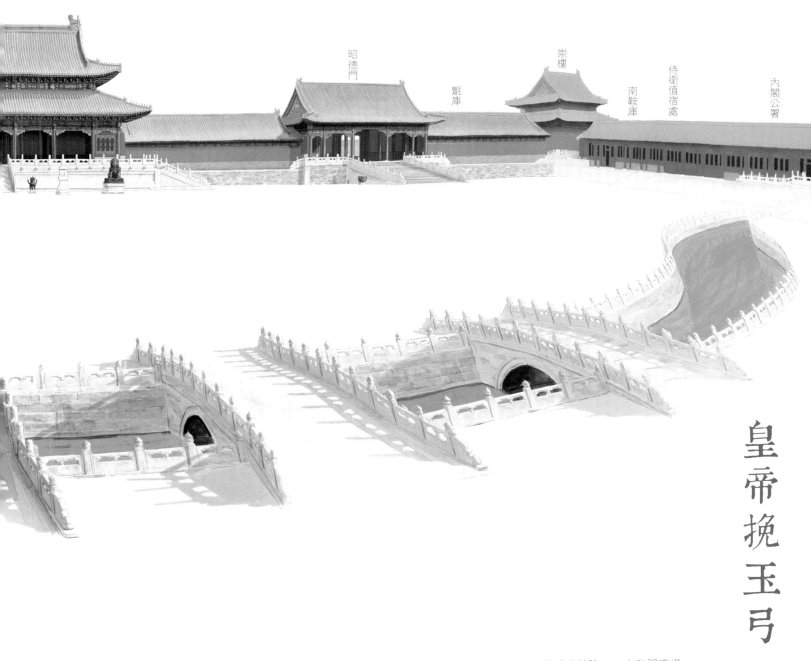

皇帝挽玉弓

紫禁城的前院——太和門廣場

橫寬 200 米，縱深 130 米，面積 26000 平方米

　　內金水河，與天安門前的外金水河比較，這小河上的五座漢白玉拱橋，不再是從屬門樓的陪襯，而是橫躺在一下子向左右開敞的皇宮前庭的主角。這五條橋，對入宮百官來說無異是「上天」的白雲，彼岸就是無盡的功名利祿；也有人說是皇帝在禁中輕舒玉弓，射向人間的五種德行（仁、義、禮、智、信）。這個從前無人敢逗留的空間，在今天已成為故宮留影的熱點。金水河在功能上與象徵意義同樣重要，從消防、排水、用水，乃至運輸都發揮作用。河道先自元代開挖，明代大事修建紫禁城，和泥用水都歸功於它。皇宮地平，北高南低，各宮院的明渠暗道，都連接金水河，所以再大的雨，宮中少有嚴重積水，都是金水河的功勞。直至現今，每當冬天，河水封凍，看守故宮的消防人員，依舊會在冰面上打出一個取水的窪口，以防萬一。所以，它是活的。

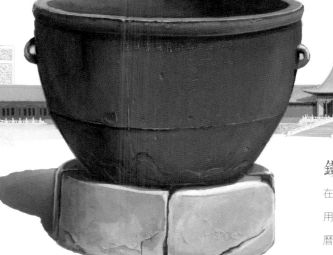

造日吉監用御年四治弘明大

媽媽逗寶寶

鐵缸

銅獅

鐵缸上的字

在貞度門與昭德門外，各陳設有一對鐵鑄的吉祥缸，上面有「大明弘治四年御用監吉日造」識款。何時安放在此不詳。在乾清宮丹陛下，則陳設有「大明萬曆年造」鎏金銅缸。進入大內最重要的宮區，首先見到的卻是大明年號的配置。

按明代冶金技術仍居世界前列，甚至領先各國。這鐵缸塊面和銹蝕痕跡都很清晰，可以看出是以「工具／功能」的目標來鑄造，與「清缸」相比，少了一份手工藝味道，卻又多了幾分「工業生產」的感覺。清代一直讓它留下來的原因不明，也許是作為一種戰利品展示，又或作為警惕（不要重蹈覆轍）；也許是無翻鑄價值（若是銅缸，勢變銅錢），也許是大臣不敢四處張望；也許是兵丁不識字，看得懂的無權置喙……

最終，這些明代的水缸，在清光緒大婚前太和門的大火時都結了冰，就是不救火。

這是故宮博物院給設置在重要宮門前的銅、鐵缸的介紹：

銅缸、鐵缸是宮中的防火設備之一，平時儲滿清水，以備滅火時用。每到冬季十月至翌年二月，在缸外套上棉套，缸上加蓋，氣溫低時，缸下燒炭加熱，以防缸水凍結。距今最早的缸為明弘治年間 (1488-1505) 鑄造。明代缸兩耳均加鐵環，樣式上奢下斂，古樸大方。清代缸兩耳加獸面銅環，腹大中收。宮中安設大小銅、鐵缸 308 口，其中鎏金銅缸 18 口，陳設在太和殿、保和殿和乾清門兩邊。

太和門前所列鐵缸是在明代弘治四年所鑄造。清廷居然一直保留明代的遺物在前朝的第一個重要庭院裏，造型縱使「古樸大方」，唯以乾隆年間所造鎏金銅缸的華麗程度來看，很明顯是有所不同。

太和門廣場以五座白雲般小橋接引，雲端則是一對全國最巨大的銅獅子。作為萬獸之王，獅子又是佛教神獸，自東漢就來到中國，替一切重要門戶把關，驅一切惡靈、壓一切邪祟。太和門前這一對，平添倫常意義，雙雙雄與雌，誕下活潑小獅子，組成一個萬獸之王的第一家庭，鎮守紫禁城的第一廣場，開啟最重要的大朝空間。獅子與精緻的漢白玉橋配搭，正好令廣場的情調在溫柔中隱含一股生命的力量。剛勁與嫵媚，都在眼前靜靜糅合。溫馨不限於白雲般的小橋、雌獅弄兒的家庭之樂，更在兩隻獅子頭部向對方微傾的含蓄角度裏，沒有對望，卻一刻也不離關注，無疑就是文學家筆下那種深情顧盼。

獅子銅鑄部分通高達三米。整座銅獅又被安放在雕刻精細的漢白玉石座之上，石座高 1.32 米。把守太和門的這對銅獅子，總高度達到 4.32 米（比一層樓還高）。獅子鬣髮蟠曲，頸懸響鈴，頭略朝下，瞪兩眼俯視前方。雄獅居左，右足踏繡球，象徵皇家權力和一統天下；雌獅居右，左足撫幼獅，象徵子嗣昌盛。在宮中所藏古畫中，康熙、乾隆時期才明確看到這對銅獅子，但沒有石座。到了《光緒大婚圖》便有了今天所見的石須彌座。由此推測，銅獅為明代所造，清晚期在銅座下再加上石座，意味着本來是結合空間的陳設（看守殿門），已進一步成為獨立威儀象徵來展示。

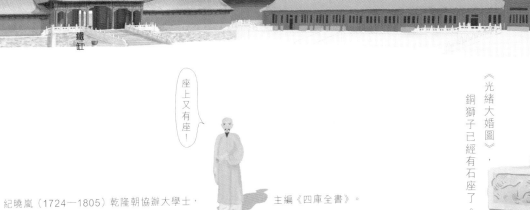

鐵缸

座上又有座！

紀曉嵐（1724—1805）乾隆朝協辦大學士，主編《四庫全書》。

「康熙十四年，西洋貢獅……聖祖南巡，由衛河回鑾，尚以船載此獅。先外祖母曹太夫人，曾於度帆樓窗罅窺之，其身如黃犬，尾如虎而稍長，面圓如人，不似他獸之狹削，繫船頭將軍柱上，縛一豕飼之。豕在岸猶號叫，近船即噤不出聲。及置獅前，獅俯首一嗅，已怖而死。臨解纜時，忽一震吼聲，如無數銅鉦陡然合擊。外祖家廄馬十餘，隔垣聞之，皆戰慄伏櫪下；船去移時，尚不敢動。信其為百獸王矣。」

（清 · 紀曉嵐《閱微草堂筆記》如是我聞 · 西洋貢獅）

紀曉嵐身為清朝內閣大員，肯定見過太和門前這對全國最大的銅獅子，
筆記中的獅子和現代人的理解不盡相同。

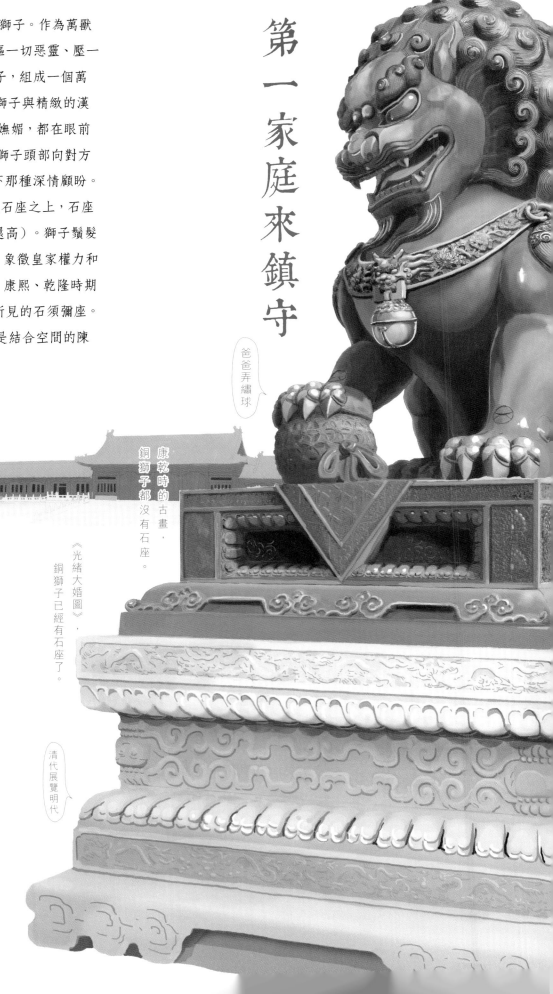

第一家庭來鎮守

爸爸弄繡球

康乾時的古畫，銅獅子都沒有石座。

《光緒大婚圖》，銅獅子已經有石座了。

清代展覽明代

千秋太和門

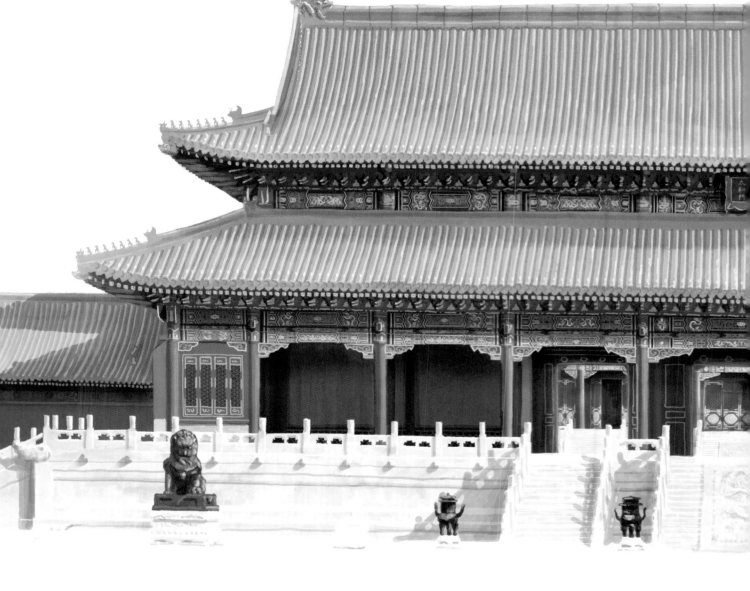

建於永樂十八年 (1420)，是外朝三大殿的正南門。坐落在高 3 米的須彌座上，重檐歇山式頂，面闊 9 間，進深 4 間，通高 23.8 米，是中國現存古建築中最高級、最大的宮門。門前擺着一對現存中國最大的青銅獅子。宮城工程落成幾個月後，奉天殿（清太和殿）遭火災焚毀，明代永樂皇帝即在奉天門（清太和門）處理常朝政務，開明清兩代「御門聽政」的傳統，皇帝在此受朝拜，下詔敕令。無論皇帝是否出現，文武百官也得每日清晨到此行早朝之禮（清代御門聽政改在乾清門）。朝會露天進行，意味着帝王施政，可上告青天，同時也受到上天的監察。明開國之初，朱元璋躬親政務，甚至密集到「一日三朝」。同是明代，卻又出現萬曆皇帝在統治的 48 年間，持續 33 年不上朝的紀錄。清初康、雍、乾三朝，基本上每天臨朝聽政。百官上朝時間，春夏兩季一般在卯正（清晨六時），秋冬兩季為辰初（清晨七時）。

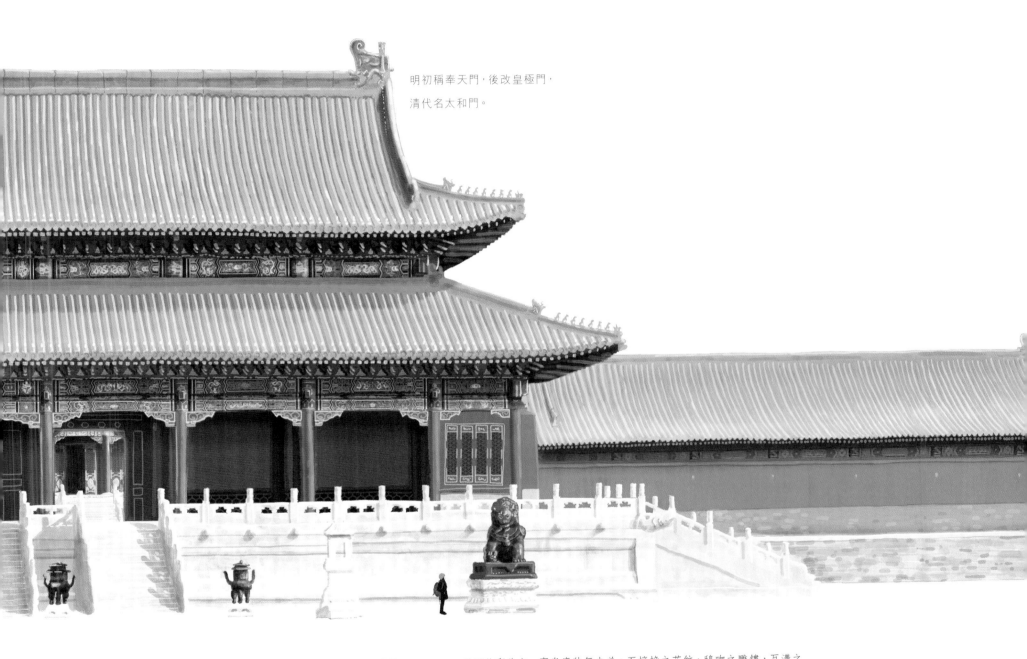

明初稱奉天門，後改皇極門，
清代名太和門。

1644 年農曆八月，清代入關後的第一代皇帝，只有六歲的福臨（順治皇帝），便在此門（當時仍名為皇極門）登基。順治二年，清朝廷重新命名中軸線上的宮殿，紫禁城的匾額自此同時出現漢、滿兩種文字。太和門在光緒十四年，光緒大婚前 40 天發生火災，連貞度門、昭德門及周邊廊廡遭燒毀，至光緒二十年重建。

「光緒十四年十二月，太和門火。明年正月二十六日大婚，不及修建，乃以紮彩為之，高卑廣狹無少差。至檐楠之花紋，鴟吻之雕鏤，瓦溝之廣狹，無不克肖。雖久執事內廷者，不能辨其真偽。而且高逾十丈，凜冽之風不少（稍）動搖。」（《天咫偶聞》）紮作奇技，似沒有流傳下來。

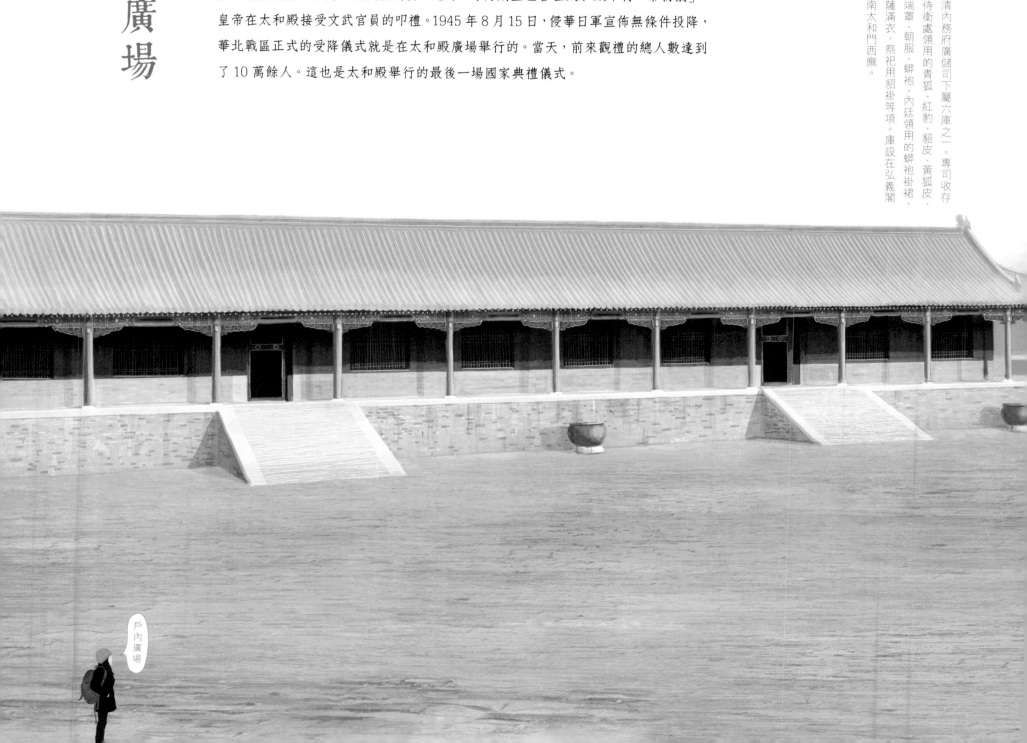

一看前朝 **大廣場**

太和殿前為太和殿廣場，面積達 3 萬平方米，為世界最大的戶內廣場，整個廣場無草木。太和殿是舉行國家典禮的場所。明清 24 位皇帝均在太和殿舉行大典，例如皇帝登基、皇帝大婚、冊立皇后、命將出征。皇帝在太和殿接受文武官員朝賀，稱「朝會」。以每年萬壽節、元旦、冬至三大節舉行的「大朝儀」規模最為盛大，皇帝接受朝賀，並向王公大臣賜宴。此外，每月朔望也會在太和殿舉行「常朝儀」，皇帝在太和殿接受文武官員的叩禮。1945 年 8 月 15 日，侵華日軍宣佈無條件投降，華北戰區正式的受降儀式就是在太和殿廣場舉行的。當天，前來觀禮的總人數達到了 10 萬餘人。這也是太和殿舉行的最後一場國家典禮儀式。

衣庫

清內務府廣儲司下屬六庫之一。專司收存侍衛處領用的青狐、紅豹、貂皮、黃狐皮、端罩、朝服、蟒袍，內廷領用的蟒袍褂裙、薩滿衣，祭祀用貂褂等項。庫設在弘義閣南太和門西廡。

戶內廣場

右翼門

右翼門外為內務府公署，原為明
代仁智殿舊址（白虎殿），是明代
大行皇帝梓宮停放處。面闊五間，
單檐歇山黃琉璃瓦頂。文職四品、
武職三品以下官員，侍從人等，由神
武門內西夾道進至右翼門外停止。

銀庫

銀庫在弘義閣內。「專司收存金、銀、制錢、
珠寶、玉器、珊瑚、松石、瑪瑙、琥珀、金銀
器皿等項。皇上、皇后筵宴所用金銀玉器皿，
由銀庫預備，用畢仍由該庫收 存。」（《欽
定總管內務府現行則例》）

弘義閣

弘義閣為太和殿西廡正
中之閣。始建於明永
樂十八年（1420），
明初稱武樓，嘉靖時
稱武成閣。清順治
初年改稱弘義
閣。清順治三年
（1646）十月重修
成，閣為上下兩層，
黃琉璃瓦廡殿頂。
面闊九間，進深三
間，坐落在崇基之
上。下層明間為雙
扇板門，左右各三
間為檻窗。二碼三
箭式直欞窗每間兩
扇。上層樓十間、四
面出廊、前檐裝修
斜格櫺花隔扇 28 扇。

體仁閣與弘義閣禮體單
巨大，一左一右地拱托
著中央大殿。既給
這大到幾乎天地難分
的戶內廣場壓陣，同時又不
致陷於看至失稱的平衡效果。

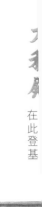

鴟吻
高 3.66 米
重 4.3 噸

太和殿的裝飾十分豪華。簷下施以密集的斗栱，室內外樑枋上飾以和璽彩畫。門窗上部嵌成菱花格紋，下部浮雕雲龍圖案。

中右門

太和殿西三臺之下面南之間。清順治三年重修。

茶庫

清內務府廣儲司下屬六庫之一。「專司收存人參、茶葉、香紙、絨線、絳縷、顏料等項，並管理南薰殿所藏歷代帝后圖像。茶庫收存厚油紙，向由朝鮮國恭進，以備坤寧宮大祭等應用。」（《欽定總管內務府現行則例》）

瓷庫

清內務府廣儲司下屬六庫之一。「專司收存金銀器皿，並古銅琺瑯、鍍金、新舊瓷、銅、錫器等物。內庭遇喜，分例所用銅、錫、瓷器，不拘數目，據宮殿監督領侍等傳交瓷庫，照數給與。」（《欽定總管內務府現行則例》）

北鞍庫

為清內務府武備院四庫院之一，「專司
上用鞍轡、傘蓋、帳房、涼棚等事
阿哥致祭陵寢，北鞍庫預備鞍傘、
山海關外莊頭等每年額交菁草，交
北鞍庫收。」（《欽定總管內務府
現行則例・武備院》）
乾隆五十八年（1793），英國特使
馬嘎爾尼一行來訪。乾隆命令大臣
收拾中左門東值房三間接待英使。

中左門

太和殿東三臺之下面南
之門。清順治三年重
修，連廊共五間，單檐
歇山頂，上覆黃琉璃
瓦，可通太和殿前後。
初為議政王大臣每朝
期坐中左門外會議，
如坐朝儀。乾隆時
撤。殿試受卷，彌
封等官於中左門下
收卷彌封。

太和殿，俗稱「金鑾殿」，
是紫禁城內體量最大、
等級最高的建築
物。明永樂十八年
（1420）建成，
稱奉天殿。嘉靖
四十一年（1562）
改稱皇極殿。清
順治二年（1645）
改今名。

體仁閣

體仁閣重樓，九楹。即明之文昭閣。「殿閣舊制（大學士頭銜之舊制）：首中和、次保和、次文華、次武英、次文淵、次東閣。乾隆十三年，高宗以四殿二閣未畫一，且中和殿名，近時未有用者。因裁中和，增體仁閣名，並為三殿、三閣。」

（《養吉齋叢錄》）「康熙十七年春，上以天下又安，民物暢遂，思得俊儒，以備顧問，任著作，詔京外官三品以上、各學博學宏詞之士，用徵試而選錄焉。群臣各有薦上，即郡縣資贈勤行，是年冬，皆集京師。上以天寒日短，士或不得盡其才，又重久留之，詔戶部月給銀米，至明春三月朔，乃試。試日，咸集太和殿進禮，領試卷及題，題為璇璣玉衡賦、省耕詩五言二十韻。次撰文於體仁閣。上特命賜宴，並設高桌椅，殿廷古制取士，天子仿或薦先生於朝，召試體仁閣下。上親擢五十人，悉除翰林、纂修明史。」

（《眠庵二識》）

「康熙十七年春，召試體仁閣下。上親擢五十人，悉除翰林、纂修明史。」

（《曝書亭集》）

緞庫

緞庫在體仁閣內。「緞庫為內府庫藏六大總匯所之一，屬內務府廣儲司。緞庫專司收存龍蟒緞疋。妝閃片金倭緞、寧綢、宮綢、緞紗、蟒羅、綢絹、布匹、棉花等項。衣作需用上用龍緞、妝蟒片、金倭緞、緞紗、寧綢、宮綢及官用綢緞、繡作需用粗細白布，俱向緞庫領用。」（《欽定總管內務府現行則例》）

左翼門

太和殿東廡之門。文職四品、武職三品以下官員、侍從人等，由神武門內經夾道進至此門外停止。

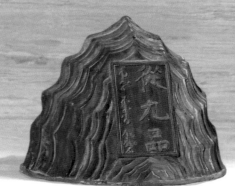

儀仗墩

品級山

清朝舉辦大典時，擺放在太和殿廣場上的品級山，東西各兩行，各按正、從一品排列，至正、從九品，各十八座，總共七十二座。

明永樂十九年（1421），奉天殿遭雷擊，三大殿焚毀，正統元年（1436）至正統六年（1441）重建。嘉靖三十六年四月丙申（1557年5月11日）遭雷擊，三大殿焚毀。嘉靖四十一年（1562）完成重建。萬曆二十五年（1597）三大殿遭遇火災焚毀，天啟七年（1627）重建。清順治年間重修。康熙十八年（1679）太和殿西邊御膳房失火，太和殿再次被焚毀。三十六年（1697）完成重建。

甲庫

是清內務府武備院四庫之一。專司收貯盔甲、槍刀、旗纛、器械等事。分內庫與外庫。外庫設於紫禁城外，內庫設於太和殿東廡體仁閣南，庫房八間。

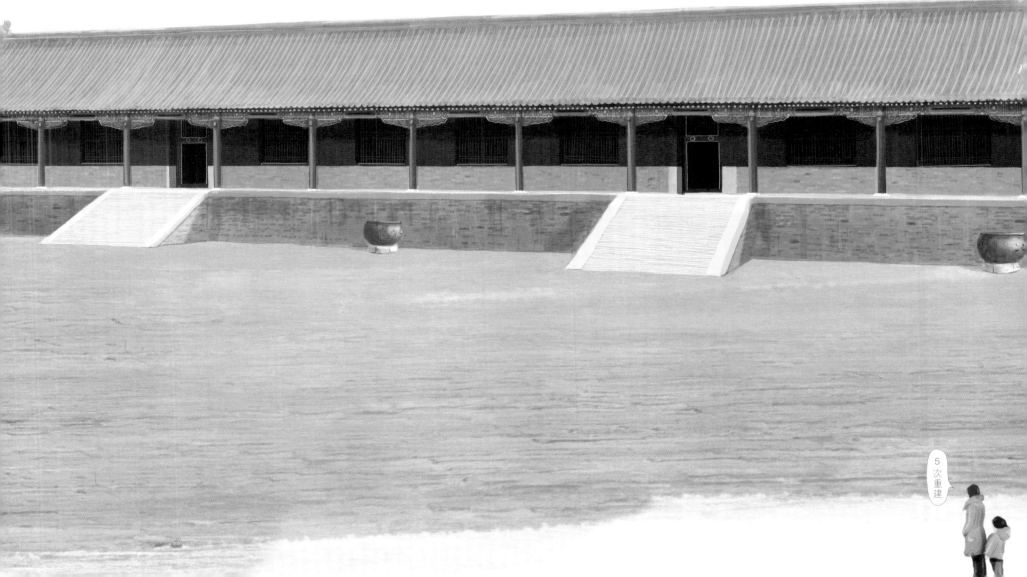

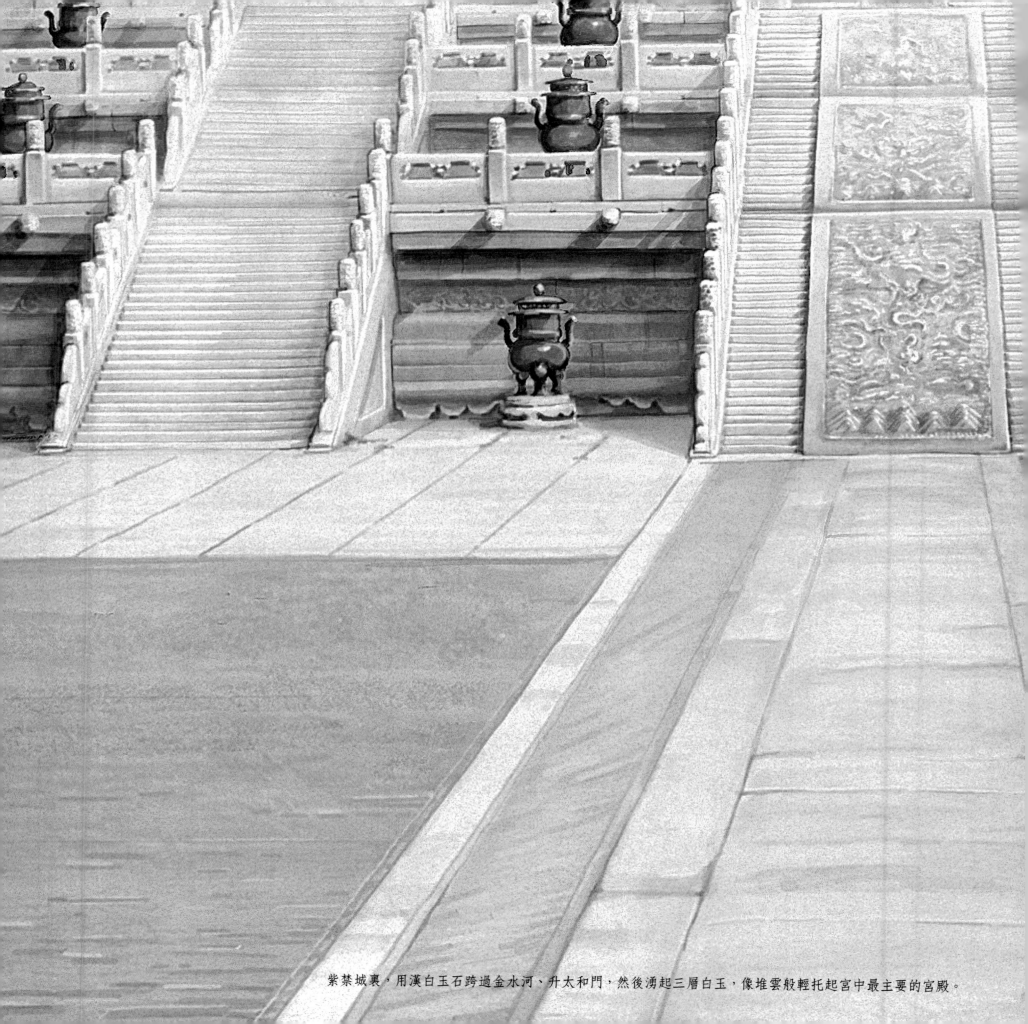

紫禁城裏，用漢白玉石跨過金水河、升太和門，然後湧起三層白玉，像堆雲般輕托起宮中最主要的宮殿。

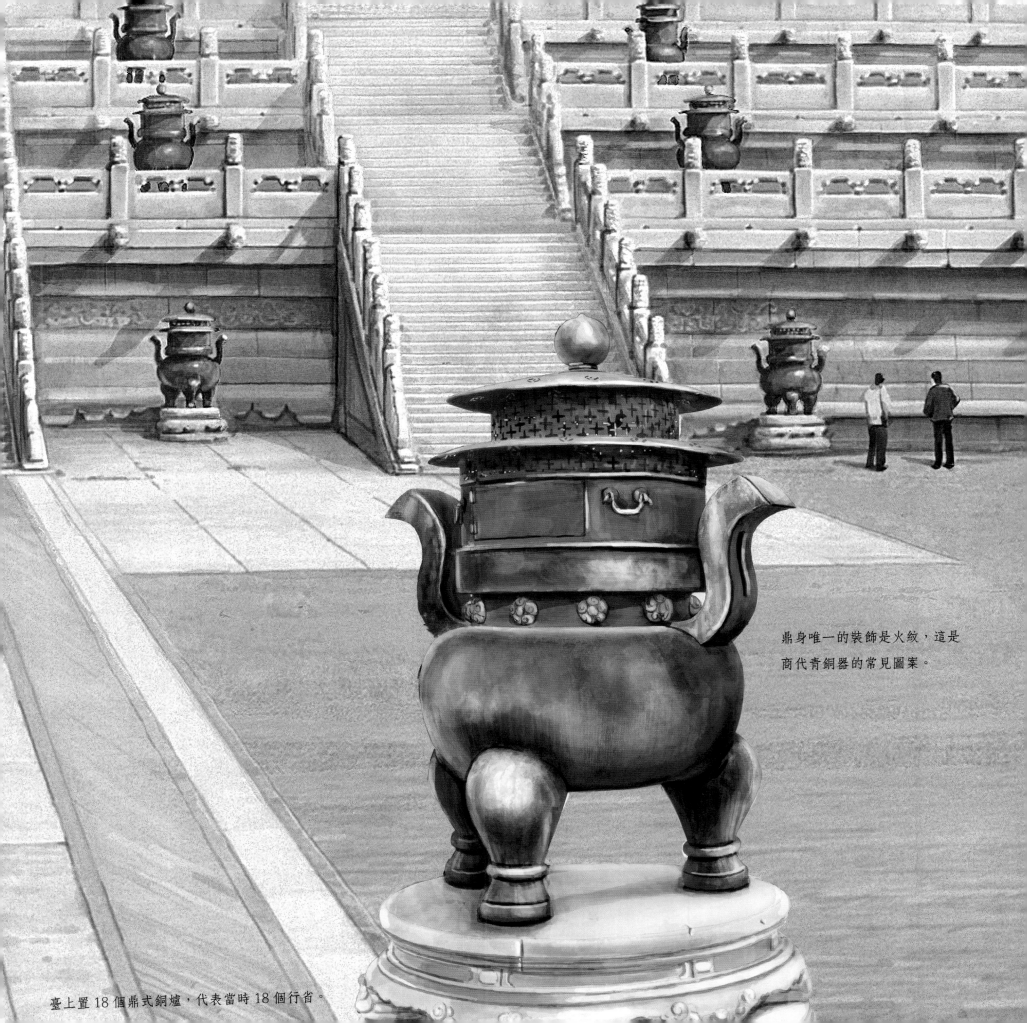

鼎身唯一的裝飾是火紋，這是
商代青銅器的常見圖案。

臺上置 18 個鼎式銅爐，代表當時 18 個行省。

再看白玉 **大臺基**

須彌座

須彌座又稱「金剛座」。源於印度的佛像，佛陀坐的石座叫做須彌座。據說是喜馬拉雅山（修迷彌山）的音譯，意思是佛法無邊，比世界上最高的山還要博大。佛教傳入中國後，須彌座逐漸普及，成為各種基座的流行樣式，從燈座到建築的基座都可以看到。紫禁城裏不少宮殿的基座都採用須彌座的形式。最重要的太和殿，其須彌座甚至有三層。

高臺可以觀天、望氣、觀敵、檢閱，並能擡高木建築，免受水淹，兼備防震功能；沒有建築的臺是壇，是祭神敬天的場所。紫禁城三大殿的高臺，既有臺的功能，又有壇的意象。

上盛

面積 25000 多平方米

鎏金銅缸 八個

銅龜一對

銅鶴一對

日晷、嘉量各一

望柱 1453 根

欄板 1414 塊

大小螭首共 1142 隻

香爐 18 個

臺基四周圍以望柱。下安排水石雕龍頭，傳說龍族中有名為「螭」，不只天性好嬉水，且可疏淤通塞，河川每拐一彎，都是它在翻身。故事附會在這裏，千多個龍頭，每逢大雨，即現千龍戲水祥瑞，寓意深遠，已非單純的裝飾與功能的結合。

三大殿的石臺基，層疊三重，明臺高 8.75 米，埋深達 7 米以上，面積 25000 多平方米，象徵王土居中，是天下最巨大的「土」字。大到在任何一個庭院都只能看到它部分筆畫的三層漢白玉臺基，上面矗立著宮城最龐大的宮殿。

古人在最初「茅茨土階」（茅草的篷，堆土成階）的現實需要中體會到「小基礎，成大業」的深刻道理。後來發展出具高度雕刻的巨大臺階，對上祭天而獨立為「壇」（沒有建築物的臺），對下檢視三軍作「閱臺」。臺基以石頭的沉穩本質，在建築系統中一直給木結構護法，很可靠，且感人。

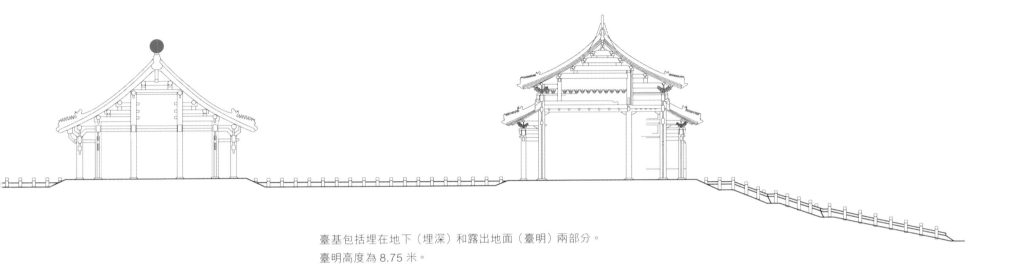

臺基包括埋在地下（埋深）和露出地面（臺明）兩部分。
臺明高度為 8.75 米。

【三臺地基】永定河劈出了西山的深峽長谷，從三家店瀉入平原，所帶的大量泥沙，出山後成了一個廣闊的沖積層。北京紫禁城是在這樣的地質條件上建造的。太和殿三臺及地基，建成於明永樂十八年（1420），至今已有 595 年，歷經多次地震，至今三臺及地基都沒有出現沉降。

1977 年曾對三臺進行鑽探（這次鑽探是在中和殿室內西北隅），鑽探深度為 15.6 米，計有：磚三層 0.4 米，砌塊石四層 1.1 米，灰土 0.5 米，灰土與碎磚層 4 米，灰土、卵石與碎磚層 6.7 米，柏木樁與排木 1.45 米，木樁與黏土 0.75 米，木樁與老土層 0.7 米（鑽探至此深度，木樁多長未知）。（蔣博光《中和殿室內及三殿地質勘探實錄》）

下必深

奉天皇極 **太和殿**

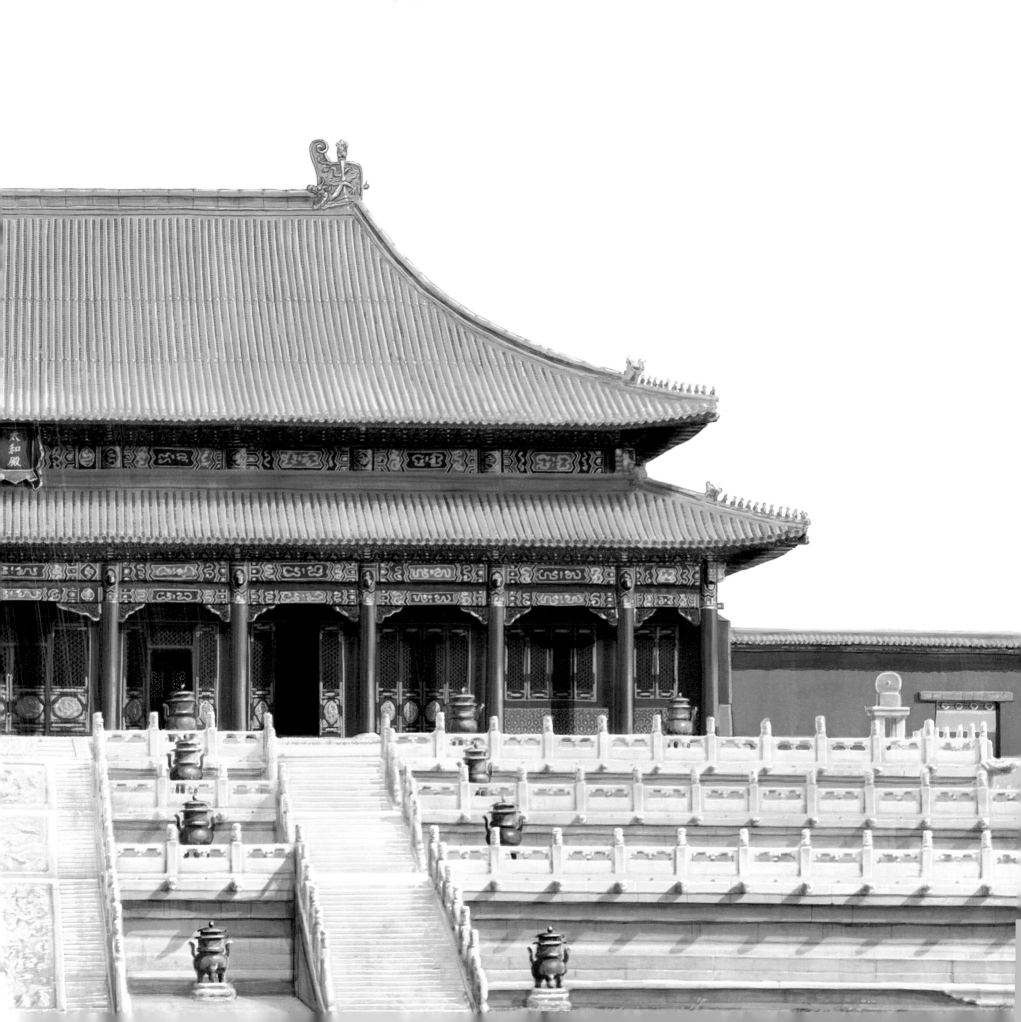

雲端深處

丹陛上陳列的銅龜、銅鶴各一對，以及 18 個鼎式銅爐，在典禮時會燒起檀香松枝，令太和殿周圍一片雲騰霧繞的景象。

銅龜位於太和殿兩側，龜腹內是空的，便於大典時燃香，香霧從銅龜口中吐出。造型上則接近龍子「贔屓」（又稱為霸下，喜歡負重），都是龜身龍首，有一排牙齒，卻無背負重物。

只要在舉行大典時，腹內便燃起檀香、松柏籽等香料。裊裊香煙即從口中噴出，使空氣中瀰漫着香味，同時也增加了莊嚴而神秘的氣氛。

太和殿銅龜、銅鶴、銅鼎爐的製作藝術稱為「燒古」，即仿古銅色。檔案上描述的燒古是銅器放在黃土和糞土中發酵，並用炭火煨烙，顏色變古。有些器物燒埋的時間相當長，多達兩三年。

冒煙

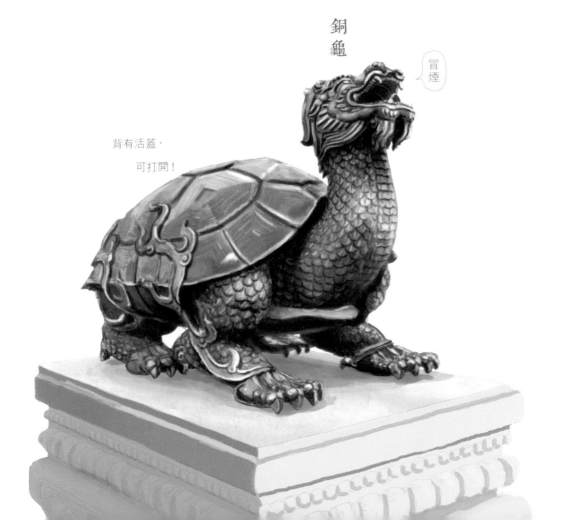

銅龜

冒煙

背有活蓋，
可打開！

渾圓有力！

鼎形銅爐

冒煙

鼎身唯一的裝飾是火紋，這是商代青銅器的常見圖案。這個承載香火的大鼎，也承載着近 3000 年的記憶。陳設在圓形石座上，石座仿木構，三臺須彌座上的四座寶鼎，都有精美的雕刻。

高約 2 米，連石座通高為 2.6 米。18 個鼎式銅爐，代表當時 18 個行省。左右分列九鼎，合大禹鑄九鼎之數。

銅鶴

冒煙

銅鶴一對設於銅龜前面，與銅龜一起象徵江山永固，福壽綿長。傳說太和殿前的銅鶴腿上有個凹印，是跟隨康熙南巡時被皇帝一箭誤傷的。可能是鶴的候鳥習性（每年十月遷至南方，約四月飛回）與康熙南巡的時間接近（大隊正月出發，三月中至五月回京）。

背有活蓋，可打開！

高 1.98 米，比普通人都要高。

太和殿前丹陛上的日晷和嘉量是在乾隆九年（1744）
才增設的。其事起源自乾隆初年，清廷得到東漢時期的
圓形新莽（王莽時期的）嘉量，又考核了唐太宗時所造方
形嘉量的圖式，從而仿造了方形和圓形嘉量。太和殿前
為方形嘉量（圓形嘉量則設在乾清宮前）。

（王子林《太和殿前的嘉量與日晷》）

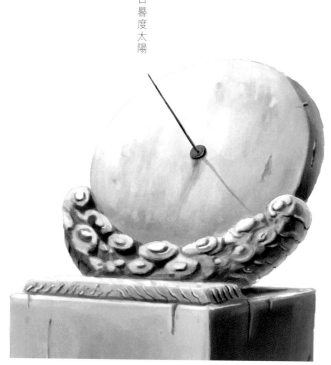

日晷度太陽

日晷 中國古代測日影定時刻的計時器。圓形石盤，盤上刻出時刻，
中間立金屬晷針，和盤面垂直。晷盤斜置在漢白玉石座之上，
利用太陽的投影與地球自轉所形成的日影長短變化及方向的
不同確定時刻。用於宮殿前亦有皇權的象徵，一般與嘉量並
列一左一右陳列，以象徵天地一統、江山永固。故宮日晷主
要陳列於午門、太和殿、乾清宮、皇極殿（清）等處。

嘉量

中國古代標準量器，有方形、圓形兩種。太和殿前的嘉量製成方形，具有斛、斗、升、合、龠五種容量單位，以表示度量衡的統一，並供後世遵守，但其標準與清官方度量衡不同，須換算。

　　讓我們先回到太和門廣場，看一看何以高 23.8 米的太和門在偌大的空間裏會令人感到一種壯麗（sublime），原因很簡單，就是五條白玉小橋在鞠躬，兩旁的廡廊都在匍匐頂禮。

　　到了太和殿廣場，這個紫禁城最大的庭院，世界上最大的「戶內廣場」。今天，大概只有在清晨或黃昏的冷落時候，才可稍微領略到何謂遼闊與空曠了！最好廣場尚有三兩遊人，否則我們無從搜索到熟悉的坐標去穩定令視覺經驗難以適應的巨大空間。

　　太和殿廣場向我們解釋中國建築最重要的理念：「有限的最高成就，就是回到無限的懷抱裏。」傳統的庭院便是個好例子，用有（四合）來圍出無（院子）。三萬平方米的廣場，只是三臺上的太和殿的空間前奏。真正壓倒一切的是看起來仿佛被風吹彎了的殿頂所拱托的天空。天朝大國、大國朝天。上朝，是朝天的儀式。想像一下，當年百官跪在高不可攀的丹陛下，根本就看不見陛下（皇帝），三臺上下 18 座香鼎，臺上銅龜仙鶴所祭起的香煙，和千多根的雲龍望柱，千多個吐水龍頭，在晨光照射下一起冉冉上升，與白雲齊。仰望太和殿，仰望真命天子。舉頭四面皆青天。

　　從秦、漢開始，朝、野就有將皇帝的宮殿叫作「禁中」、「大內」（最高私密，當然禁地）的習慣，傳統把皇帝登基臨朝的大殿堂叫做「金鑾殿」（「金鑾」原為皇帝尊貴宮輦，民間以金車寶馬作為對天子殿堂的嚮往和想像）。而每一代的「金鑾殿」實則另有正式名字（有時甚至不止一個），殿前匾額上寫着的，才是每一代帝皇的希望（有時甚至不止一個）。明宮裏的金鑾殿便是先以「奉天」，再圖「皇極」來宣示奉天承運，皇權終極。到了清代，皇極殿隨着改朝換名「太和殿」。「太和」是「比大還要大的和諧」，以滿漢兩種文字寫下有清一代的政治理想。這座現存傳統中國建築中最大的單體木構殿宇，連臺基通高 35.5 米，約相當於一幢 12 層高的現代樓房，其實不算很高。唯在整座皇宮（在古代，甚至包括整個北京城）中，依然充滿壓倒性的氣勢。

太和殿給人的印象，是在層層黃色琉璃覆蓋下的紅色大殿，殿下是帶着光影的白色高臺。在北京不同季節的天空下，亮麗的顏色，叫醒三萬平方米的巨大廣場。

輪廓與色彩的關係在現代基礎設計（Basic Design）的範疇得到基本的解決：黃色是予人進取的錐體，紅色的熱情強烈則傾向於強而有力的四方體，然後，在色譜上游走，衍生各種形態。

《大紫禁城》中作了以下的嘗試（圖例），企圖說明中國傳統宮廷建築在長時間的經驗和實踐下，得出與現代設計美學大致相同的答案。在一定程度上，宮殿可以被視為一件巨大的產品。

按色彩的應用心理，紅、黃色應用並不罕見。假如沒有紅、黃兩個大色塊之間那一條藍、綠、黃（金）、紅交織的閃爍色帶，一切都會陷於色面推移（push and pull）的簡單遊戲上。

到目前為止，我們仍沒有找到用這單純的大色面，又利用這複雜的紐帶來維繫的營造系統。我們無法說明白兩種神奇小塊，一塊小平面、一塊小立體（彩繪與斗拱）加在一起到底會做成怎樣的抽象效果。尤其當兩個塊面（屋頂和屋身）越大時，這條檐下的色帶就越發在陰影下閃爍、蠕動，把彎起的沉重屋頂浮起，同時在飛起時把它拉住。

「紅（牆壁）、黃（屋頂）和藍（天空）是色彩中的三原色，可以調出一切顏色（在畫碟上）。在光學上，折射出彩虹，甚至還原成為一道無色的光線。」（《大紫禁城》色彩篇）

明代基礎

紫禁城的肇建者是明代第三位皇帝朱棣（成祖，永樂帝），他是繼太祖朱元璋之後，另一位宏圖偉略的皇帝。朱棣在位 22 年（1403-1424），在遷都、籌建紫禁城的同時，五次出兵漠北，掃除邊患；南征安南、六次派遣艦隊下西洋，立威諸國。又編出人類有史以來最大的百科全書《永樂大典》，都是氣魄極大的手筆。

朱棣以「奉天」命名前朝主殿，多少有些「奉天命」而治天下的意思。事實上，就是他打下了明初盛世的基礎。

（「奉天殿」在嘉靖年間改名「皇極殿」，意義無以尚之，嘉靖自己卻不上朝。）

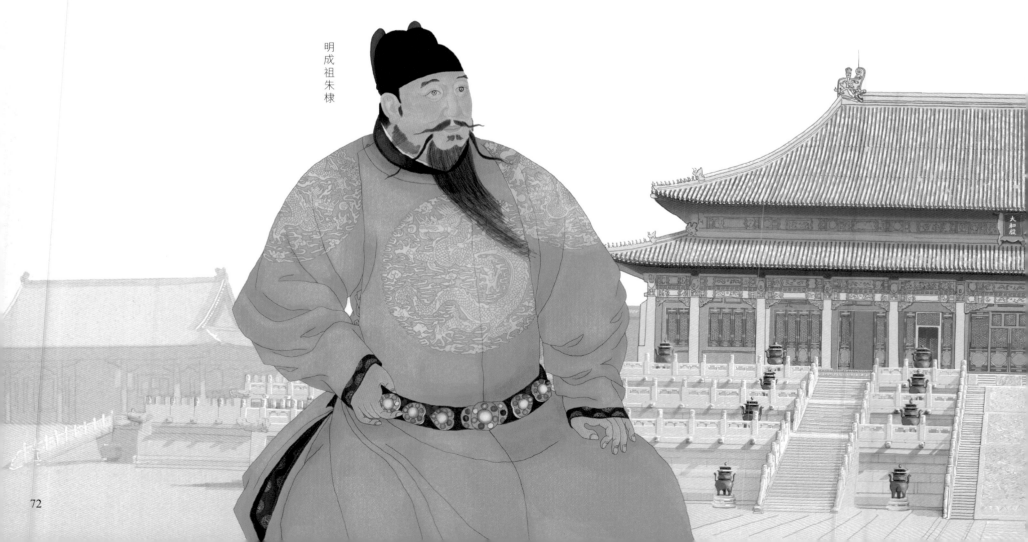

明成祖朱棣

恰巧，清朝入關亦是第三任皇帝——愛新覺羅・福臨（清世祖，順治帝），不同的是世祖登基時只有八歲。清皇族將前朝大殿改名「太和」，期望在最大的和諧底下得以順治。真正建立清朝大業的是玄燁（清聖祖，康熙），先後平三藩、收復臺灣、確定整個外東北歸中國所有、擊敗準噶爾首領噶爾丹、與蒙古各部結盟⋯⋯

明成祖和清聖祖，兩個並非開國皇帝，然去世之後廟號同樣被奉為「祖」。兩個王朝無法在歷史上攜手，可真正被民間稱為「大帝」的除了兩朝開國君主之外，就是永樂和康熙兩位。紫禁城在永樂二十年（1420）落成，康熙三十四年（1695）太和殿進行清代最後一次大規模整修，告訴我們兩個王朝是何等金光燦爛。

清代承繼

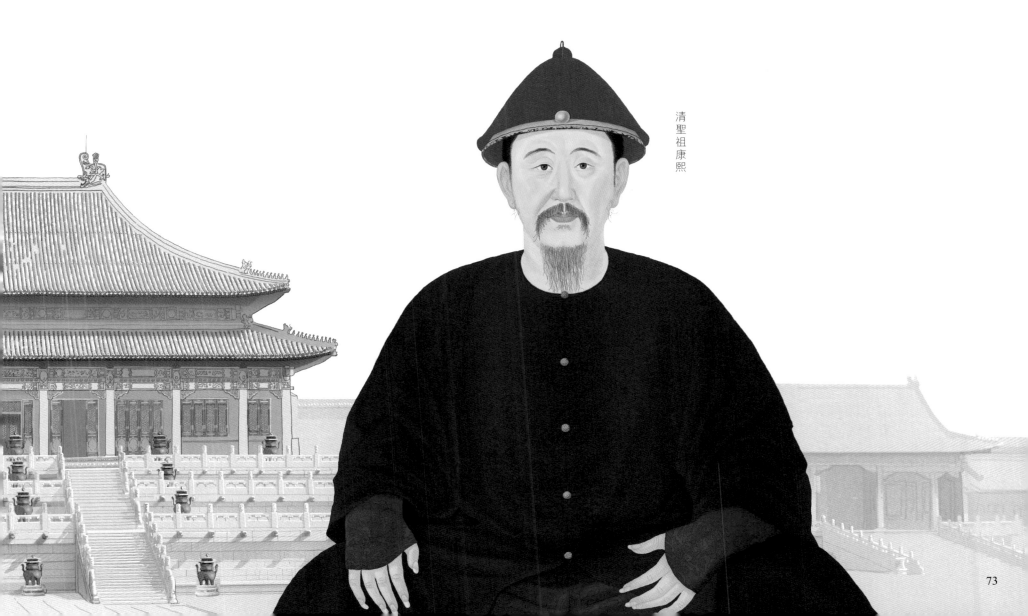

清聖祖康熙

73

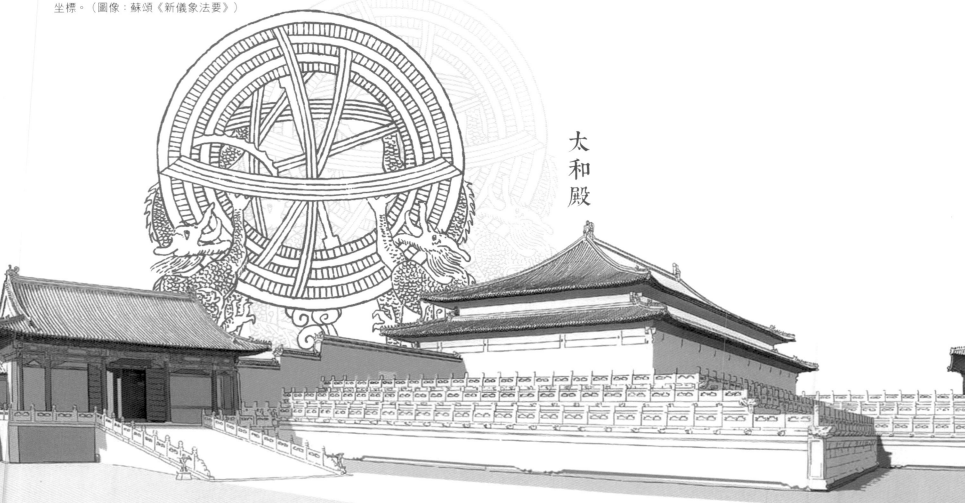

天命與天空

傳統中國文化對「天」的瞭解分做「天命」和「天文」兩個方向，前者自是帶着哲思的「天道酬勤」、「奉天承運」的抽象信仰，在「天人合一」的思想底下，相互配合；另一方面就是從現實的「天氣」、日月星宿運行去瞭解天文的法則。後者直接關係到季節、農耕和航海需要，故此中國的天文研究水平到明代都一直站在世界前列。沒有先進的科學知識，也不可能有鄭和破天荒的航行。到清初，康熙帝對西方科學抱着濃厚的求知欲，甚至封官外國傳教士在宮中服務，與中國傳統的曆法作客觀比較，取長補短。康熙一朝之所以強盛，與他所頒的《時憲曆》的準確性有一定關係（為歷代之冠）。左圖為「渾儀」，右邊的是由康熙年間供職朝廷的西方傳教士南懷仁（Ferdinand Verbiest）所作的「黃道渾天儀」，兩者原理結構一致。在同一天空下的晚清王朝，科技低落，說明不進則退，也是很科學的自然規律。

中國渾儀

古代中國用來測量天體位置的儀器，是近代坐標儀的先驅。它利用三組不同的環和窺管觀測星體運行及定出其坐標。（圖像：蘇頌《新儀象法要》）

太和殿

中和殿初名華蓋殿，嘉靖重修後改稱中極殿，清代易為今名，名稱取自《禮記‧中庸》：「中也者，天下之本也；和也者，天下之道也」之意。每逢太和殿舉行大朝會之前，皇帝先在中和殿小憩，並接受執事官員的朝拜。出宮祭天壇、地壇等活動之前一天，先在此審閱祝文（書寫上祀文用的木版或紙版），中和殿就像各種朝儀的後臺或預備空間。

北京古觀象臺上所安放的八件清代大型銅鑄天文儀器中，七件為康熙時南懷仁監製。乾隆時仿照古代渾儀製造了最後一件大型天文儀器「璣衡撫辰儀」，這是清代進入國力最鼎盛的年代。1900 年北京被八國聯軍攻佔，德國、法國佔領軍平分古觀象臺天文儀器。德國按照皇帝威廉二世的命令，於 1902 年將天文儀器安置在波茨坦皇家花園的橘園宮前。而法國則將獲得的天文儀器一直存放於北京法國使館中，後迫於公眾輿論，在 1902 年歸還中國。第一次世界大戰後，德國戰敗，威廉二世被迫退位，依據《凡爾賽條約》規定，這些天文儀器於 1920 年 6 月歸還中國（中國是同盟國成員，一戰名義上的戰勝國），1921 年 4 月運回北京。至今安放在北京古觀象臺。

這是一個用於測量天體位置的儀器。觀測者可利用環上各塊葉片上的窄縫觀測天體，再按環上刻度取得讀數。（圖像：第谷·布拉赫《新篇天文儀器》）

西方黃道渾天儀

三大殿以太和殿為首，中和殿、保和殿緊接相連。從臺下兩邊廡廊觀看這庭院，中和殿的體積和高度都明顯比前後兩殿低矮，構成一個不尋常的「中置」式佈局，展示建築的崇高不在其本身，而在於空間。天的意義在這個庭院裏表露無遺，非常偉大。

保和殿

保和殿在明代初名為謹身殿，嘉靖四十三年（1564）重建改稱建極殿，入清後改名保和殿。建築上採用了「減柱造」做法，將殿內前檐金柱減去六根，使空間寬敞。在明代，大典舉行前皇帝常在此更衣，清代每年除夕、正月十五，皇帝在此宴請外藩、王公及大臣，乾隆時開始，科舉殿試在此舉行。

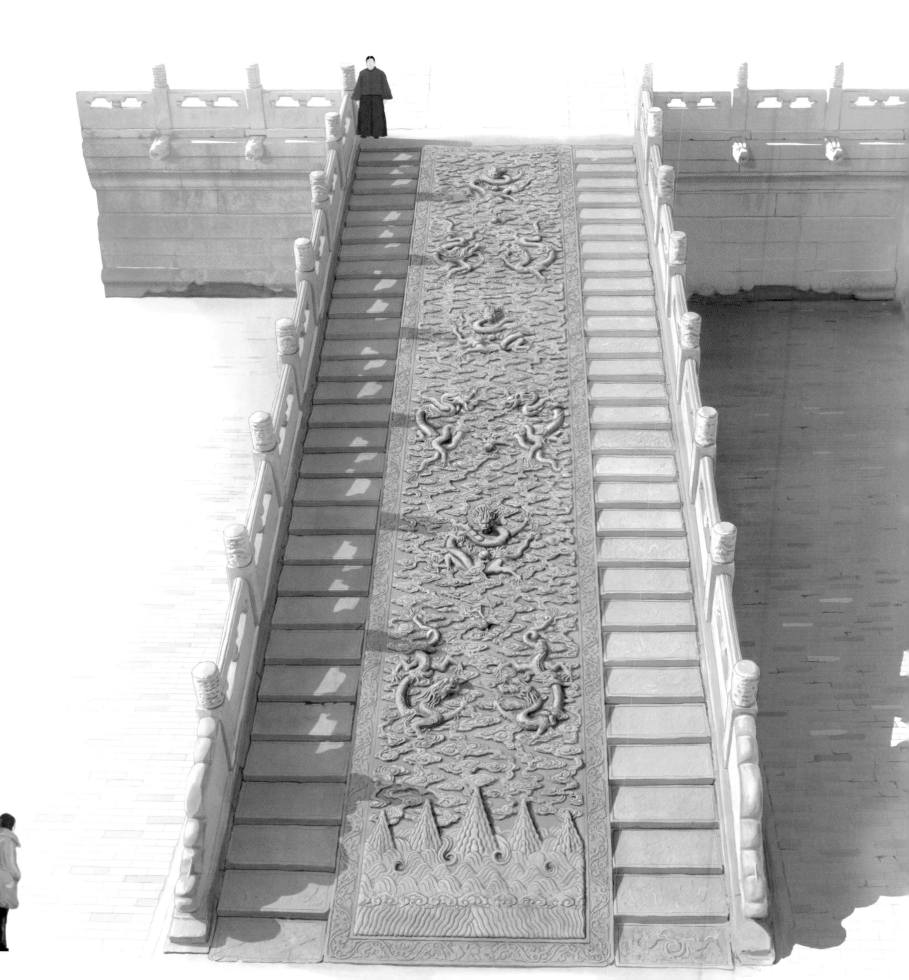

石雕

雲龍 最莊嚴

「雲龍階石」共有兩塊，分別在太和殿前及保和殿後，作為前朝三大殿高臺前後的雲龍拱托。皇宮但凡應用石頭時，一方面利用其沉穩堅固的優點，另一方面又總是在造型及意象上將石頭「虛化」。小至牆腳「透風」，主題植物；欄桿望柱則採取火把或雲頭的造型。三層高臺壯麗如須彌山，雕飾盡是氤氳煙霞。其中最巨大的石構件，就是一團重 200 多噸的「翻騰雲龍」。

太和殿前的大石雕，經過長年的自重沉差出現裂縫，才發現是組合創作（工匠巧妙地利用紋飾鍥接）。而保和殿後這塊則一直完整無缺，長 16.57 米，寬 3.07 米，厚 1.7 米。清代乾隆曾經命人鑿去明朝原有雕飾，重新作現有雕刻，依然是一片雲海。若無此行動，石雕的原材當不只 200 噸。

雲龍大石原料採自房山大石窩，距京城 100 里路。單是「出坑」已動用萬餘民工，6000 多名士兵。由於石料太重，專挑隆冬，先讓數萬民工修路填坑，每隔一里左右開井，供人馬飲用，同時以潑水成冰的方式，在冰道上加上滾木拽行。以二萬人力，騾子上千，緩行 28 天才抵達皇宮。另一巨石，開採後已無法移動，只好守在原地，靜待時機。傳說巨石到了宮門，卻使性子不肯入門，皇帝大怒，即下令錦衣衛就在午門外廷杖巨石 60 大棍，「去其頑性」，頑石比內閣大臣更早在午門吃棍子，即乖乖入宮。

乾隆重雕「雲龍階石」，連同改做欄板、柱子、踏垛石、抱鼓石，加上石匠、搭材匠、壯伕合共 62000 多天工時，如按六個月工期計算，每天施工的工匠達 300 餘人。共耗工料銀 17000 餘兩，換來一片新的雲霧。

卷三

大殿小事

　　木頭是一種很人文的東西，與人一起長大，種在自然裏，長在人世間。樹木的特性加上人的需要，共同發展出一種帶着農耕情調，又充滿中國文化色彩的建築系統。理論上「用材」得法，每塊木頭都能物盡其用。而且繁簡皆宜，可以樸素、簡陋，又可以富麗堂皇。大體上，平凡與尊貴在於處理的心態、空間與自然的隔而不斷。既在「圍合」也在「啟發」。

　　紫禁城就是現存世界上最大的木建築群，樑柱框架都是線條，城墙是最大的面，四角矗立着華麗的望樓。殿脊像微風中的金色波浪，紅彤彤的木柱像把大傘。這裏的柱有時代表着人的正直可靠，這裏的磚塊有時會透風，神秘的光線照着菱花，每顆門釘都可能是龍的眼珠，瞪看每隻都可能是龍子的瑞獸。一切都是結構，也是裝飾。

　　建築，在以前叫做「營造」，技術很複雜，概念則很好懂：

建築會下雨，家具有晴天

動手和牽手

樂章與音符

有禮有趣又有情

最高小亭子

有靠山、有活水。

坐向好，利子孫。

主要都是用木頭。

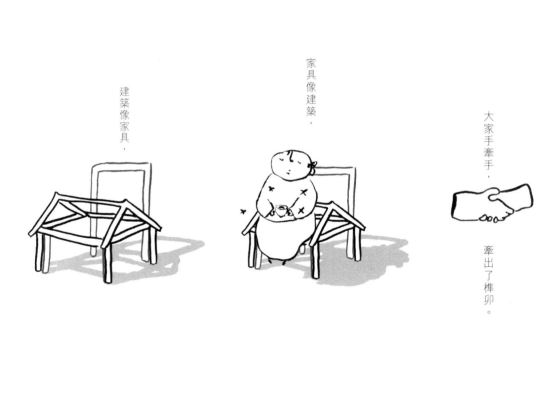

建築像家具，

家具像建築，

大家手牽手，

牽出了榫卯。

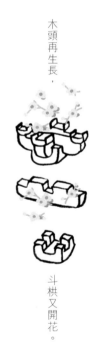

木頭再生長，

斗栱又開花。

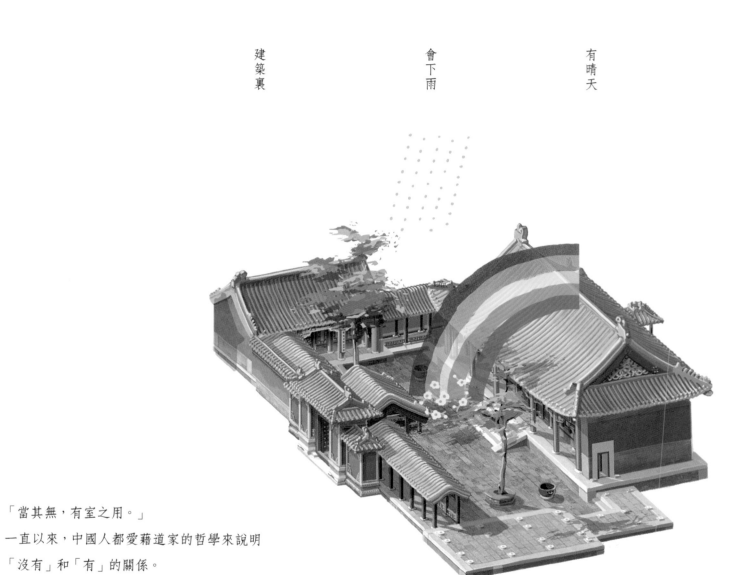

有晴天

會下雨

建築裏

「當其無，有室之用。」

一直以來，中國人都愛藉道家的哲學來說明
「沒有」和「有」的關係。

中國建築最大的特色就是「沒有」。所以，
房子裏就有明月、清風，會下雨，又有晴天。

會下雨，有晴天。原因是房子中間的庭子，有的很小，叫做天井。下雨天時雨下如注。傳統的說法很好聽，叫「眾水會明堂」。這是古人圍在一起生活的痕跡，以自然元素的關係，一般視之為與自然「共處」的建築系統。

傳統民諺中，「天」很有人情味：

「做天難做四月天，蠶要溫和麥要寒；出門望晴農望雨，採桑娘子望陰天。」

人巴望天，老天也在埋怨人。說「共生」來得比「共處」貼切，「共處」總有一方陷於被動。而「共生」則你儂我儂，順逆與共。

同樣都是處理木頭，大木作負責結構，小木作主裝修（包括家具）。所以在中國營造（建築）範疇中，室內設計師會同時涉及建築技術，而且又比其他建築系統更早獨立成科。也許古代的工匠並沒有刻意建立一套貫串家具與房屋的技術文法和語言。實際的結果則是：中國傳統營造，是唯一將模數（module）徹底實踐出來的建築系統。在唐代已見端倪，在宋代已經成熟。很難想像，一座房子，一套家具，一組屏風，一張畫軸，一個窗，說玄一點，包括透過窗牖所見的院子風景，都和模數有關。古人聽風聲雨聲讀書聲，估計還有建築的歌聲，那是三個樂章，八個音符的合唱。

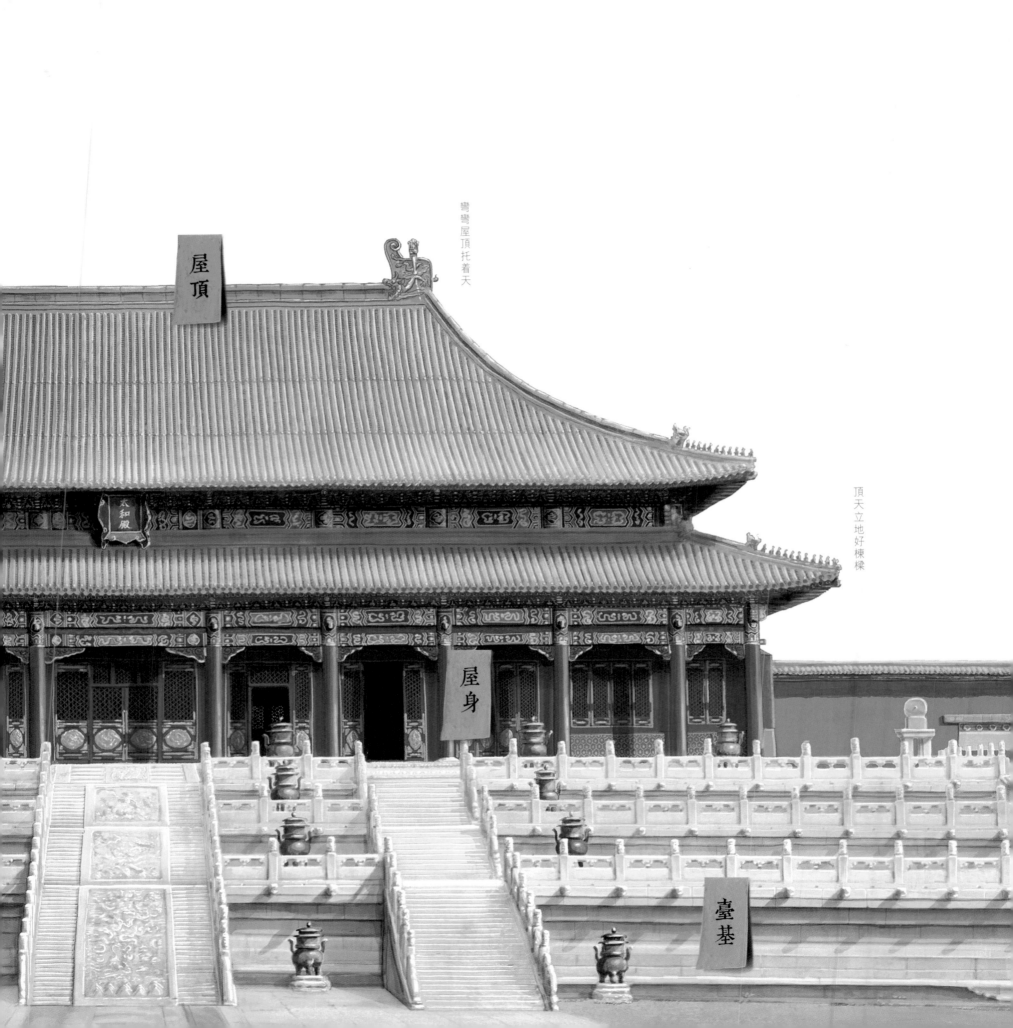

屋頂

彎彎屋頂托着天

太和殿

頂天立地好棟樑

屋身

臺基

三段式

三部曲

　　一幢木構建築，基本上不離屋頂、屋身和臺基三個部分，在功能上即覆蓋、支撐和承托（避濕）。這是傳統中國建築最易辨識的立面，每個部分在後來都發展出各種不同的形制、美學及象徵意義。作為最高級的殿堂，似乎也只有在太和門隔着整個廣場遠眺大殿，才能體會到「三段組合」的隆重、華麗和莊嚴。一旦攀上高臺（丹陛）走到殿前，已不能逼視了。史載明嘉靖年間重修時因顧慮人力物力而將大殿的體量縮減約三分之一，當初氣勢，可想而知。不過無論氣勢如何，都是由八個專業團隊來完成。

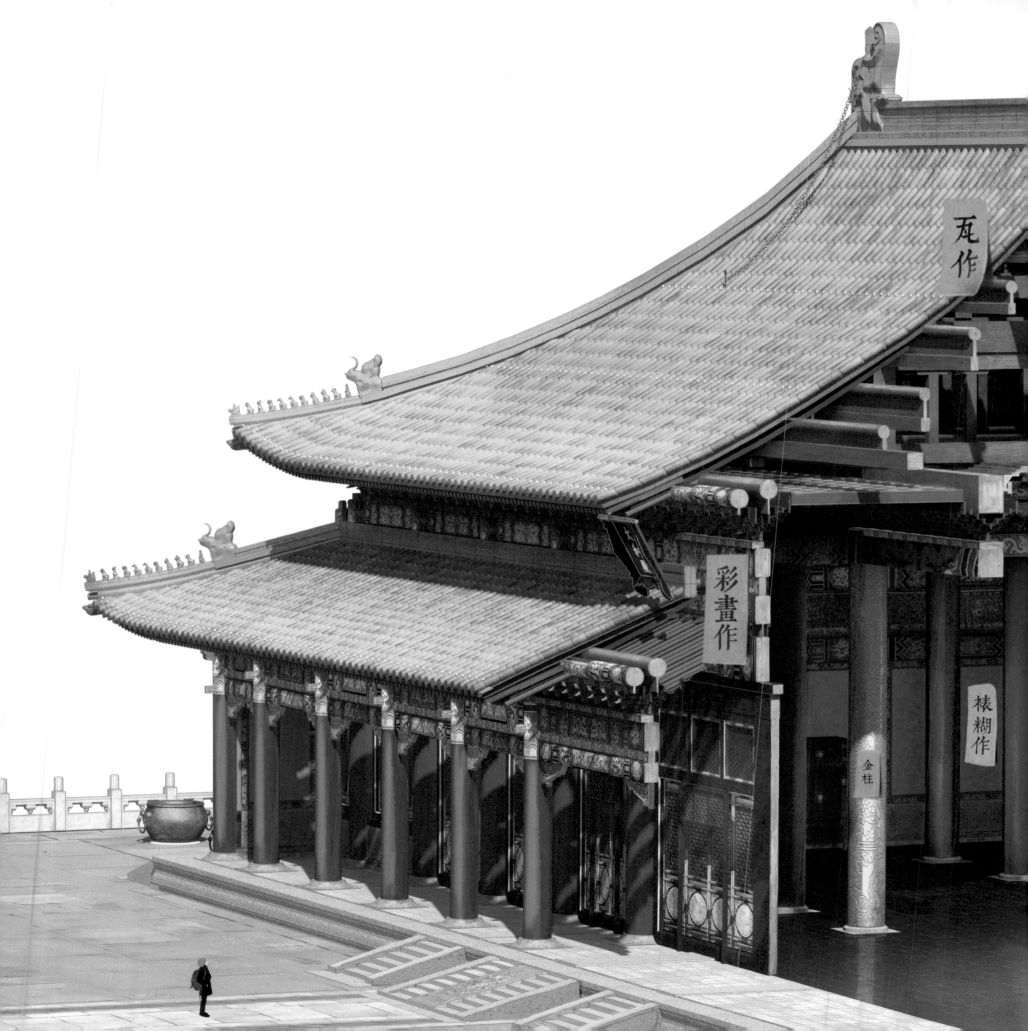

瓦作

彩畫作

裱糊作

金柱

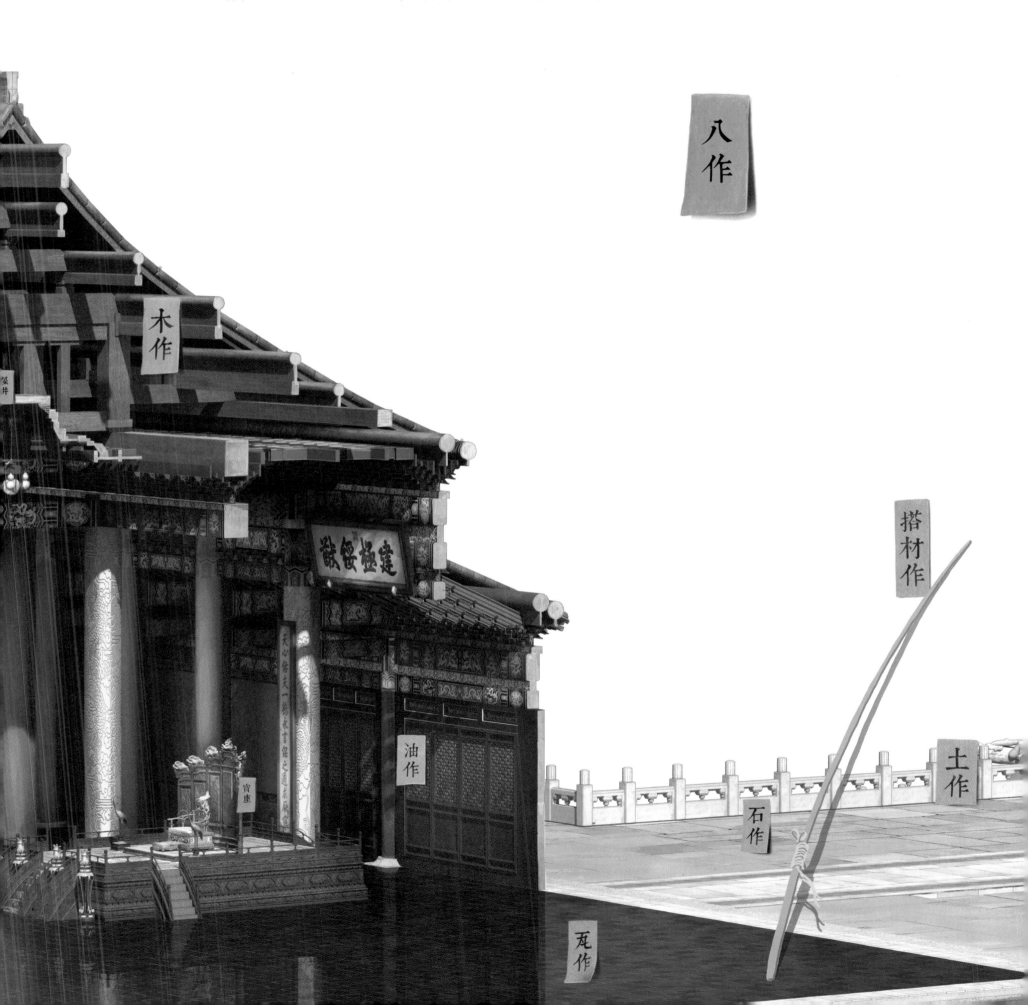

【瓦作】屋頂是中國傳統建築中最突出的部分，覆蓋材料主要是瓦和草兩種。宋代官方手冊《營造法式》列為「瓦作」，範圍到了清代工部《工程做法》還包括宋代屬於磚作的內容，如砌築礓礤、基牆、房屋外牆、內隔牆、廊牆、圍牆、磚墁地、臺基等。換言之，謂木建築，瓦作竟也「鋪天蓋地」。

【木作】大木作，木構架建築中專門負擔結構構件的製造和組合、安裝、豎立等工程。由於房屋以木結構為主，因此整體設計也歸大木作。

小木作，負責建築中非承重構件的製作和安裝。宋《營造法式》小木作製作的構件有門、窗、隔斷、欄桿、外檐裝飾及防護構件、地板、天花（頂棚）、樓梯、龕櫥、籬牆、井亭等42種。清工部《工程做法》稱小木作為「裝修作」，並分室外（外檐裝修）與室內（內檐裝修）兩大類。

【彩畫作】為了裝飾和保護木構件，而在木構上繪製圖案紋樣的專業。宋代彩畫範圍包括柱、門、窗及其他木構件的油飾。清工部把彩畫歸入畫作，把作地仗和油飾歸入油作。

【石作】宋《營造法式》中石作包括粗材加工、雕飾及柱礎、臺基、壇、地面、臺階、欄桿、門砧限、水槽、上馬石、夾桿石、碑碣拱門等的製作和安裝等。清工部又增加了石桌、繡墩、花盆座、石獅等建築部件的製作和安裝，但不包括石拱門。上述臺基、臺階、上馬石、拱門等在《營造法式》中也列在磚作範圍。

綏，原為挽手上車的繩索，又指車把。

獻，計劃和策劃。

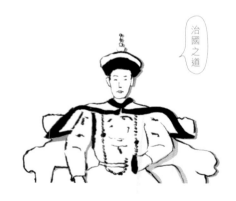

治國之道

太和殿中間寶座上方高懸「建極綏猷」匾額，乃乾隆御筆，一度毀壞不存。後經故宮博物院專家依照太和殿舊照片複製。

【油作】古代建築工程中為保護和裝飾木構部分而上刷色塗油漆的專業。宋代彩畫作內容包括油作；清代則分列畫作和油作。油作內容為油飾木構件。清式油作還包括在地面磚、檻牆裙肩上鑽生桐油和上光油的作業。

【裱糊作】處理內牆和天花板表面粘貼紙張、錦緞、紗綾、絹布等製品的專業。

極建

極，原指屋脊最高之棟。

建，建立、制定。

【土作】中國古代建築工程中有關築基、築臺、築牆、製土坯、鑿井等土方工程的專業。宋《營造法式》把有關作業歸入「壕寨」，因非技術工程，故不稱「作」。宋、元建築陵墓、興修水利等作業也屬於壕寨，宋修陵時設「都壕寨」，相當於建屋時的「都料匠」。清工部規定土作部分只包括刨基槽和夯築灰土、素土作業。

木作常識

【搭材作】管搭腳手架（供砌磚、抹灰、繪飾彩畫、裝卸構件等工作使用）及吊裝起重架子、打樁架子，搭席棚、布棚等。清工部《工程做法》列出了11種架子的用工用料。搭材作，古代叫「搭材匠」。明代工役中已有搭材匠一行。清內務府有繩子匠、杉篙匠、彩子匠、繕席匠等，都是同搭材作有關的工匠，現代叫架子工。

屋頂樑柱的中正，是整座宮殿最重要的準則。像運用車把繩索那樣，得順應而為。在周詳的計劃之下，得到最理想的效果。

「建極綏猷」四個字，從匠人守則引申至帝王治國之道。天子上對皇天、下對庶民神聖使命，既須承天而建立法則，又要撫民而順應大道。

有禮

以頂蓋來分建築物等級和空間秩序，配合宗法和禮儀要求來使用。所以有人說，中國建築可以當作是一個「禮」的實體來欣賞。仔細一點看，是屋脊在變化。

閑適	安居	相看	富貴

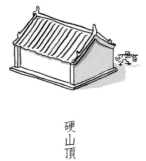

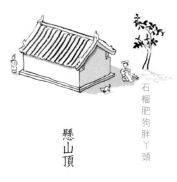

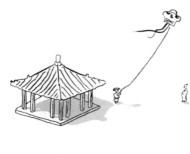

石榴肥狗胖丫頭

卷棚頂

沒有主脊，較溫文輕巧，多在園中使用，也宜入畫。

硬山頂

所謂「硬山」，是屋頂沒有出檐，與山牆成一直線，屬於最基本的形式。

懸山頂

懸山頂，指屋頂出一點檐，多了幾分「一任階前，點滴到天明」的情懷。

攢尖頂

主脊縮小到變成寶頂，四面都照顧到，向心力和開展力特強。

歇山頂

一般叫它做「九脊殿」。以殿名之，尋常人家不會，也不准應用，當然富貴。

尊貴

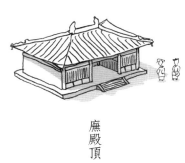

廡殿頂

從任何方向看都一樣穩重莊嚴，
結構比「九脊殿」簡單，等級卻更高。

更高級

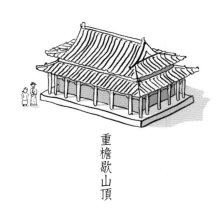

重檐歇山頂

不用說了！

最尊貴

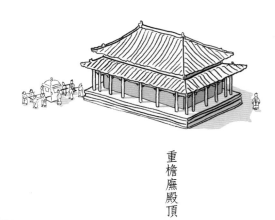

重檐廡殿頂

有趣

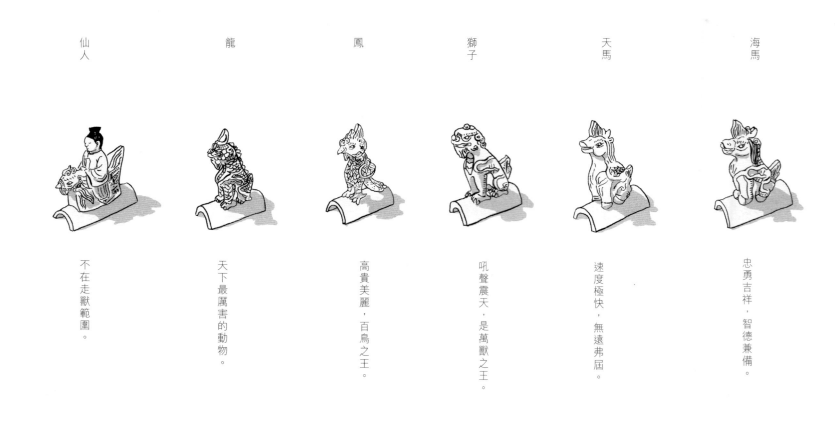

仙人　　　龍　　　鳳　　　獅子　　　天馬　　　海馬

不在走獸範圍。　　天下最厲害的動物。　　高貴美麗，百鳥之王。　　吼聲震天，是萬獸之王。　　速度極快，無遠弗屆。　　忠勇吉祥，智德兼備。

太和殿為最高等級的重檐廡殿頂宮殿。殿頂正脊兩端的大鴟吻，各由13塊琉璃構件組成，鴟吻高3.4米、寬2.68米、厚0.32米，重約4.3噸，是宮中最巨大的鴟吻。每條檐角上都列隊站着琉璃仙人和神獸，數量之多為現存古建築中所僅見，分別是龍、鳳、獅子、天馬、海馬、押魚、狻猊、獬豸、斗牛、行什。再加上隊前騎鳳仙人，數量之多，足以成為一支足球隊。

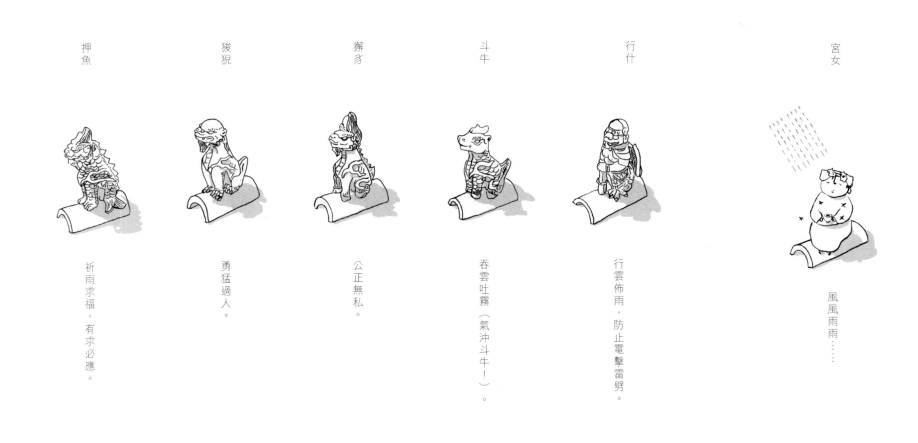

押魚

祈雨求福，有求必應。

狻猊

勇猛過人。

獬豸

公正無私。

斗牛

吞雲吐霧（氣沖斗牛！）。

行什

行雲佈雨，防止電擊雷劈。

宮女

風風雨雨⋯⋯

　　這些脊獸原為防止瓦脊滑坡，用釘加固後，避免風雨鏽蝕的帽套子。不但變成美化建築的元素，同時從結構需要，動用加固的數目越多，自然就越高級了！

　　這些有趣的脊獸不只各有名字，而且性格各異，像在說

　　一幢建築物之所以牢固，除了物理邏輯之外，總得有些什麼品質才行。又或是保佑，還是告誡在屋簷下生活的人未定。因為再沒有人比他們更清楚幾百年來的風風雨雨。

正吻又名龍吻，亦稱大吻，是安放在正脊兩端封護屋面前後坡交匯部位的防水構件，也是房屋殿宇的裝飾構件。吻件按大小分為「二樣」至「九樣」不等。「六樣」以上大吻體積較大，由 5 塊、7 塊、9 塊、11 塊拼合而成，最多可至 13 塊，稱「十三拼」。太和殿的正吻是目前我國現存最大的正吻，由 13 件分拼成。

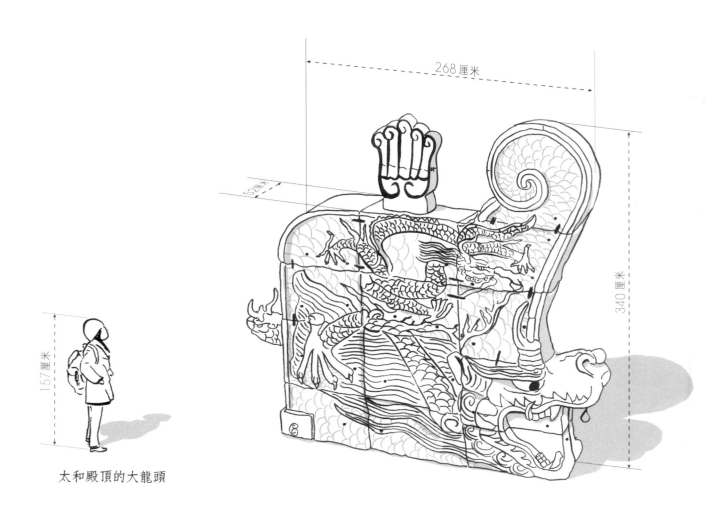

太和殿頂的大龍頭

這是紫禁城內最巨大的琉璃構件。

清康熙三十四年（1695），太和殿災後重建，大龍頭開始在殿頂當值。直至 2007 年故宮博物院大肆重修，13 件才首次落到地上，312 年來第一次休假，與鴟太太在丹陛上見面。

鴟尾是傳說中的無角龍（可能就是鯨魚），尾巴一翹，便要噴水，正好保護易燃的木材。這種克制的手法叫做「厭勝」（從五行至各種自然屬性的克制）。

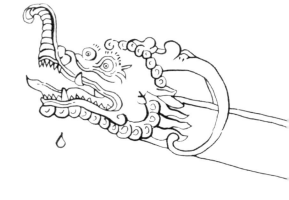

宋代以後，屋頂上的鴟尾巴變成鴟嘴巴，一個龍頭嘴衡屋脊。

到了明清，鴟吻升級成為龍的九子之一，性格「好望好吞」。好張望令它往屋頂上爬，好吞噬令它口咬着屋脊，工匠一劍就把它牢牢釘在屋頂。一旦打雷着火，噴水可也。

在這裏，我們要向在屋檐下，樑頭的另一隻望獸致敬，據說她是「鴟太太」。

自從丈夫被釘在屋脊上，她就一直守在檐下，默默等待。每逢風雨迷蒙，大家都在屋內睡覺的時候，鴟太太便會悄悄地從檐下跑出來，遊上屋脊，繞着夫婿徘徊，深情款款地一邊替他拭抹滿額雨水，一邊說因為他的努力，屋檐下的人才睡得那安穩。鴟先生在妻子的關懷和鼓勵底下，決心永遠地咬下去！偉大的鴟太太縱非千嬌百媚，可她的內心比誰都美麗。

通透

渗透

最小的亭

對，木建築種在自然裏，長在人世間。樹木的特性加上人的需要，共同發展出一種帶着農耕情調，又充滿中國文化色彩的建築系統。

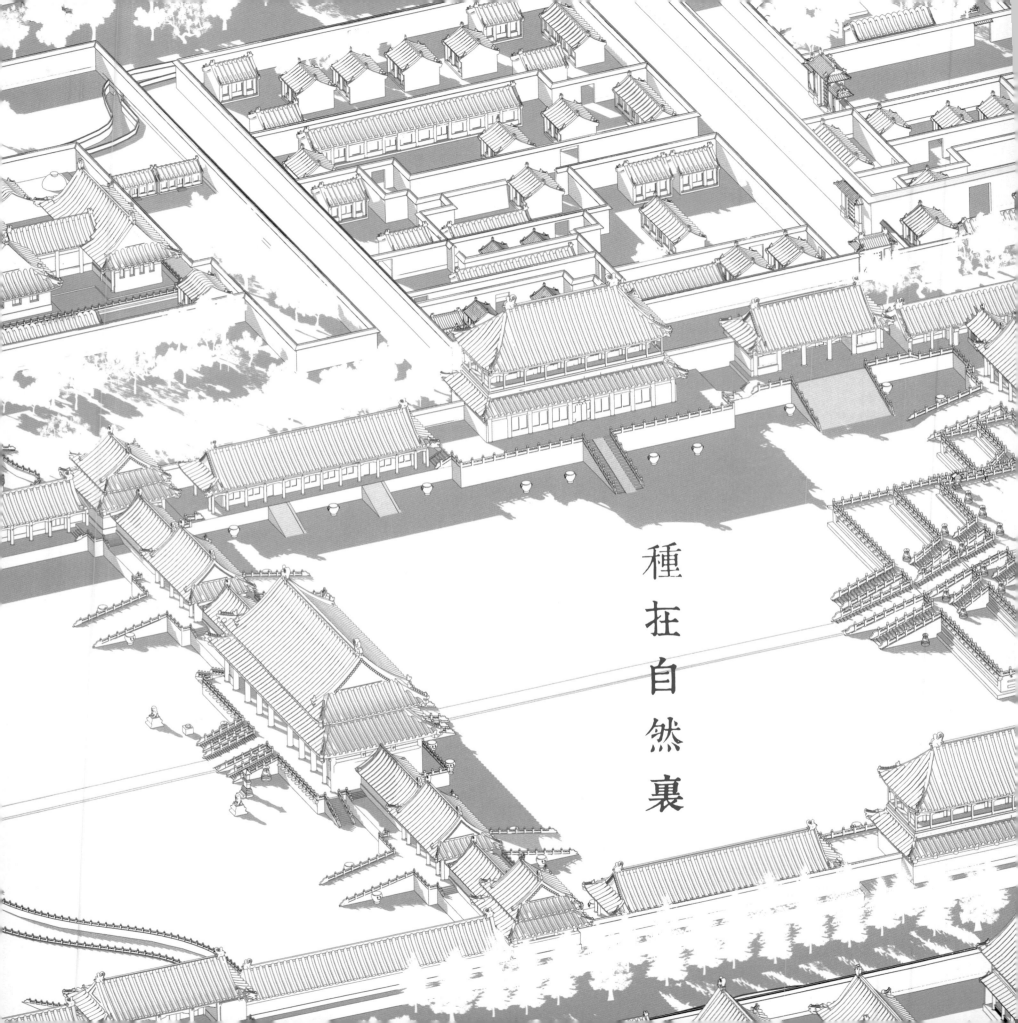

種在自然裏

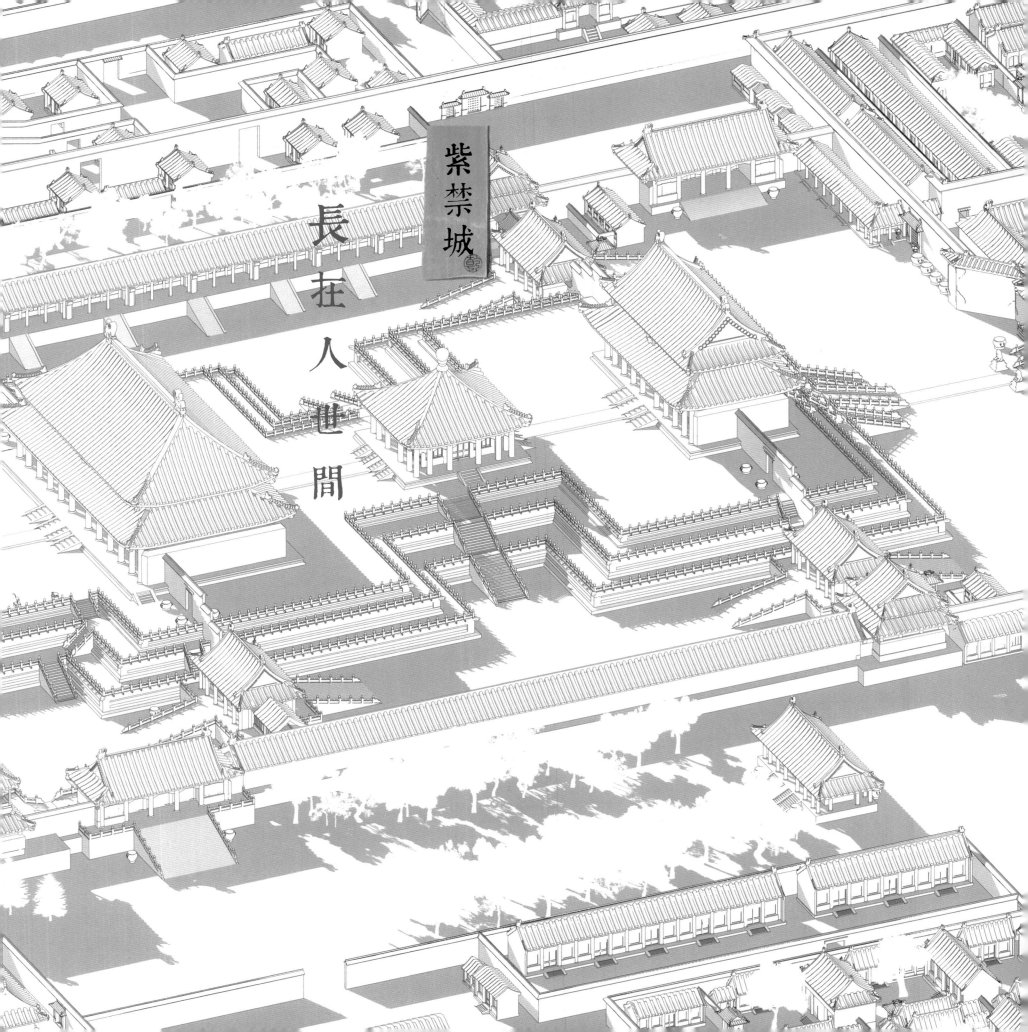

紫禁城

長在人世間

卷四

國事和家事

知道了

康熙皇帝朱批

也知道了

雍正皇帝朱批

重華宮 茶宴

大事駐齋宮 家廟奉先殿

養心殿 三希堂

軍機處

兩大輔殿

名為內閣 實在外面

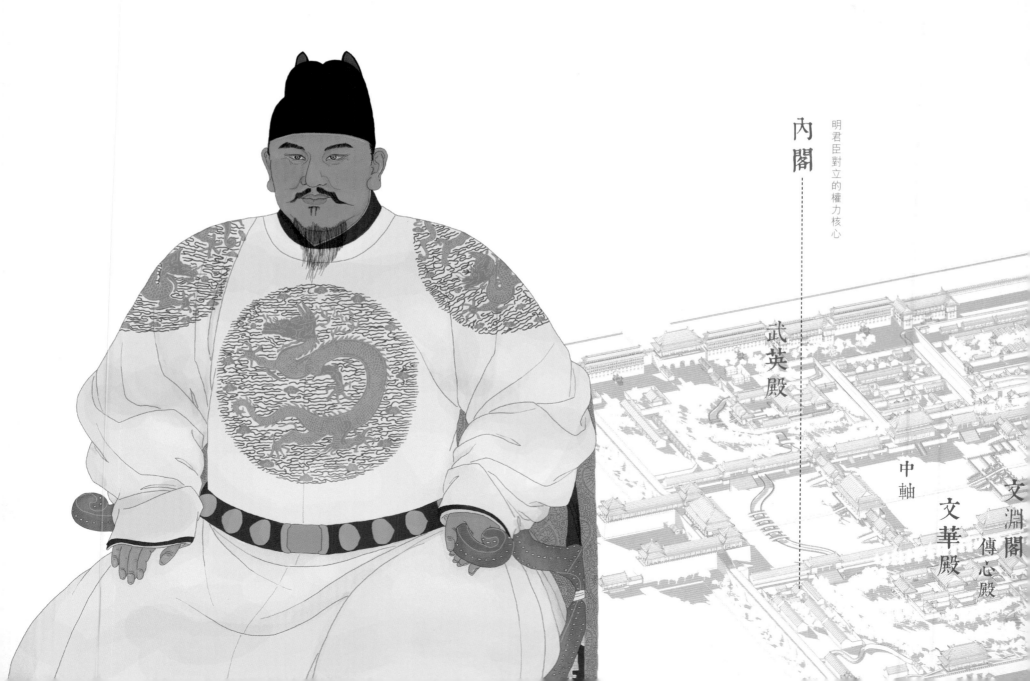

朱元璋

撤宰相

　　「國之大事，唯祀與戎。」古人認為，大事莫如祭祀與軍事。一是典儀與秩序，一是保家與衛國。當國還是家時，就是廚子與護院的事，後來大廚子主「宰」，兼管教育（書塾設在祠堂）。如此類推，漢代開始皇帝便有六尚（掌管）：尚衣、尚食、尚冠、尚席、尚浴，五尚都和皇帝生活有關。然後便是尚書，管文字。當家務成為政務時，六尚都成了朝中大員。傳統宰相為第一卿，名為「相」（皇帝副手），實管憲法，形成皇權和政權分立的平衡局面。

內閣

明君臣對立的權力核心

武英殿

中軸

文華殿

文淵閣

傳心殿

直至洪武十三年 (1380)，明太祖廢宰相。永樂時，成祖設內閣（秘書），皇權凌駕政權，雖然如此，大臣總會想到法子和皇帝交手，所以有明一代，不少官員都甘冒被拉到午門外「着實打」（廷杖）之險也不會妥協，很有風骨。前朝後宮，公事私事，一旦都由皇帝拿主意，難免流於主觀。倘若皇帝懶散時，就變成太監說了算。清代設立軍機處，皇帝「以一人奉天下」。國家這麼大，不但辛苦，且準出事。

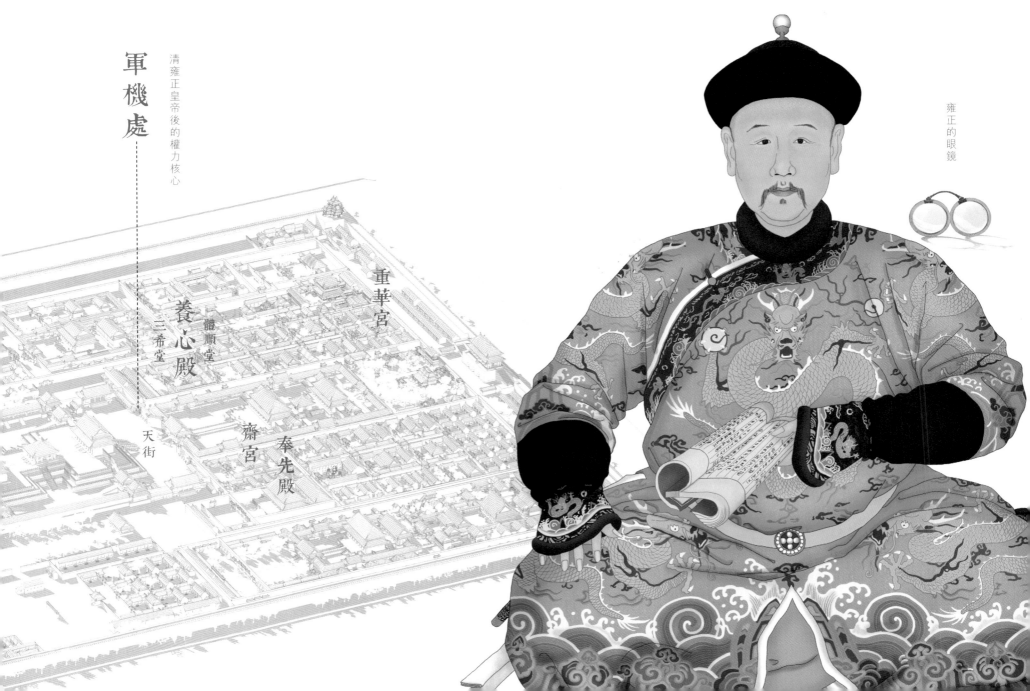

軍機處

清雍正皇帝後的權力核心

養心殿

體順堂

三希堂

重華宮

齋宮

奉先殿

天街

雍正的眼鏡

名爲內閣 實在外面

作為皇帝咨政機構，明朝內閣權力逐漸增大，後形成為國家行政中樞，掌管各種政策的制定，尤其是「票擬」（代皇帝起草詔書、文件）。凡詔誥文書皆由內閣大學士起草進呈，審署申覆，傳達給下級部門依章實施。

此份敕告屬下行的文件，由皇帝授意，由司禮監的秉筆太監筆錄，後送內閣草擬詔諭，中書舍人等繕寫，交尚書司用印，交付六科抄發。

弘治十八年八月二十日

這封敕命發授前 3 個月，弘治帝已駕崩，所以實際上是由正德帝發授的。

南京廣西道監察御史
王欽之母惠朗知書溫
恭守禮佐良人之儒業
行重鄉評成令子之才
名榮登臺憲顧慈齡之
未艾屬祿養之方隆揆
厥彝章可無褒寵茲特
封為孺人茂膺冠帔之
華永示家庭之式

《明孝宗皇帝弘治敕命》
現藏於日本東京大學
內容為敕封南京廣西道監察御使王欽父母的敕令。大意是褒獎南京廣西道監察御史王欽的父母對兒子的培養，封王父為文林郎，王母授孺人封號。

明代誥敕文書，材料是南京染織局特供的絹帛。

奉
天承運

皇帝敕曰，旌獎賢勞，乃朝廷之著典；顯揚親德，亦人子之至情。顧惟風紀之臣，具有嚴慈之慶，肆推褒寵，實倍常倫爾。王聰乃南京廣西道監察御史欽之父，潔己自修，與人不苟，負壯心於科第，獨抱遺經嚴義，訓於家庭，遂成賢子。憲臺奏績，名動班行，命秩推恩，光生綸綍。眷國章之伊始，見世業之有徵。茲特封為文林郎南京廣西道監察御史，遠增林壑之光，益享桑榆之樂。

敕曰，母氏劬勞，義實兼乎教育；朝廷寵數，禮特重於褒榮。肆緣報本之心，誕示貤封之命，亦惟有德，始稱厥名爾。譚氏乃南京廣西道監察御史王欽之母，惠朗知書，溫恭守禮，佐良人之儒業，行重鄉評；成令子之才名，榮登臺憲。顧慈齡之未艾，屬祿養之方隆，揆厥彝章，可無褒寵？茲特封為孺人，茂膺冠帔之華，永示家庭之式。

弘治十八年八月二十日

奉
天承運

皇帝敕曰旌獎賢勞乃朝廷之著典顯揚親德亦人子之至情顧惟風紀之臣具有嚴慈之慶肆推褒寵實倍常倫爾王聰乃南京廣西道監察御史欽之父潔己自修與人不苟負壯心于科第獨抱遺經嚴義訓于家庭遂成賢子憲臺奏績名動班行命秩推恩光生綸綍眷國章之伊始見世業之有徵茲特封為文林郎南京廣西道監察御史遠增林壑之光益享桑榆之樂

敕曰母氏劬勞義實兼乎教育朝廷寵數禮特重于褒榮肆緣報本之心于襃榮肆緣報本之心

解縉（1369-1415）

建文至永樂朝首位內閣大學士。修《明太祖實錄》、《列女傳》、《永樂大典》。

楊士奇（1364-1444）

永樂至正統朝，內閣首輔、兵部尚書兼華蓋殿大學士，開明代仁宣盛世。

商輅（1414-1486）

成化朝連中三元，官至吏部尚書、謹身殿大學士，內閣首輔。

李東陽（1447-1516）

正德朝，著名文學家、書法家，明中期文壇領袖。

嚴嵩（1480-1567）

嘉靖朝謹身殿大學士、少傅兼太子太師、少師、華蓋殿大學士，文采斐然的奸臣。

張居正（1525-1582）

隆慶至萬曆朝太子太師、吏部尚書、中極殿大學士，著名改革家。

明清的內閣制

　　明太祖朱元璋在洪武十三年 (1380)，借宰相胡惟庸謀反案，除了宰相，廢了中書省，親自掌管六部百司的政務（由皇帝兼任宰相）。到永樂年間，明成祖常年帶兵在外征戰，故建立內閣制度。永樂中期以後，內閣職權漸重，兼管六部尚書，明宣宗時為牽制內閣的權力，開始讓司禮監太監習字，作一定程度的干政。內閣最大的權力是「票擬」（代皇帝批答臣僚章奏，再呈皇帝裁決），司禮監太監最大的權力是「批紅」（按皇帝意旨代行批示）。

　　內閣與司禮監雙軌輔政，即便皇帝幾十年不上朝（例如萬曆、嘉靖），行政依然能運作。宦官近水樓臺，受到皇帝寵信，及至皇帝疏懶，甚至將決議「批紅」大權也直接交給司禮監代行。有明一代：英宗有王振、憲宗有汪直、武宗有劉瑾、熹宗有魏忠賢，把朝廷搞得翻天覆地。即便是內閣權臣張居正，也只能與太監馮保合作，才能推進改革。明代的皇帝縱然不喜歡內閣，卻不能沒有內閣，於是固執的皇帝、擅權的太監、恪守朝綱的內閣儒臣，互爭雄長，不斷地在角力。

陳廷敬（1638-1712）

康熙朝文淵閣大學士，編《康熙字典》。乾隆皇帝親書「德積一門九進士，恩榮三世六翰林」的楹聯，對陳氏家族予以褒獎。

紀曉嵐（1724-1805）

乾隆朝協辦大學士，對今人而言，名聲遠超大學士。任《四庫全書》總纂修，著有《閱微草堂筆記》。

和珅（1750-1799）

乾隆朝文華殿大學士，歷史上資產最巨的貪官。

劉墉（1719-1805）

乾隆朝太子少保、體仁閣大學士、吏部尚書。著名書法家。

曾國藩（1811-1872）

同治朝武英殿大學士、兩江總督。

李鴻章（1823-1901）

光緒朝文華殿大學士、北洋通商大臣、直隸總督（曾被英國維多利亞女王授予皇家維多利亞勳章）。

司禮監代行皇權，權力對手是內閣。而內閣的潛在對手，其實是任性地下放權力的皇帝。所以明代的閣臣，對於皇帝，總有一種頑強的對立，每至「帝勉從之」方休。

例如：世宗（嘉靖），以孝宗（弘治）侄、武宗（正德）堂弟身份嗣位，欲崇親生父母為「皇」、「后」，群臣反對。帝召閣臣楊廷和等，「授以手敕，令尊父母為帝后」。廷和退而上奏：「臣不敢阿諛順旨」，「乃封還手詔」。世宗堅持己見，「當是時，廷和先後封還御批者四，執奏幾三十疏」並「自請斥罷（辭職）」。最後，「帝不得已」而從之。（《明史》）

至於萬曆皇帝企圖冊立鄭貴妃兒子（並非嫡長）為太子，就因捍衛祖規的內閣反對，最終竟也不能如願。清朝另設「軍機處」機要班子，內閣已成清貴之職，無權問政。軍機處班子原則上亦只是扮演皇帝文書的角色，就政制的發展來說，明顯是一種退步。

文華殿

　　文華殿位於外朝協和門以東，與武英殿東西遙對。始建於明代，康熙二十二年 (1683) 重建。明初三大殿受災時，皇帝在此處理朝務。文華殿於明初，原為舉行「經筵」所在，後一度作為「太子視事之所」，故此屋頂覆以代表東方（五行屬木）和生長的綠色琉璃瓦，取生機勃發之象。宮中金水河從殿後繞過，宮殿丹陛「龍身未現」，佈局和象徵都顯示宮殿的等級和功能。後因太子大都年幼，不能參與政事，嘉靖十五年（1536）復為經筵之所，殿頂隨之又改回黃琉璃瓦頂。文華殿在明末李自成攻入紫禁城時被毀，清康熙時依照西隅武英殿的制式重建。皇帝經筵之殿，以示尊崇孔孟之學。康熙外巡時，太子允礽在文華殿代處理朝務。

清末朝廷在此會見外國使臣。

　　「經筵」作為皇帝的學習活動，早於公元前一世紀，漢宣帝開始「詔諸儒講五經於殿中」，以後歷朝歷代屢見類似記載。至 10 世紀，宋太宗用著作郎為侍讀，並定期輪班侍讀。到宋慶曆二年 (1042)，記載中開始見「經筵」一詞，隨後侍讀便成為「清要顯美之官」。

　　明正統元年 (1436) 二月從大學士楊士奇之請，始開在文華殿經筵，並制定儀注。時間雖屢有變動，已成定制。時正統年 10 歲，經筵儀式頗為隆重，大略由知經筵事官（首輔兼任）、六部尚書、左右都御史、通政史、大理寺卿及學士等侍班。又從翰林院、春坊等官及國子監祭酒中選定二

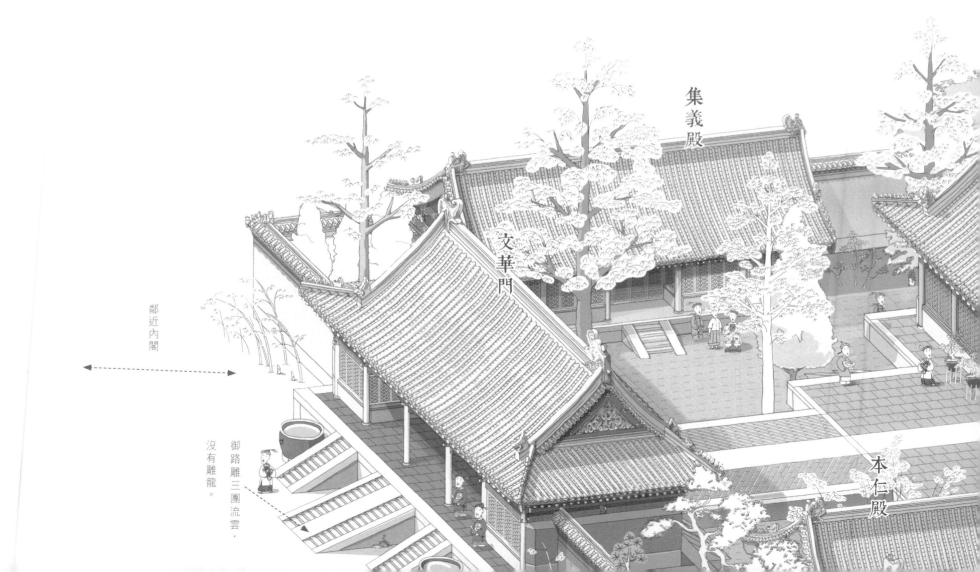

鄰近內閣

集義殿

文華門

御路雕三團流雲，
沒有雕龍。

本仁殿

員為進講官，翰林、春坊等官中選二員展書、掩書。侍班等人行禮後，先由講「四書」之講官進講其中之一節，再由講經史之講官進講「五經」段落，或歷史事件。講畢，行禮，命至左順門（清改稱協和門）賜酒飯。每次講章均預先寫好，一式兩份，一份進呈御覽。從經筵形式看，宋以前供皇帝咨詢，尚有實際意義，到明朝禮儀雖完備，但已流於主要為顯示皇帝勤學的活動而已。與經筵相似的活動還有日講，其儀式簡便，侍班人數較少，反能較深入地講解一些儒家經典及歷代治亂的歷史經驗，以資借鑒。同時這也是文化修養較高的講官在皇帝面前展示才華、以求升遷和皇帝考選官員的最好途徑。

文淵閣

主敬殿

文華殿

帝鑒圖說

明代萬曆九歲即位，當時身為帝師的內閣首輔張居正將歷代帝皇治理天下的故事，配上圖畫和淺白解說，編成《帝鑒圖說》，供小皇帝學習之用。到清代晚期時，慈禧太后亦很喜歡此「圖說」，當時帝師翁同龢也將之作為啟蒙讀物給年幼的同治和光緒授課。

《帝鑒圖說》全書分為上、下兩篇，上篇「聖哲芳規」共81個故事，講述了歷代帝王的勵精圖治之舉，下篇「狂愚覆轍」共36個故事，剖析了歷代帝王的倒行逆施之禍。

中國自古尚文，教育相對普及。從東漢劉向的「說苑」而下，為皇家貴族兒童學習之用的教材所在多有。《帝鑒圖說》在日本皇室受到高度重視，京都御所（皇宮）以金碧輝煌的手法展示，可見漢文化的影響力。

夏史紀：禹時儀狄作酒。禹飲而甘之，遂疏儀狄，絕旨酒，曰：「後世必有以酒亡國者。」《帝鑒圖說·戒酒防微》

【解】夏史上記：大禹之時，有一人叫做儀狄，善造酒。他將酒進上大禹，禹飲其酒，甚是甘美，遂說道：「後世之人，必有放縱於酒以致亡國者。」於是疏遠儀狄，再不許他進見；摒去旨酒，絕不以之進御。夫酒以供祭祀、燕鄉，禮所不廢，但縱酒過度，則內生疾病，外廢政務，亂亡之禍，勢所必致。故聖人謹始慮微，預以為戒，豈知末世孫桀，乃至以酒池牛飲為樂，卒底滅亡。嗚呼！祖宗之訓可不守哉！（《帝鑒圖說》）

內閣首輔張居正
是小萬曆的帝師

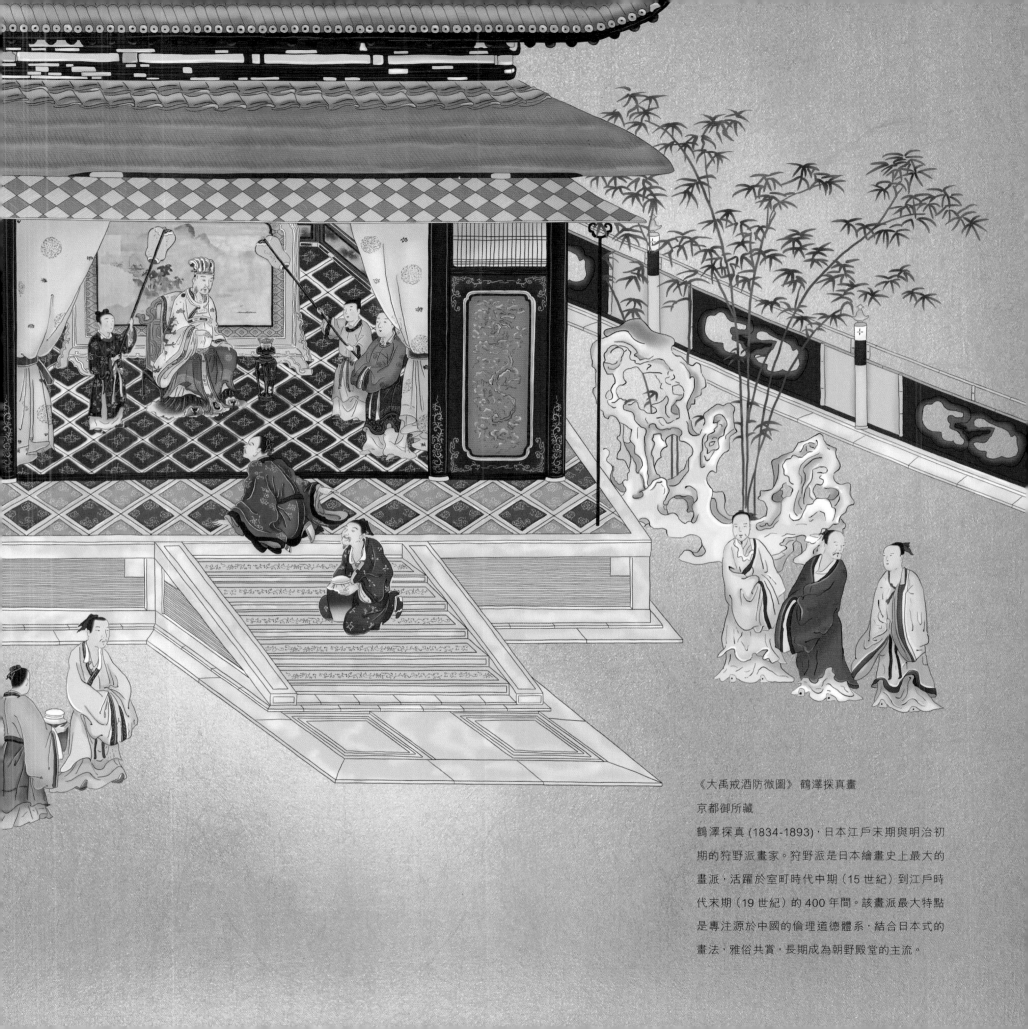

《大禹戒酒防微圖》 鶴澤探真畫

京都御所藏

鶴澤探真 (1834-1893)，日本江戶末期與明治初
期的狩野派畫家。狩野派是日本繪畫史上最大的
畫派，活躍於室町時代中期（15 世紀）到江戶時
代末期（19 世紀）的 400 年間。該畫派最大特點
是專注源於中國的倫理道德體系，結合日本式的
畫法，雅俗共賞，長期成為朝野殿堂的主流。

清代文淵閣

起在明朝文華殿後面

文淵閣位於文華殿後明代聖濟殿舊址上，清乾隆三十九年（1774）始建，四十一年（1776）建成，為貯《四庫全書》之所。形制仿浙范氏天一閣，前方引內金水河之水造池，上架石橋，四周圍以白石欄板，池南為文華殿，閣後環繞疊石假山作屏，山後垣牆闢門，以通內外。門外稍東舊有諸臣值房數間，今已不存。閣東有一碑亭。

文淵閣外觀二層，中出腰檐，兩山清水磨磚絲縫磚牆直至上檐，頂為歇山式，腰檐、上檐均為黑琉璃瓦綠剪邊，屋脊吻獸亦為綠色，取黑為水，以水厭火，閣面闊六間，為非常罕有的陰（雙）數，在數理上亦是配合、保護藏書之義。通面闊 34.7 米，進深三間，通進深 14.7 米。閣內為上中下三層，下層前後出廊，金柱間立書架為隔斷，闢中央三間為廣廳，上通第二層頂部，即清帝經筵賜茶之處。廳正中設寶座。

中層設於腰檐處，又稱暗層。整體槅扇、檻窗為黑色，柱為綠色，蘇式彩畫以白色為多，外觀色彩以冷色為主，與宮內其他建築色彩相異。

閣後及兩側堆疊太湖石假山，帶有江南園林氣息。

六間

傳說天宮的宮殿多至一萬間，紫禁城為了不奪天帝之威，故止於 9999 間半之數。所謂半「間」，是指文淵閣的樓梯間。文淵閣樓上樓下都是六間，另除西盡間外，其餘各間的槅扇、檻窗和橫披窗都是六扇，取「天一生水，地六成之」的意思。

藏書

文淵閣上層建成一個大通間，下層中央明間設寶座，是經筵賜茶的地方。《四庫全書》主要藏在上下層的中間三間及中層全層，其餘地方放置《四庫全書考證》和《古今圖書集成》。閣中書櫃皆以金絲楠木製成，驅蟲防蝕，使藏書更好保存。

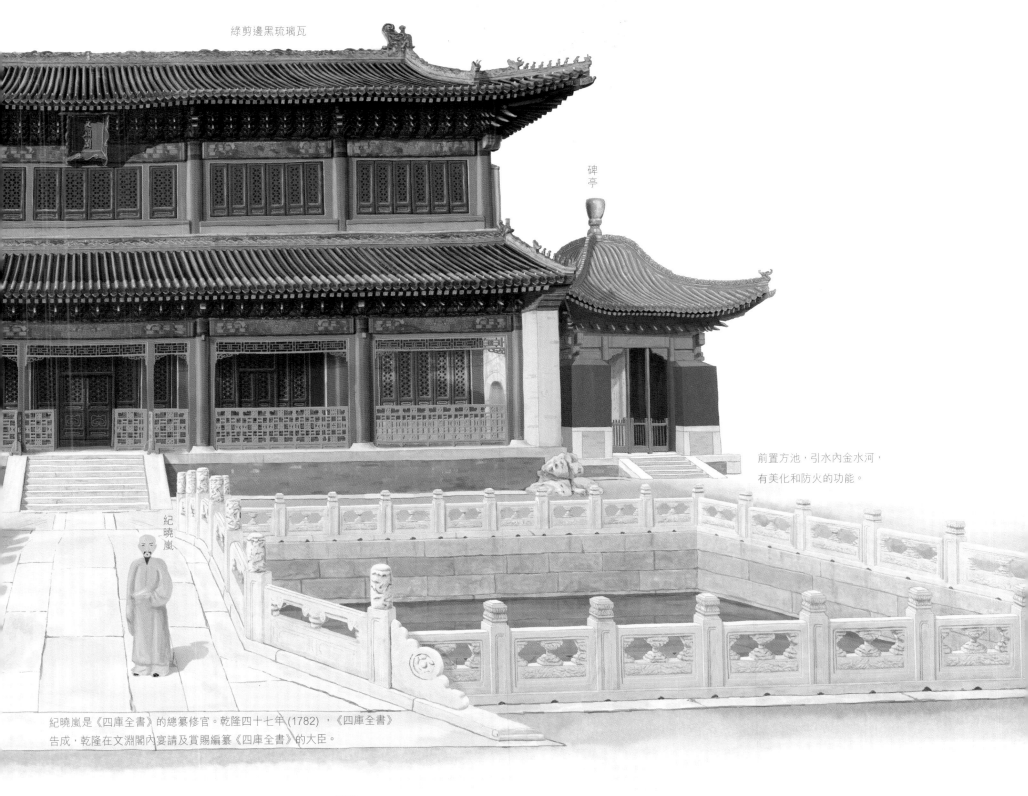

綠剪邊黑琉璃瓦

碑亭

前置方池，引水內金水河，
有美化和防火的功能。

紀曉嵐

紀曉嵐是《四庫全書》的總纂修官。乾隆四十七年 (1782)，《四庫全書》
告成，乾隆在文淵閣內宴請及賞賜編纂《四庫全書》的大臣。

黑琉璃瓦

屋頂為黑琉璃瓦（五行以黑代表水）綠剪邊，祈
望以水克火，文淵閣自建成至今並無火災記錄。
屋脊飾有紫色琉璃游龍紋，再鑲以白色浪花線條
的花琉璃，祈望以此預防火災。彩畫為蘇式彩畫，
以龍馬負圖和翰墨卷帙為主題。

碑亭

建於乾隆三十九年（1774），亭內有高大石碑
一座，刻有乾隆撰寫的《文淵閣記》，背面刻有
《文淵閣賜筵御製詩》。碑亭翼角反翹很高，帶
有南方建築的特徵。

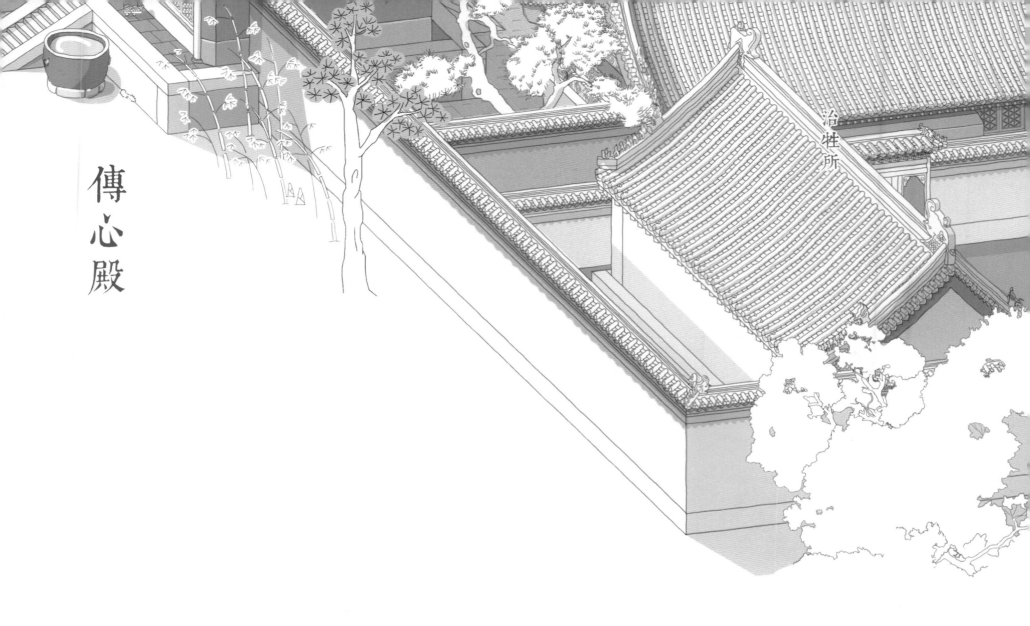

傳心殿

治牲所

傳心殿是清代皇帝御經筵前行「祭告禮」之
處。建於康熙二十四年（1685），內設：皇師伏羲、
神農、軒轅，帝師堯、舜，王師禹、湯、周之文武，
位南向，先聖周公位西向；先師孔子，位東向。皇
帝親身祭祀直到咸豐以後就不再舉行。光緒元年
（1875），實錄館曾借用傳心殿後房（祝版房）
作滿、漢校對書籍之處，後來也作為大臣休憩和
外來使臣等候覲見的地方。

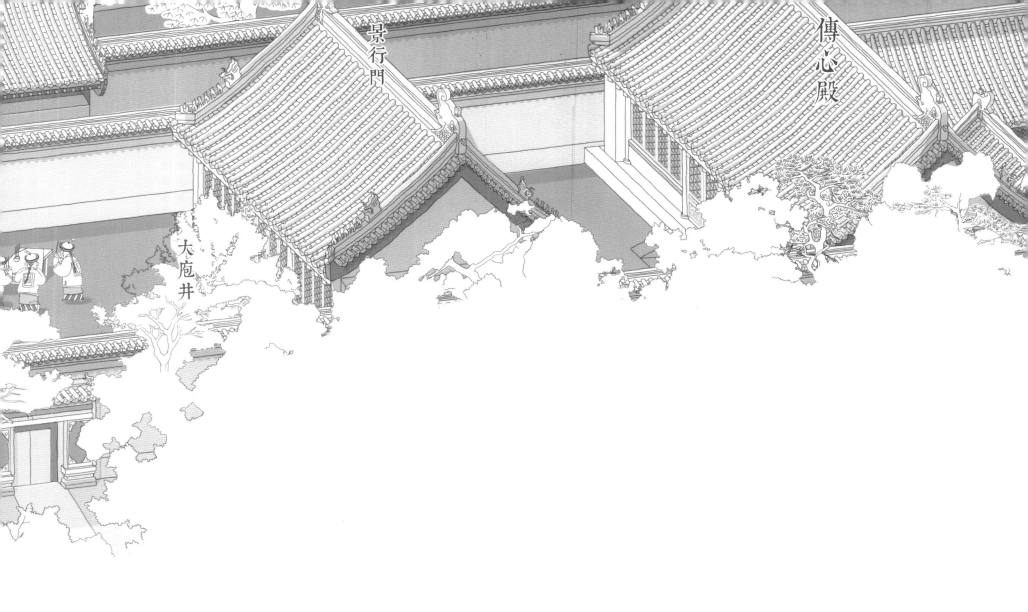

景行門

傳心殿

大庖井

傳心殿並不起眼，卻別有意義。殿裏供奉 11 位上
古聖賢，取堯、舜禪讓時所授治國之道「人心惟危，道
心惟微。惟精惟一，允執厥中」（《尚書·大禹謨》）。
大意是人的心難測不穩，道的真義則無微不至。治國要
盡心專一，以正中、公平、無私，順應天下百姓的心。
這幾句話，一直是歷代帝王的最高「心法」。前朝中和
殿就鄭重地掛着乾隆御筆的「允執厥中」匾額，清朝由
關外女真所建，同樣繼承中國道統這顆「心」。

大庖井

水味獨甘，甲於別井，有「玉泉第一，
大庖井第二」之稱。明代在孟冬祀井，
清代每年 10 月在大庖井前祭司井之
神。井亭面闊三米多，卷棚頂，中央
開有方洞。

卷四 ‧ 國事和家事

武英殿

前朝以左文（文華殿）右武（武英殿）格局佈置，象徵皇帝施政天下的左右手，唯武英殿一直沒有負責與武相關的功能，甚至文氣大盛，成為清代最重要的皇家印書處，存放於文淵閣的《古今圖書集成》及《四庫全書》，就是在這裏印行的。

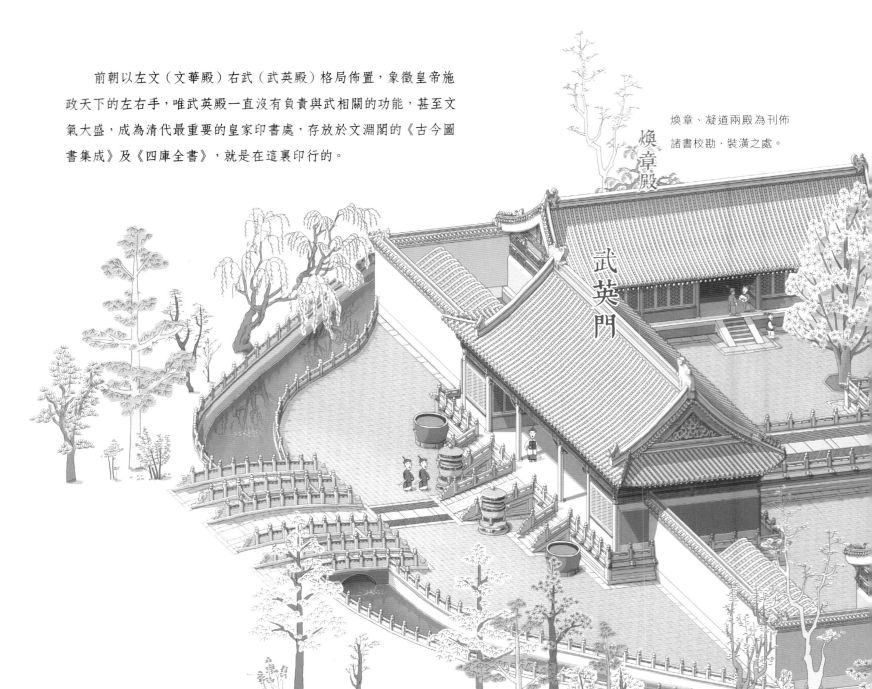

煥章、凝道兩殿為刊佈諸書校勘、裝潢之處。

煥章殿

武英門

武英殿建於明初，清同治八年（1869）毀於火，同年重建。明初為齋居、召見大臣之地，設有待詔，擇能畫者居之，後移文華殿；明代亦曾以此殿作為皇后千秋命婦朝賀之地。明末農民起義領袖李自成，即位於武英殿，只做了一天皇帝便倉皇而去。清入關之初為多爾袞辦事之所；康熙年間開武英殿書局；乾隆以後，武英殿為專司校勘、刻印經史子集各書之處。據統計，從清初順治到清末宣統，內府書籍合計共印了 544 種，58500 餘卷。（向斯《武英殿刻本之纂修》）

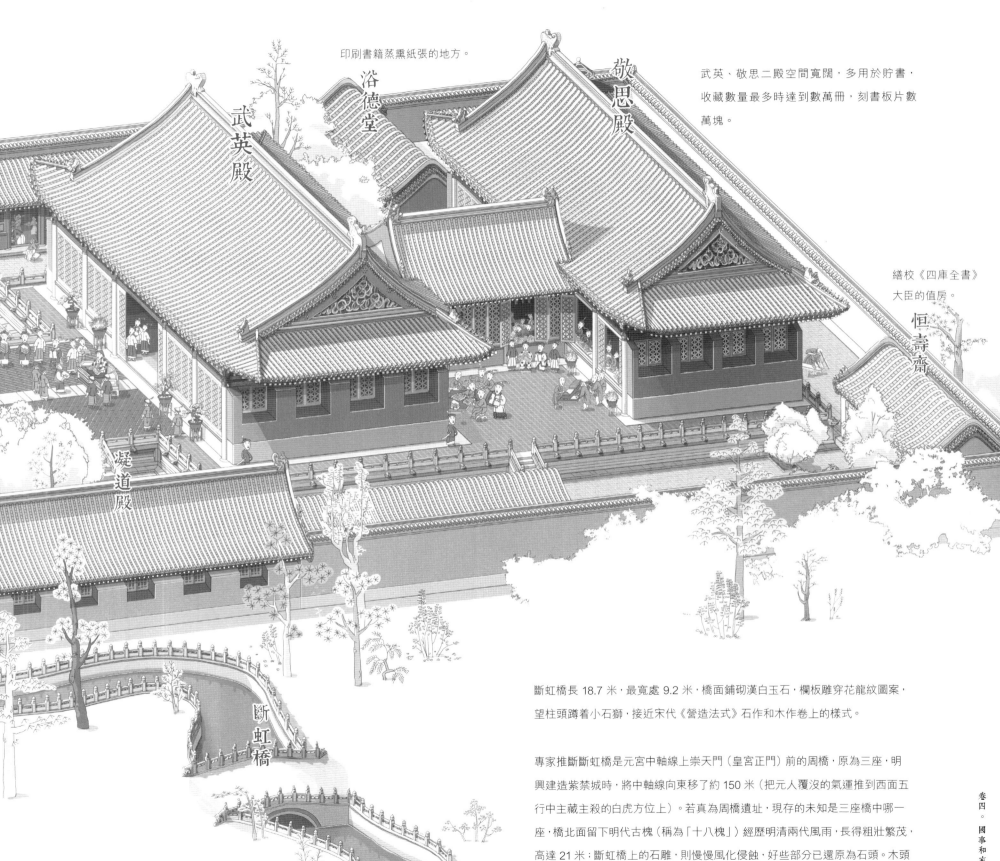

印刷書籍蒸熏紙張的地方。

浴德堂

武英殿

敬思殿

武英、敬思二殿空間寬闊，多用於貯書，
收藏數量最多時達到數萬冊，刻書板片數
萬塊。

繕校《四庫全書》
大臣的值房。

恒壽齋

凝道殿

斷虹橋

斷虹橋長 18.7 米，最寬處 9.2 米，橋面鋪砌漢白玉石，欄板雕穿花龍紋圖案，
望柱頭蹲着小石獅，接近宋代《營造法式》石作和木作卷上的樣式。

專家推斷虹橋是元宮中軸線上崇天門（皇宮正門）前的周橋，原為三座，明
興建造紫禁城時，將中軸線向東移了約 150 米（把元人覆沒的氣運推到西面五
行中主藏主殺的白虎方位上）。若真為周橋遺址，現存的未知是三座橋中哪一
座，橋北面留下明代古槐（稱為「十八槐」）經歷明清兩代風雨，長得粗壯繁茂，
高達 21 米；斷虹橋上的石雕，則慢慢風化侵蝕，好些部分已還原為石頭。木頭
與石頭，此加彼減，同樣都是歲月的痕跡。

御製題武英殿聚珍版十韻有序

校輯永樂大典內之散簡零編並蒐訪天下遺籍不

下萬餘種彙為四庫全書擇人所罕覯有裨世道人

心及足資考鏡者剞劂流傳嘉惠求學第種類多則

付雕非易董武英殿事金簡以活字法為請既不濫

費棗梨又不久淹歲月用力省而程功速至簡且捷

考昔沈括筆談記宋慶歷中有畢昇為活版以膠泥

燒成而陸深金臺紀聞則云毘陵人初用鉛字視版

印尤巧便斯皆活版之權輿顧埏泥體戇鎔鉛質輒

俱不及鋟木之工緻茲刻單字計二十五萬餘雖數

百十種之書悉可取給而校讐之精今更有勝於古

所云者第活字版之名不雅馴因以聚珍名之而系

以詩

刻字

套格

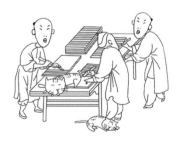

擺書

用雕版刊印一部《史記》用銀 1450 兩，造一套
活字只需 1400 餘兩，還可多次使用。

銅活字

據載康熙時期的銅活字，年代久遠或丟或盜而殘缺不全，失職官員趁着乾隆初年京師錢貴，竟將
銅活字毀壞作銅錢。「康熙年間，編纂《古今圖書集成》，刻銅字為活版排用，藏貯之武英殿。
歷年既久，銅字或被竊致少，司事者懼干咎，適值乾隆初年，京師錢貴，遂請毀銅字供錢，從之。」
（清高宗御題《武英殿聚珍版十韻詩》）待到乾隆刊刻《武英殿聚珍版叢書》，又重新用棗木製作
了 253000 多個木活字。

御製武英殿聚珍版

每版墊平之後即印草樣一張校閱或有移改以及錯字即時抽換再刷清樣覆校妥即可刷印其換出之字仍即貯于本櫃內

校對

有一誤字，罰俸一年

聚珍版

著名清代殿本書籍，是專指清內務府武英殿所刻印的書籍，設於康熙時期，初用銅活字，後來改用木活字，命名「聚珍版」。

「聚珍版」書籍無論雕工、用紙及印刷的水平都遠超前朝。同治八年（1869）武英殿大火，所藏大部分優質書版皆付之一炬，十分可惜。

《武英殿聚珍版叢書》

乾隆三十八年（1773）至嘉慶五年（1800），用木活字排印而成，共收著述 138 種，是歷史上規模最大的木活字版印刷工程。乾隆四十二年（1777）用武英殿木活字印製的《武英殿聚珍版程式》，詳細記錄木活字印刷工藝。

今天常用電腦字體──「明體」，在這些官方印本中已經出現。武英殿刊印圖書前，一般必須經過三校三修，方可上板刊刻、刷印。實際校對次數甚至超過 10 數次。上板後亦先刷草樣七份，校勘無誤後，才正式刷印。

中軸定左右

　　中軸，大處看是南北子午線，往更大處看是連接天地通道。落在北京城的中心是御道，將皇宮劃出左右、東西兩個宮區。每邊各有一座宮殿（文華殿和武英殿），一文一武在前朝擔當着大中軸的輔弼。按照傳統的五行方位作勻稱（並非對稱）的佈局。中國文化其中的一個特色，大概就是這種講究相對的平衡。兩隻獅子，便會是一雄一雌，一個繡球，一隻小獅；一邊置日晷，另一邊便設嘉量，日對月、文對武、天對地、陰對陽……像對對子般。於是成長的生命安排在東面（南三所），皇太后就在西邊（慈寧宮區）頤養天年。大朝會時百官就是按着文東武西的秩序站班。中軸，就是這相對空間的劃分和連接。皇宮如是，民居亦焉。

　　天街，就是乾清門廣場，亦即前朝和後宮的過渡空間，所以談前朝事會走到這裏，談宮院事會從這裏開始。廣場東西長 200 米，南北中軸處只得 30 米，所以有「天街」的說法。如果回到當年的天安門前，走完六部公署的千步廊（值房），便是一個類似「T」字形的東西向空間，兩端立長安左門和長安右門，扼守進入皇城的要津，今以「長安街」名之亦理所當然。而乾清門廣場，則是進入內廷的前奏。左右設景運、隆宗兩門，各自通往宮城東、西。換言之，此處既分前朝後寢，又是宮中最重要的交通中樞，卻無人可以自由穿越。

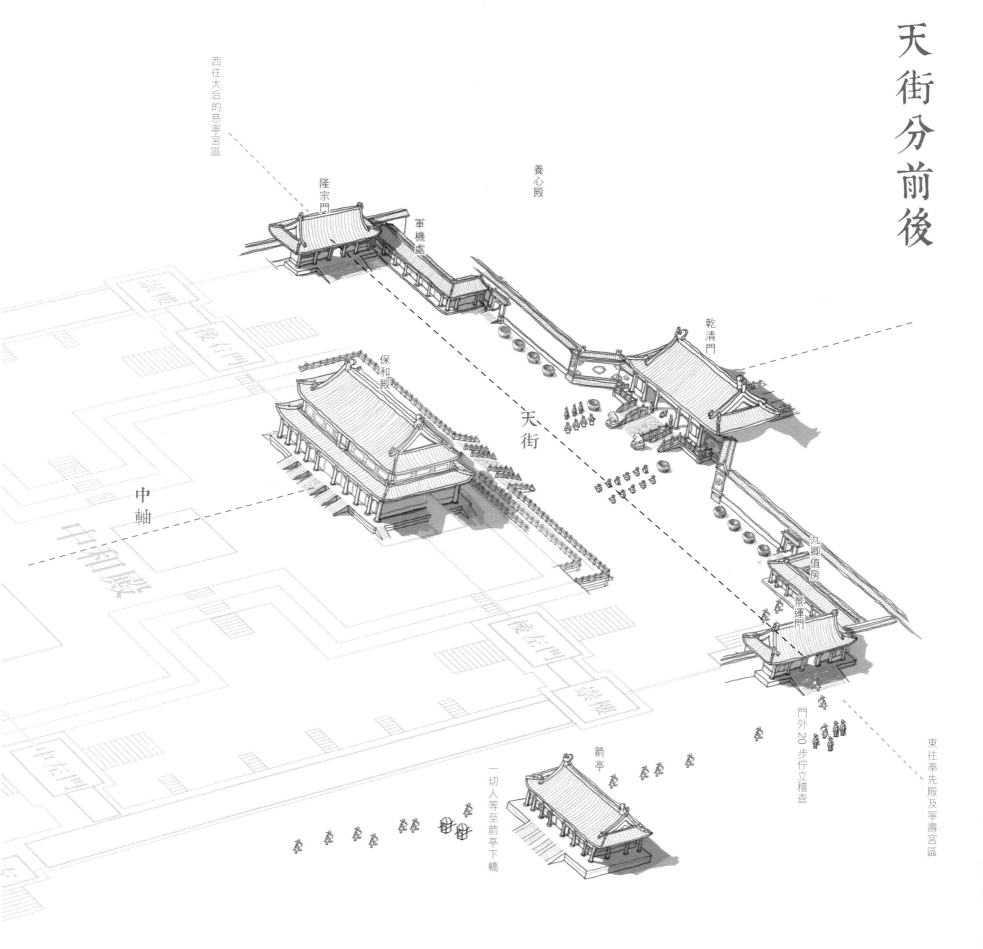

天街分前後

西往太后的慈寧宮區

養心殿

隆宗門

軍機處

乾清門

天街

保和殿

中軸

九卿值房

景運門

門外20步行立稽查

東往奉先殿及寧壽宮區

箭亭

一切人等至箭亭下轎

軍機處

近養心殿

軍機處

隆宗門

內務府值房

　　軍機處成立時間說法不一，大部分學者認為成立於雍正七年（1729），清廷對西北準噶爾用兵所建立的臨時軍事指揮機構，名為「軍機房」，雍正十年（1732）正式改稱「辦理軍機處」（軍機處）。乾隆初曾改為「總理處」，後復名「軍機處」。這是雍正一手創立的中央最高輔弼班子，凌駕於內閣之上的機構。在180多年中，一直與養心殿結成中國封建時代最緊密的權力中樞。

　　軍機大臣無定員，由皇帝從親王、大學士、尚書、侍郎中挑選。首席軍機大臣（大軍機）一般由滿族親王或大學士擔任。下設「軍機處行走」、「軍機處學習行走」、「軍機大臣上學習行走」等職銜。僚屬稱「軍機章京」，專事滿、漢、蒙文書檔案及票擬一般奏章工作，通稱「小軍機」。

　　軍機處職掌：（一）撰擬諭旨和處理奏折，同時轉發。（二）議政兼提意見，奏報皇帝裁奪。（三）參與重大案件審擬。（四）參與對重要官員的任免和考核。（五）隨侍皇帝出巡（圓明園內亦設軍機處值房），及奉旨出京查辦軍政大事。

　　軍機大臣須每天值班，等候皇帝隨時召見，所以必須設在靠近皇帝寢宮之處（自雍正以後，皇帝均住在養心殿）。大臣一般每朝寅時（早上三至五時）入值，皇帝辰時（早上

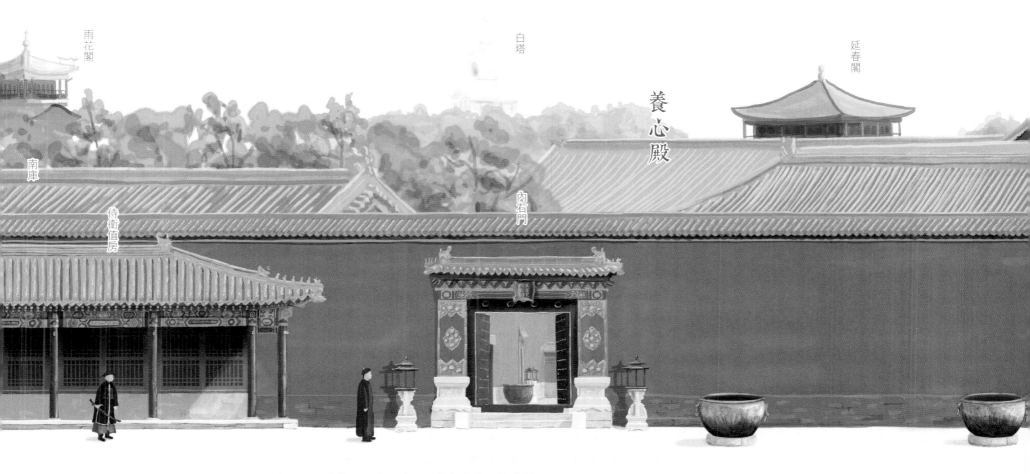

雨花閣

南庫

侍衛值房

白塔

肉右門

延春閣

養心殿

七至九時）召見。遇重大事件，不分晝夜地召見。決策可即時下達，又事無大小，均必須當日完結，不得積壓，故效率極高。

軍機處發出「廷寄」，函面按急緩標上「馬上飛遞」字樣，即以日行 300 里的速度發送。再吃緊的另標 400 里、500 里、600 里（甚至有 800 里的超級快遞）。荊州或西安到京師五日可至，浙江至京師四日可至；康熙時平定三藩叛亂，從西南至京師 5000 餘里，九日可以抵達（平均每天約 556 里）；施琅平臺灣時，由閩海報捷至京師，陸路 4800 餘里（平均每天約 533 里），九日可以抵達；由京師至烏魯木齊，陸路 8500 餘里（平均每天約 566 餘里）的緊急軍報，限半月到達。（劉廣生《中國古代郵驛史》）

相對明代內閣置於紫禁城前沿，御門聽政在太和門一樣，清廷將軍政決策緊縮至後宮門前進行。幾朝天子之後，前者陷於內患，後者受外侮逼迫，居然都和位置有點關係。

宣統三年（1911）軍機處撤銷，責任內閣匆匆成立。朝來寒雨，晚來風。之後清朝匆匆覆亡。

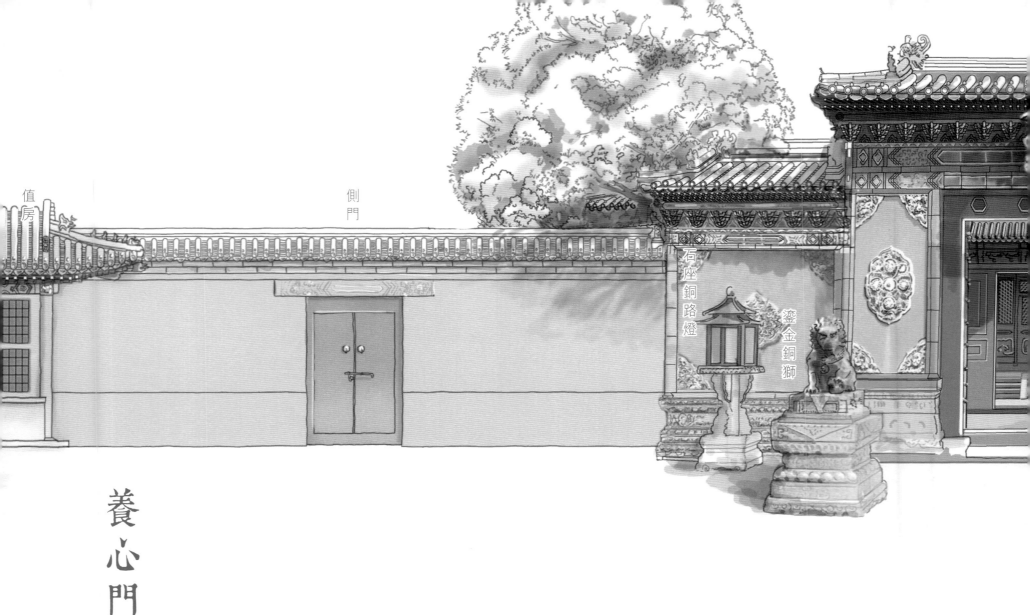

値房

側門

石座銅路燈

鎏金銅獅

養心門

　　內廷裏的前朝——養心殿位於內廷乾清宮西側，建於明嘉靖年間，作為皇帝閑居的宮殿。終明一代並無有關這宮院的具體記述，只知道殿南的清代膳房，曾經是嘉靖用來煉丹的「無樑殿」。據載清初順治皇帝病逝於此（順治死於天花，未知是否在這裏隔離治療）。在康熙年間，這裏一度是宮中造辦處的作坊，專門製作宮廷御用物品。

　　康熙駕崩後，雍親王胤禛繼位（雍正），以養心殿作寄廬守喪，滿服後正式從乾清宮移居於此。造辦處的各作坊遂遷出內廷，養心殿從此升格成為以後清代皇帝的寢宮。

　　假如雍正沒有把寢宮從乾清宮遷到這裏，養心殿大概便會和宮中其他尋常宮院那樣一直默默無聞。又假如近代不是一再出現替雍正翻案的戲劇，雍正大概還是那個給遺詔「傳位十四子」添上一筆，變成「傳位於四子」的詭詐四阿哥。遷到養心殿，分明做賊心虛。這些傳聞都查無實據，但足以反映雍正在一段時

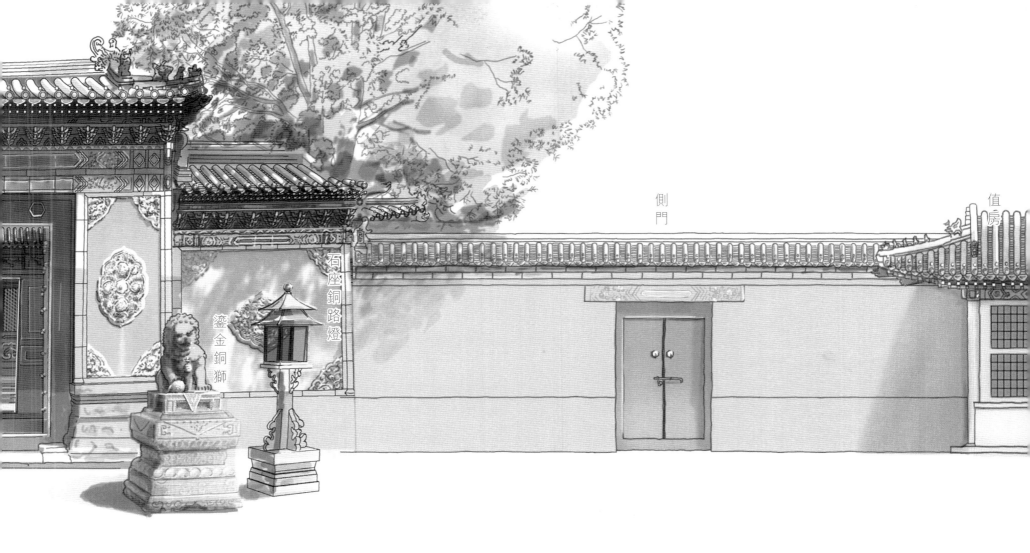

側門

值房

石座銅路燈

鎏金銅獅

間內與民眾關係非常一般。民間認為雍正是「多了一筆」，雍正卻認為民間「少了兩筆」。雍正四年（1726），浙江查嗣庭（查良鏞先生的先祖）出任江西主考，以《詩經》「維民所止」出題，被人向朝廷告發，暗示斗膽拿掉「雍正」的頭顱變成「維止」二字。 查嗣庭被革職查辦，死於獄中，再被戮屍，家屬流放，浙江士人禁考鄉試六年。 這是帝制時代的文字獄，隱藏在這個取自《孟子》：「養心莫善於寡欲」看起來十分優雅的宮院裏。

雍正之後的乾隆在這裏做了足足一個甲子（實際執政64年）的皇帝，走完中國帝制時代的最後一個強大盛世，清朝國運就在跟著的七個皇帝任內起伏、褪色，然後消失（第七個在退位時還是個小孩子）。1912年2月12日（宣統三年十二月二十五日）清代最後一位太后隆裕在這裏發出最後一道詔書，宣告皇帝正式退位。養心殿就成為這段歷史的見證。

養心殿

梅塢

太湖石

無倦齋

長春書屋

上有仙樓

佛堂

最早墨跡

無量壽寶塔

勤政親賢殿

勤政親賢

西暖閣

三希堂

乾隆

《宛委別藏》

羽葆

書格放置

用端

香爐

香筒

更隱密

圍板

日晷

官員

碰響頭

三鶴鼎爐

鼎式香爐

庭院堆雪、種花

「凡雪澤沾足之年，則於養心殿庭中堆獅、象。」（《養吉齋叢錄》）嘉慶二十三年則有堆臥馬的記錄。庭院曾栽有杏樹、桃樹和梅花。從老照片中可見，溥儀時的養心殿，前庭種滿了花，宛如一塊花圃。

乾隆的三希堂

乾隆的書房，至今仍大致保留當年的格式。乾隆在《三希堂記》中稱堂中藏有三件珍寶：「內府秘笈王羲之『快雪帖』、王獻之『中秋帖』，近又得王珣『伯遠帖』，皆希世之珍也。因就養心殿溫室，易其名曰三希堂以藏之。」及後又補充三希的含義為希賢、希聖、希天之意。

長春書屋、梅塢

乾隆皇帝時修建西暖閣後室為「長春書屋」（乾隆蒙雍正賜號長春居士，故其書屋多以「長春」命名）。「長春書屋」西有梅塢，窗外是一個小花園。

勤政親賢殿

西暖閣原來是康熙學習西洋知識的地方。雍正遷入後在此處理政務，在室外抱廈的柱子間安裝了半截板牆，令環境變得相對隱蔽。中間懸有「勤政親賢」匾，兩旁對聯「惟以一人治天下，豈為天下奉一人」（源自唐代張蘊古的《大寶箴》，雍正略作修改），為雍正元年御筆，是殿中現存最早的墨跡。

雍正朱批奏折

雍正在位期間共處置各種題本 192000 餘件，平均每年達 14700 件，他在奏折中所寫下的批語字數超過 1000 萬字。雍正幾乎每天都勞作到深夜，每天的睡眠還不夠 4 個小時，一年只有在他生日那天才休息。

《四庫全書》未收書 ——《宛委別藏》

本稱為《四庫全書》未收書（《四庫全書》未收的書共174種），是清代學者阮元編集的。此書後來進呈內府，嘉慶十分珍愛，賜名《宛委別藏》（相傳宛委山是大禹的藏書處），置在養心殿寶座上的書架，並希望以此為基礎續修《四庫全書》。書本現藏臺北故宮博物院。

碰響頭

據載若皇帝召見大臣，或論及其祖父時，大臣需碰響頭，聲音越響越尊敬。故有傳臣下賄賂內監，指示哪處碰頭較響，否則可能碰到頭腫亦不會響。（《清稗類鈔》）

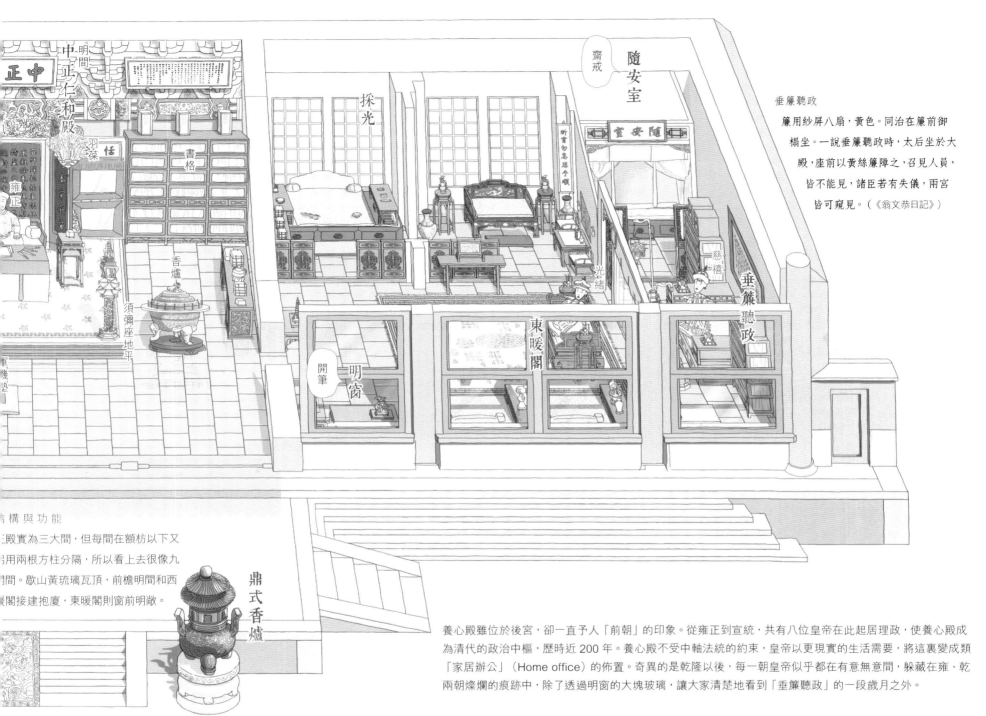

養心殿雖位於後宮，卻一直予人「前朝」的印象。從雍正到宣統，共有八位皇帝在此起居理政，使養心殿成為清代的政治中樞，歷時近 200 年。養心殿不受中軸法統的約束，皇帝以更現實的生活需要，將這裏變成類「家居辦公」（Home office）的佈置。奇異的是乾隆以後，每一朝皇帝似乎都在有意無意間，躲藏在雍、乾兩朝燦爛的痕跡中，除了透過明窗的大塊玻璃，讓大家清楚地看到「垂簾聽政」的一段歲月之外。

垂簾聽政

簾用紗屏八扇，黃色。同治在簾前御榻坐。一說垂簾聽政時，太后坐於大殿，座前以黃絲簾障之，召見人員，皆不能見，諸臣若有失儀，兩宮皆可窺見。（《翁文恭日記》）

構與功能

殿實為三大間，但每間在額枋以下又用兩根方柱分隔，所以看上去很像九間。歇山黃琉璃瓦頂，前檐明間和西間閣接建抱廈，東暖閣則窗前明敞。

鼎式香爐

中正仁和殿

這裏是召見朝臣、舉行常朝的地方。乾隆年間設花梨木須彌座地平、屏風、寶座、羽葆、用端垂恩香筒及書格，這亦是今天我們所見殿內的陳設。

官員、太監通道

養心門左右設有側門，官員、太監從此進出。門內設牆壁，不會正面看到養心殿。官員由上級帶領，從左邊側門進入，在殿外臺基上跪見皇帝，奏報自己的履歷。太監從側門進出，繞過東、西配殿後面前往寢。殿後院落北牆左右開了吉祥、如意兩門，可通往後宮。

採光

養心殿是紫禁城中最早安裝大型玻璃窗的。清宮內務府造辦處記載，雍正元年，有諭旨養心殿後寢宮「穿堂北邊東西窗安玻璃兩塊，高一尺八寸五分（約 56 厘米）、寬一尺四寸七分（約 45 厘米）」。另外，前殿東暖閣北室開有大窗，設有雲母瓦片的雨棚，遮雨又透光。

明窗開筆

東暖閣西南部原有一小間格，懸有「明窗」橫額，自雍正始，每屆元旦子時，皇帝在此「明窗開筆」，「書吉語數字，以祈一年之政和事理」。（《丁卯元旦試筆詩註》）此開筆典禮一直持續至光緒三十四年（1908）。

垂簾聽政

東暖閣在康熙時期設有造辦處作坊，雍正時成為皇帝的起居處，乾隆放置康熙和雍正的聖訓於此，後來起居處移至後殿，東暖閣常用來召見大臣。同治年間改裝成兩宮太后垂簾聽政處，設雙座寶座床，前設八扇黃色紗簾，皇帝的寶座設在紗屏前面，後來紗屏換了布簾，室內空間也改造了，成為今天我們所見的東、西暖閣格局。

隨安室

這裏沒有設窗，隱閉安靜，是皇帝齋戒時的臥室。

風雅三希堂

壁瓶

三希堂共懸掛有 13 個壁瓶。壁瓶出現於明代萬曆時期，是掛在牆上的陳設品，可以插入各種時令鮮花、乾花和絹花。三希堂壁瓶插的是寶石花。

清代又將它稱為「轎瓶」，意思是可以掛在轎中的瓶子，乾隆多次南巡，精美的壁瓶成為他在旅途中可以隨時攜帶和欣賞的器物。

山水貼落

人物觀花圖貼落

人物觀花圖貼落

絹本，設色，縱 201 厘米、橫 207 厘米。

此貼落設於三希堂通往勤政親賢殿走道間的西牆，作於乾隆三十年 (1765)，是少數保存較好的，清代較早期「線法畫」作品之一。作者是郎世寧和金廷標。郎世寧畫負責畫肖像，金廷標畫衣飾、樹石和建築，畫面下方呈一點透視畫法的藍白瓷磚，是郎世寧學生王幼學的手筆。後來郎世寧去世，王幼學就擔起了繪畫線法畫的重任，還帶領畫院畫家繪製宮中的貼落畫。

爐瓶盒三事

觚

白玉筆筒

青玉筆山

青玉托蓮蓬香插

硯屏

玉雕山子

玉斧

紫檀嵌玉冠架

青玉蟠螭觥

青玉犧尊硯滴

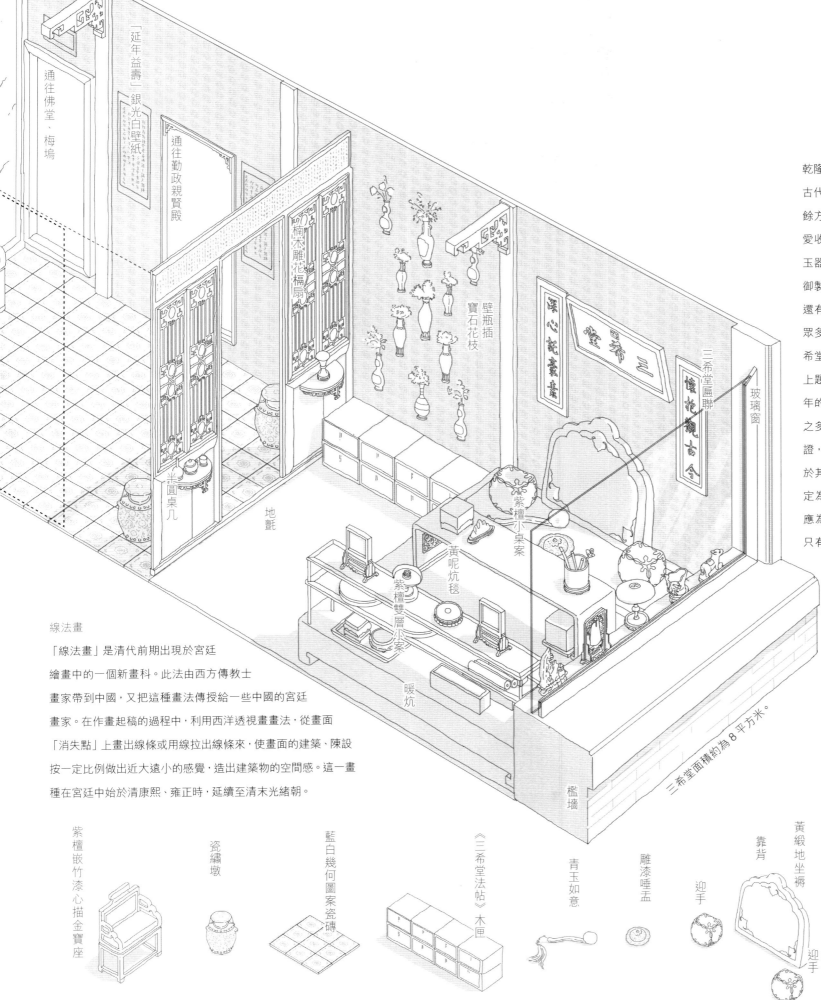

通往佛堂、梅塢

「延年益壽」銀光白壁紙

通往勤政親賢殿

楠木雕花槅扇

壁瓶插寶石花枝

米圓桌几

地氈

深心託豪素

三希堂

三希堂匾聯

懷花觀古今

玻璃窗

紫檀小桌案

黃呢炕毯

紫檀雙層小案

暖炕

檻墻

乾隆收藏歷代書畫 12000 餘種，古代青銅器 4115 件，古硯共 200 餘方，古印鑒 1290 餘方。他也酷愛收藏玉器，其御製詩文中，涉及玉器的詩文有 800 餘首。在乾隆御製詩中，詠瓷之篇約達 199 篇，還有許多直接刻於器物之上。在眾多藏品中，他很喜愛收藏在三希堂中的《快雪時晴帖》，並在其上題滿了詩畫，從十一年至六十年的 49 年間，一共題寫了 73 次之多。慶幸的是，經近代學者考證，《快雪時晴帖》並非真品，至於其餘二希，王珣《伯遠帖》確定為晉人真跡，王獻之《中秋帖》應為米芾的仿摹之作。三希實際只有一希。

三希堂面積約為 8 平方米。

線法畫

「線法畫」是清代前期出現於宮廷繪畫中的一個新畫科。此法由西方傳教士畫家帶到中國，又把這種畫法傳授給一些中國的宮廷畫家。在作畫起稿的過程中，利用西洋透視畫法，從畫面「消失點」上畫出線條或用線拉出線條來，使畫面的建築、陳設按一定比例做出近大遠小的感覺，造出建築物的空間感。這一畫種在宮廷中始於清康熙、雍正時，延續至清末光緒朝。

紫檀嵌竹漆心描金寶座

瓷繡墩

藍白幾何圖案瓷磚

《三希堂法帖》木匣

青玉如意

雕漆唾盂

靠背

黃緞地坐褥

迎手

迎手

大事駐齋宮

清代齋戒之禮承前代基礎修定，大祭齋戒三日，中祭二日，群祭一日。按大祭共 13 項，一般由皇帝親自主持；中祭 13 項，群祭 53 項，大都是遣官代祭。（《紫禁城內齋宮的建置和使用》）
若按此計算，每年有三分之一時間屬齋戒期。

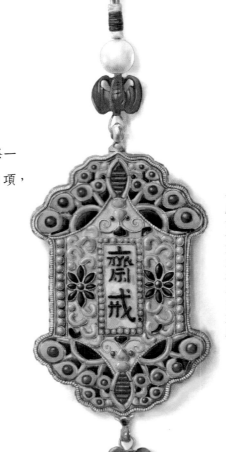

七成金嵌珊瑚松石齋戒牌

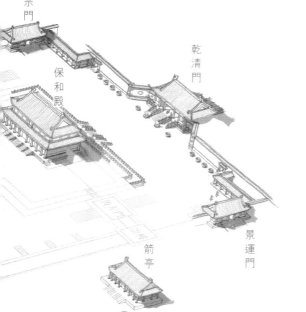

隆宗門

保和殿

乾清門

齋宮

奉先殿

箭亭

景運門

齋戒銅人

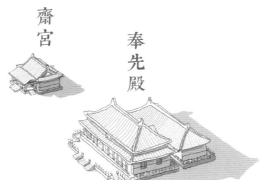

齋宮

齋宮於雍正九年（1731）在明代弘孝、神霄等殿舊址興建，為皇帝舉行祭祀典禮前的齋戒之所。明代到清前期，齋戒均在宮外進行。雍正即位，因帝位之爭而引起的宮廷鬥爭十分激烈，皇帝時常憂心刺殺及謀反等事，為確保平安，因此在紫禁城內興建齋宮，將齋戒儀式改在宮中進行。

齋戒

齋戒期間，齋宮丹陛前會設立齋戒牌和銅人。
「戒者，禁止其外；齋者，整齊其內……」（《齋戒文》）皇帝齋戒期間，要沐浴更衣、獨居，戒其嗜欲，有不理刑名、不宴會、不聽音樂、不入內寢、不問疾弔喪、不飲酒、不吃葷、不祭神、不掃墓等諸多禁令。

齋戒銅人

《明史》載，洪武三年（1370）令禮部鑄齋戒銅人，高一尺五寸、手執牙簡。清沿明制，每於齋戒前期，由太常寺進齋戒牌及齋戒銅人。大祀於銅人牙簡上書寫「齋戒三日」，中祀則寫「齋戒二日」。由太常寺進置於齋宮外門前 。

齋戒牌

古代祭祀之前，通常需齋戒沐浴，以示尊敬。明代規定，各衙門設置刻有「國有常憲，神有鑒焉」的齋戒牌。雍正十年（1732），皇帝認為各衙門前的齋戒牌不足警惕，故參照明代佩戴祀牌的先例，設計齋戒牌樣式，大小約 4 至 9 厘米，兩面分飾漢及滿文「齋戒」二字，配以不同材質及造型，製成佩帶在胸前的牌式小器物。齋戒期間參與祭祀的人員必須佩帶，用以提醒自己及他人保持恭肅的心。齋戒牌製作精美，成為皇帝賞賜王公大臣的禮品之一。

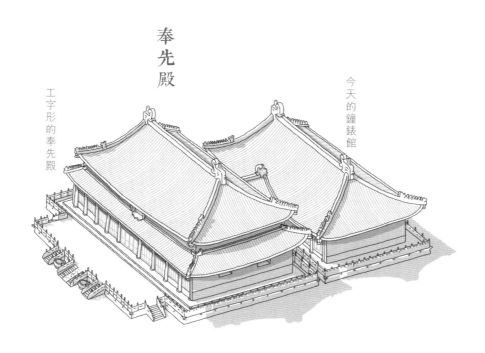

奉先殿

工字形的奉先殿

今天的鐘錶館

奉先殿位於內廷東側，為明清皇室祭祀祖先的家廟，始建於明初。清沿明制，於清順治十四年（1657）重建，又多次修繕。奉先殿為建立在白色須彌座上的工字形建築。前為正殿，後為寢殿。前殿面闊九間，進深四間，建築面積 1225 平方米。按清制，每逢朔望、大節、大事、萬壽慶典等，均進行祭祀，上告祖先。祭祀時，將供奉於後殿已故帝后神位請出前殿（設同樣數目寶座，清末時共 33 張）。後殿祖先神龕原作獨立間隔，設金漆寶座，床枕衾被齊備，一如人間侍候。如今改為鐘錶館。

《宋會要輯稿》中記載北宋東京皇宮主殿大慶殿（相當於太和殿）平面呈「工」字形。元朝大都（北京）的主要宮殿都是承襲宋制作「工」字形佈局。清晰地看到是一座前面辦公，後面寢息，非常緊湊的「宮、殿」。宮中諸如養心殿、武英殿、文華殿等均亦工字形。值得留意的是，都是明代遺留下來的佈局。最特別的是奉先殿，這座皇族的家廟也是同樣作工字形空間佈局。意味着祖先依然按着子孫的規律作息，縱然辭世，卻永遠相依，也不分離。奉先殿在清代的佈置已不存，否則我們便可以更清晰地瞭解到古人是如何以「事死如生」來成全孝道了。改作鐘錶館後，內藏各國入貢、贈送精品，其中以銅鍍金寫字人鐘最為著名。

銅鍍金寫字人鐘

英國 18 世紀製，高 231 厘米、底 77 厘米見方，故宮博物院藏，銅鍍金四層樓閣式。

底層是寫字機械人，也是此鐘最精彩、新異，結構最繁複的部分，它與計時部分機械不相連，是一套獨立的機械設置，只需上弦開動即可演示。控制小人寫字部分的主要機械部件是三個圓盤，盤的邊緣有凹凸槽，長短距離不一，這些盤是按照每個字的筆畫、筆鋒而特製的。上下兩盤分別控制字的橫、豎筆劃，中盤控制筆的上下移動動作。寫字機械人為歐洲紳士貌，單腿跪地，一手扶案，一手握毛筆。開動前需將毛筆蘸好墨汁，開啟機關寫字人便在面前的紙上寫下「八方向化，九土來王」八個漢字，字跡工整有神。寫字的同時，機械人的頭隨之擺動。第二層是兩針時鐘，能走時、報時、打樂。在表盤上上弦。第三層有一敲鐘人，每逢 3、6、9、12 時報時後便打鐘碗奏樂。頂層圓形亭內，有兩人手舉一圓桶作舞蹈狀，啟動後，二人旋身拉開距離，圓筒展為橫幅，上書「萬壽無疆」四字。

這件精美的大型鐘是英國倫敦的 Williamson 專為清宮製作的。

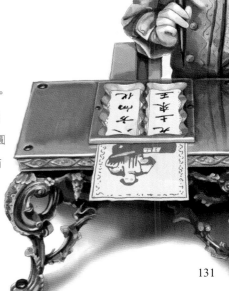

重華宮茶宴

清乾隆 青花三清詩茶甌
高 5.6 厘米、足徑 4.7 厘米
臺北故宮博物院藏

　　自乾隆八年（1743）起，規定每年正月，從初二至初十之間選擇吉日舉行。後來嘉慶、道光皆有舉辦，至咸豐年間荒廢。

　　乾隆御重華宮正殿，王公坐重華宮西配殿，大臣坐重華宮東配殿。東西配殿擺設矮桌 10 張，每張桌上擺兩份茶碗、果盒及筆墨紙硯。參加人數初無定數，自乾隆三十一年（1766）起定 18 人，寓唐太宗「十八學士登瀛洲」，後來與宴大臣由 18 人增加到 28 人，以應 28 列宿之稱（最多時與宴大臣達 30 餘人）。參加者多為大學士、九卿及內廷翰林等詞臣（包括大家熟悉的劉墉和紀曉嵐），也會有郡王、親王等。宴餚只有茶，沒有酒肉。因品飲的是「三清茶」，故重華宴茶宴又稱「三清茶宴」。

　　重華宮茶宴是乾隆在朝務之餘，在自己「龍興」宮殿設局邀請心腹大臣的茶宴，恩寵與被寵關係特殊，很難想像君臣之間到底可以如何像知己那樣促膝圍爐，品茗談心。

　　乾隆帝曾在詩中盼望茶聖陸羽能來品評一下自己的茶藝。皇帝追慕文人品味，是中國特有傳統。在雕欄玉砌的宮室裏，以稀珍材料與最高級的工藝來演繹素樸風雅其實很不容易。茶宴自乾

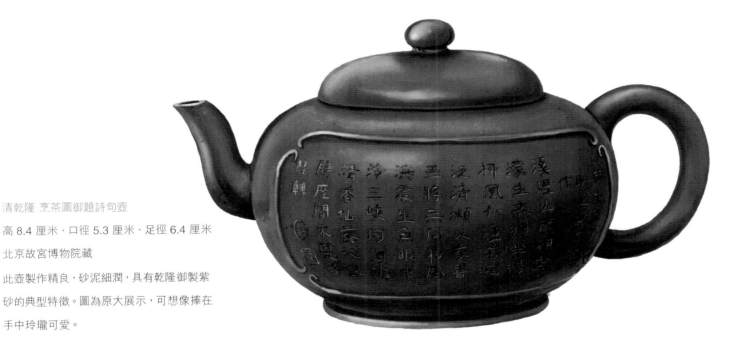

清乾隆 烹茶圖御題詩句壺
高 8.4 厘米、口徑 5.3 厘米、足徑 6.4 厘米
北京故宮博物院藏
此壺製作精良，砂泥細潤，具有乾隆御製紫
砂的典型特徵。圖為原大展示，可想像捧在
手中玲瓏可愛。

隆八年（1743）起成例，每年在重華宮舉行茶宴，便是乾隆皇帝
對這種追求的示範。

　　茶宴中不設美酒佳餚，君臣專心品茶、賦詩。品的是乾隆創
製的「三清茶」。三清茶用料非常講究：選用龍井貢茶，配上松仁、
佛手和梅花（三清），再以宮中收集雪水沖泡；茶具以景德鎮御
窯廠燒製的青花瓷或宜興紫砂茶具，飾以乾隆的「御製詩」，或
配一幅烹茶圖，與當時流行的粉彩和琺瑯彩茶器相比，是另一番
平淡清新。

　　有人批評乾隆在清茶中加花加果反而不夠清雅，又有人認為
乾隆的書法不夠好，重華宮茶宴可以看到乾隆鐘愛裝飾風尚之餘，
另一路尋找清雅的企圖。以為茶宴只是皇帝籠絡朝臣的手段，未
免小覷這位想什麼得什麼的乾隆。往好處想，一盞茶，只要用心泡，
並不會因為貧窮或富貴而變質。

　　然而，君臣相交「成例」，帝王的個人喜好帶着公務的層面
（大臣總不能像對朋友那樣爽約），結果會怎樣？和珅就是個例子，
雖然不知他可曾被邀，交情肯定早已超過這場茶宴了。

大內乾坤

弘德殿

愻勤殿

侍衛值房

批本處

影壁

故事房

月華門

南書房

龍鳳呈祥

乾清宮

乾清門

昭仁殿

阿哥茶房

御茶房

端凝殿

影壁

白鳴鐘處

上書房

日精門

御藥房

祀孔處

卷五

宮院事

西六宮　東六宮　後三宮　乾清門

　　後宮是皇家的生活區，中路是帝、后正寢兩宮殿，中間加建交泰殿。廡廊一切配套齊全。兩旁東、西各六個宮院，北面東、西五所，組成乾坤交泰，十天干、十二地支的玄妙數理，皇后母儀天下，嬪妃就像宮院的名字那樣，鐘粹、承乾，一旦誕下小王子，便可脫穎而出，入住豪華宮院。宮人奴婢穿梭在日精、月華門間服侍主子。倘若皇帝不幸逝世，后妃即遷居至專為太后、太妃所設宮區，在深宮度過不為外人所知的晚年歲月。

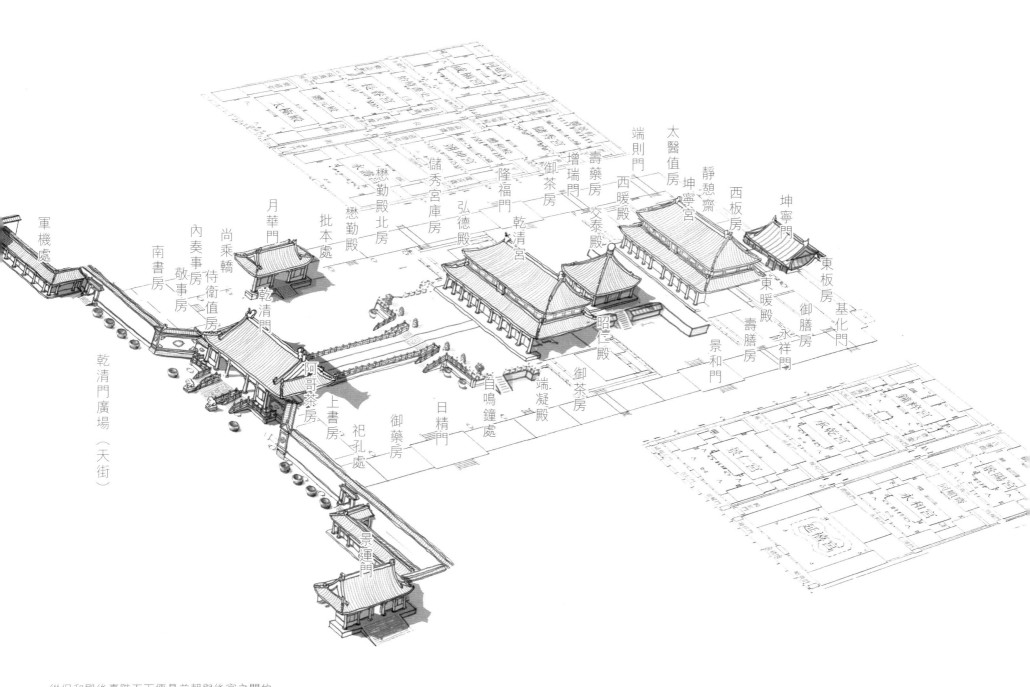

軍機處

乾清門廣場（天街）

南書房
內奏事房
敬事房
侍衛值房
尚乘轎
乾清門
阿哥茶房
上書房
祀孔處
御藥房
日精門
月華門
批本處
懋勤殿北房
懋勤殿
首鳴鐘處
端凝殿
御茶房
昭仁殿
景和門
壽藥房
增瑞門
儲秀宮庫房
弘德殿
隆福門
乾清宮
交泰殿
西暖殿
坤寧宮
太醫值房
端則門
靜憩齋
東暖殿
壽膳房
西板房
永祥門
御膳房
坤寧門
東板房
基化門
景運門

從保和殿後臺階而下便是前朝與後宮之間的
天街。兩端景運、隆宗二門分別通往東、西兩
邊宮區。相對前朝太和門廣場，這狹長的「天
街」便成了後廷最重要的交通樞紐，加上掌
控國家最高機密的軍機處也設在這廣場上，
守衛特別森嚴。

乾清門廣場

隆宗門

軍機處

南書房

南書房始於順治年間，至康熙成為定制。是朝中翰林大學士（皇帝的秘書班子）待召之處，從專責國事咨政，助擬詔書到吟詩作對，是極為清貴的職位。傳說，康熙便是在這裏埋伏滿族少年布庫（摔跤手）擒捕權臣鰲拜。

乾清門廣場（又叫橫街或天街），在保和殿北直下三層臺階，落差很大，且比例細窄狹長（寬 200 米，深 50 米。中間最窄處只約 30 餘米）。後宮建築群相對較低矮，外朝的背景是巍峨莊嚴的太和殿，後廷背景便是遠處的景山。細心觀察，小廣場上各南北門戶，均排成一直線，這樣處理一方面防止窺探（保密作用），另一方面又配合傳統「風水」的「聚氣」（避免望穿）概念。尤其小廣場的寬度，恰恰把整個後宮後移，置於一個在前朝高臺上眺望，既開闊天高，同時又只能看到大內連綿金黃殿脊，在空間處理上十分巧妙。清代皇帝在此「早朝」，「路門」（乾清門）之後即為大寢。換言之這裏是「國」、「家」交界，由一堵 1.6 千米長的紅牆牢牢反抱着。

顧名思義，一踏入乾清門廣場已屬後宮的範圍，這裏同時也是宮中最大的交通樞紐，兩端東為景運門，往奉先殿、寧壽宮；西為隆宗門，往太后宮區。廣場坐北朝南，前接保和殿後丹陛的大石雕，後面便是大內深宮。沿着中軸（御道）至此，殿宇明顯地從前朝大「禮儀」的規模轉為較親和的「生活」尺度。這個看起來相對平淡的小廣場，在昔日卻是軍政重地，左邊設有九卿值房，右邊設有軍機處，清代皇帝在此「御門聽政」，朝中大員未經傳詔不得隨意出入。著名的軍機處所發出「廷寄」，徑抵天下任何一個角落，卻越不過這堵宮牆。明宮深似海，宮女老死不得出宮；清宮中女性嚴禁纏足陋習，宮娥縱天足，也邁不出這堵紅牆。

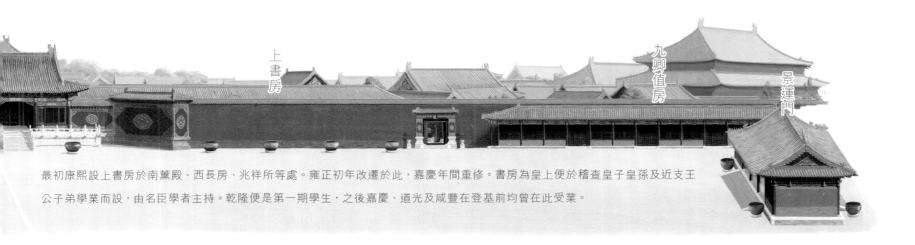

最初康熙設上書房於南薰殿、西長房、兆祥所等處。雍正初年改遷於此，嘉慶年間重修。書房為皇上便於稽查皇子皇孫及近支王公子弟學業而設，由名臣學者主持。乾隆便是第一期學生，之後嘉慶、道光及咸豐在登基前均曾在此受業。

御門聽政　乾清門扉設在後簷部位，門廳設在門外，十分敞亮。清初便將每日例朝的地點從太和門（明初奉天門）改在此進行，具體時間視乎冬夏季節而定。由於朝中大員皆居住在皇城以外，皇上亦體恤官員每朝摸黑上朝之苦，聽政一般在辰正（早上8點）開始。年逾德高的重臣獲賞賜紫禁城騎馬或乘轎上朝（明代並無此例），從東華門入宮者至箭亭；循西華門而入則至內務府衙門前。乾隆三十八年（1773）重臣大學士劉統勳，年居75歲仍抱病上朝，最後死於轎中，盛世君臣皆鞠躬盡瘁（劉統勳的次子是乾隆、嘉慶兩朝代著名的大學士劉墉）。聽政時皇帝坐在門殿中央的寶座，事務官員列班東、西階上、下。奏事官員在東側階下依次跪奏。常務事皇上即時降旨，遇大事留下機要大員升階跪議（跪上門殿，近距離討論），每有決策，立即承旨遵辦，十分有效率。清代將明代「御門聽政」的例朝從太和門移近到乾清門，距離是幾百米和幾十步之分。從寢宮往返太和門約為1000米，設想明代33年不臨朝的萬曆皇帝，假如是紫禁城的第一、二任皇帝那樣勤奮的話（有時1天臨朝多達3次），以1年300次早朝計算，33年下來便是9900公里，路程足足抵得上長城的長度（明代所建長城約7300多千米），皇帝怠政，太監代勞。明代覆亡有一大部分原因就在這個空間距離上。反觀清代，中央權力的空間密集的程度，已臻中國歷史之頂峰，固出現清初強政勵治的盛世，後來亦因權力過度集中而屢遭外侮，原因或許也在這個空間距離上。康熙是清代最勤奮的皇帝，在任61年，在宮的日子幾乎從不缺席常朝。清王朝因而開始了康雍乾的盛世，只是咸豐朝以後就沒有再舉行。

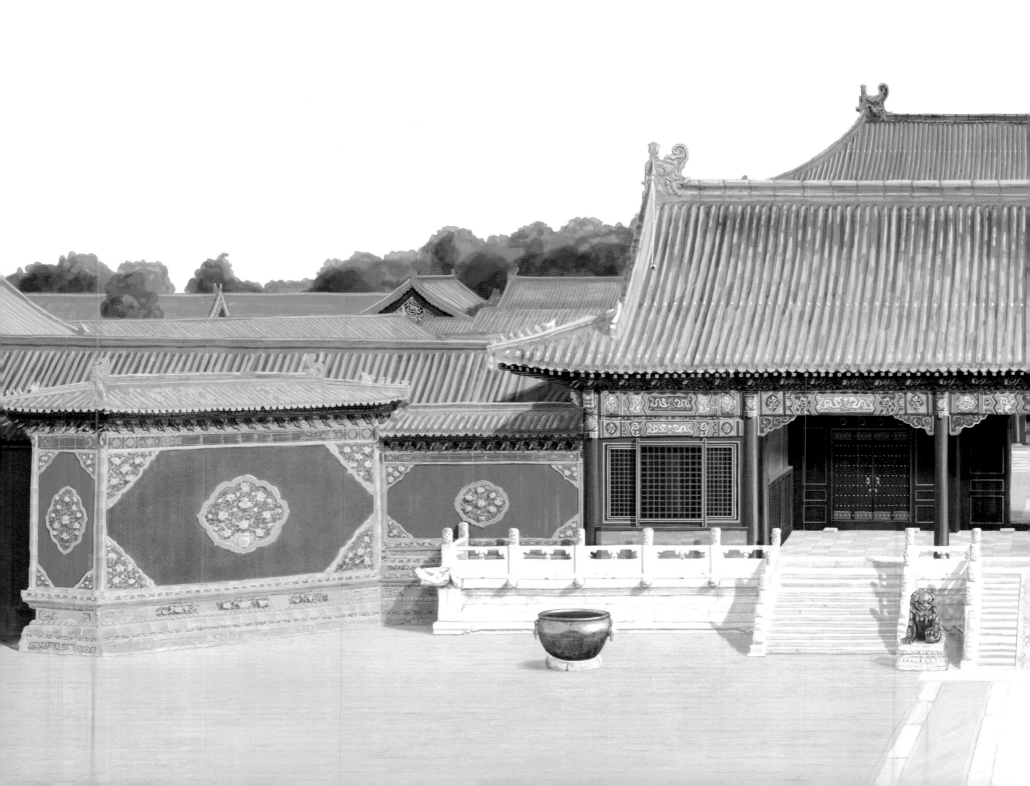

乾清門

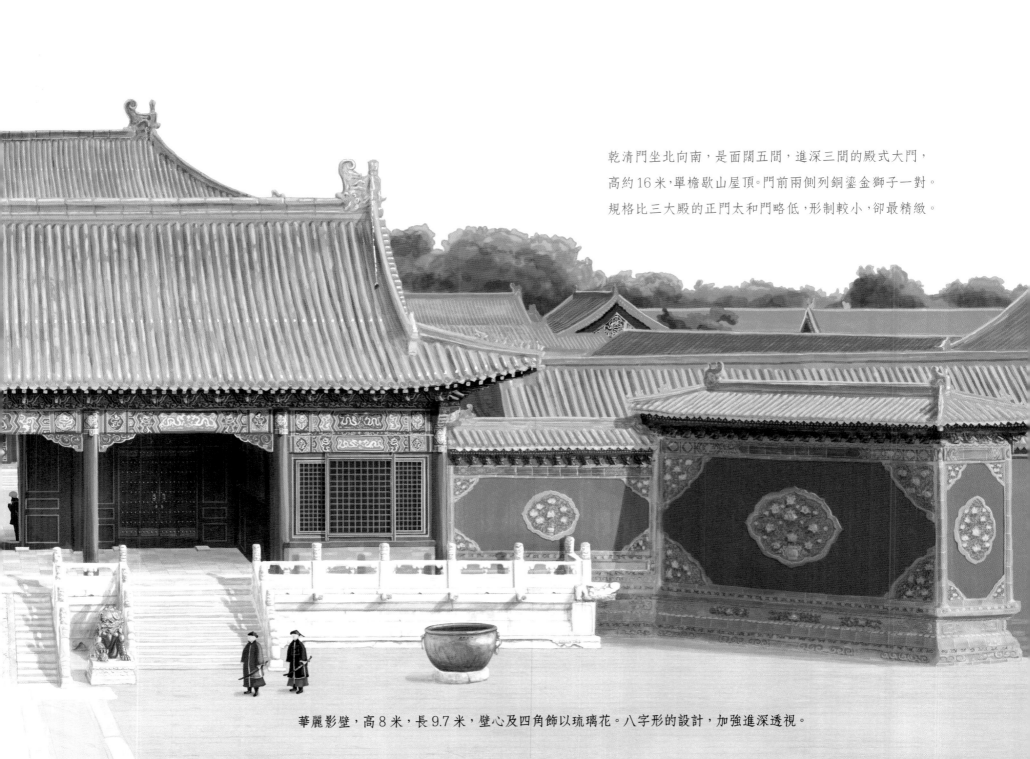

乾清門坐北向南，是面闊五間，進深三間的殿式大門，高約16米，單檐歇山屋頂。門前兩側列銅鎏金獅子一對。規格比三大殿的正門太和門略低，形制較小，卻最精緻。

華麗影壁，高8米，長9.7米，壁心及四角飾以琉璃花。八字形的設計，加強進深透視。

大內乾坤

「大內」，泛指北京城民間不可逾越的國家宮衙及皇家宮殿群（包括皇城）的範圍。這裏所說的「大內」，則是專指在紫禁宮城內最深處、最私密的「內廷」，面積約佔整座宮城的五分之二，由一條窄長的橫街（乾清門廣場）與外朝宮區分隔開，是皇帝的家，「大內裏的大內」。

宮城沿前朝後寢之制，前朝治國，清代以「太和」為綱（明代主殿初名奉天，後稱皇極）。天子後廷齊家，以「乾坤」為本，為宮眷的生活區，既有陰中之陽（乾清宮），亦有陰中之陰（坤寧宮）。外朝悉數以陽（單）為主，內廷出現屬陰（雙）之數。外朝龍飛在天，內廷龍鳳呈祥，裏裏外外務求達到陰陽和順的最大平衡。

正寢兩宮乾、坤已定，天地交泰（嘉靖年間在原來天地自然交泰的空間加建交泰殿）；東西兩廡日月並明（日精門、月華門）。乾東、西各五所應十天干之象；東、西六宮兩旁輔弼，各成一個坤卦（嬪妃所居屬陰柔之地），同時又兼合十二地支之數，構成一幅完美的乾坤圖像。

後宮人物

百行以孝為先，後宮裏以皇太后為尊（假如她仍在世），皇帝每天都照例問安。宮中規定，一旦皇帝駕崩，皇后（已成為皇太后）、嬪妃（已成為皇太妃）得遷出中宮，移居為先帝遺孀而設的太后宮院，內廷即為新任皇帝的天下。皇宮最特殊，除了皇帝之外，都是下人。宋徽宗趙佶曾自號「天下一人」，在他心目中其他人是什麼可想而知。秦朝之後，皇帝自稱「朕」（皇帝的「我」），即便宮人成千上萬，唯朕獨尊。皇帝注定寂寞，所以有時又稱孤道寡（高調地指自己「寡德」），皇后對著皇帝自稱「臣妾」。裏裏外外都時刻盡忠，叫自己為「微臣」、「奴才」。在稱號上，皇帝是生活在「忠、孝雙全」的世界裏（漢文化影響力大，周邊國家的皇帝都自稱「朕」）。

清宮在順治年間開始選妃及宮女，
後宮嬪妃制度在康熙朝訂立，后妃定為八等：
皇后一位，配服侍宮女 10 人。
皇貴妃一位，配宮女 8 人。
貴妃兩位，各配宮女 8 人。
妃四位，各配宮女 6 人。
嬪六位，各配宮女 6 人。
貴人人數不限，各配宮女 4 人。
常在人數不限，各配宮女 3 人。
答應人數不限，各配宮女 2 人。
宮女最多時有 500 多人。

皇太后

太妃

皇后

小狗

皇貴妃

小貓

妃

妃

嬪

嬪

貴人

貴人

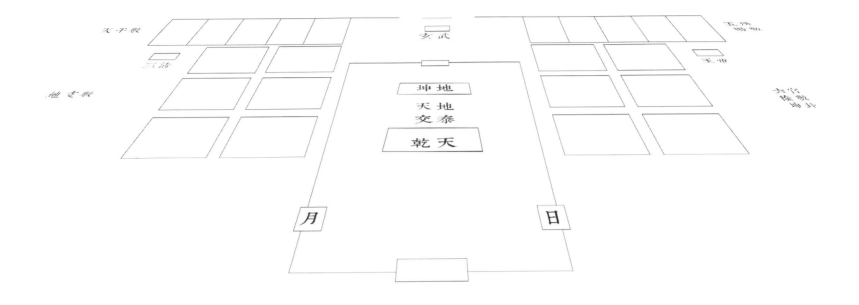

皇帝的祖母為太皇太后，母親為皇太后，住在宮中西北面的慈寧宮區，太妃、太嬪隨住。皇后坐鎮中宮（坤寧宮），主持後宮事務。皇貴妃、貴妃、妃、嬪分住東西六宮，貴人、常在、答應隨主位分住東西六宮。嬪以上等級各有專房，貴人以下住在一塊，加上執役太監、粗活蘇拉，相當擁擠。

宮女形同丫鬟，負責服侍皇帝、皇后、嬪妃、公主、阿哥（皇子）。若被皇上看中，即可由答應、常在逐級晉升，待遇改善。清代宮女主要從上三旗包衣的女兒中挑選，一般在 13-15 歲之間，服務至 25 歲便可以出宮，而且還能領取 20 兩銀子的恩賞。相對明朝宮女老死不得出宮及英宗之前「隨主殉葬」的嚴苛，是很大的改善。清朝宮女人數最多時有 500 多人，遠比唐代玄宗時期的 40000 宮女少。此外，滿族受不了（或未懂欣賞）漢人的纏足奇習，女性保留天足，堪稱德政。清代宮女地位一般高於太監，太監在路上遇到宮中女子時，得主動讓路。所以，公公輩分實在低。太監是皇帝不能不倚賴，又不能太倚賴的內廷奴僕，不只負責各種雜役、勞動，從粉墨登臺，到僭越批奏都有可能。明初朱元璋早在南京宮門鑄

鐵牌標明「內臣不得干預政事，犯者斬」。但朱棣遷都北京後不僅恢復宦官監軍，更設內廷特務機關東廠，結果變成「大臣干預太監，犯者斬」的後禍，明王朝不明不白地亡於太監手上。清代亦立「內監有干政者斬」嚴例，且執行遠較明代徹底，直至覆亡，宮人基本上沒有干預過朝政。明初起紫禁城的皇家建築師阮安，貢獻非常大，是太監。偉大的航海家鄭和、東漢時發明紙的蔡倫，也是太監。

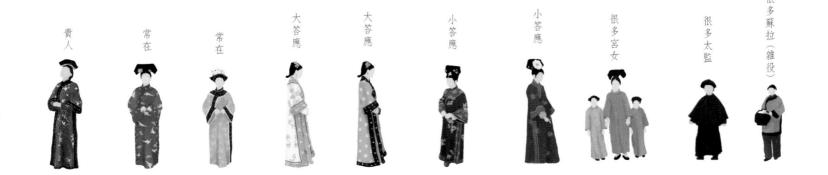

乾清宮為內廷後三宮之首。明清兩代一再失火焚毀，現有建築為清代嘉慶三年（1798）所建。重檐廡殿頂，面闊九間，進深五間，通高 20 餘米，建築面積 1400 平方米，四邊檐脊置有小獸 9 隻，形制與前朝太和殿相若，規模略遜一級。宮殿坐落在漢白玉臺基上，丹陛以高臺甬道連接乾清門，是內廷正宮，殿前左右分置有銅龜、銅鶴、日晷、嘉量及鎏金香爐。清順治年間在殿前東西階側增設鎏金社稷及江山金殿。自明

成祖（朱棣）開始，明清兩代先後有 15 個皇帝曾在此居住。雖然雍正搬至養心殿居住，但乾清宮仍是皇帝名義上的正寢，每遇皇帝賓天（去世），都會停櫃於此宮，作名實相符的壽終「正寢」（順治病死在養心殿，康熙病死在暢春園，雍正病死在圓明園，都是在乾清宮停櫃）。

乾清宮

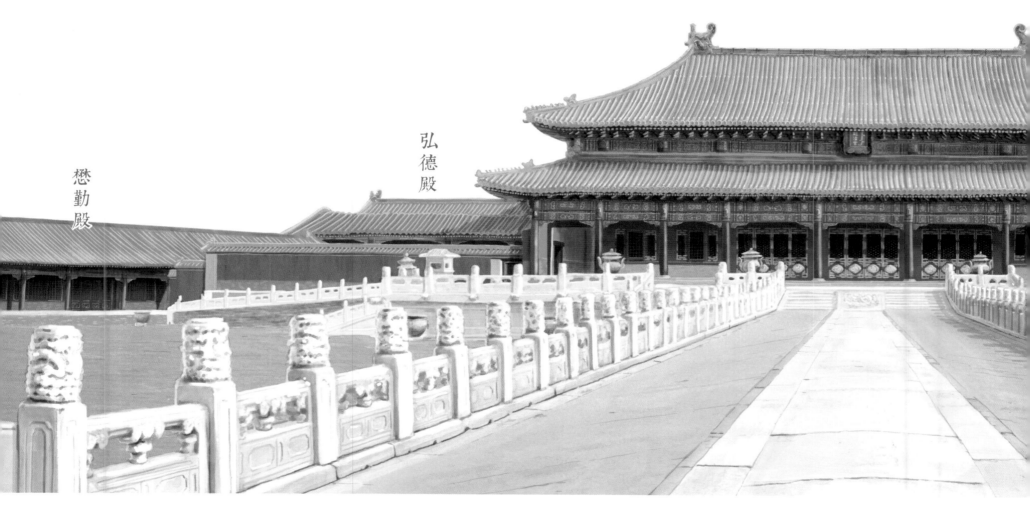

懋勤殿

弘德殿

懋勤殿

藏貯書籍之處。康熙幼年時曾在此讀書。每年秋審時，皇帝會在這裏審閱刑部經辦的重大案件。每年冬至開始，壁上掛上一幅《九九消寒圖》，上寫「亭前垂柳珍重待春風」九字，每字九筆，雙鉤成幅。翰林值班大臣每日填滿一筆，81 天後完成，便是春天的開始。

弘德殿

弘德殿在明代是召見臣公的地方，清代則為皇帝辦理政務及讀書之處。順治十四年（1657）曾在此初開日講，祭告先師孔子。康熙在此命講官進講四書五經，並與講官論及吏治之道，亦吟詩作賦。同治在此入學讀書，由惠親王綿愉專司弘德殿皇帝讀書事，祁雋藻、翁同龢授讀，時有「弘德殿書房」之稱。

乾清宮是大內皇帝正寢，比前朝的太和殿低 11 米，面積小 1000 多平方米。

明代自成祖以下 13 位皇帝，基本上都住在乾清宮暖閣裏。清初順治、康熙也曾住在乾清宮。清代皇帝每逢元旦、元宵、端午、中秋、重陽、冬至、除夕、萬壽等節日，在乾清宮舉行內朝禮和賜宴。乾清宮先後在康熙六十一年（1722）和乾隆五十年（1785）兩次舉辦呈祥增慶的千叟宴，欽命六十歲以上的人參加。3000 位來自不同階層的老人家參加，皇上更賜與拐杖等物品以示關懷。乾清宮在明代並不接見朝臣，內裏神秘。《日下舊聞考》引《宙載》：「暖閣在乾清宮之後，凡九間……上下共置床二十七張，天子隨時居寢，制度殊異。」兩層複式結構，皇帝一共有 27 張床，的確「殊異」。據說在當時，就連近身太監也不知皇上晚上睡在哪裏。保安如此縝密，若非主子多疑，便是宮闈複雜。嬪妃侍寢，要麼來到乾清宮，要麼皇帝臨幸東、西六宮（共 12 張床）。加上東西暖閣（2 張床）一併算上，總共有 41 張床供皇上挑選，防範不謂不森嚴，但仍不能高枕無憂。嘉靖年間就發生了宮女策劃的「壬寅宮變」，之後明世宗不敢住在乾清宮（移居西苑）。又有萬曆帝年間的「紅丸案」和爭奪皇后資格的「移宮案」，都發生在明代的乾清宮。

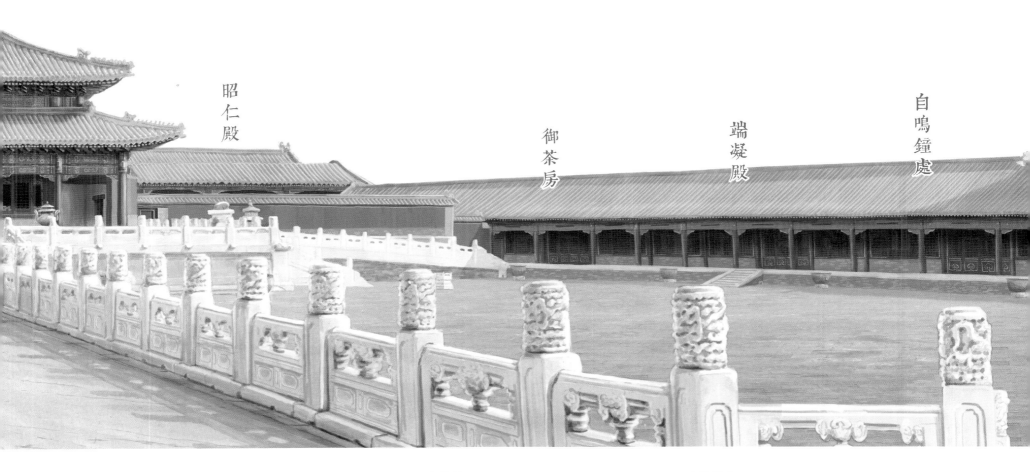

昭仁殿

御茶房

端凝殿

自鳴鐘處

昭仁殿

明崇禎十七年（1644），李自成攻入北京，崇禎出紫禁城自縊前在此砍殺其女昭仁公主。清朝，昭仁殿成為皇帝讀書及藏書的地方。乾隆九年（1744），皇帝下詔從宮中各處藏書中選出善本呈覽，列架於昭仁殿內收藏，並御筆書「天祿琳瑯」匾掛於殿內。

御茶房

清初設，有康熙御筆匾「御茶房」，負責提供皇帝所用茶水、果點及宮中各處的供品，參與各節令筵席。所用水取於西郊玉泉山。

端凝殿

取端冕凝旒之義，用於貯冕弁。每年六月六日，奏請晾曬。

自鳴鐘處

清康熙年設，初為貯藏香、西洋鐘錶處，後收貯歷代硯墨及各種小物品（皇帝的起居、洗浴和便溺既重要又不宜張揚，故有以自鳴鐘處雅名之說）。

明光大正

皇六子奕訢封為親王
皇四子奕詝著立為皇太子

正大：典出《周易・大壯》：「大者正也。正大，而天地之情可見矣」。大壯之卦為乾下震上，因陽爻浸長，盛大獲得正位。

光明：典出《周易・履》：「亨，剛中正，履帝位而不疚，光明也」。指帝王走上承前啟後的光明正道。

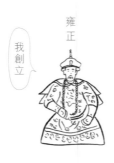

雍正

我創立

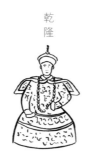

乾隆

嘉慶

道光

咸豐

卷五。宮院事

146

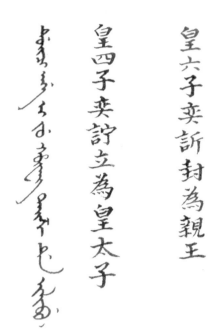

乾清宮內懸掛著名的「正大光明」匾額，是清入關後第一任皇帝順治手跡。雖然康熙推崇父親的書法「結構蒼秀，超越古今」，令這匾額聞名於世的卻是它背後的小小匣子——建儲匣。

話說雍正鑒於康熙晚年皇子之間奪取皇位的明爭暗鬥過於激烈，登位後開始採取了中國歷史從未有過的秘密建儲辦法：皇帝在生時先秘密寫下所選皇位繼承人的文件，一式二份，一份貼身不離，另一份則放到正大光明匾額後的「建儲匣」內。皇帝去世，由朝中顧命大臣當眾在匾額後取下「建儲匣」，與皇帝秘藏在身的核對無誤後，便宣佈新任皇位的繼承人。「正大光明」饒有深意，「匾額後」的意思亦不言而喻。終清一代，經「建儲匣」登基的皇帝有四位，分別是乾隆、嘉慶、道光和咸豐。

秘密建儲的方式早在八世紀時的波斯出現，「其王初嗣位，便密選子才堪承統者，書其名字，封而藏之。王死後，大臣與王之群子發封而視之，奉所書名者為主焉。」（《舊唐書·波斯傳》）

雖然沒有正式記錄，但清代皇子一般都勤奮讀書，照理雍正很有可能參考過波斯的做法。「建儲匣」最低限度將以往皇子之間的激烈鬥爭轉化為較溫和的自我表現。既不存在明顯的對手，結黨之風也就大減。自此清代皇權交替亦遠比以往溫和。到了清後期，咸豐皇帝只有一個兒子，同治和光緒皇帝沒有兒子。儲君權，唯任慈禧發落了。

交泰殿 在乾坤中

始建於明代嘉靖年間。清沿明舊，於順治
十二年（1655）及康熙八年（1669）重修。
嘉慶二年（1797）乾清宮失火，延及此殿，
是年重建。交泰殿是皇后在重大節慶接受朝
賀之地，清順治帝曾在此殿立「內宮不許干預
政事」的鐵牌。乾隆以後，象徵皇權的25方
寶璽平日貯藏於殿內。殿內還擺設有清乾隆
年製的銅壺滴漏及嘉慶年重製的大自鳴鐘（原
為明代萬曆年製，後來毀於嘉慶二年的大火），
是皇宮乃至整個北京城的標準計時器。

乾隆以前，御寶一般沒有規定確切的數目。乾隆初年，可稱為國家御寶之印璽已達 29 種 39 方之多，且因有關文獻的記載失實，用途不明，認識錯誤甚多，造成混亂狀況。針對這種情況，乾隆十一年（1746），乾隆對前代皇帝御寶重新考證排次，將其總數定為 25 方，並詳細規定了各自的使用範圍。重新排定後的二十五寶各有所用，集合在一起，代表了皇帝行使國家最高權力的各個方面。乾隆十三年 (1748)，創製滿文篆法。為使御寶上的滿漢文字書體協調，乾隆特頒旨：除「大清受命之寶」、「皇帝奉天之寶」、「大清嗣天子寶」、青玉「皇帝之寶」四寶因在清入關以前就已使用，「不宜輕易」外，其餘 21 寶一律改鐫，將其中的滿文本字全部改用篆書。

大清受命之寶（以章皇序）　　皇帝信寶（以征戎伍）　　欽文之璽（以重文教）
皇帝奉天之寶（以章奉若）　　天子行寶（以冊外蠻）　　表章經史之寶（以崇古訓）
大清嗣天子寶（以章繼繩）　　天子信寶（以命殊方）　　巡狩天下之寶（以從省方）
皇帝之寶二方（滿文以市紹敕，漢文以書法寫）　　敬天勤民之寶（以飭觀吏）　　討罪安民之寶（以張征伐）
天子之寶（以祀百神）　　制誥之寶（以諭臣僚）　　制馭六師之寶（以整戎行）
皇帝尊親之寶（以薦徽號）　　敕命之寶（以鈐誥敕）　　敕正萬邦之寶（以誥外國）
皇帝親親之寶（以展宗盟）　　垂訓之寶（以揚國憲）　　敕正萬民之寶（以誥四方）
皇帝行寶（以頒賜賚）　　命德之寶（以獎忠良）　　廣運之寶（以謹封識）

用得最多的是檀香木「皇帝之寶」和青玉「敕命之寶」。
＊清初鐫刻四寶基本不用。

始建於明永樂十八年（1420）。正德九年（1514）、萬曆二十四年（1596）兩次毀於火，萬曆三十三年（1605）重建。

清沿明制，於順治二年（1645）重修、十二年（1655）仿瀋陽清寧宮再次重修。嘉慶二年（1797）乾清宮失火，延燒此殿前檐，三年（1798）重修。

明代為皇后居住的正宮，清代改為薩滿祭神場所及皇帝大婚洞房。殿南向，面闊九間，進深三間，重檐廡殿頂，上覆黃琉璃瓦，樑枋飾龍鳳和璽彩畫。明代前檐明間開門，清初改為東次間闢板門。

曾經入住坤寧宮洞房的，都是幼年登基的皇帝。清代皇帝在即位之後才舉行婚禮的，有順治、康熙、同治、光緒以及遜帝溥儀。現在坤寧宮洞房內的陳設，仍保留着光緒大婚時的原狀。

坤寧宮前「嘉慶三年，官窯敬造」綠琉璃燈籠磚。相信是重修焚毀的乾清宮時更換的。

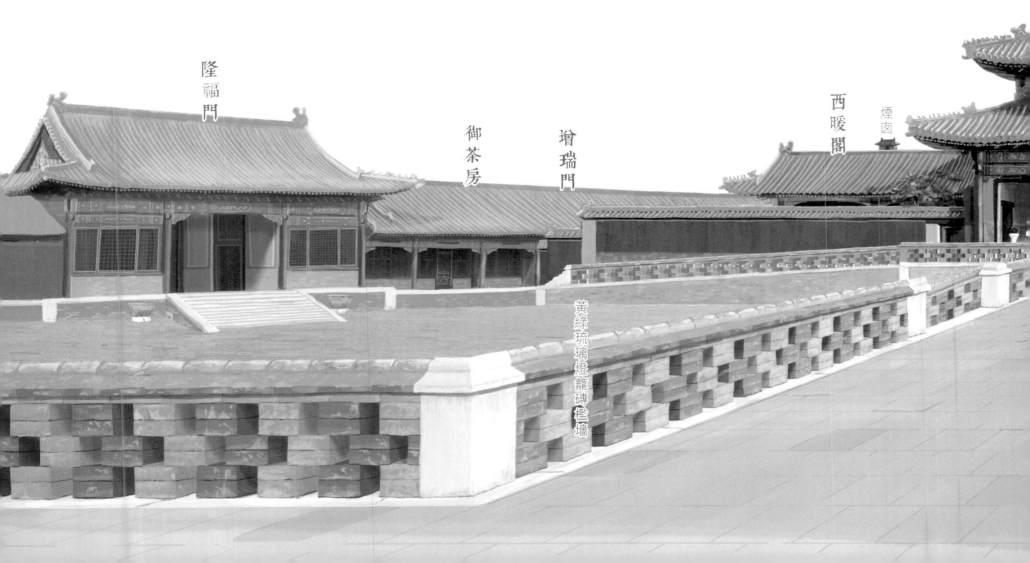

隆福門

御茶房

增瑞門

西暖閣

煙囪

黃綠琉璃燈籠磚檻墻

清朝入主紫禁城，皇宮建設基本上都循明制而行，除了坤寧宮。遺留下來的是光緒大婚時的佈置。

從開始，我們便一直在說，看不見的法統被建造成為看得見的中軸，以當時最高的技術，作自古以來帝皇「三朝」、「正寢」的最完美實踐。紫禁城從內金水河緩緩地流經御花園前，至天一門抽出的第一片綠葉之間，這一段御道（中軸、龍脈）一直在守護着永恒的法統，除了風雲、天意，人間一切消長變幻都被排除在外。換句話說，就連朝代興替，人事種種都是枝葉，真正的支柱唯有在這段神聖的軸線，筆直地支撐着整個民族的命脈與命運。清將滿族的婚禮習俗帶入皇后正寢坤寧宮，假如封建帝制一直走下去，幾千年的帝王法統，便多了一些新元素了！

坤寧宮

東暖閣

煙囪

支摘窗

對開板門

索倫桿

日晷

交泰殿在此

西六宮

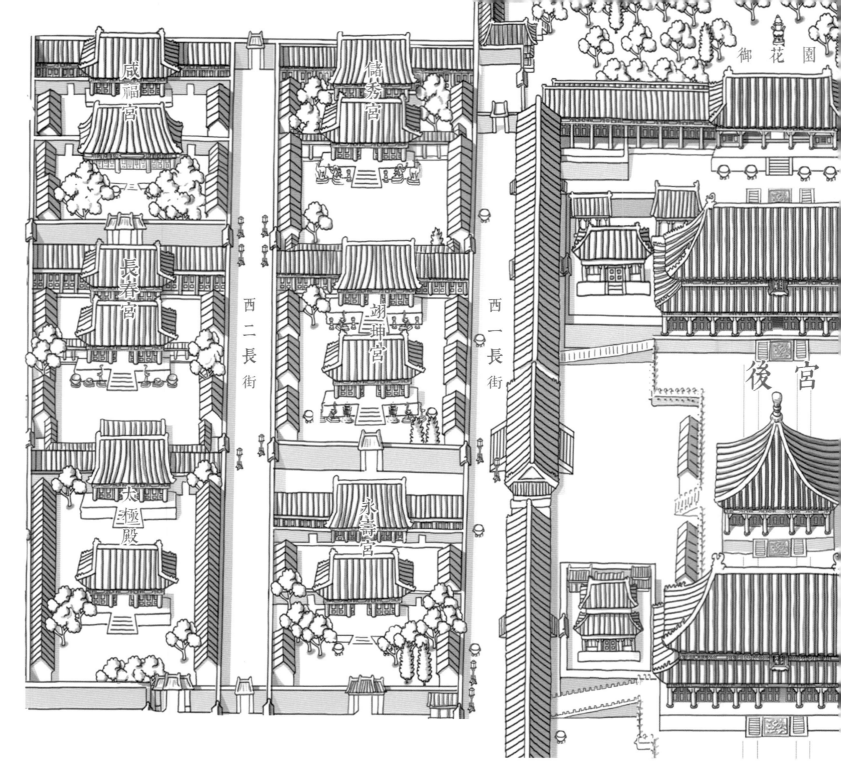

　　內廷東、西六宮，建成於明永樂十八年（1420），是明清兩代皇帝嬪妃居住和生活的宮區，從門戶及長街都均衡對稱地分佈在後宮帝、后正寢兩側，配合傳統數理的十二地支之數，拱衛中路乾清、坤寧意象。每座宮院基本上以兩進合院方式佈局，長寬各 50 米（面積約 2500 平方米）。前院正殿面闊五間（除景陽、咸福各三間），黃琉璃瓦歇山式頂。東西配殿為黃琉璃瓦硬山式頂，面闊三間。各配井亭一座。

　　此外，每座宮院的裝潢擺設，從家具、匾額數目，乃至帶寓意及指導性質的《宮訓圖》與《宮訓詞》，甚至門神配置都作統一體例處理。嬪妃按等級入住，若得到皇帝寵幸，誕下皇子，即有機會入住重要宮院，甚至成為皇后，統率後宮，母儀天下。這也造成無數的矛盾和鬥爭。宮區以南北向長街分開，總共有 41 座門，日間關防甚嚴，晚上重門深鎖。

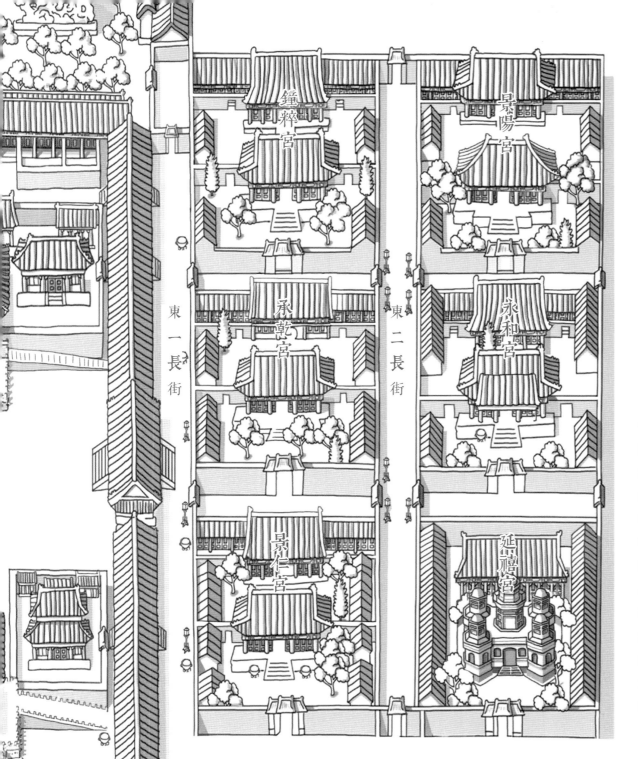

東六宮

後宮御道中央是帝、后正寢，左右兩側佈置妃嬪所居，總佔地面積30000多平方米，有建築140多座，房屋500多間。明初時十二座宮院均以嚴謹對稱的格式佈置，由縱橫街、巷道連接分隔。東西六宮在面積、高度到宮院名字都明顯從屬於帝、后正寢。雖然格局統一標準，每一座宮院的主人卻有着自己的故事。大內並無正式「冷宮」，唯東北面的宮院一直都較為冷落，尤其在雍正皇帝將寢宮移往養心殿後，遠在對角的景陽宮就顯得越發淒清了。

東六宮相對保留明初原來規劃，西六宮於清代後期改建較大，尤其在慈禧專政時期。明初宮院多以秦漢著名宮殿命名，可以理解為王朝開局帝王的強健作風，亦想回到漢唐光輝歲月的心態。隨後大多數宮院被重新命名，例如長安宮改稱景仁宮，理想已從政治抱負轉到宮中和樂、男權至上的現實期盼上。乾隆六年（1741），正值精壯的乾隆皇帝（時30歲）開始步入清代鼎盛時期，外朝一方面準備象徵軍政力量的大演練（秋獮），後宮同時又以永壽宮匾額為本，題寫其餘11座宮院名稱，並下令子孫不得擅動更換，終清一代的子孫果然不敢擅動。大內禁院，皇家記載均諱莫如深，大事小事真假難分。除非紅牆能言，又或脊獸私語，才能道出大內600年的秘密了。

宮院

這裏是個一般規格的宮院,每個宮院的主人(主子)是地位較重要的嬪妃,甚至是皇后、皇太后。主子起居間設在前院正殿的暖閣(地下設火炕),若有兩位主子,便分住東、西暖閣。然後按等級如此類推。2500平方米說來不小,但低級嬪妃和下人都要擠在最普通的廂房裏。據載明代宮女達到9000之數,就算將太后、太妃的宮院也算上,平均每個宮院也要負擔約500個宮女的住宿,太過驚人了!

宮人在清代稍減,唯《清宮述聞》記康熙時:「景陽宮大答應四十七人,小答應八十二人。」

按清宮嬪妃定例(前見):

「常在數目不限,各配宮女3人。答應數目不限,各配宮女2人。」

若大、小答應都配宮女2人,人數實在可觀:

47 + 82 = 129(大小答應)

加上 129×2 = 258(服侍答應的宮女)

總共 387 人

再加上宮院主位、蘇拉(雜役),與康熙的算盤不一樣:

「康熙四十九年諭大學士等:明季宮女至九千人,內監至十萬人,飯食不能遍及,日有餓死者。今則宮中不過四五百人而已。」

(《清宮述聞》)

所以所謂答應,可能就是指宮女,否則景陽宮是如何擁擠,無法想像。

可這裏,湊巧就是景陽宮……

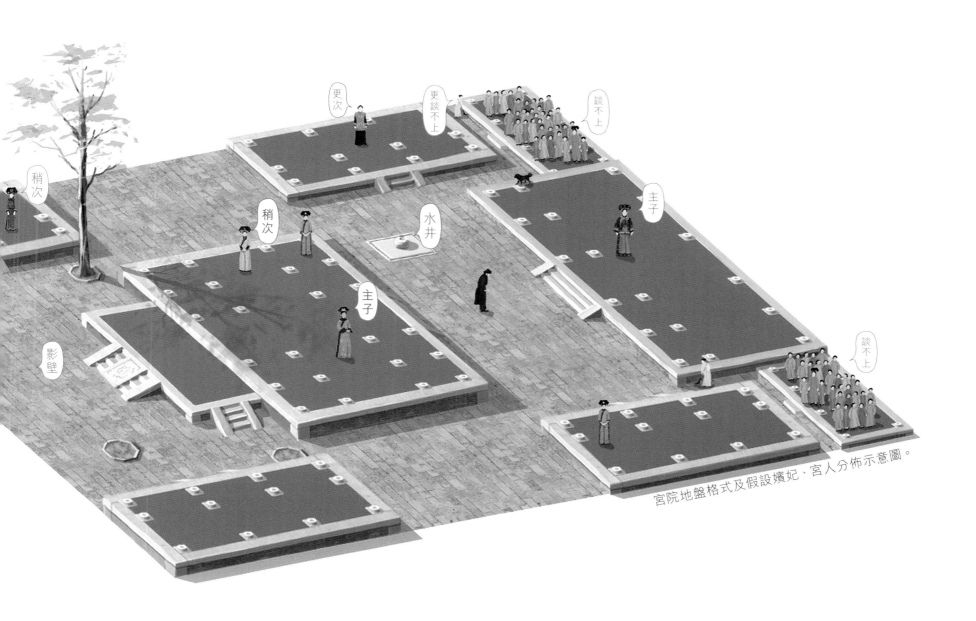

稍次

更次

更 談不上

談不上

稍次

影壁

主子

水井

主子

談不上

宮院地盤格式及假設嬪妃、宮人分佈示意圖。

宮院不設門屋，立影壁或屏門，並無一般的門房傳達的過渡空間，意味着十二座宮院雖各自獨立，其實都是一個從屬後宮的超大單位，或者是嬪妃待詔的全天候「值房」。主子按受恩寵的程度入住或遷出。

各宮院的匾額，始於乾隆六年（1741），乾隆帝以永壽宮匾額式樣，給其餘各宮都題名張掛。此外又命畫師繪製 12 幅以古代著名后妃賢德故事為內容的《宮訓圖》，乾隆又親自創作、大臣恭書 12 首宮訓詞，張掛正殿東壁。自始東西十二宮就有了本宮匾額、不同故事的「宮訓」，作為「精神指導」。宮人看着圖畫，恭讀乾隆詩句，就明白多了！乾隆帝諭旨：「自掛之後，至千萬年，不可擅動，即或妃嬪移住別宮，亦不可帶往更換。」結果，可以不動的都不動！

東六宮

唐太宗巡幸剛落成的玉華宮，御前伴駕的徐惠認
真向他呈上奏疏，希望皇帝不要窮兵黷武，停止
大興土木。太宗皇帝讀完後，重賞了徐惠一番。
圖像：晉·顧愷之《女史箴圖》（南宋摹本）（局部）

忠直

顧景

景仁宮《燕姞夢蘭》宮訓圖
春秋時代鄭文公的妾侍燕姞，夢得蘭花，後來生
了穆公，取名為蘭。
圖像：晉·顧愷之《女史箴圖》（南宋摹本）（局部）

承乾宮

景仁宮

延禧宮

宮訓圖

　　《宮訓圖》輾轉佚失，今僅存咸福宮之原圖，這裏借
故宮博物院藏晉代顧愷之《女史箴圖》（南宋摹本）及清
代焦秉貞《歷朝賢后故事圖》中之后德故事，方便大家瞭
解一下帝王心目中「理想妻子」的品質。

勤勞

桑葉

現代建築

延禧宮《曹后重農》宮訓圖
北宋仁宗皇后曹氏，在宮殿前後，栽種五穀，
親自耕耘，且養蠶織布，為中國古代著名賢后。
圖像：清·焦秉貞《歷朝賢后故事圖》（局部）

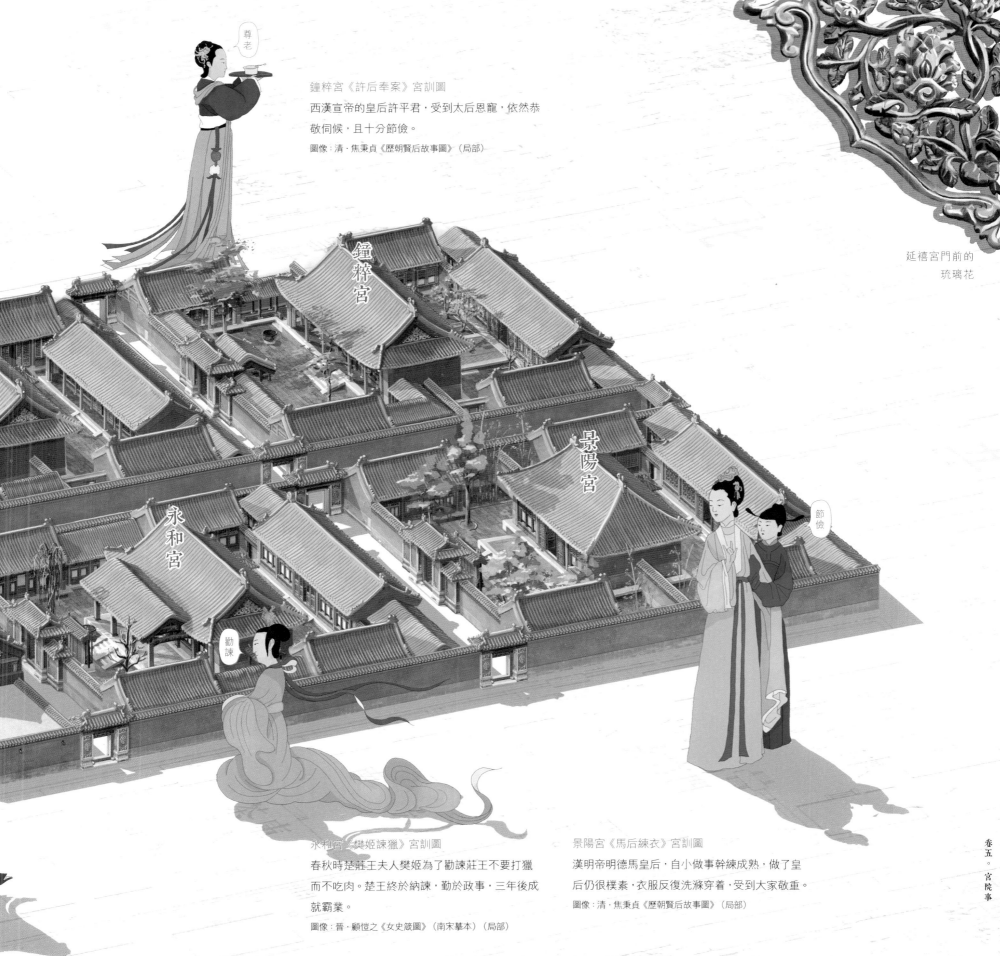

鐘粹宮《許后奉案》宮訓圖

西漢宣帝的皇后許平君，受到太后恩寵，依然恭敬伺候，且十分節儉。

圖像：清·焦秉貞《歷朝賢后故事圖》（局部）

延禧宮門前的
琉璃花

永和宮《樊姬諫獵》宮訓圖

春秋時楚莊王夫人樊姬為了勸諫莊王不要打獵而不吃肉。楚王終於納諫，勤於政事，三年後成就霸業。

圖像：晉·顧愷之《女史箴圖》（南宋摹本）（局部）

景陽宮《馬后練衣》宮訓圖

漢明帝明德馬皇后，自小做事幹練成熟，做了皇后仍很樸素，衣服反復洗滌穿着，受到大家敬重。

圖像：清·焦秉貞《歷朝賢后故事圖》（局部）

保留明初格局的

景仁宮

咸和左門

景仁宮

小旁門

左右各開

景仁門

石屏

景曜門

麟趾門

凝祥門

東二長街

景仁門須彌座上的琉璃花飾

清末認為是不祥之地，東南門
內設鎮邪之物，南夾道地溝石
頭上刻石門，北牆設鐵牌。

很活潑

前朝西路斷虹橋的坐獸，風格與景仁宮石屏一致。「動物樣式」（Animal Style）的意趣。
此類石頭獸稱為「靠山獸」，相當於抱鼓石的功能，一般應用在園林中石橋的兩端。

景仁宮前院的石屏

就現存的狀況看，東六宮院中保留較完整明代面貌。例如大家現在看到這座景仁宮，和經清末慈禧太后大事改建的儲秀宮比較，東、西兩邊宮區，正好反映出明初籌建大內所遵的嚴謹格局，及清廷皇族較隨意的生活氣息。景仁宮最特別之處是前院安置了一座傳為元朝大內遺留下來的石屏（對稱的永壽宮也有相同的石屏），屏心雖只約2厘米厚，兩面紋樣卻不同。此外，石屏坐獸造型在宮中十分罕有，精美生動。與前朝西路武英殿旁斷虹橋（亦傳為元代之物）坐獸風格一致。「動物樣式」（Animal Style）在中國自古已有，元人一度萬里關山，馳騁西亞，也許會更樂意保留這一點豪邁的意趣。與明代石工的秀麗和清代的簡練風格放在同一空間。一下子，這較不顯眼的宮院仿佛已變成了一部近代中國雕塑史，唯其清靜，更令人勾起前事種種，這裏，原是清初康熙皇帝的出生地，晚清傳奇珍妃的寢宮……

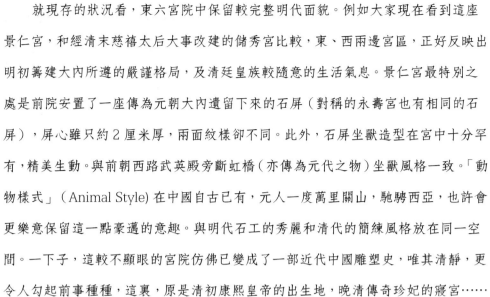

初名長安宮，明朝嘉靖時更名景仁宮。
清朝沿襲明朝舊稱。

景仁宮正殿的牆壁上，刻有自
故宮博物院建院以來接近 700
位捐贈文物者芳名的「景仁榜」。

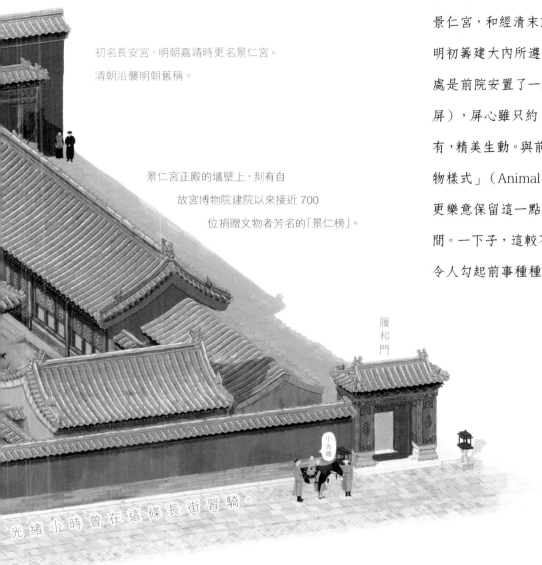

履和門

小光緒

光緒小時曾在這條長街習騎。

明代主人

明宣宗胡皇后（胡善祥）。宣德皇帝寵愛孫貴妃和蟋蟀，以「無子多病」為由令胡皇后上表辭位，安置在長安宮（景仁宮）修道，賜號「靜慈仙師」。

清代主人

順治佟妃，佟佳氏出身漢軍旗，順治十一年（1654）15歲的佟佳氏在這裏生下日後的康熙，由於順治獨寵董鄂妃而被冷落，康熙二年病逝，時年24歲。熹貴妃（乾隆生母鈕祜祿氏）13歲成為當時仍是雍親王胤禛的福晉。雍正即位，從雍和宮遷入景仁宮。嘉慶帝時，孝和睿皇后鈕祜祿氏，曾居住景仁宮撫育幼年旻寧。咸豐婉貴妃洛氏，事跡不詳。光緒珍妃。14歲與姐姐瑾妃入宮接受冊封。入住景仁宮東西配殿，除因冒犯慈禧天威被打囚禁他處外，一直在此居住。最後被慈禧太后下令投井溺斃。

很活潑

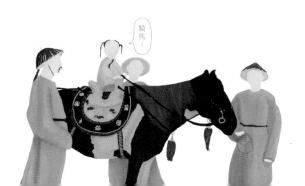
騎馬！

卷五。宮院事

159

延禧宮門前仍然
保留的小琉璃花

延禧宮 西洋風格局的宮院

承乾門

延禧宮（水晶宮）

初名長壽宮，後改稱延祺宮，清代
又改名為延禧宮。

延禧門

一街相隔的兩座宮院，景仁宮基本上保留着明代的標準宮格局，讓我們可以感受當年的大內情調。而充滿變數的延禧宮，在清代皇室企圖進入現代世界時，戛然而止……

延禧宮院前東行有蒼震門，是進入內廷東六宮的重要門戶。一直以來，閑雜人等最多，關防難禁。在封閉的宮院世界裏，這裏被視為邪祟之地，流言叠生。事實上，延禧宮的確屢遭火災：康熙二十五年（1686）、嘉慶七年（1802）先後重建。道光十二年（1832）發生大火，燒毀整個延禧宮，又再重建。道光二十五年（1845）延禧宮發生火災，僅餘宮門。咸豐五年（1855）火災，再次重建。宣統元年（1909），繼承慈禧的隆裕太后斥資 400 萬興建西洋式建築「水殿」靈沼軒（俗稱水晶宮），樓高三層，以銅作柱，玻璃夾墙，中置水蓄魚，地板亦鋪設玻璃，完成之後將會是個可以走進去的超級水族箱。此舉很有壓制火祟，復興大清的意思，唯直到宣統退位之日，工程仍未能完成。1917 年張勛復辟時，延禧宮北部不幸再遭受直系軍隊的飛機投炸彈炸毀。大清王朝退出歷史舞臺，猶如院中銹蝕的柱子，已是「鐵一般的事實」。整座宮院唯有井口是與原來井亭位置相符，留下僅存的遺跡。1931 年，故宮博物院建新式文物庫房，這裏最終成了宮中第一座鋼筋水泥建築。

近年宮闈故事經媒體渲染，一向鮮為人知的延禧宮又再度引起大家的好奇。

延禧宮明代的主人不詳

延禧宮清代的主人

康熙常在徐氏、兩位徽號不詳的答應曾在這裏居住。

道光恬嬪、成貴人、玲常在都曾在此居住。

住在這個冷僻宮院的嬪妃，生活清苦拮据，據說連食物，甚至衣服、鞋襪也不敷應用。最重要的記載反而是：清康熙五十六年（1717），清世祖孝惠章皇后（順治皇后）不豫，康熙在蒼震門內設帷幄以居。雍正元年奉安仁壽皇太后（雍正帝生母）梓宮於寧壽宮，雍正曾於此門內設倚廬（守孝之所）。（《清宮述聞》）

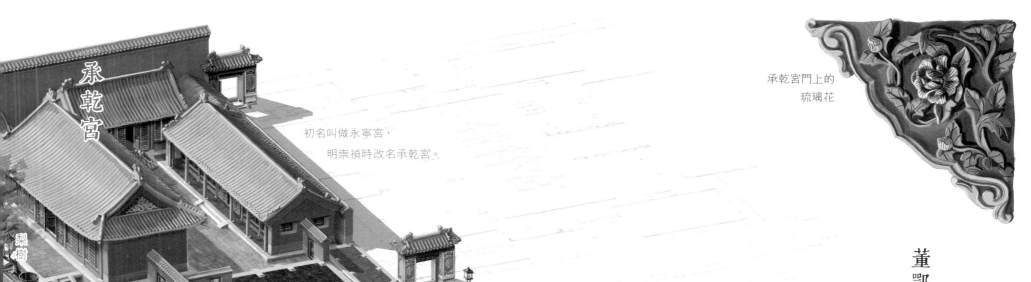

承乾宮

初名叫做永寧宮，
明崇禎時改名承乾宮。

梨樹

承乾宮門上的
琉璃花

董鄂妃曾住的 **承乾宮**

承乾宮明代的主人

崇禎帝田貴妃。田貴妃出身揚州大戶，貌美多才，音樂、繪畫、蹴鞠、騎馬樣樣皆能，作《群芳譜》，又將江南服飾（時稱「蘇樣」）帶入宮中，令寂靜的後宮平添生氣，備受崇禎寵愛。田貴妃心思靈巧，曾在宮院西隅建玩月臺，臺下疊石為洞，四周遍種鮮花香草，日常讀書習字作畫，每至月夜便邀崇禎共同登臺賞玩。崇禎將宮院改名「承乾」。如此恩寵，導致周皇后與田貴妃關係緊張，引發帝后沖突，田貴妃要到西側啟祥宮思過，加上喪子之痛，在崇禎十五年（1642）病逝於承乾宮。田貴妃一生雖然短暫，冥冥中卻避過兩年之後大明覆亡之痛。

承乾宮清代的主人

順治董（棟）鄂妃。順治萬分寵愛，清朝初入關，民心未定，流言傳說特多，有指順治因愛妃病逝，悲傷尋死，一心出家，康熙長大後親自到五臺山尋父、董鄂妃乃名妓董小宛……等等故事。

董鄂妃入宮短短四年，產下皇子，不幸夭折。在順治十七年（1660）病逝。

康熙孝懿仁皇后。佟佳氏系出名門，康熙十六年（1677）八月，冊封貴妃。雍正從小便由佟佳氏撫養。康熙十七年鈕祜祿皇后逝世，佟佳氏掌管後宮，後晉封為皇貴妃，曾誕下小公主，未滿月夭折。佟佳氏本擬冊立為皇后，卻在舉行冊禮之前去世。

乾隆繼皇后烏拉那拉氏。為雍正所賜側福晉。乾隆即位後封為嫻妃，再晉嫻貴妃。乾隆十三年（1748）孝賢皇后富察氏去世，嫻貴妃晉封為皇貴妃，統攝六宮。十五年冊立為新皇后。乾隆三十年，隨皇帝第四次南巡，至杭州，忽然被遣返宮中，名下裁減至只有兩名宮女服侍（常在等級）。翌年，49歲的那拉氏抑鬱而終，葬禮只以皇貴妃等級處理。

道光孝全成皇后。鈕祜祿氏冰雪聰明，曾將民間玩具七巧板改良成為「六合同春」拼字遊戲，反而民間風行。鈕祜祿氏被冊封為全貴妃。宮中傳聞她為了和祥貴人爭先產下皇子，不惜借用藥物「早產」，本來（懷孕）落後10天，最終變成提早10天生下奕詝（咸豐）。咸豐一生體弱，30歲去世，相信就是要當「萬歲」的代價。鈕祜祿氏做了六年皇后，難免樹敵，33歲猝死承乾宮，道光悲痛，卻無可奈何。道光琳貴妃（孫子即為光緒）、佳貴人郭佳氏。咸豐雲嬪、婉貴人也曾在這裏居住。

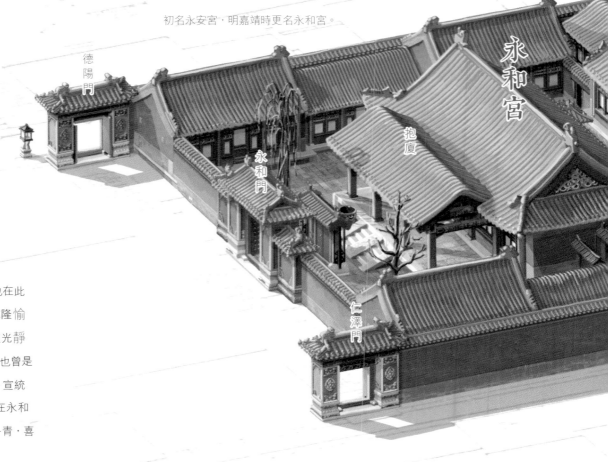

雍正出生的

永和宮

初名永安宮，明嘉靖時更名永和宮。

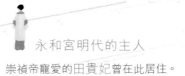

永和宮明代的主人
崇禎帝寵愛的田貴妃曾在此居住。

永和宮清代的主人

康熙烏雅氏。在永和宮生活了 45 年，也在此
生下雍正，並在雍正登基同年辭世。乾隆愉
貴妃。從常在時便一直居於永和宮。道光靜
貴妃、咸豐麗貴人、鑫常在、斑貴人也曾是
這裏的住客。光緒瑾妃（珍妃的姐姐）。宣統
即位後被尊為太妃，1924 年中秋去世，在永和
宮居住了 35 年。瑾妃性情淡泊，雅好丹青，喜
歡收藏工藝鐘錶，又是美食家。

永和宮的精美透風

鐘粹宮

玉蘭

膺天慶

同順齋

初名咸陽宮，明隆慶時鐘粹宮改稱興龍宮，後殿稱聖哲殿。慈安太后遷居這裏之後，鐘粹宮的修建配置仿照儲秀宮，另增建了垂花門。

鐘粹宮
所謂的東宮

鐘粹宮明代的主人
崇禎朝的皇太子朱慈烺居住在這裏，故曾稱為興龍宮。

鐘粹宮清代的主人
道光孝全皇后（咸豐生母）。咸豐登基前，在此居住了 17 年。道光靜貴妃 (恭親王奕訢生母)。代為撫育奕詝（咸豐帝）。清代同治年間兩宮太后同居長春宮，後慈安遷居於此，至光緒七年（1881）去世。光緒隆裕太后。一生都被光緒冷落，在鐘粹宮度過 19 年的孤寂歲月。溥儀入宮後曾在此宮住過。清末遇齋戒期，皇后在此居住。

原先在永和宮的著名翡翠玉白菜現藏臺北故宮博物院

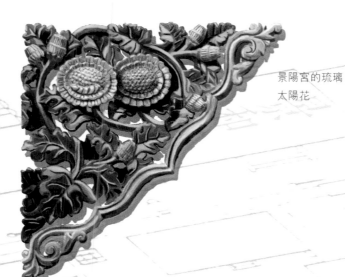

景陽宮的琉璃
太陽花

景陽宮 所謂的冷宮

清朝乾隆年間，乾隆帝命畫師以中國古代后妃美德為範本繪製《宮訓圖》12 幅，每幅圖配贊四言 12 句，以誡后妃永遠效法。

《清宮詞》曰：「瑤星坤極靄祥光，宮訓圖成十二章。歲歲春朝重展現，雲縑深護學詩堂。」

十二幅《宮訓圖》及其宣揚的女性美德為：

景仁宮《燕姞夢蘭圖》（願景）

承乾宮《徐妃直諫圖》（忠直）

鐘粹宮《許后奉案圖》（尊老）

延禧宮《曹后重農圖》（勤勞）

永和宮《樊姬諫獵圖》（勸諫）

景陽宮《馬后練衣圖》（節儉）

永壽宮《班姬辭輦圖》（知禮）

翊坤宮《昭容評詩圖》（讀書）

儲秀宮《西陵教蠶圖》（創新）

啟祥宮《姜后脫簪圖》（相夫）

長春宮《太姒誨子圖》（教子）

咸福宮《婕妤擋熊圖》（勇敢）

乾隆帝御撰《宮訓詩》，命大學士張照、梁詩正、汪由敦分別書寫。乾隆下諭，《宮訓圖》遂於每年臘月 26 日在東、西六宮張掛春聯、門神的同時張掛，正殿東牆掛《宮訓詩》，西牆掛《宮訓圖》，至次年 2 月 2 日收門神之日，將各宮《宮訓圖》收貯於景陽宮後的御書房學詩堂。

景陽宮《馬后練衣》宮訓圖

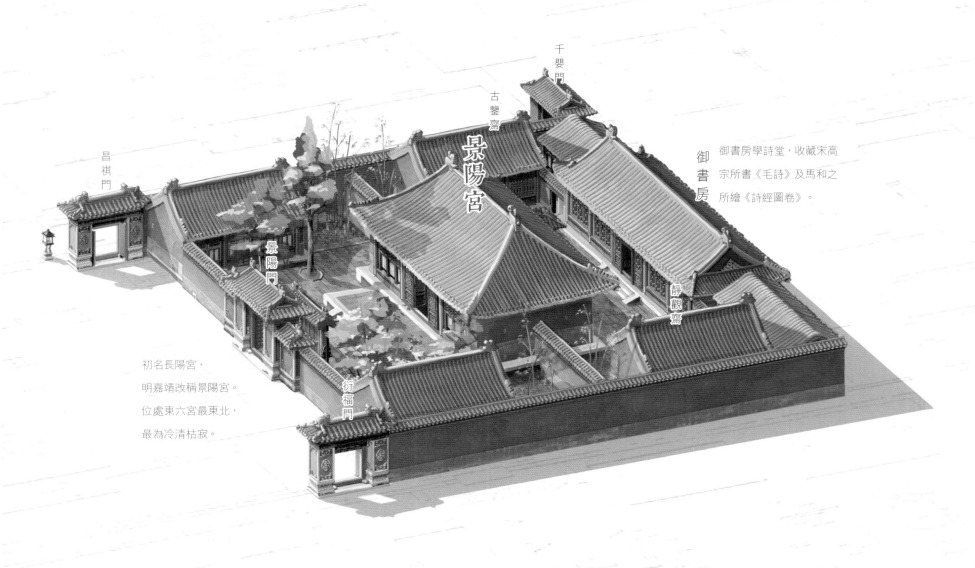

千嬰門

古鑒齋

景陽宮

御書房　御書房學詩堂，收藏宋高
　　　宗所書《毛詩》及馬和之
　　　所繪《詩經圖卷》。

昌祺門

景陽門

靜觀齋

衍福門

初名長陽宮，
明嘉靖改稱景陽宮。
位處東六宮最東北，
最為冷清枯寂。

明代的主人

明萬曆皇帝寵愛鄭貴妃。萬曆十年（1582）偶
爾私幸王氏，誕下兒子朱常洛（光宗），太后懿
旨冊封為恭妃，王恭妃卻被「屏居」（顧名思
義，冷落在旁）景陽宮，母子相依。直至萬曆
二十九年（1601），立朱常洛為太子，遷出景
陽宮，母子分離，王恭妃終日哀傷流淚致雙目
失明。萬曆三十九年（1611）九月，王氏病危。
臨終時獲恩准母子相見一面，王恭妃撫摸兒子
臉容衣飾，說了一句遺言：「兒長大如此，我死
何恨！」隨即去世。

清代的主人

清初期景陽宮的主人不詳，康熙二十五年（1686）
改景陽宮為藏書之所。乾隆亦曾在此讀書。根據
《清宮述聞》，康熙四十六年 (1707)，景陽宮似
是大小答應等低級嬪妃的集體宿舍，也許兼作圖
書管理，擁擠的清冷，不由答應不答應。

西六宮

暨歷代賢德后妃介紹

啟祥宮《姜后脫簪》宮訓圖

周宣王皇后姜氏，賢德自持。有次宣王很晚還不起床。
姜后覺得宣王耽於逸樂，是自己失德，於是就摘掉簪
飾自貶為平民，站在長巷戴罪候罰。周宣王很慚愧，
此後勤於政事，終成周朝中興君主。
圖像：晉·顧愷之《女史箴圖》（南宋摹本）（局部）

長春宮《太姒誨子》宮訓圖

太姒，周文王的正妃，周武王的母親。
太姒天生麗質，聰明淑賢，分憂國事，嚴教子女，尊上恤下，
深得文王厚愛和臣下敬重，被人們尊稱為「文母」。
圖像：清·焦秉貞《歷朝賢后故事圖》（局部）

相夫

教子

啟祥宮（太極殿）

長春宮

永壽宮

知禮

永壽宮《班姬辭輦》宮訓圖

漢成帝寵愛班婕妤，命人造了一輛大車打算同
遊，可班婕妤卻拒絕了，更勸成帝說賢君身旁
應該是名臣，終日和寵妃一起的只會是亡國之
君。成帝深以為然，成帝母親知道也很高興。
圖像：晉·顧愷之《女史箴圖》（南宋摹本）（局部）

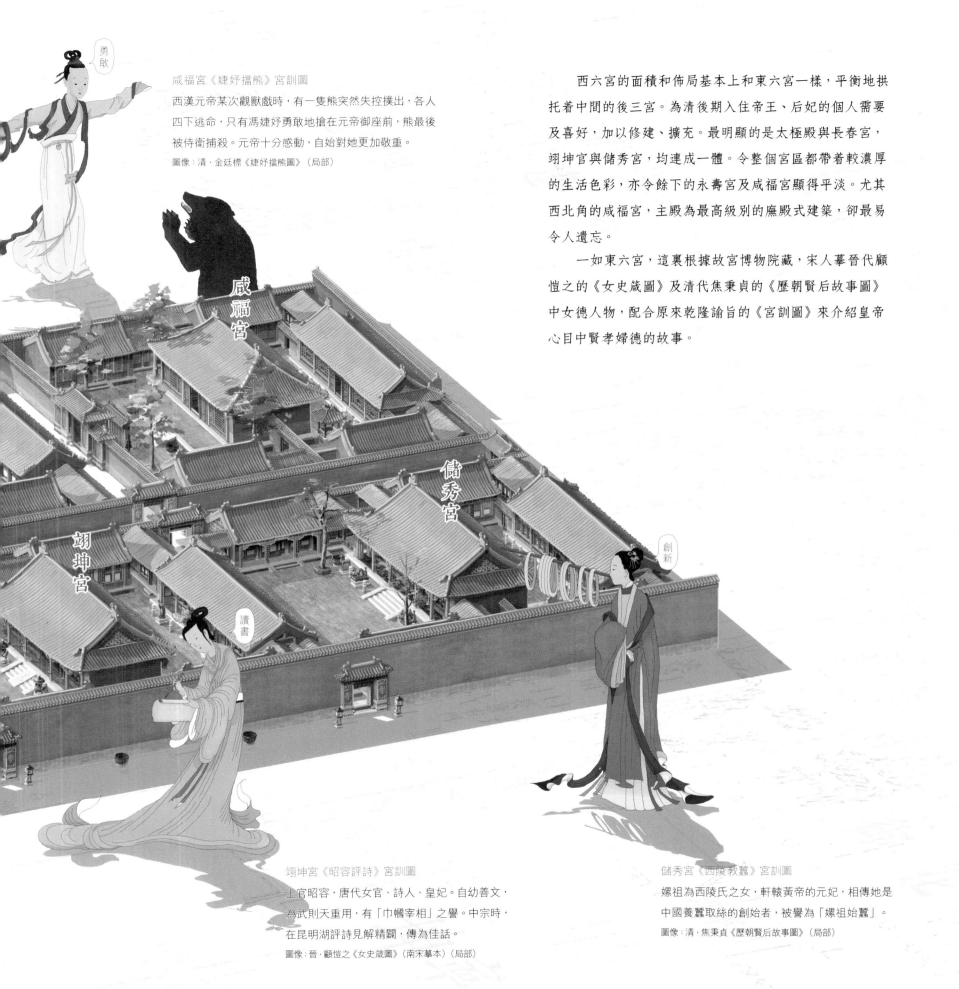

咸福宮《婕妤擋熊》宮訓圖

西漢元帝某次觀獸戲時，有一隻熊突然失控撲出，各人
四下逃命，只有馮婕妤勇敢地搶在元帝御座前，熊最後
被侍衛捕殺。元帝十分感動，自始對她更加敬重。

圖像：清・金廷標《婕妤擋熊圖》（局部）

西六宮的面積和佈局基本上和東六宮一樣，平衡地拱
托著中間的後三宮。為清後期入住帝王、后妃的個人需要
及喜好，加以修建、擴充。最明顯的是太極殿與長春宮，
翊坤宮與儲秀宮，均連成一體。令整個宮區都帶著較濃厚
的生活色彩，亦令餘下的永壽宮及咸福宮顯得平淡。尤其
西北角的咸福宮，主殿為最高級別的廡殿式建築，卻最易
令人遺忘。

一如東六宮，這裏根據故宮博物院藏，宋人摹晉代顧
愷之的《女史箴圖》及清代焦秉貞的《歷朝賢后故事圖》
中女德人物，配合原來乾隆諭旨的《宮訓圖》來介紹皇帝
心目中賢孝婦德的故事。

翊坤宮《昭容評詩》宮訓圖

上官昭容，唐代女官、詩人、皇妃。自幼善文，
為武則天重用，有「巾幗宰相」之譽。中宗時，
在昆明湖評詩見解精闢，傳為佳話。

圖像：晉・顧愷之《女史箴圖》（南宋摹本）（局部）

儲秀宮《西陵教蠶》宮訓圖

嫘祖為西陵氏之女，軒轅黃帝的元妃，相傳她是
中國養蠶取絲的創始者，被譽為「嫘祖始蠶」。

圖像：清・焦秉貞《歷朝賢后故事圖》（局部）

永壽宮

初名為長樂宮，後改稱永壽。明萬曆初稱毓德宮，後再改回永壽宮。

道光中晚期，內患及外侮日盛，但朝廷內部卻越加隱瞞，將各位疆吏的密奏藏匿於永壽宮，加速清王朝的崩潰。至光緒以後，永壽宮前殿、後殿均改為大庫，收貯御用物件。其時慈禧住在永壽宮後翊坤、儲秀宮，在關係緊張時，許是在儲秀宮與養心殿間作一緩沖。

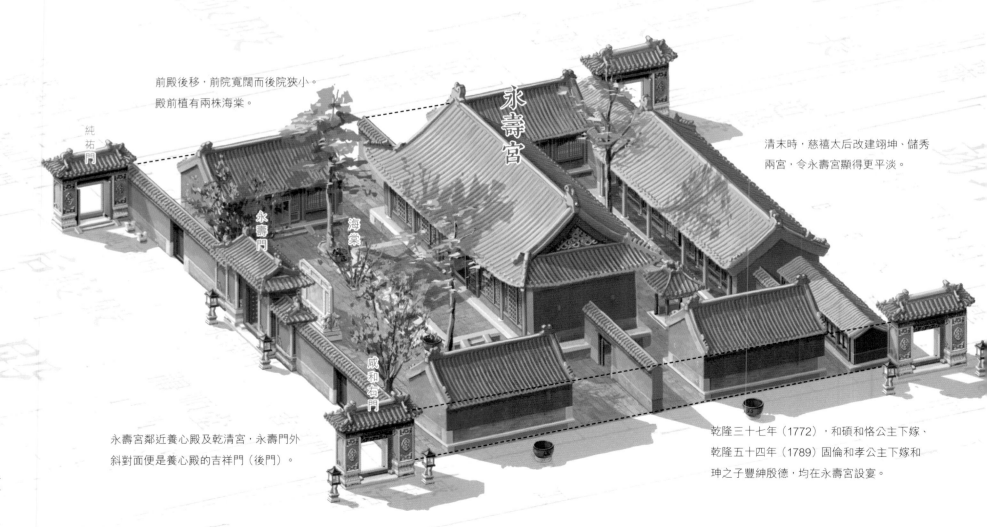

前殿後移，前院寬闊而後院狹小。殿前植有兩株海棠。

純祐門

永壽宮

永壽門

海棠

咸和右門

清末時，慈禧太后改建翊坤、儲秀兩宮，令永壽宮顯得更平淡。

永壽宮鄰近養心殿及乾清宮，永壽門外斜對面便是養心殿的吉祥門（後門）。

乾隆三十七年（1772），和碩和恪公主下嫁、乾隆五十四年（1789）固倫和孝公主下嫁和珅之子豐紳殷德，均在永壽宮設宴。

永壽宮最具影響力的事件是正殿所懸掛的「令儀淑德」匾額。乾隆六年（1741），乾隆帝命依照永壽宮匾額式樣，製作 11 面匾額，並親自題寫，分掛在東、西其餘宮院正殿。更下諭旨：「自掛之後，至千萬年，不可擅動，即或妃嬪移住別宮，亦不可帶往更換。」

12 面匾額內容如下：

景仁宮，贊德宮闈　　　　　永壽宮，令儀淑德

延禧宮，慎贊徽音　　　　　啟祥宮，勤襄內政

承乾宮，德成柔順　　　　　長春宮，敬修內則

永和宮，儀昭淑慎　　　　　翊坤宮，懿恭婉順

鐘粹宮，淑慎溫和　　　　　儲秀宮，懋修內治

景陽宮，柔嘉肅敬　　　　　咸福宮，內職欽奉篪

明代的主人

成化年間紀宮人懷上皇三子朱祐樘（日後的明孝宗）。當時萬貴妃專寵，對紀氏加以迫害。紀氏遂和宦官秘密撫養朱祐樘。幾年後，蒙在鼓裏的明憲宗（成化）得悉實情，紀氏移居永壽宮，同年在此暴斃。

萬曆二十四年（1596）乾清宮火災，萬曆皇帝暫居於此。這位 33 年不臨朝的皇帝曾於萬曆十八年（1590）在此破天荒地與輔臣相議。這是萬曆皇帝在位 48 年中，與大臣最密切的一次交往。崇禎十一年（1638），由於國內屢屢出現災異，崇禎在永壽宮齋居祈福。

清代的主人

順治寵幸董鄂妃，廢皇后博爾濟吉特氏。降為靜妃後居住此宮。順治恪妃石氏。是嫁到清皇室的首位漢族嬪妃，平時冠服准許用漢式，一直在永壽宮居住至康熙六年病故，生死均受禮遇。康熙良妃。出身不高（內管領），性格溫順，美麗出眾，得康熙寵愛，康熙二十年（1681）生皇八子胤禩，冊為良嬪，再晉良妃。康熙五十年（1711）去世。雍正帝駕崩，孝聖憲皇后（乾隆帝生母）居永壽宮，後遷景仁宮長居。嘉慶如妃。小嘉慶 27 歲，是嘉慶帝最後一位寵妃。

被選入宮，封為如貴人，進如妃。道光（宣宗）尊為皇考如皇妃，咸豐（文宗）時尊為皇祖如皇貴太妃，卒年 74，所生一子二女，皆夭折。

太極殿（啓祥宮）

合併啓祥宮與長春宮，是咸豐在紫禁城中留下的最大手筆，也是慈禧後來打通翊坤宮與儲秀宮的先作範例。

咸豐九年（1859），拆除長春門，將啓祥宮後殿改成穿堂殿（體元殿），形成了南北四進院落。咸豐將啓祥宮改名為殿（太極殿），巨大的雲龍琉璃影壁打破了東西十二宮陰柔的基調，這一工程，使得這一宮區，更具「前朝後寢」的意味。

在國力疲弱之時，如此大興土木，又在此接見、宴待群臣，咸豐不無搬出養心殿，擇居於此的意圖。可惜在此宮落成的次年，英法聯軍攻入北京城，咸豐北逃至承德，並病死在避暑山莊，再沒回到紫禁城。

初名未央宮，因明代嘉靖的生父興獻王朱祐杬生於此，所以更名啓祥宮，清代晚期改稱太極殿。

慈禧太后的 40 歲大壽便是在這裏舉行的，並在太極殿受賀。

清朝光緒十年，為慶祝慈禧太后 50 歲壽辰，曾在該戲臺演戲達半個月之久。

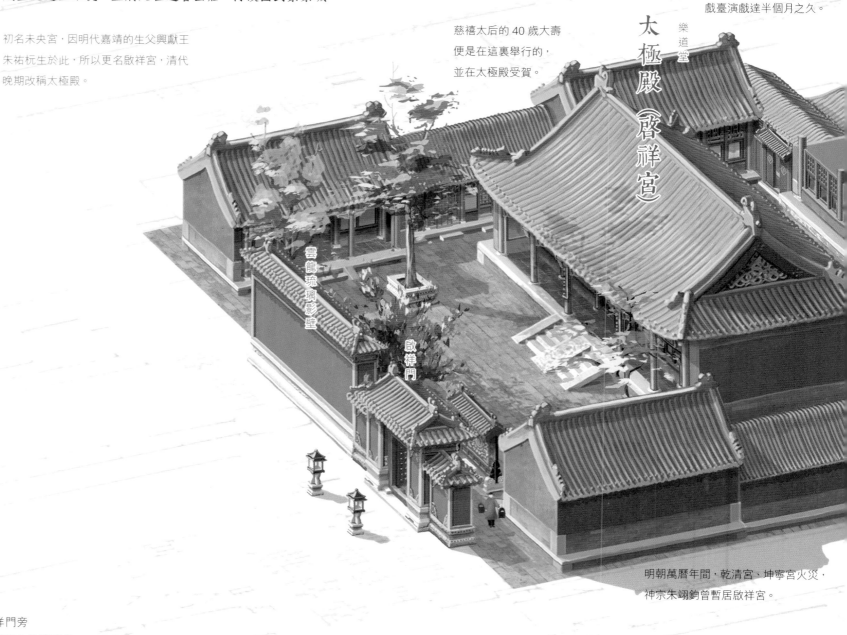

太極殿（啓祥宮）

樂道堂

雲龍琉璃影壁

啓祥門

啓祥門旁
影壁上的琉璃花

明朝萬曆年間，乾清宮、坤寧宮火災，神宗朱翊鈞曾暫居啓祥宮。

長春宮

初名長春宮，嘉靖改稱永
寧宮，萬曆復稱長春宮。

咸豐帝曾在長春宮宴請
王公大臣。

長春宮

怡情書史

怡情書史，
存放后妃冊寶。

體元殿

怡性軒

同治時兩宮太后同住長春宮。
慈安居樂志軒，慈禧居益壽齋。

長春宮琉璃花

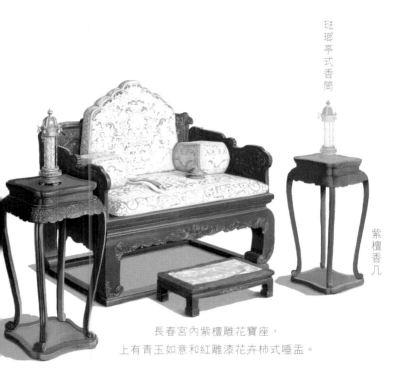

珐瑯亭式香筒

紫檀香几

長春宮內紫檀雕花寶座，
上有青玉如意和紅雕漆花卉柿式唾盂。

 太極殿明代的主人

成化帝邵宸妃家境貧窮，少女時代曾先後婚聘七人，丈夫皆在圓房前早逝，後被賣入宮當宮女。一夜邵氏獨坐房中吟詩，被成化聽見，甚為欣賞，由此得幸。在啟祥宮生下興獻王朱祐杬（嘉靖生父）。因此，嘉靖登基後將此宮更名為「啟祥宮」。萬曆年間，乾清宮、坤寧宮火災，萬曆曾暫居於此。崇禎時為冷宮，田貴妃與周皇后不和衝突後，受處罰，也從承乾宮搬到這裏修省。

 太極殿清代的主人

清室未遷出宮時，同治瑜妃（敬懿皇太妃）作為太妃曾居於此。清光緒隆裕皇后升為太后，便從鐘粹宮移居於此，後崩於太極殿。

龍枕石

 長春宮明代的主人

天啟李成妃在侍寢時，替被冷落的范慧妃求情，因此受到牽連，被革去冠服並禁閉起來斷絕飲食。幸而李成妃在長春宮牆夾縫間私藏了許多食物，因此沒有餓死。如此堅持半月，明熹宗才想起她來，李成妃得以幸免於難，但被貶為宮女，逐去乾西某所居住。

 長春宮清代的主人

孝賢純皇后富察氏是乾隆第一任皇后，生前曾在長春宮居住，乾隆十三年（1748）「崩於濟南舟次」。之後在長春宮停放靈棺。乾隆規定，長春宮保持孝賢純皇后生前陳設，不再住人，逢年節令懸掛孝賢純皇后像。同治年至光緒十年（1884），慈禧太后一直在長春宮居住。兩宮垂簾時，慈安太后曾在此居住。從 1922 年入宮到 1924 年隨溥儀出宮，遜帝溥儀淑妃文繡在長春宮居住。

太極殿離雨花閣最近，閣頂的金龍俯視院落，傳說雨花閣上的飛龍來到長春宮庭前的銅缸裏喝水，喝完之後，就枕着庭中的一個石枕睡覺。

長春宮東、西廊內壁上繪製着 18 幅以《紅樓夢》為題材的巨幅壁畫。《清宮詞》：「回廊復道互長春，幅幅紅樓夢裏人。徒倚雕欄凝睇想，真真幻幻兩傳神」。

咸福宮

在景陽宮時我們談過，景陽、咸福兩宮分處東西六宮邊角位置，主殿規格最高（廡殿頂），卻同樣一直不為人留意，與翊坤、儲秀兩宮相比，有雲泥之別。

乾隆帝駕崩，嘉慶在咸福宮守孝（10個月），並在此主持政務。嘉慶帝駕崩後，道光在咸福宮守孝。道光駕崩後，咸豐在此為道光守孝。咸豐似乎對這座宮殿情有獨鍾，守孝期滿後，他仍經常在咸福宮居住，並將咸福宮後殿命名為「同道堂」。

明代的主人

明萬曆李敬妃，是萬曆的寵妃之一，為南明永曆皇帝的祖母。史載李貴妃與萬曆最寵愛的鄭貴妃爭寵，一次李貴妃生病，鄭貴妃使御藥房內監張明毒殺。

清代的主人

道光的靜貴妃（恭親王奕訢的生母）在此居住。道光琳貴人（莊順皇貴妃）、成貴妃、彤貴妃、常妃等都曾在此居住。慈禧也曾在這裏居住。

咸福宮

始稱壽安宮，明朝嘉靖更名
為咸福宮，清沿用明朝舊稱。

廡殿頂

乾隆時，東室琴德簃，西室畫禪室。東室藏有
宋代與明代的古琴，西室藏董其昌舊藏書畫。

咸福宮在清代同治以後不再有人居住。
清末溥儀時，這裏變成皮衣庫房。

同道堂

寶座

「乾隆時，三月咸福宮栽藕。」（《清宮述聞》）

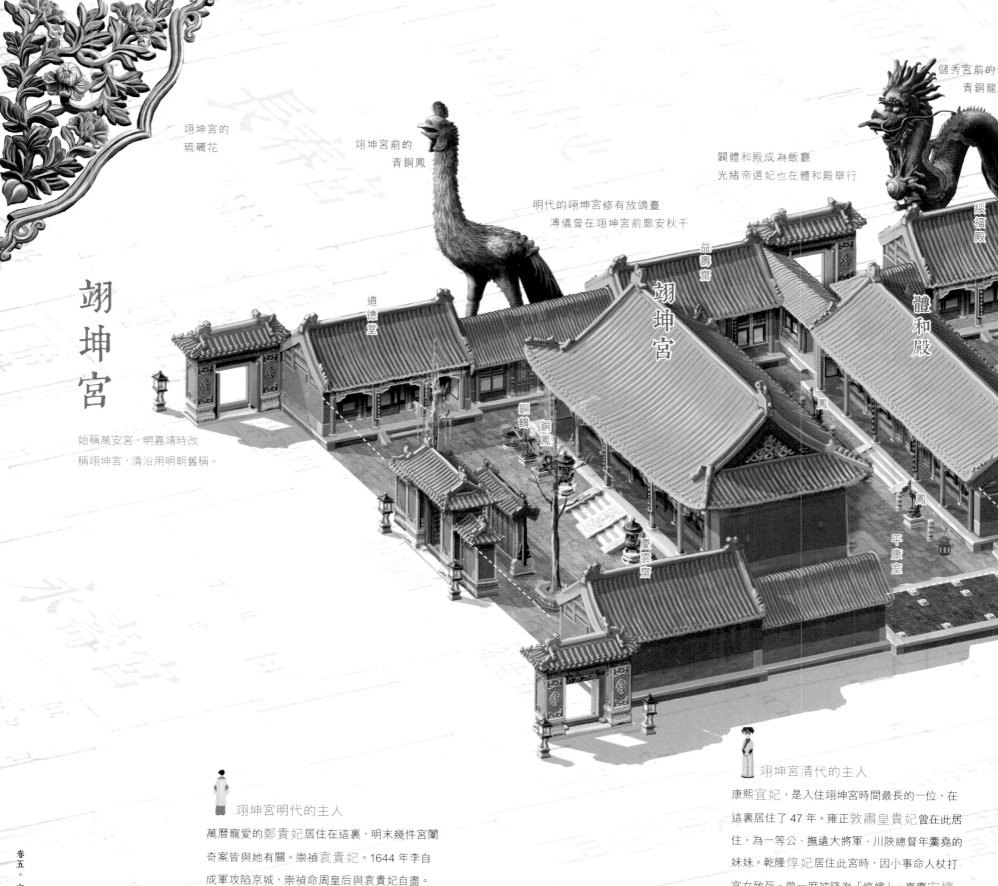

翊坤宮的
琉璃花

翊坤宮前的
青銅鳳

闢體和殿成為飯廳
光緒帝選妃也在體和殿舉行

儲秀宮前的
青銅龍

明代的翊坤宮修有放鴿臺
溥儀曾在翊坤宮前廊安秋千

綏福殿

益壽齋

道德堂

翊坤宮

體和殿

翊坤宮

始稱萬安宮，明嘉靖時改
稱翊坤宮，清沿用明朝舊稱。

銅鶴
銅鳳

鳳

慶雲齋

平康室

鳳

 翊坤宮明代的主人

萬曆寵愛的鄭貴妃居住在這裏，明末幾件宮闈
奇案皆與她有關。崇禎袁貴妃。1644 年李自
成軍攻陷京城，崇禎命周皇后與袁貴妃自盡。
袁貴妃回宮懸樑自盡，但繩帶斷裂，墮地昏去，
蘇醒後，崇禎用劍砍傷其肩部，亦大難不死。
清兵入關後，賜居所贍養袁貴妃。

翊坤宮清代的主人

康熙宜妃，是入住翊坤宮時間最長的一位，在
這裏居住了 47 年。雍正敦肅皇貴妃曾在此居
住，為一等公、撫遠大將軍、川陝總督年羹堯的
妹妹。乾隆惇妃居住此宮時，因小事命人杖打
宮女致死，曾一度被降為「惇嬪」。嘉慶安嬪
也曾在這裏居住。慈禧做妃子和做太后時都住
過翊坤宮，五十壽辰時在翊坤宮後殿體和殿接受
朝賀。

慈禧太后果如儲秀宮內《宮訓圖》寓意創新，將兩座宮院打通，獨享超過 5000 平方米的豪華空間。又在翊坤宮、體和殿前放置銅鳳一對，在儲秀宮前置戲珠銅龍一對，成為罕見的「鳳龍」之局。

始稱壽昌宮，明朝嘉靖更名為儲秀宮，清朝沿襲明朝宮名。

猗蘭館

儲秀宮

麗景軒

晚清溥儀改成西餐廳

銅龍

銅龍

銅鹿

養和殿

鳳光室

儲秀宮明代的主人不詳

儲秀宮清代的主人

乾隆孝賢純皇后富察氏，在冊封皇后前曾在此住了兩年。嘉慶孝淑睿皇后曾在此居住，她是道光（旻寧）的生母。嘉慶孝和睿皇后鈕祜祿氏，冊封皇后之後便移居儲秀宮。咸豐蘭貴人（即慈禧太后），入宮後一直居住於儲秀宮，在這裏生下同治。慈禧在同治帝登基後以皇太后的身份入住長春宮。光緒十年重回儲秀宮，並下令改建。同治孝哲毅皇后，同治崩後 70 餘日，於儲秀宮去世。同治珣皇貴妃在清室退位後，在此一直住到去世。遜帝溥儀皇后婉容，民國十一年（1922）和溥儀行婚禮後，便住進儲秀宮。此外還有：乾隆慧賢皇貴妃高氏、孝儀純皇后魏佳氏，道光帝祥貴人、李答應，咸豐英嬪、麗貴人、璷貴人、璥貴人、玉貴人等居此。

慈禧太后 50 歲生日，花費 63 萬兩白銀大規模整修儲秀宮，形成今天格局。宮院裏有 20 多個太監，30 多個宮女，晝夜服侍太后。

儲秀宮外花壇的琉璃花

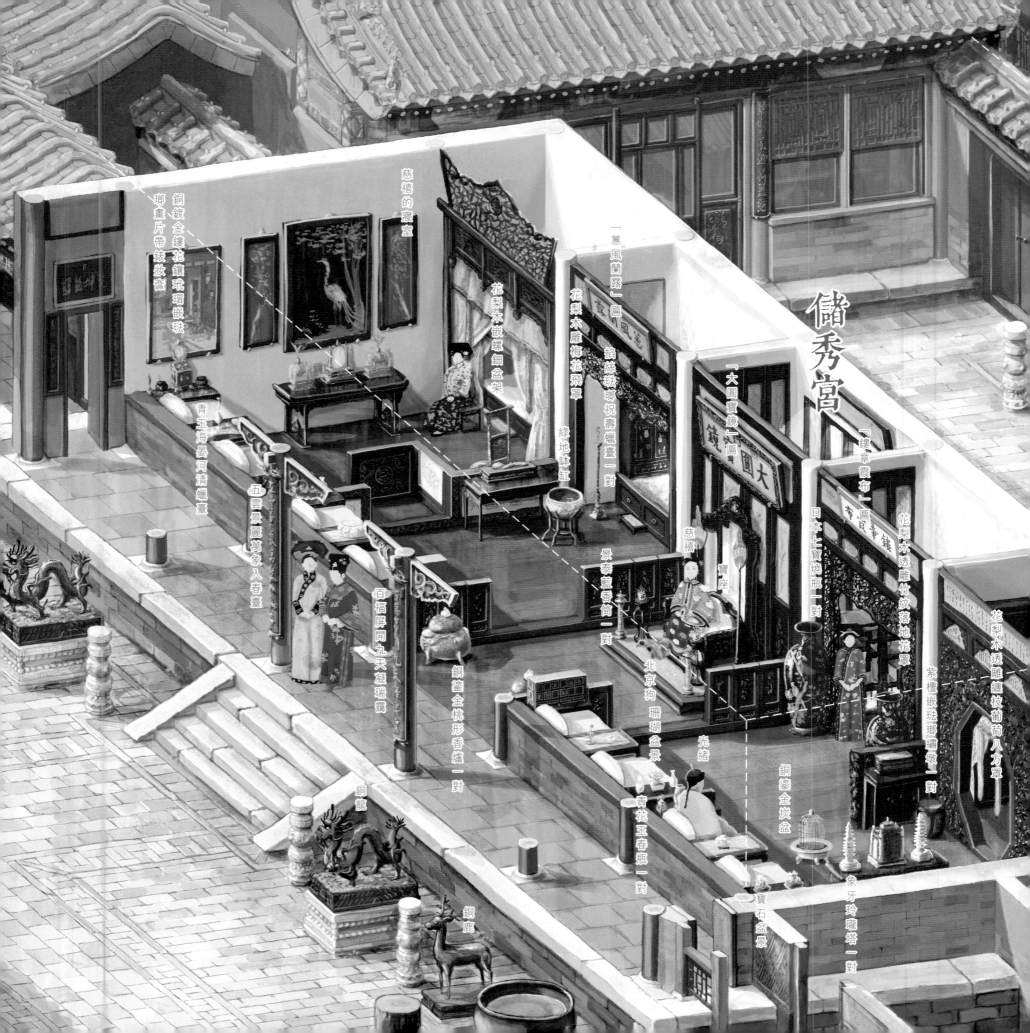

储秀宫

铜镀金镂花镶珐琅玻璃嵌珠
珐画片带镜妆奁

慈禧的寝室

青玉海晏河清蜡台

五云景丽万象入春台

花梨木嵌螺钿盆架

花梨木雕梅花飞罩

「蕙风兰露」扁

缂丝珐琅祝寿蜡台一对

万风盦

「大圆宝镜」扁

大圆镜

「镂章霞布」扁

镂章宝

绿地钵缸

日本七宝烧瓶一对

花梨木透雕竹纹落地花罩

景泰蓝香筒一对

宝座

百福屏开九天凝瑞霭

铜镀金桃形香炉一对

慈禧

光绪

北京狗 珊瑚盆景

青花玉春瓶一对

宝石盆景

铜镀金炭盆

象牙玲珑塔一对

铜镀金炭盆

紫檀嵌珐琅罇燉一对

花梨木透雕缠枝葡萄八方罩

铜龙

铜鹿

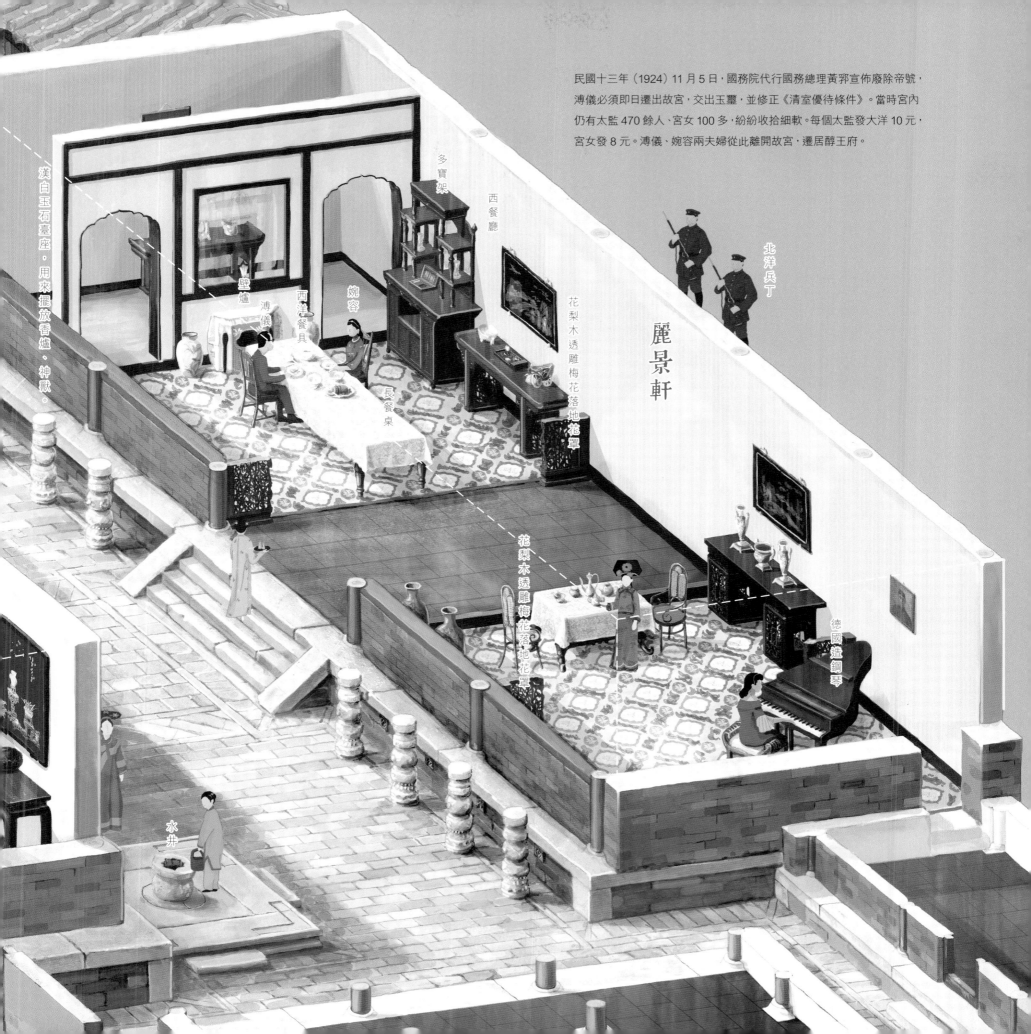

民國十三年（1924）11月5日，國務院代行國務總理黃郛宣佈廢除帝號，溥儀必須即日遷出故宮，交出玉璽，並修正《清室優待條件》。當時宮內仍有太監470餘人、宮女100多，紛紛收拾細軟。每個太監發大洋10元，宮女發8元。溥儀、婉容兩夫婦從此離開故宮，遷居醇王府。

北洋兵丁

麗景軒

多寶架

西餐廳

婉容

壁爐

溥儀

西洋餐具

長餐桌

花梨木透雕梅花落地花罩

漢白玉石臺座。用來擺放香爐、神獸。

花梨木透雕梅花落地花罩

德國造鋼琴

水井

現在，有人讚嘆乾隆盛世的大手筆工程，有人詬病這位做大壽成癖的慈禧太后將後宮的「風水」，連帶清王朝的氣運破壞殆盡。然而，明國祚 276 年，清 267 年。兩朝分別有部分時間在南京及關外，加起來大約就是五個世紀的光景，暗合所謂「五百年一劫」的傳統興亡說法。無論如何，「明清」兩代已成為複合詞，在無從分拆的紫禁城興替。

「五百年必有王者興，其成也忽焉，其亡也忽焉。」（《孟子·公孫丑》）

七寶燒滿堂富貴大瓶

這對大瓶陳設在儲秀宮東次間。「七寶燒」是日語對金屬琺瑯物品的通稱，名稱源自佛經中提到的七種珍寶（金、銀、琉璃、赤珠、水晶和硨磲）。雖有人把它稱為「日本景泰藍」，但兩者製作方法不同，主要分別在於七寶燒在表面作圖案後再上透明琺瑯釉，使成品表面覆蓋着一層晶瑩的玻璃光澤。

此瓶是 19 世紀末日本製造送給清朝皇帝的禮物。銅胎，口沿及底足沿均鍍金。器裏施藍色琺瑯，再在寶藍色的琺瑯釉地上，塗上粉紅、紅、赭、淺綠、綠、白、黃等色，繪成一對雉雞，還有牡丹、海棠等花卉，組成一幅「滿堂富貴」意象，精美如工筆國畫。

七寶燒是日本用於外交場合的首選國禮之一，後來中日正式建交，日本政府送給中國的，也是七寶燒。

北京狗

北京狗，樣子像獅子，又名獅子狗。獅子辟邪驅妖，有吉祥寓意。由於四肢短小，可藏於闊袍大袖之中，故又稱「袖狗」。小狗深得皇族寵愛，甚至禁止民間飼養，形象貴氣。皇帝駕崩亦以此犬陪葬，上下行禮。

北京狗在中國的歷史已超過 1000 年，是隻會動的活古董，一直只存宮中，到慈禧晚年始流傳到西方，從此廣泛被世人玩賞。

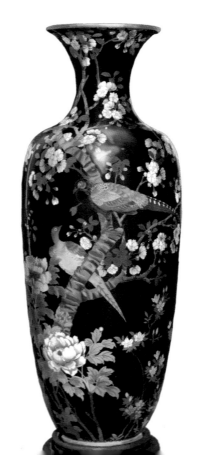

七寶燒滿堂富貴大瓶
瓶高 145 厘米，口徑 38 厘米
肩徑 50 厘米，足徑 30 厘米
19 世紀，日本製造

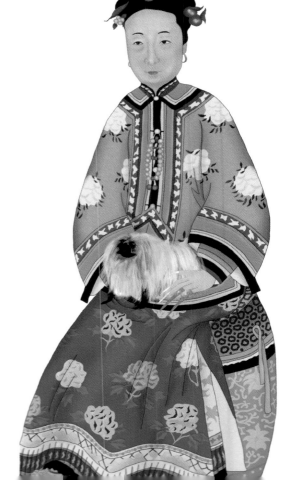

慈禧與她喜愛的北京狗

婚戒

溥儀與婉容 1922 年 11 月 30 日結婚，有兩套白金婚戒，分鑄中、英文。

中文是：「惟精惟一」和「允執厥中」。英文是：I LOVE YOU 和 FORGET ME NOT。「允執厥中」見中和殿乾隆御筆匾額，語出《尚書·大禹謨》。在介紹文華殿旁的傳心殿時，我們曾提過，此乃千古帝王的治國心法。這裏用作愛情誓言，相信是溥儀智囊的點子。至於英文，應該是溥儀夫婦的想法，很能反映他們的外語水平。

銅鍍金鏤花鑲玳瑁嵌琺瑯畫片帶錶妝奩

這件妝奩陳設在慈禧儲秀宮的寢室中。妝奩是用來存放梳妝打扮的妝具。此妝奩裝有鐘錶，容鏡固定在規矩箱上方，可調整仰俯角度，鏡邊緣包裹卷草葉，規矩箱頂端鑄兩人像。錶在最頂端，其時、分針上均嵌白色料石。鐘錶盤中心有一琺瑯片，描繪一男子向女士求愛。錶上方置瓶花。此鐘造型精美，而且有音樂及活動玩意裝置。鐘的製造者為 James Cox（1723-1800），是英國的珠寶商、金匠和企業家，尤其以製造鐘錶著名。在清代，皇帝大婚時皇后的妝奩是最隆重的嫁妝之一，由朝廷備辦。其規模之宏大乃至要動員全國之力，甚至要去國外採辦：「至於鐘錶、穿衣鏡等件，內地仿做者均不得法，必由外洋購辦，方可合式。」（《清同治大婚典禮紅檔》卷二）

銅鍍金鏤花鑲玳瑁嵌琺瑯畫片帶錶妝奩（局部）
高 74 厘米，寬 38 厘米，厚 24 厘米
18 世紀·英國製造

蘭花

儲秀宮花梨木榻扇，裝飾浮雕蘭石，榻心有宮廷畫師梁德潤繪畫的《蘭石圖》。

蘭花生長於深山幽谷或峭崖石隙之間，自發幽香，故蘭石常為畫題。在文人畫中象徵脫俗孤高，用在宮院內檐，即是「長壽」（石頭寓壽比南山）、「宜男」（蘭花諧音）的瑰麗祝福。此畫由宮廷畫師梁德潤繪畫。他是河北大成人，善繪花鳥、人物、山水，同治初年至光緒中期在如意館內供職，為清宮廷畫家。清光緒七年（1881）以畫藝被授六品頂戴，曾任如意館首領。

儲秀宮榻扇上的蘭石
有說慈禧乳名蘭兒
故特別喜歡蘭花

哀樂宮闈

這裏有明、清兩代的皇太后、皇后、嬪妃、宮娥。

或許是真有其人的雍正十二美人，有些出落標緻，有些只是淡淡的回憶，再加上名家筆下的歷代賢德后妃，一起活在這個叫做皇宮的空間裏，在富貴中應各自因緣。

歷史比戲劇更着意回避「平凡」和「尋常」，更為了「深刻」，記下的都是「教訓」。縱有喜劇，在集體的回憶裏都變成聲聲嘆息。歷史容不得歡笑，總是唯聞女嘆息。

《清宮述聞》零星記錄着某年某月的某一天，某個宮院的宮女「因笨出宮」。明代選秀，天下掀起婚嫁狂潮，寧願錯配，也要避過跌進皇宮的深淵。可一旦被逐出宮時，卻又是另一種不幸了。既然有「直辭女童」的故事，希望也會有「裝笨出宮」的聰明秀女吧！

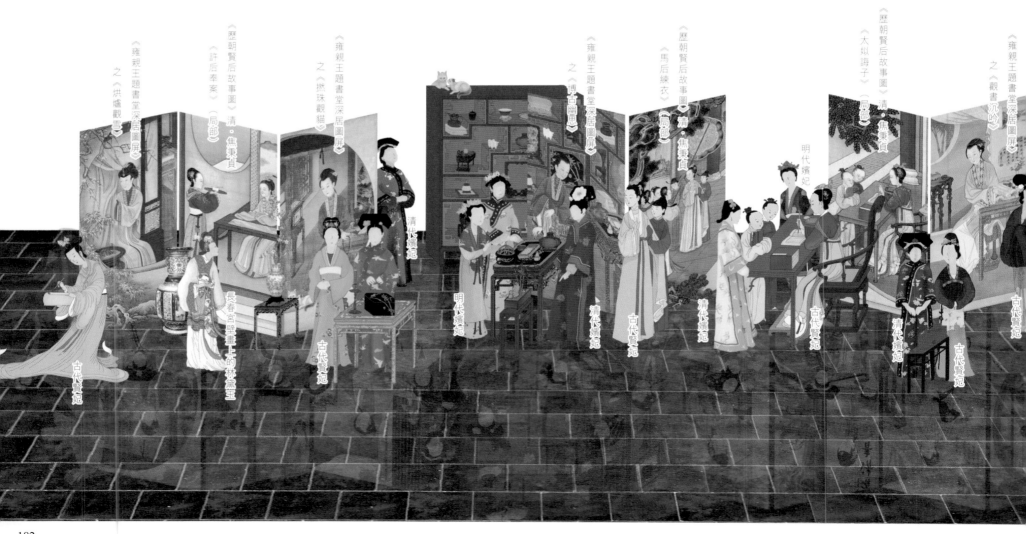

《直辭女童傳》記咸豐於 1859 年冬曾親自挑選秀女，準秀女晨早已在宮殿階前恭候，皇上卻久未露面。眾少女在寒風中哆嗦，其中一個受不了要離開，被主持的內監喝止，發生口角。這名少女大聲說：「我以為朝廷做事，秩序分明。現在四處戰事紛起，京中糧餉日短，城內居民只靠吃粥度日。百姓家無宿糧，父子不相保，朝廷既不選用將相，召見賢士。就是今日選了妃嬪，明日又挑秀女。總聽聞古代那些無道昏庸的皇帝，當今聖上又有什麼分別？」當時咸豐正從殿後屏風轉出來，問何故吵鬧，各少女「恐怖失色，莫能對」。這名女孩趨前下跪，將上面的說話原原本本再向咸豐復述，很有「一人做事，一人當」的氣概。結果皇上氣短，罷選收場。少女壯舉，名動京師，「君子以為能直辭」。幾百年中發生一次，頗有大快人心的地方。少女的膽色，夠得上「女俠」有餘，記下來則稱她為「女童」。故事叫做《直辭女童傳》，出於清末王運。作者又記：上 (皇上) 他日以事降其 (女童父親) 階。又另有記述，罷選後，剛好有官員喪偶，「遂以女指婚之」，結局一點也不大快人心。

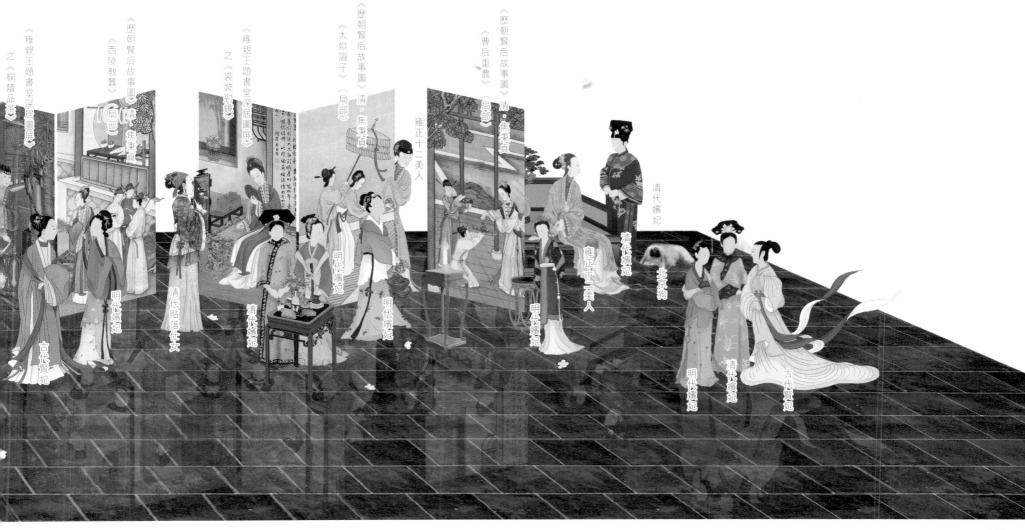

卷六 隆重其事

隆重，甚於其事

御用黃牛
身披黃衣

漢初高祖（劉邦），斥責丞相蕭何，天下未定，不應大興土木。丞相對以：「且夫天子以四海為家，非令壯麗無以重威，且無令後世有以加也。」上悅。（《漢書·高帝紀》）

「四海」是大地四方，盡歸天子，不隆重不足以顯威信。

「上悅」是龍顏大悅。之後帝王再接再厲，變本加厲，舉手投足，無不煞有介事，異於尋常。

皇宮裏，

皇帝過每一天都可能變成一件事；

皇帝做每一件事都可能有一座宮殿。

皇家裏面什麼都有，就是沒有平凡。

即使開春種田，也比開春種田的農民更為重視。

順天府農夫

四推四返

扶犁
執牛鞭

雍正皇帝

播種

戶部尚書
捧青箱

順天府知縣

一畝三分地

《祭先農壇圖》卷二
法國巴黎吉美東方藝術館藏
所繪內容是雍正在春耕前，到先農壇的藉田內
進行親耕禮的情景。

廣泛流傳在民間的《春牛芒神圖》

延慶殿在雨花閣東側，面闊三間，卷棚歇山頂，前有延慶門，門外有東西配殿各五間，南為宮垣，是個私密到接近封閉的小胡同。進延慶殿，或者從雨花閣院落東北角小門進，或者從太極殿院落西南角小門進。西可通雨花閣東配樓，東可通太極殿。北有廣德門，可通往建福宮。進出都要經過宮中重要宮殿。延慶殿雖小，這裏卻是帝王每年的起點和終結之地。

立春為一年之始，關乎一年是否能有好收成，皇帝親自在延慶殿九叩迎春，替天下慶新，為萬民祈福。《時憲曆》由朝廷頒發，天子號召百姓動土開春。春天就在這裏開始。宮中每年四立（立春、立夏、立秋、立冬）祭祀儀式皆在延慶殿進行。意味着一年的開始和終結（可以想像，皇帝在最嚴寒的日子，蟄居深宮）始於延慶，至為重要。

一年煥發

奇異的是延慶殿所在隱密，一般尋常儀式尚且大事鋪張，迎春、冬祭大事卻在這條小巷中進行。說不如想像中重要，皇帝卻又每祭親躬，就連太平天國時期兵荒馬亂的日子，咸豐帝亦會親自來到這個小殿拜祭。

咸豐四年《穿戴檔》記載：「咸豐帝於正月初七巳初三刻六分（立春）、四月初十日寅正三刻十三分（立夏）、七月十五日卯正一刻十一分（立秋）、九月十八日丑初三刻（立冬），至延慶殿拈香行禮。」可知延慶殿是「四立」設供、皇帝拈香為民祈福，以求四季平安（四季延慶）的地方。咸豐四年（1854），太平軍增援北伐，西線湘軍大敗……內外交困。咸豐仍在「四立」之時，準時來到延慶殿的供前拈香行禮，對於咸豐來說儀式似非僅是常例小事，而是有所寄托的大事。按清制，行祭所用牲畜分四等，即犢、特、太牢、少牢。延慶殿設供，用的是少牢，雖屬國家祭禮制度，唯規格不高（例如延慶殿屋頂為卷棚歇山頂，只夠上閒殿等級），皇帝卻親臨拈香，可見很重視。這殿在乾隆時期的禁宮地圖上已出現，是否與雨花閣宮區的神靈有關，就等專家查證了。

一歲豐收

延慶殿

一部部

中國傳統的皇家「紀念」工程，有三個方向：一是建陵，二是造殿，三是修史。既彰盛世，亦為表功，將本朝納入法統的大事。相對來說，真正千秋萬載地傳下去的並非物質建設，而是文字工程，包括判史和知識整理。明清兩代出現了歷代罕見的龐大文化工程，都在最強盛的時期開始和完成。

「盛世修史」自有其客觀因素。被稱為現代百科全書之父的法國人德尼·狄德羅（Denis Diderot）在 1772 年編成《百科全書，或科學、藝術或工藝詳解詞典》，成書比《古今圖書集成》晚約半個世紀，與《四庫全書》共同成為東西方的文化整理的里程碑。

明代永樂元年（1403）開始編纂，歷時 5 年編纂完成；是世界最早和最大的百科全書；輯入 2000 多年間的重要典籍約 8000 種；全書約 3.7 億字；裝成 11095 冊；編纂者 150 餘人，編校、謄寫者超過 3000 人；經過種種劫難，幸存內容只約佔全書 3％。

乾隆三十九年（1774），《四庫全書》纂修官黃壽齡準備將 6 冊《永樂大典》帶回家校閱，回家途中失竊。乾隆知道後指責說：「《永樂大典》，為世間未有之書！本不應該聽纂修等攜帶外出！」於是下令全城嚴查，不久便在御河邊找到。想必是賊人與書坊不敢私藏，偷偷棄於御河邊。

1983 年，山東掖縣一位老太太，發現年輕時的陪嫁品中用來夾鞋樣和剪紙圖案的本子，與掛歷上的珍貴古籍《永樂大典》很相似。後經國家鑒定，這些紙樣便是《永樂大典》的「門」字韻一書。老太太將書捐獻給國家，並通過修復，這本書又與幸存的《大典》重聚在一起。

古今圖書集成

清代康熙四十年（1701）起開始編纂，雍正四年（1726）編校完成；是現存清代官修最大的類書（古典文獻工具書）。全書引用書目6000多種；約1.6億字，1萬多幅插圖；共10040卷；裝成5020冊。

康熙四十年（1701）十月起，陳夢雷根據「協一堂」藏書和家藏15000多卷典籍，編纂《圖書匯編》，康熙御覽後賜書名《古今圖書集成》。康熙逝世後，雍正繼位，陳夢雷因曾侍讀胤祉（康熙第三子，雍正的哥哥）而受到株連，被流放黑龍江。同年雍正下令抹去陳夢雷編書之名，改命蔣廷錫重新編校，並於雍正四年（1726）校成。從此書初編算起，已經過去近25年。直至1934年中華書局影印本才將陳夢雷的名字署上，此時距陳夢雷逝世已經近200年。

康熙字典

康熙四十九年（1710）成立編書機構，康熙五十五年（1716）編纂完成；是中國第一部以《字典》命名的工具書，也是古代收字最多的字典；共收字47035個（《現代漢語常用字表》列出的常用字為2500個，次常用字1000個）；分部首214部；分上中下三卷。

乾隆年間，江西的舉人王錫侯，針對《康熙字典》收字太多，難以貫通聯繫，於是用17年的時間編《字貫》，卻遭到仇家舉報，《字貫》中皇帝的名字（玄燁、胤禛、弘曆）沒有缺筆避諱，被認為大不敬。於是王錫侯被判斬立決，子孫七人都被處決；江西巡撫海成建議革去王錫侯「舉人」頭銜作為懲罰，被認為代其求情，被判斬監候；原江西布政使周克開、按察史馮廷丞也因為都看過《字貫》一書，卻沒有能檢出問題而被降調等，此案上上下下牽連近百人。

欽定四庫全書

中國古代最大的叢書，內容涵蓋了古代中國幾乎所有的學術領域。乾隆三十八年（1773）開始編纂，編纂歷時20年；內容分為經、史、子、集四大類，故名「四庫」。各部依春、夏、秋、冬四色分類；共收書3500多種；79300多卷，裝訂成36000多冊，置6100多個函套中；約八億字，全書共有200多萬頁，頁頁相連的話，足可繞地球赤道一圈。繕寫七部，分藏於北京故宮文淵閣、瀋陽故宮文溯閣、北京圓明園文源閣、承德避暑山莊文津閣、鎮江金山寺文宗閣、揚州大觀堂文匯閣及杭州聖因寺文瀾閣。現存四部。參與修纂者超過300人，參與抄寫及各項工作4200餘人。

在保證進度和品質上，書館規定了抄寫定額：每人每天抄寫1000字，年抄33萬字，五年限抄180萬字。五年期滿，抄寫200萬字者，列為一等；抄寫165萬字者，列為二等。按照等級，分別授予州同、州判、縣丞、主簿等四項官職。發現字體不工整者，記過一次，罰多寫一萬字。同時還規定，每抄錯一字記過一次，每查出原本錯誤一處記功一次。在各冊之後，都開列出校訂人員的職務和姓名，以標明校對者的責任。

一個書城

唯有讀書高

　　清代雖來自關外，關心文化的程度卻不比其他朝代低。帝王自小讀書風氣遠比明代為盛，尤其自雍正以下的秘密建儲制度更令各皇子不敢稍有鬆懈。此外，明代內務府係由宮中太監主理，清代鑒於宮人誤國，內務府改由王公大臣掌管，太監知識水準一般較低，而王公大臣均為高級知識分子，故明代民間雖然印刷出版昌盛，手工業更加蓬勃，唯論大內刻印書籍，巔峰時期仍係清代。清代用作讀書、編刊的宮殿比任何一個朝代為多，武英殿在康熙十九年（1680）成為專門編刻宮廷書籍的地方，與凝道、煥章二廡殿「掌刊印裝潢書籍之事」。

　　宮中用作貯藏圖書的宮殿甚至比現代一般大學堂還要多，大型藏書庫主要有文淵閣、摛藻堂、昭仁殿等處，後宮中的景陽宮亦用來藏貯珍貴圖書。

　　「知識就是力量」與「知識就是修養」略有不同，中國文人藏書一般屬私人圖書庫性質，文樓經閣均以素淨雅淡的方式佈置，宮廷裏亦不例外。帶着林木青蒽、流水曲折蜿蜒的文人氣氛，文淵閣以黑綠瓦頂厭勝（克制火氣），也顯得特別恬靜。

　　此外，為照顧各地民族、國家學子，清宮亦特設學堂供其進修，制度亦比前代完備。

【琉球學館】康熙二十三年設立，是琉球學子來京學習之官辦學堂。【俄羅斯學館】雍正五年准奏設立，是俄羅斯學子來京學習之官辦學堂。【回子學館】乾隆二十一年設立，是新疆回部學子來京學習之官辦學堂。【緬子學館】乾隆三十二年設立，是雲南學子來京學習之官辦學堂。

康熙二十五年曾在北上門兩旁設立滿漢官學。雍正六年設咸安宮官學，專門培訓八旗子弟和選拔景山官學中優秀者深造，學子吃穿均由官費開支，畢業合格者由吏部安排官爵。

「乾隆二十一年奏准：內務府鄰近六間，作為回學學房。學生錢糧，照咸安宮官學生例。飯食即交咸安飯房兼辦，筆墨紙張俱由官給。管理學務，派專管回學大臣。」（《清宮述聞》引《欽定總管內務府現行則例》）

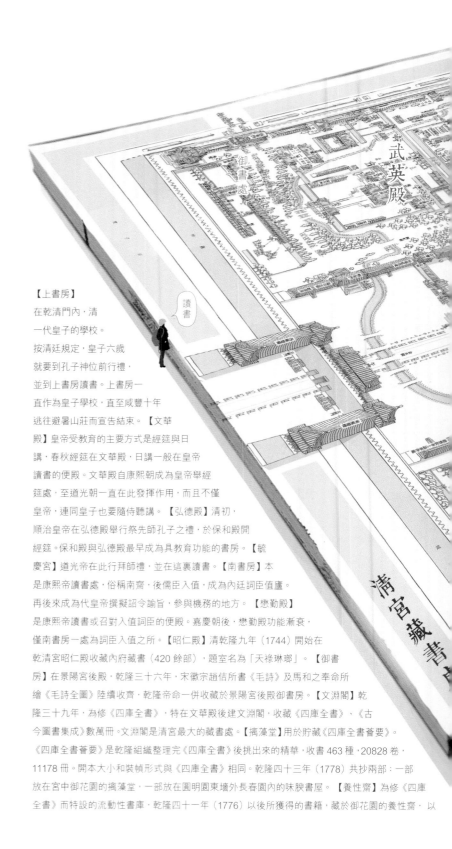

【上書房】在乾清門內，清一代皇子的學校。按清廷規定，皇子六歲就要到孔子神位前行禮，並到上書房讀書。上書房一直作為皇子學校，直至咸豐十年逃往避暑山莊而宣告結束。【文華殿】皇帝受教育的主要方式是經筵與日講，春秋經筵在文華殿，日講一般在皇帝讀書的便殿。文華殿自康熙朝成為皇帝舉經筵處，至道光朝一直在此發揮作用，而且不僅皇帝，連同皇子也要隨侍聽講。【弘德殿】清初，順治皇帝在弘德殿舉行祭先師孔子之禮，於保和殿開經筵。保和殿與弘德殿最早成為具教育功能的書房。【毓慶宮】道光帝在此行拜師禮，並在這裏讀書。【南書房】本是康熙帝讀書處，俗稱南齋，後儒臣入值，成為內廷詞臣值廬。再後來成為代皇帝撰擬詔令諭旨，參與機務的地方。【懋勤殿】是康熙帝讀書或召對入值詞臣的便殿。嘉慶朝後，懋勤殿功能漸衰，僅南書房一處為詞臣入值之所。【昭仁殿】清乾隆九年（1744）開始在乾清宮昭仁殿收藏內府藏書（420餘部），題室名為「天祿琳瑯」。【御書房】在景陽宮後殿，乾隆三十六年，宋徽宗趙佶所書《毛詩》及馬和之奉命所繪《毛詩全圖》陸續收齊，乾隆帝命一併收藏於景陽宮後殿御書房。【文淵閣】乾隆三十九年，為修《四庫全書》，特在文華殿後建文淵閣，收藏《四庫全書》、《古今圖書集成》數萬冊。文淵閣是清宮最大的藏書庫。【摛藻堂】用於貯藏《四庫全書薈要》。《四庫全書薈要》是乾隆組織整理完《四庫全書》後挑出來的精華，收書463種、20828卷、11178冊。開本大小和裝幀形式與《四庫全書》相同。乾隆四十三年（1778）共抄兩部：一部放在宮中御花園的摛藻堂，一部放在圓明園東長春園內的味腴書屋。【養性齋】為修《四庫全書》而特設的流動性書庫。乾隆四十一年（1776）以後所獲得的書籍，藏於御花園的養性齋，以

讀書

御書處

武英殿

清宮藏書

慈寧宮　養心殿

壽安宮　英華殿

慈康宮

靜怡軒　建福宮　沁清書史　長春宮　翊坤宮　儲秀宮　永壽宮　弘德殿

延春閣　敬勝齋　重華宮

位育齋　延暉閣

昭仁殿　味餘書室　毓慶宮　倦勤殿　景仁宮　御書房　古董房萃其樓　頤和軒　景福宮

鐘粹宮　永和宮　景陽宮　古董房萃其樓　養性殿　樂壽堂　閣是樓　三友軒　景祺閣

文淵閣　寧壽宮　皇極殿

國史書庫　會典館　正本庫　實錄庫

待續入《四庫全書》。【武英殿】除了是刊刻機構，也兼藏書，所藏為《四庫全書總目》「存目」及未入「存目」等書籍。【內閣大庫】明清檔案收藏。【太醫院】醫書及醫檔。【壽宮】1925年故宮博物院成立後，壽安宮被闢為故宮圖書館，沿用至今。【養心殿】三希堂，乾隆帝收藏王氏家族三帖的小書房。隨安室，乾隆小書房。明窗，為乾隆帝冬季讀書處。無倦齋，乾隆帝小書房。正殿「中正仁和」匾，後牆儲有《十三經》、《二十四史》等書籍的書格。「勤政親賢」殿，皇帝批閱奏折及讀書的地方。【重華宮】崇敬殿，匾「樂善堂」。乾隆為寶親王時，於此所著詩文以《樂善堂集》命名。浴德殿，匾「抑齋」。關於此匾名，在乾隆即位後，凡園林行宮可「靜息觀書」的地方，都以抑齋命名。葆中殿，其匾「古香齋」。聯為：「四壁圖書繞古色，重簾煙篆抱清芬」。漱芳齋靜憩軒，聯為：「室是舊書齋，一向此習靜」。【建福宮區】靜怡軒，為修心養性之所：「琴書個中富，閒亦陳鼎彝」。敬勝齋「常有圖書伴，如承師保臨」。碧琳館聯為「參得王蒙皴法，寫將杜甫詩情」。三友軒乾隆詩詠：「篋藏書室識寶重，窗外延客霜其眉」、「觸目無非遠塵俗，會心皆可入研覃」。【寧壽宮區】墨雲室，仿三希堂建。明窗，仿養心殿明窗建。樂壽堂，聯為：「座右圖書娛畫景，庭前松柏蘊春風」。其命名乃因「知宋高宗有樂壽老人之稱，喜其不約而同，因以名寧壽宮書堂」。雲光樓，聯為：「四壁圖書鑒古今，一庭花木驗桑農」。倦勤齋，聯為：「經書趣有永，翰墨樂無窮」。【咸福宮區】畫禪室，收藏《石渠寶笈》著錄書畫。【御花園區】絳雪軒，聯為：「東壁煥圖書琳瑯滿目，西清瞻典冊經緯從心。」【毓慶宮區】味餘書室，嘉慶帝曾在這裏讀書，並命名「知不足齋」。嘉慶帝詩云：「齋名沿鮑氏，關史御題詩。集書若不足，千文以序推。」【慈寧宮花園】貯藏有《楞羅經》、《大乘妙法蓮華經》，蒙藏文《文殊師利贊》、《無量壽佛經》等。【中正殿】貯藏《龍藏》。【欽安殿、玄穹寶殿】貯藏宮中道經。（劉潞《論清代宮中書房》、故宮博物院編《盛世文治·清宮典籍文化》）

卷六。隆重其事

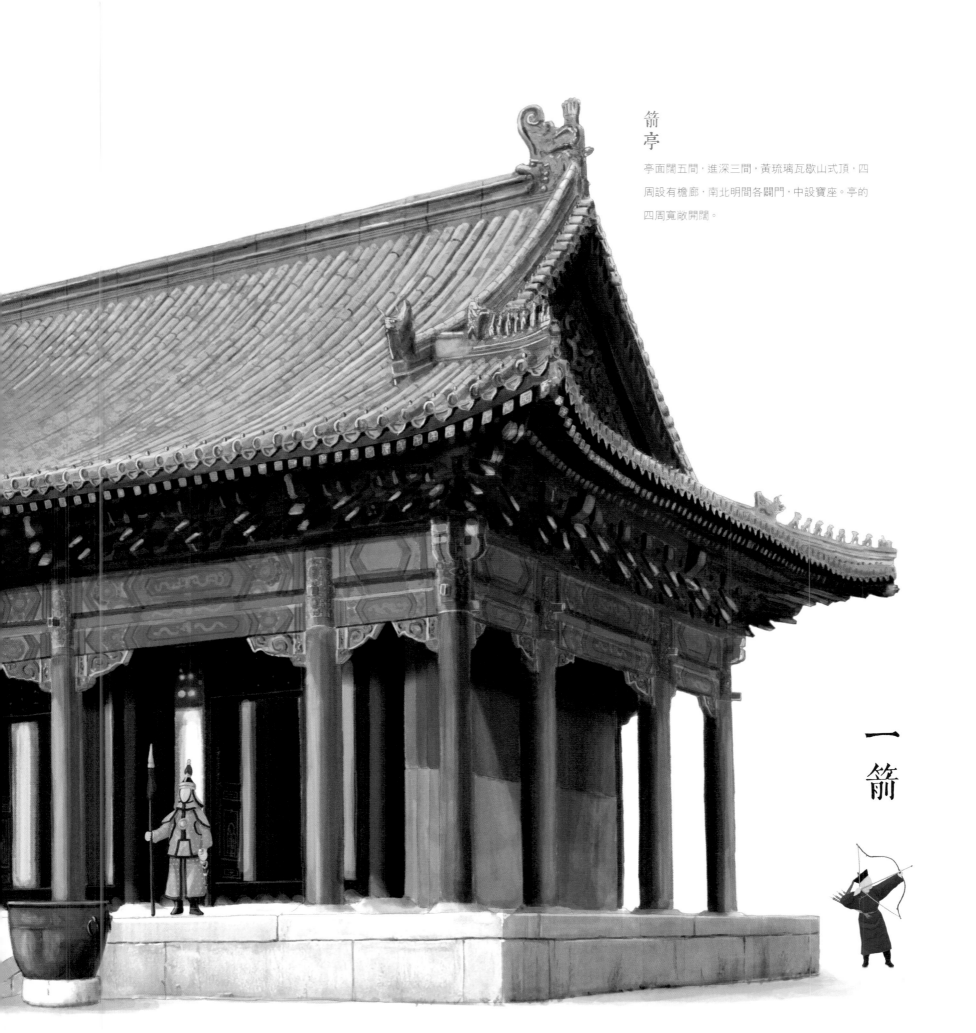

箭亭

亭面闊五間，進深三間，黃琉璃瓦歇山式頂，四周設有檐廊，南北明間各闢門，中設寶座。亭的四周寬敞開闊。

一箭

清太宗皇太極，擔心後輩效仿金朝廢騎射、效漢俗而導致國家滅亡，因此下諭旨訓誡「若廢騎射，寬衣大袖」，乃係忘本亡國的根由。

位於奉先殿南面的箭亭，是皇室子弟練習射箭及為閱試武進士技勇之處。名雖為亭，實際更像一座碑，矗立在祖先前（奉先殿），鄭重警醒皇室子孫勿忘祖本。

康雍乾時代，王公貴族開始追求安逸，調任東北地區者，每借口拒絕或拖延，江南地區則爭相前往。乾隆六年重舉木蘭秋獮，但出行狩獵的時候，總有王公貴族借口妻兒有病或家中有事而不願前往。乾隆極為不滿，加諸皇族放逸已久，益發怠惰，故立碣重提祖訓，以免「待他人割肉而後食」。

在箭亭中立下《訓守冠服騎射》臥碑的乾隆，本身精通漢族文化，甚至以文人自居，留下的畫像，均多作漢文士打扮。嘉慶又曾立碑於亭內西面，再次告誡大臣王公「勿酗酒肆，勿入賭場」、「不效漢俗」，可見情況更加惡化。

射衣衫

寬衣大袖的漢服

「爾等審聽之：世宗者，蒙古、漢人諸國聲名顯著之賢君也，故當時後世咸稱為小堯舜。朕披覽此書，悉其梗概，殊覺心往神馳，耳目倍加明快，不勝嘆賞。朕思金太祖、太宗，法度詳明，可垂久遠。至熙宗合喇及完顏亮之世盡廢之，耽於酒色，盤樂無度，效漢人之陋習。世宗即位，奮圖法祖，勤求治理，惟恐子孫，仍效漢俗，豫為禁約，屢以無忘祖宗為訓。衣服語言，悉遵舊制，時時練習騎射，以備武功。雖垂訓如此，後世之君，漸至懈廢，忘其騎射。至於哀宗，社稷傾危，國遂滅亡。乃知凡為君者，耽於酒色，未有不亡者也。先時儒臣巴克什達海、庫爾纏，屢勸朕改滿洲衣冠，效漢人服飾制度，朕不從，輒以為朕不納諫。朕試設為比喻，如我等於此聚集，寬衣大袖，左佩矢，右挾弓，忽遇碩翁科羅巴圖魯勞薩（滿洲封號，意為「勇士」、「英雄」）挺身突入，我等能禦之乎？若廢騎射，寬衣大袖，待他人割肉而後食，與尚左手之人何以異耶？朕發此言，實為子孫萬世之計也，在朕身豈有更變之理？恐日後子孫忘舊制，廢騎射以效漢俗，故常切此慮耳。我國士卒初有幾何？因嫻於騎射，所以野戰則克，攻城則取，天下共稱我兵曰：立則不動搖，進則不回顧，威名震懾，莫與爭鋒。此番往征燕兵出邊，我之軍威竟為爾八大臣所累矣，故諭爾等：其謹識？朕言。欽此。」
「朕（乾隆）每敬讀聖謨，不勝欽凜感慕。」
（乾隆御制《訓守冠服騎射》碑））

清初規定，特許在大內騎馬的大臣從東華門進入，一律在箭亭前面下馬，因此，箭亭周圍的空曠之地也是當時拴歇馬匹之處。

【皇帝每日膳食份例】皇帝每日膳食所需的物料。一般為：盤肉22斤，湯肉5斤，豬油1斤，羊2隻，雞5隻（其中當年雞3隻），鴨3隻，白菜、菠菜、香菜、芹菜、韭菜等共19斤，大蘿蔔、水蘿蔔、胡蘿蔔共60個，包瓜、冬瓜各1個，芟藍乾閉蕹菜各5個，蔥6斤，玉泉酒4兩，醬、清醬各3斤，醋2斤，早、晚隨膳餑餑8盤，每盤30個，每盤餑餑用上等白麵4斤，香油1斤，芝麻1合5勺，澄沙3合，白糖、核桃仁、黑棗各12兩，此外，飲料用乳牛50頭，每頭牛每天交乳2斤共100斤。每天用玉泉水12罐，乳油1斤，茶葉75包（每包2兩）。每天剩餘的飯菜等，作賞賜用。（《故宮辭典》）

【乾隆四十七年正月初十日早膳】寅正三刻請駕。卯正三刻養心殿進早膳，用填漆花膳桌擺。燕窩紅白鴨子八仙熱鍋一品，張東宮做。蔥椒鴨子熱鍋一品，鄭二做。炒雞絲燉海帶絲熱鍋一品，常二做。羊肉絲一品，銀碗。清蒸鴨子鹿尾攢盤一品，糊豬肉攢盤一品。竹節餑小饅首一品。孫泥額芬白糕一品，螺螄包子豆爾饅首一品，黃盤。銀葵花盒小菜一品，銀碟小菜四品，咸肉一碟，野雞爪一品。隨送大肉麵進一品。果子粥進些，青磁膳碗。額食六桌。餑餑十五品一桌，餑餑三品，奶子十品，菜二品，收的。共十五品一桌。盤肉八盤一桌。盤肉二盤。羊肉五方一桌。上進畢，賞用，記此。（《清代檔案史料叢編（第十輯）》中華書局）【乾隆十二年十月初一日晚膳】

「萬歲爺（乾隆）重華宮正誼明道東暖閣進晚膳，用洋漆花膳桌擺。燕窩雞絲香蕈絲火熏絲白菜絲鑲平安果一品，紅潮水碗。續八鮮一品，燕窩鴨子火熏片脂子白菜雞翅肚子香蕈，合此二品，張安官做。肥雞白菜一品，此二品五福大琺瑯碗。肫吊子一品、蘇膾一品，飯房托湯，爛鴨子一品、野鴨絲酸菜絲一品此四品銅琺瑯碗。後送芽韭抄鹿脯絲，四號黃碗，鹿脯絲太廟供獻。燒肉鍋煽雞絲、晾羊肉攢盤一品，祭祀豬羊肉一品，此二品銀盤。糗餌粉餈一品、象眼棋餅小饅首一品，黃盤。折疊奶皮一品，銀碗。胙祭神糕一品，銀盤。酥油豆麵一品，銀碗。蜂蜜一品，紫龍碟。拉拉一品，二號金碗，內有豆泥，琺瑯葵花盒。小菜一品、南小菜一品、菠菜一品、桂花蘿蔔一品此四品五福捧壽銅胎琺瑯碟。匙箸手布安畢進呈。隨送粳米膳進一碗，照常琺瑯碗、金碗蓋。羊肉臥蛋粉湯一品，蘿蔔湯一品，野雞湯一品。（《明清宮廷趣聞》）【皇帝膳單】清代的膳食由御膳房辦理。御膳房逐日將皇帝的早、晚飯開列清單，呈內務府大臣批准，然後按單烹飪。

（《清代宮廷生活》）

慈禧排場

菜擺齊了時，侍膳的老太監喊一聲「膳齊」，方請老太后入座。這時老太后用眼看哪一個菜，侍膳的老太監就把這個菜往老太后身邊挪，用羹匙給老太后舀進布碟裏。如果老太后嘗了後說一句「這個菜還不錯」，就再用匙舀一次，跟着侍膳的老太監就把這個菜往下撤，不能再舀第三匙。假如要舀第三匙，站在旁邊的四個太監中為首的那個就要發話了，喊一聲「撤！」這個菜就十天半個月的不露面了。

節日的排場更大

贊禮的太監喊一聲「傳膳」，就見外面廊廡下的四個老太監，穿着公服，戴着頂戴，按着品級，魚貫地排着隊，恭恭敬敬順着臺階上來。進宮門，向上請跪安，然後在四角站好……宮門口外上菜的太監，按照品級排列好，不算李蓮英，由宮門口外的門坎算起，到壽膳房的門坎止，不多不少整整五百個。都穿一律嶄新的寧綢袍，粉白底的靴子，新剃的頭，透着精氣神。院子裏燈光通明，五百太監面前每隔五步一盞燈籠，像一條火龍一樣，直通到壽膳房。這就叫四金剛五百羅漢伺候西天太后老佛爺歡宴瑤池。（《宮女談往錄》）

【乾隆（崩前二日）晚膳】（嘉慶四年）正月初一日未初，（乾隆重華宮）正誼明道進晚膳。用填漆花膳桌，擺：燕窩肥雞絲熱鍋一品、燕窩鍋燒鴨子熱鍋一品、肥雞油煸白菜熱鍋一品、羊肚片一品、托湯雞一品（此二品五福琺瑯碗），後送炒雞蛋一品、蒸肥雞鹿尾攢盤一品、麋肉攢盤一品、象眼小饅首一品、白糖油糕一品、白麵絲糕麋子米麵糕一品、年糕一品（此四品琺瑯盤）、青白玉無蓋葵花盒小菜一品、琺瑯碟小菜四品、咸肉一碟，隨送野雞絲粥進一品、鴨子粥採用（湯膳碗三陽開泰琺瑯碗，金碗蓋；金銀花線代膳單，照常墊單），次送燕窩八鮮熱鍋一品、攢盤肉二品（早膳收的），共一桌。上進畢，賞用。（《滿漢全席源流考述》）【餐具】清帝餐具是極講究的，體現的是皇家氣派。如乾隆二十一年十一月初三日《御膳房金銀玉器底檔》記載，當天乾隆使用的餐具是：金羹匙一件、金羹匙一件、金叉子一件、金鑲牙箸一雙、銀西洋熱水鍋二口、有蓋銀熱鍋二十三口、有蓋小銀熱鍋六口、無蓋銀熱鍋十口、銀鍋一口、銀鍋蓋一個、銀飯罐四件、有蓋銀銚子六件、銀鏇子四件、有蓋銀暖碗二十四件、銀蓋碗六件、銀鐘蓋五件、銀鏨花碗蓋二件、銀匙三件、銀羹匙十三件、半邊黑漆葫蘆一個，內盛銀碗六件、銀桶一件，內盛金鑲牙箸二雙，銀匙二件，烏木筷十雙，高麗布三塊，白紡絲一塊。黑漆葫蘆一個，內盛皮七寸碗二件，皮五寸碗二件、銀鑲裏皮茶碗十件、銀鑲裏五寸無分皮碗一件、銀鑲裏磬口三寸六分皮碗九件、銀鑲裏三寸皮碗二十二件、銀鑲裏皮碟十件、銀鑲裏皮套杯六件、皮三寸五分碟十件、漢玉鑲嵌紫檀銀羹匙、商絲銀匙、商絲銀叉子二件、商絲銀箸二雙、銀鑲裏葫蘆碗四十八件、銀鑲紅彩漆碗十六件。（《中國飲食史》卷五）【誇張的食物價格】乾隆有次知道某大臣因貧窮而早餐只食用雞蛋數枚，即愕然道：「雞蛋一枚要十金，四枚四十金，我也不敢如此奢華，你為何還自稱貧窮？」大臣自然不敢直言，只好詭稱外間雞蛋都是殘破，才能便宜購買。（《春水室野乘》）道光年間，財政困難，膳食減省，每天早晚膳定例五道菜。御膳房每道菜都有專竈，專門御廚與原材料的採購，若要增加菜系，便要增加全套設備與專門人員。道光想吃一碗粉條，內務府即開出一萬五千兩的年預算（《清室外紀》）。《南亭筆記》載：光緒日食雞蛋四枚，御膳房開價三十兩。【慈禧用膳】晚清膳房廚役人數約200，服侍慈禧的傳膳太監就超過 20 人。御膳當然豪華豐富，餐具亦非常講究，冬天金銀暖鍋和銀質暖盤、暖碗，夏天水晶、瑪瑙、細瓷盤碗（均備試毒銀牌）。

憶苦思甜

八月二十六日，為宮中節，蓋太祖未入關時，轉戰甚苦，一日糧絕，太祖及軍士皆以樹皮充饑，即是日也。故滿人以為紀念日，屏除豪華，宮中尤重之，皆不食肉，以生菜裹飯而食，亦不用箸，以手代之，孝欽（慈禧）亦然。蓋專制君主，每以土地人民為私產，欲其子孫追念祖宗創業之艱難也。（《清宮述聞》）

一把年紀

康熙先後在五十二年（1713）和六十一年（1722）舉行了兩次千叟宴，國家開始進入盛世。雍正繼任卻壯年猝死（56 歲），到了乾隆，又舉辦了兩次敬老國宴。客觀的事實是，乾隆成為中國最高壽（89 歲）、在位時間最長（連退而不休的太上皇歲月，在位 64 年）的皇帝。康乾盛世，民壽國富，天子萬年。幾次千叟宴算是沖起了兆頭。縱然晚清予人一蹶不振的感覺，然而，清朝皇帝的平均年壽為 53 歲（比明代皇帝平均多活 11 歲），也是中國歷代帝王在位平均值最高的朝代（27年）。照看鞍馬健兒底子好，生活較有規律（一般早上五時起床），少餐（每日吃兩頓），多運動（圍場狩獵），都是原因。就此而言，千叟宴值得辦下去。

乾清宮千叟宴

清廷共舉辦過四次千叟宴：

康熙五十二年（1713），康熙 60 歲；

康熙六十一年（1722），康熙 69 歲；

乾隆五十年（1785），乾隆 75 歲；

嘉慶元年（1796），乾隆 86 歲。

此銀牌即是乾隆六十年賞給七十歲千叟宴參宴者的紀念品。「凡預宴文武官員，各賞如意一隻，並賜綢緞。兵丁匠役和無職銜之員，七十歲者各賞十兩重養老銀牌一面，七十五歲者各賞十五兩重養老銀牌一面，八十歲者各賞二十兩重養老銀牌一面，八十五歲者各賞二十五兩重養老銀牌一面，九十歲以上者各賞三十兩重養老銀牌一面。」（軍機處《上諭檔》）

乾隆御賜千叟宴銀牌

首都博物館藏

千叟宴是清康熙、乾隆年間舉行的特殊筵宴。康熙五十二年（1713）皇帝六旬大慶，在暢春園，宴賞了 65 歲以上、現任、休致的蒙、滿、漢文武大臣、士庶、兵丁、閑散人等。兩次各逾 1000 人。又，康熙六十一年（1722）分兩日在乾清宮舉行 65 歲以上的滿、蒙、漢文武大臣共 1000 餘人筵宴。

乾隆五十年（1785），弘曆仿效祖父亦在乾清宮舉行千叟宴，共計 3000 餘人。乾隆六十年（1795）又因明歲元旦舉行授受大典，改元嘉慶。這次千叟宴在嘉慶元年（1796）正月初四日舉行，地點在寧壽宮皇極殿，當時乾隆已經

86 歲高齡。這次與宴者為 70 歲以上的王公、百官、兵、民、匠役等共 3056 人，另有未入宴、只列名邀賞的 5000 人。

在此乾隆也作五代同堂同慶，筵宴並有朝鮮、暹羅（今泰國）、安南（今越南）、廓爾喀（今尼泊爾）四國參加賀禮的使臣。席位的佈置是王、貝勒、貝子、公、臺吉及一、二品大臣在殿內。外國使臣在殿廊下，三品官員在丹陛甬路旁，四品以下官員在丹墀左右，拜唐阿、護軍、馬甲、兵、民、匠役等在寧壽門外。屆時太上皇、皇帝同御皇極殿。奏樂、行禮、進茶、進酒、進饌儀式略如太和殿筵宴，所不同者為賜酒時太上皇召 90 歲以

上的老人及王公、一品大臣至寶座前跪，太上皇親手賜卮酒，並命皇子、皇孫、皇曾孫、皇玄孫在殿內給王公大臣行酒，侍衛等給百官及眾叟行酒，進饌時演承應宴戲。800 張宴席，從皇極殿一直擺出寧壽門，直至皇極門。

宴畢，太上皇及皇帝還宮，管宴大臣分別頒發皇家賜與的詩刻、如意、壽杖、朝珠、繒練、貂皮、文玩、銀牌等各不相同的賜物。並賞給 106 歲的老民熊國沛、100 歲老民邱成龍六品頂戴，賞 90 歲以上百歲以下老民兵丁等七品頂戴，以顯示清廷的「敬老」政策。最後眾叟至寧壽門謝恩，行三跪九叩禮，盛況空前。

一 冷

冰窖

明清時期，不僅宮中在盛夏時節大量用冰，民間用冰也已相當普遍。清代冰窖又可分為三種，即官窖、府窖和民窖。官窖即官方建立和管理的冰窖，特供宮廷和官府用冰。朝廷特設滿、漢冰窖監督各一人，掌管藏冰、頒冰等一系列事務。當時北京城有四處官窖，總計達 18 座之多。紫禁城內窖五，藏冰 25000 塊；景山西門外窖六，藏冰 54000 塊；德勝門外窖三，藏冰 36700 塊，以供各壇、廟祭暨內廷之用。德勝門外土窖二，藏冰 40000 塊；正陽門外土窖二，藏冰 60000 塊，以供公廨⋯⋯之用。

（《大清會典》工部都水清吏司藏冰條）

紫禁城內的冰窖

紫禁城內冰窖坐落在隆宗門外西南的造辦處外，現存的四座形制完全相同，各可儲冰 5000 塊（原有五座，一座較大，可存冰 9226 塊），均為南北走向的半地下形式。外表與宮內一般規格的建築無異，灰筒瓦卷棚頂，硬山頂，灰色牆面，無窗，只在山牆兩端各開一券門，從門洞拾階而下可至窖底。地下部分深約 1.5 米，窖內淨寬 6.36 米，長 11.03 米。地面滿鋪大塊條石，一角留有溝眼，融化的冰水可流入暗溝。四壁自下而上先砌 1.5 米高的條石，再砌條磚至 2.57 米高，然後起條磚拱券，形成券頂。窖牆厚達 2 米，隔熱效果極佳，至今進入窖內，仍有寒氣襲人之感。

採冰

各冰窖儲藏的冰塊，都是冬季從河、湖中開採的天然冰。立冬以後，要先期「涮河」，即撈去水草雜物，開上游閘門放水沖刷，再關下游閘門蓄水。冬至後半個月便開始在紫禁城筒子河、北海及中南海、御河等處採冰，開採前還要由工部派官員祭祀河神。工部都水司有採冰差役定員 120 名，人手不足時還要加僱短工，由官家提供皮襖、皮褲、專用的草鞋和長統皮手套。每次都選取明淨堅厚的冰塊，切割成一尺五寸見方，每塊重量約 80 千克。採過冰的水面再次封凍後，還可以繼續開採，一個冬季可以重複採冰「三茬」到「四茬」。採得之冰，先由短工運至冰窖，再由技術熟練的差役由裏向外、由下到上，一直碼放到窖頂。然後便封閉窖門，直到次年夏天取用。夏季供冰時間也有明確規定，即從舊曆五月初一開始，至七月三十截止。

箱蓋則雕有鏤空的通氣孔，用於散氣通風，保鮮食物的同時，亦可借助裏面排出的冷氣降低室內溫度，進而起到「空調」的作用。

蓋及四壁以掐絲琺瑯工藝，飾纏枝番蓮紋，底部飾冰裂紋。

蓋的四邊採用鎏金工藝。

共有四個銅製雙魚吞環提手，方便擡放與搬運。

箱底一角有圓形小孔，可以隨時排放冰水，保持箱內清潔。

雙開活蓋，將蓋板打開即可放入冰塊。

木箱體，木不易導熱，可以減緩冰塊的融化速度。

箱內採用導熱性較弱的鉛為裏，這樣既能延長天然冰的使用時間，也可避免融化的冰水侵蝕木質箱體。

冰箱配有一個高 31 厘米、重 21 千克的紅木箱座，四足安托泥，既擡高箱體方便使用，也可以防潮，令冰箱更耐用。

乾隆御制掐絲琺瑯番蓮紋冰箱

由「冰鑒」演變而來，箱重 102 千克，高 45 厘米；上下均呈正方形，其中口部邊長約 72.5 厘米，底面邊長 63 厘米。 箱體為木胎、鉛裏，表面均採用掐絲琺瑯工藝。這個精美的冰箱被溥儀帶出宮，後在天津流入民間，直至一個甲子後，才由民間捐回北京故宮。

一暖

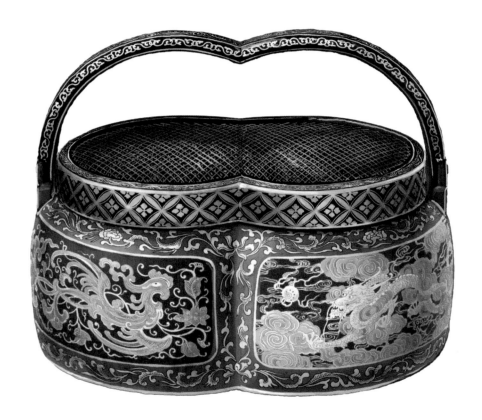

朱漆描金龍鳳紋手爐，清乾隆，通樑高 13.7 厘米，口徑 9.6—15 厘米。

爐雙圓相連形，上有提樑，內設銅盆，與銅絲編蓋吻合。爐腹部兩面對稱開光，

內為朱漆地，描金龍鳳紋各一對。龍頭及身部之金色深黃，背鰭及卷雲紋金色較淺。

鳳頭、身及翅尖金色較淺，而其輪廓及眼睛用深金色勾出，並以黑漆點睛。該手

爐以世代相襲的龍鳳為紋飾，又以紅色漆為底襯，吉祥喜慶，帶有濃重的宮廷色彩。

取暖

　　北京地處北方，明清時期每年約有 150 多天寒冷日子，氣溫可低至零下 20 度。宮內主要殿宇均朝南（背寒風）、高墻圍攏（擋寒風）、高檐敞庭（增日照）；室內則設壁衣（掛氈）、地衣（地氈），設炕床，火爐（火盆，薰籠）、手爐，腳爐等。最有效的取暖方式是設置地下火道（暖閣），唯只有皇太后、皇帝、后、妃等少數寢宮才能享用。據記錄，入冬時各主子每日獲配上好「紅羅炭」（硬實木材燒製，盛入塗有紅土的小圓荊筐而得名），按宮份，皇太后 120 斤，皇后 110 斤，皇貴妃 90 斤，貴妃 75 斤，公主 30 斤，皇子 20 斤，皇孫 10 斤。

明人《酌中志》：「（乾清宮）右向東曰懋勤殿，先帝（指天啟）創造地炕於此，恒臨御之。」《天啟宮詞》：「玉戲崖公興未闌，懋勤營窟禦宵寒。紅虬催上剛烹熟，又報傳湯灌牡丹。」明代紫禁城已經建有火炕（工匠皇帝天啟的創造），使得冬天的宮殿內使人感到溫暖如春，甚至花卉也在冬日開放。

紫禁城許多重要宮殿，地下都挖煙道，並與火炕相連。把煙道埋在地下，熱力就可順着夾層溫暖整個大殿。為使熱力循環通暢，煙道的盡頭設有氣孔，煙氣由臺基下出氣口排出（熱空氣上升冷空氣下降，熱量源源不斷）。

乾隆作有《冬夜偶成》：「人苦冬日短，我愛冬夜長。皓月懸長空，朔風飄碎霜。垂簾在氍毹，紅燭明塗堂。博山炷水沉，和以梅蕊香。敲詩不覺冷，漏永夜未央。」火炕使整個宮殿溫暖且舒服，各種供暖工具齊備，皇帝又哪能體驗到平民百姓「苦冬」的心酸呢？

暖手爐

《十二美人》裝裝對鏡。冬日，美人身着裝裝，一手搭在暖手爐上取暖，一手執銅鏡自我欣賞。

一個彩瓶

百般感受

西湖六月

水天共長淡綠釉

Cu（銅）
+ 鉛釉
+ 800℃

莊嚴古樸鑠紫金

Fe$_2$O$_3$（氧化鐵）
+ FeO（氧化亞鐵）
+ 1300℃ 氧化氣氛

粉青釉　Fe$_2$O$_3$（氧化鐵）
+ 石灰鹼釉
+ 1300℃ 還原氣氛

鬥彩　【釉下彩】
= Co$_3$O$_4$（氧化鈷）
+ 透明石灰釉
+ 1300℃ 還原氣氛

【釉上彩】
= 鉛釉
+ 呈色劑
+ 700 至 800℃ 氧化

古人欣賞瓷器，每以它能否喚起或挽留我們對自然的情感為標準。有明月清輝、雨過天青、瑰麗夕陽、夜空的繁星，紅透的荔枝、蚯蚓走過的春泥……每一個情景，都是美的源泉，都是用火煉成的珍貴藝術。中國製瓷技術發展超過兩千年，每一個時代、每一個名窯，都給我們留下一片又一片的自然。彩瓷技術到了清代達到最高峰，這個乾隆時期的彩瓶，是宮中供皇帝、嬪妃閒暇時把玩的平面「御花園」。兩千多年來，不同時代的鮮花（釉色）在同一個瓶子上綻放。好寫詩的皇帝還沒來得及青睞，王朝已經溘然雕謝，瓶上的鮮花依然像剛開一般嬌俏。

皇上的一個花瓶

　　動用了兩千多年的技術，各式釉彩裝飾，高溫、低溫色釉，施以釉上、釉下彩。集諸名窯的精要薈萃於一身的，也只能夠發生在清代皇宮裏。「各色釉彩大瓶」是故宮博物院陶瓷館現存瓷器中形體最高大的彩瓶，儼如一本立體的彩瓷大全，及無數章詩詞。

各色釉彩大瓶，清乾隆，
高 86.4 厘米，口徑 27.4 厘米，
足徑 33 厘米。

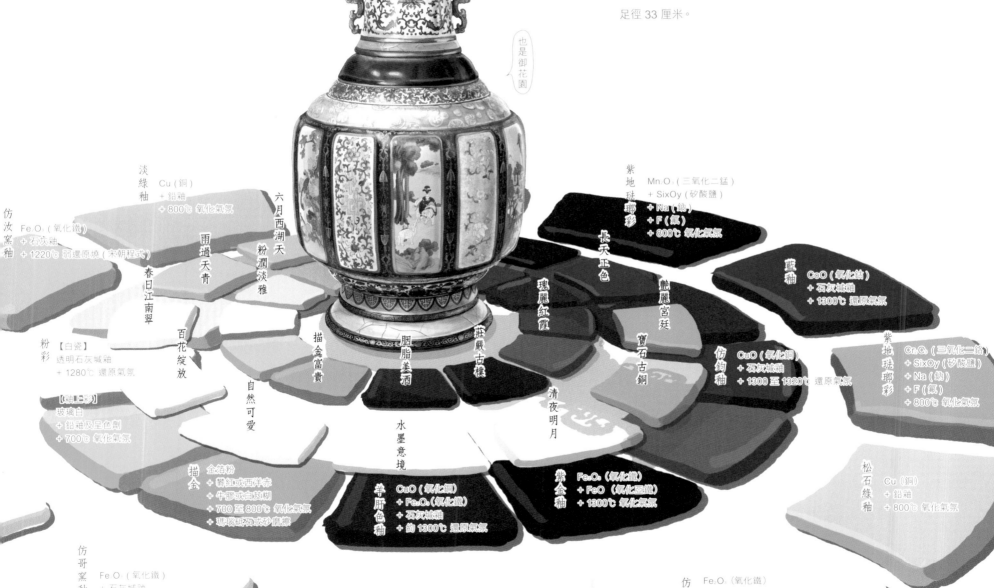

也是御花園

淡綠釉　Cu（銅）＋鉛釉　＋800℃ 氧化氣氛

仿汝窯釉　Fe₂O₃（氧化鐵）＋石灰釉　＋1220℃ 弱還原燒（宋朝程式）

六月西湖天
粉潤淡雅
雨過天青
春日江南翠
百花綻放

紫地琺瑯彩　Mn₂O₃（三氧化二錳）＋SixOy（矽酸鹽）＋Na（鈉）＋F（氟）＋800℃ 氧化氣氛

長天正色
艷麗宮廷
瑰麗紅霞
寶石古銅

藍釉　CoO（氧化鈷）＋石灰鹼釉　＋1300℃ 還原氣氛

粉彩　【白瓷】 透明石灰鹼釉　＋1280℃ 還原氣氛

【釉上彩】 玻璃白　＋鉛釉及呈色劑　＋700℃ 氧化氣氛

描金粉　描金　＋礬紅或西洋赤　＋牛膠或白芨糊　＋700至800℃ 氧化氣氛　＋瑪瑙砥石或砂磨擦

仿哥窯釉　Fe₂O₃（氧化鐵）＋石灰鹼釉　＋1300℃ 還原氣氛

描金富貴
自然可愛
水墨意境
胭脂美酒
莊嚴古樸
清夜明月

仿鈞釉　CuO（氧化銅）＋石灰鹼釉　＋1300至1320℃ 還原氣氛

紫地琺瑯彩　Cr₂O₃（三氧化二鉻）＋SixOy（矽酸鹽）＋Na（鈉）＋F（氟）＋800℃ 氧化氣氛

牛肝色釉　CuO（氧化銅）＋Fe₂O₃（氧化鐵）＋石灰鹼釉　＋約1300℃ 還原氣氛

紫金釉　Fe₂O₃（氧化鐵）＋FeO（氧化亞鐵）＋1300℃ 氧化氣氛

松石綠釉　Cu（銅）＋鉛釉　＋800℃ 氧化氣氛

仿官窯釉　Fe₂O₃（氧化鐵）＋石灰釉　＋約1200℃ 弱還原氣氛（宋朝程式）

青花　Co₂O₃（氧化鈷）＋石灰釉　＋1300℃ 還原氣氛

紫檀主要產於北回歸線以南至赤道地區，生長周期極長，800 年以上才能成材。紫檀木性穩定、紋理細密、質地堅硬、色調深沉，除能夠成就堅固耐用的家具外，可以承受極細緻的雕刻而不易損耗，紋理質感亦富有欣賞價值（某些繁瑣至極的工藝，最值得欣賞的反而是材料）。

　　清宮庫存的紫檀大多採自明代（與鄭和下西洋有關，經明清大量砍伐，至明末清初基本採伐殆盡）。經進口、徵集、上交，民間囤積悉數流入皇家，紫檀名副其實成為皇家專用木料。

　　雍正三年六月十一日「為造寶座屏風行取紫檀木事，怡親王奏聞。奉旨：不必用紫檀，做漆的。欽此。」（《養心殿造辦處史料輯‧雍正朝》第一輯）

　　雍正表示——不必要用紫檀。可見材料已日見短絀。

　　乾隆五十七年（1792），造辦處為西洋寫字機器人做木亭，乾隆為節省紫檀的使用，選用「紫檀嵌柏木」方案，但造辦處完全用紫檀製作而成，這使得乾隆特別生氣，為此當事官員均受到申飭並且不准開銷。（乾隆五十七年《造辦處各作成做活計清檔》）

　　紫檀木庫存到乾隆晚年已變成 2000 多件家具。嘉慶抄沒和珅家產時，僅木器就有「鐵紫檀器庫 6 間，竟然多達 8600 餘件」，足夠乾隆生氣了！

　　之前宮中流行色彩亮麗的黃花梨家具，至康熙晚期，黃花梨木開始匱乏，加上自雍正時期宮中開始安裝玻璃，採光改善，深色紫檀成為時尚。到紫檀耗盡，較次的紅木便開始流行。

一塊木頭

假若今天有剛成材的紫檀木，其幼苗當是在宋代或更早便要開始生長。又假設一件清代的紫檀工藝品，便是一塊生長了約 800 年的木料，加上 200 年前的工藝風格和技術，天然與人工所成就的這件紫檀，經歷的歲月加起來便是一千多年了！

一張畫

其實是兩幅，分別以東西方的繪畫手法處理，一是乾隆四年後的閱兵英姿（時乾隆 29 歲，1739 年）。另一幅是乾隆二十六年（時乾隆 50 歲，1761 年），宮廷畫師用浪漫的手法表現四夷呈貢、萬國來朝的盛況。兩幅畫相距約 20 年，清廷威勢一直處於高峰。值得留意的是大閱圖中乾隆所騎的駿馬赤花鷹，在 20 年之後，又再出現在萬國來朝的畫軸裏，踏着華麗的舞步，走向它生命的高峰。

乾隆《大清一統志》序：「外藩屬國五十有七，朝貢之國三十有一。」此畫軸以敘事的角度從午門城樓鳥瞰內金水橋、一對中國最大的銅獅子、太和門、太和殿廣場及三大殿，各藩屬及外國使節到中國皇宮朝賀入貢，見證清王朝最強盛的一刻。

「大朝典禮所稱外國使臣，指朝鮮、琉球、緬甸、暹羅等諸國使臣而言。至歐洲各國使臣，在康乾朝有俄、葡、英使臣來觀朝貢之國……東曰朝鮮，東南曰琉球、蘇祿，南曰安南、暹羅，西南曰西洋、緬甸、南掌，皆遣陪臣為使臣奉表納貢……

高宗繼統，臣蕩平回疆，兵不血刃，而浩罕、布魯特、哈薩克、安集延、瑪爾噶朗、那木幹、塔什幹、巴達克山、博羅爾、阿富汗、坎巨提相率款塞，通譯四方，舉踵來王……五十七年復征服廓爾喀，廓稽首稱藩。於是環列中土諸邦悉為屬國。」（《清宮述聞》）

圖中各國使臣打着「中文版」的本國旗幟，帶着「異獸」珍寶在殿外等候入朝貢賀。人多擁擠，朝廷安排官員專責維持秩序（不能任意越過皇帝御道）。畫軸為系列作品之一，無款，出自宮廷畫師手筆，也有可能是「小組」分工（界畫、樹木、人物分科製作）繪製。宮廷慶典，以誌其盛。值得留意的是外朝原無樹木（有說是突顯朝廷肅穆莊嚴，有說是避免五行中木克王土之象），圖軸許是為添畫意而栽飾。此外，中和殿內木結構仍遺留着明代「中極殿」（中和殿在明初名為華蓋殿，嘉靖火災重建後改名中極殿）的墨跡來看，可知自明嘉靖之後，中和殿殿頂至今都是方形攢尖頂的（畫軸中則作圓形攢尖頂），原因只能推想是一般宮廷畫師的品級是不可能參與外朝典禮活動，更不可能拿着畫具隨便作草稿記錄。故雖供職在紫禁城（御花園東面北五所有如意館，是宮廷畫師值房），前朝大殿面貌也只能靠口述、文字及古畫求得，中和殿頂結果便奇妙地易方為圓了。再細心留意，太和殿四邊垂脊小獸（連仙人）的數目原本已「破格」佈置了 11 隻。唯到畫家筆下，則變為 13 隻，可謂「破格的破格」。

畫軸中太和門外一對中國最大的銅獅子亦左右誤置（重繪場面已恢復左雄右雌的綱常秩序），三臺從丹陛到吉祥缸都有所缺漏。就乾隆照樣興致勃勃地執筆題詞來看，皇上大概對殿宇結構亦不甚了了，故不予追究。

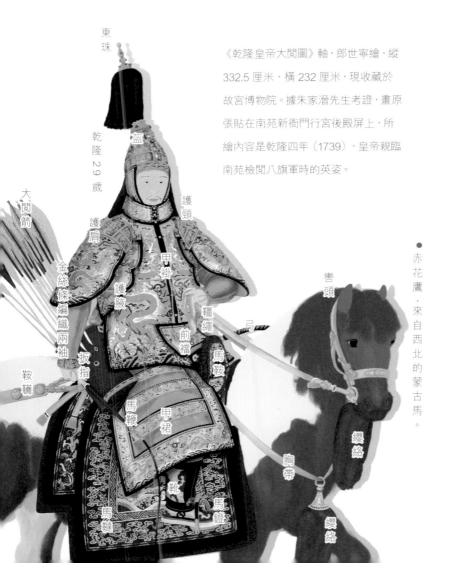

東珠

乾隆 29 歲

大閱箭

護頸

護肩

盈

護額

甲袖

福繩

前襠

坂指

金絲條編織兩袖

護腋

弓

馬鞍

甲裙

鞍韉

馬韁

馬鐙

馬韉

勒頭

胸帶

纓絡

纓絡

《乾隆皇帝大閱圖》軸，郎世寧繪，縱 332.5 厘米，橫 232 厘米，現收藏於故宮博物院。據朱家溍先生考證，畫原張貼在南苑新衙門行宮後殿屏上，所繪內容是乾隆四年（1739），皇帝親臨南苑檢閱八旗軍時的英姿。

● 赤花鷹，來自西北的蒙古馬。

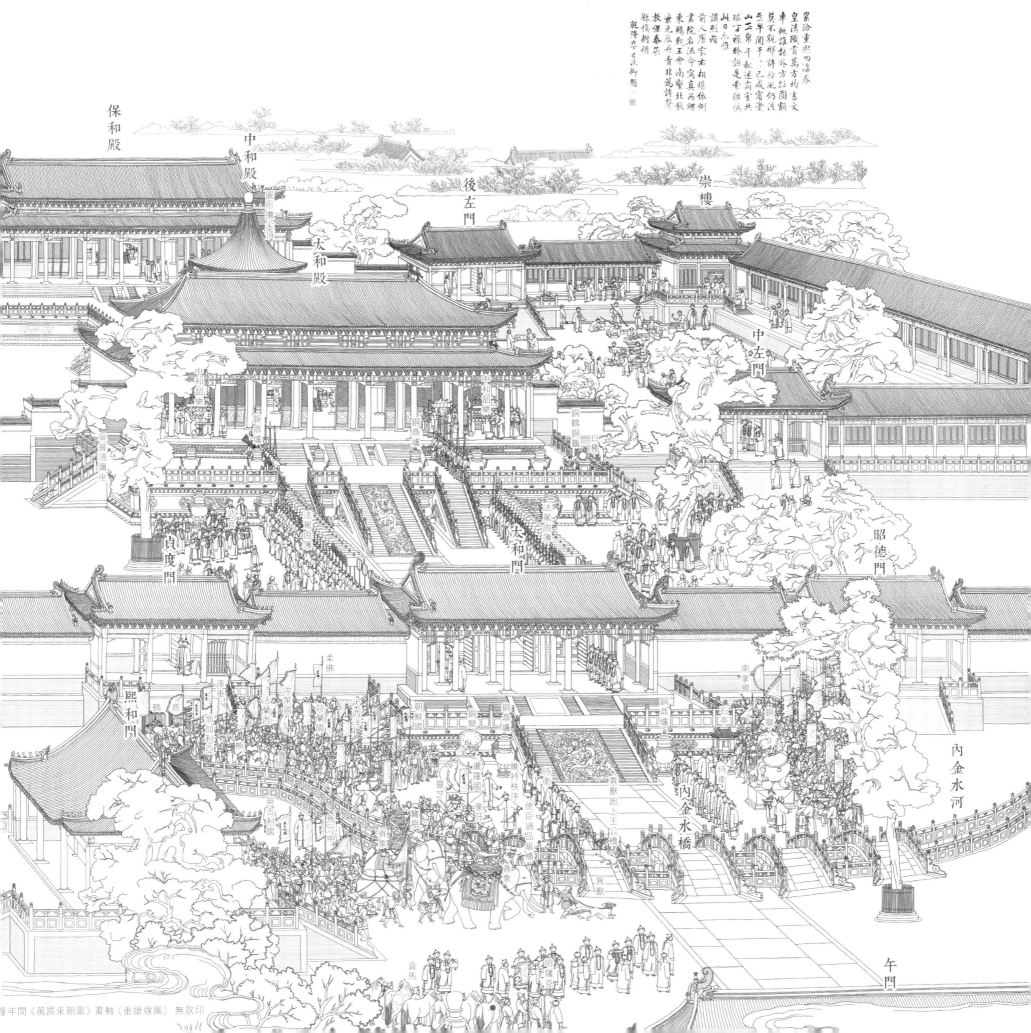

保和殿

中和殿

太和殿

後左門

崇樓

太和門

中左門

中和韶樂

銅鶴銅龜

日晷

文官

昭德門

貞度門

法駕鹵簿

法駕鹵簿

銅鶴銅龜

熙和門

柔佛

荷蘭國

法蘭西國

英吉利國

加國

車里國

朝鮮國

獅

維特秋子

使臣過殿設座

暹羅國

寶象

真象

異獸跑上王公橋

內金水橋

內金水河

南掌國

亭

銅鶴銅龜

貢馬

哈克克

午門

乾隆年間《萬國來朝圖》畫軸（重繪線圖） 無款印

一塊玉

乾隆生命的高峰，也許是中國歷代帝王追求的高峰，可在物理上的表現，連底座才284厘米。

話說乾隆25歲當上皇帝時（乾隆元年，1736）即修建曾經住過的乾西二所，改名重華宮，重華乃古聖賢大舜，帶着年輕皇帝「德配大舜」的隱喻和祝願。他在62歲（乾隆三十八年，1773）編纂中國有史以來最大的叢書《四庫全書》，做一番傳世的千秋文化大業。自乾隆十六年（1751）起至四十九年（1784）他先後六次南巡，都以巡視河工作為首要原因。

乾隆五十二年（1787）新疆開採的巨玉終於從揚州完工返回宮中，這時候乾隆已76歲，有足夠的自信說大禹治水的故事了。古人崇尚美玉，以這麼大的玉立這一個紀念碑，恐怕只有「功比大禹」的乾隆才可以這樣了。

故宮幾乎沒有一處不見乾隆的痕跡，整個清代仿佛只是他一個皇帝的事，只能說是他在位太長，或只能說他之後清廷已無明星級的皇帝了。

現存中國古代最大的玉雕，雕刻了大禹治水的故事，作於乾隆時期。這塊石料是來自新疆和闐密勒塔山（屬昆侖山的一部分）。和田（舊稱和闐）玉被認為是玉中精品，如此體量十分罕見。石料重達5000多千克，採石工人攜帶大釘巨繩，乘牦牛入山，用上三年的時間把它運到山下。裝上一輛軸長11米的特大號專車，前面用100多匹馬拉車，後面還有1000個工人扶把推運，每天最多只能走五至八里路。看玉雕上那些在險峻峭壁上錘鑿打石的人物，仿佛就是在描述這玉石開採的光景。

足足又花了三年時間，玉石終於到達紫禁城，乾隆決定依據清宮舊藏宋人畫的《大禹治水圖》為稿本雕製玉山。造辦處做初步加工，並用蠟塑出了玉山的式樣，一起發往揚州。這一走，又是三個月。玉山在揚州由當地玉工按樣精雕細琢，經歷七年零八個月竣工。1787年九月第二次進宮，安放在寧壽宮中樂壽堂時，離開昆侖山已十多年了。

玉山的稿本今已殘損不全，故此玉山可以透視出宋人（甚至以前）關於治山、治水的方法。開山引水暢流的方法除了鎬刨、錘鑿巖石（大禹就在正面山腰親自勞作）之外，還有一些採用槓桿原理的開山機械，其中有一臺還配上車輪，方便移動。玉山上部刻有小鹿和猿猴等，更有神仙（像雷震子）下凡幫助。玉山背面銘刻着乾隆為這座偉大的玉山所作的長詩及註文。

玉山的造價已無精確數字，專家從另一些玉山的製造資料參考推斷，「禹山」大約工程量為十五萬個工作日，估計需白銀一萬五千餘兩（不含開採運輸）。按當時物價可折合大米一萬六七千擔（一擔約合六十千克），一般平民的年收入不過十四五兩。另保和殿大石雕的改建工程也不過耗銀一萬七千餘兩。

玉雕上那些在險峻峭壁上錘鑿打石的人物，仿佛是在描述開採這玉石的光景。

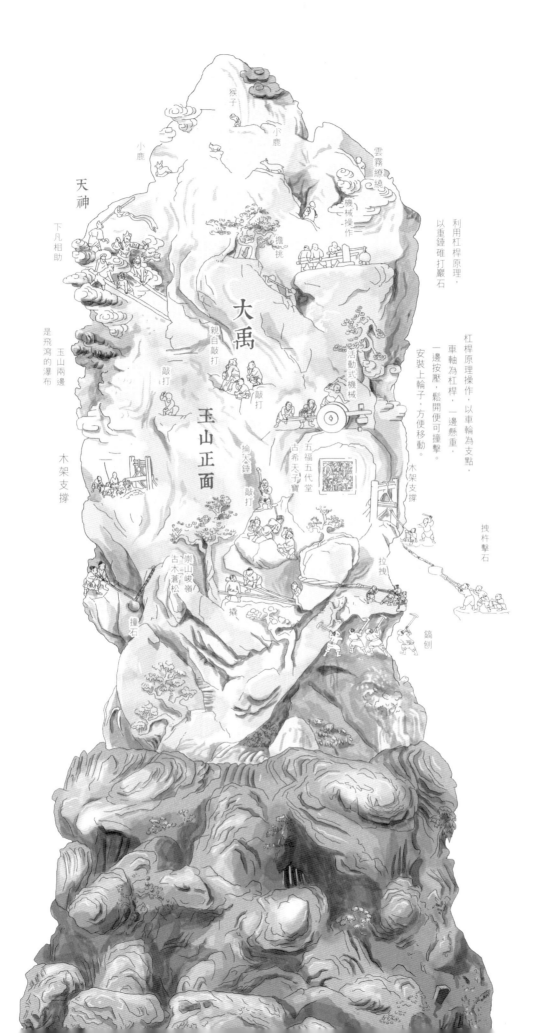

大禹治水圖玉山

高 224 厘米，寬 96 厘米，高 60 厘米，重約 5300 千克，嵌金絲山形褐色銅鑄底座。

利用槓桿原理，以重錘碓打巖石

杠桿原理操作，以車輪為支點，車軸為杠桿，一邊懸重，一邊按壓，鬆開便可撞擊。安裝上輪子，方便可移動。

猴子
小鹿
小鹿
雲霧繚繞
機械操作
擔挑
天神
下凡相助
玉山兩邊 是飛瀉的瀑布
大禹
親自敲打
敲打
敲打
活動式機械
古希天子寶
五福五代堂
木架支撐
木架支撐
敲打
掄大錘
敲打
玉山正面
拽杵擊石
拉拽
崇山峻嶺 古木蒼松
撞石
橇
鎬刨

大禹治水 密勒塔山
玉山背面銘文

幾塊磚頭

乾隆五十九年七月，乾隆特地下旨追問：隆宗門與景運門更換下來的舊金磚哪裏去了？查實兩門鋪的乃係沙磚，皇上並不相信，一定要責任親王「查明具奏」。清廷規定，應用金磚要詳細查核，新磚鋪墁之後，撤換的舊磚要清點造冊，如數交回。舊金磚事件經查明，是皇上記錯了，唯辦事官員仍要受罰，罪名是管理混亂。

《欽定大清會典》明文：官員起解金磚，不揀擇精美，以不堪用者解送，或折損或遲延，具罰俸一年。巡撫（行省最高行政長官）、布政司各罰俸六個月。

宮中換磚竟要皇帝再三過問，親王親自稽查，最高行政官員連坐，可謂非同小可，區區地磚，果如金子般受重視。

細料二尺見方金磚

64 厘米

64 厘米

9.6 厘米

重 62.5 千克

宮中使用金磚明代已有，主要產自蘇州一帶，製作過程講究：

1. 要在春季取土，經掘、運、曬、椎、舂、磨、篩七個步驟，然後反復踏練。

2. 加工成坯，需要經過八個月的自然陰乾，慢慢等待，急不來。

3. 燒造時，入窯發火一月用糠草，再一月用片柴，又一月用棵柴，又一月十日用枝柴。四個月到了，才熄火窯水。

以上每個流程，稍有不到位，則燒裂黃嫩，前功盡棄。出窯驗收，必須顏色純青，聲音響亮，端正完全，毫無斑駁，才算合格。計上述整個生產周期，需要兩年之久。

金磚經解糧船，沿京杭大運河解送北京。安裝時需要水磨、鑽生潑墨、燙蠟。特別是最後的燙蠟工序，最為講究。需要乾燥，所以要在八九月進行，錯過時間即要待第二年春天才能進行。皇帝可以用四年時間肇建紫禁城；也可以用近兩年時間，僅僅打磨一塊磚。小小的二尺見方的金磚，歷經數百年，仍光滑可鑒。

大二甲
窯戶曹履中造

江南蘇州府知府鍾殿選照磨周存穎管造

咸豐貳年成造細料貳尺見方金磚

咸豐貳年成造細料貳尺見方金磚
江南蘇州府知府鍾殿選照磨周存穎管造
大二甲 窯戶曹履中造

鍾殿選，宛平人，案《蘇州府誌》，鍾於道光三十年至咸豐四年任蘇州府知府。
照磨，即「照刷磨勘」一職，掌管磨勘和審計工作。

正陽門箭樓城磚

軍機章京值房旁城磚
乾清門西面

寶豐窯細泥停城磚

圓明園

紫禁城這世界上最大的木建築群，消耗最大的建材卻不是木料，而是由泥土燒成的一塊塊磚。專家估計紫禁城地面墁磚，有的多達 7 層，全部庭院需用磚 2000 萬塊。而城牆、宮牆及三臺用城磚約 8000 萬塊以上。（《明代宮廷建築史》）

數以億計的青磚，大部分來自山東臨清。臨清磚，相較於金磚，價格要實惠得多，每塊二尺二的金磚（九錢一分），工價是最優質的臨清磚（二分七厘）的 33.7 倍。臨清磚雖較之金磚實惠，生產流程仍然繁複，但華北乾旱少雨（較之多雨的蘇州，優勢更明顯），可大量積存磚坯，因此各窯能全年開工，每窯每年出 12 窯，年可貢磚百萬。

咸豐年間，圓明園受到英法聯軍破壞，朝廷下令備料，企圖恢復圓明園舊貌。可庚子年又再遭劫，殘餘園磚，帶着「圓明園」的字樣四散，成為補破漏的落難貴族。圖中這塊，靜靜地返回本家。嵌在後宮隆宗門旁軍機章京值房與崇樓之間的牆壁上。

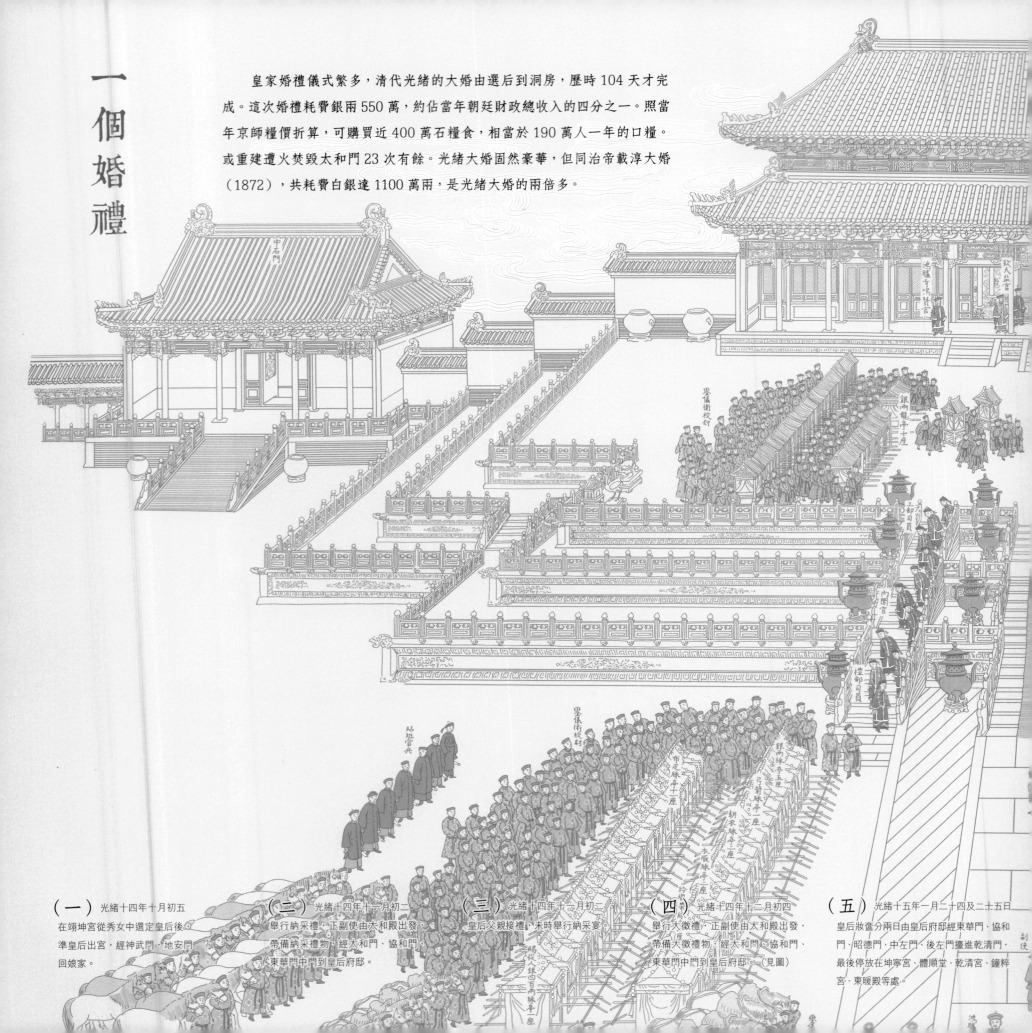

一個婚禮

皇家婚禮儀式繁多，清代光緒的大婚由選后到洞房，歷時 104 天才完成。這次婚禮耗費銀兩 550 萬，約佔當年朝廷財政總收入的四分之一。照當年京師糧價折算，可購買近 400 萬石糧食，相當於 190 萬人一年的口糧。或重建遭火焚毀太和門 23 次有餘。光緒大婚固然豪華，但同治帝載淳大婚（1872），共耗費白銀達 1100 萬兩，是光緒大婚的兩倍多。

（一）光緒十四年十月初五在翊坤宮從秀女中選定皇后後，準皇后出宮，經神武門、地安門回娘家。

（二）光緒十四年十一月初二舉行納采禮，正副使由太和殿出發，帶備納采禮物，經太和門、協和門、東華門中門到皇后府邸。

（三）光緒十四年十一月初二皇后父親接禮，未時舉行納采宴。

（四）光緒十四年十二月初四舉行大徵禮，正副使由太和殿出發，帶備大徵禮物，經太和門、協和門、東華門中門到皇后府邸。（見圖）

（五）光緒十五年一月二十四及二十五日皇后妝奩分兩日由皇后府邸經東華門、協和門、昭德門、中左門、後左門擡進乾清門，最後停放在坤寧宮、體順堂、乾清宮、鐘粹宮、東暖殿等處。

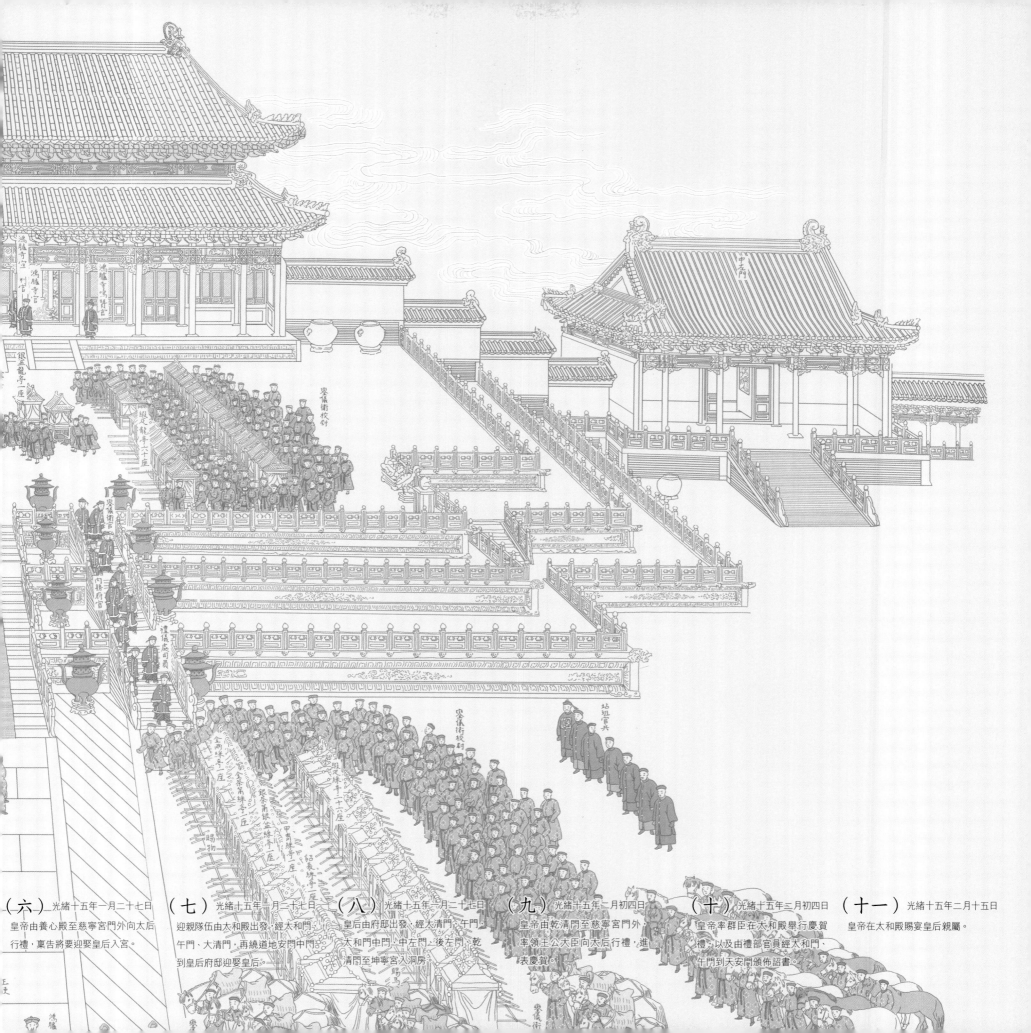

（六）光緒十五年一月二十七日　皇帝由養心殿至慈寧宮門外向太后行禮，稟告將要迎娶皇后入宮。

（七）光緒十五年一月二十七日　迎親隊伍由太和殿出發，經太和門、午門、大清門，再繞道地安門中門，到皇后府邸迎娶皇后。

（八）光緒十五年一月二十七日　皇后由府邸出發，經大清門、午門、太和門中門、中左門、後左門、乾清門至坤寧宮入洞房。

（九）光緒十五年二月初四日　皇帝由乾清門至慈寧宮門外，率領王公大臣向太后行禮，進表慶賀。

（十）光緒十五年二月初四日　皇帝率群臣在太和殿舉行慶賀禮，以及由禮部官員經太和門、午門到天安門頒佈詔書。

（十一）光緒十五年二月十五日　皇帝在太和殿賜宴皇后親屬。

無後為大

明初朱元璋為防範外戚，后妃皆選自民間（每到選期，民間人心惶惶，紛紛胡亂嫁娶，以至人口大增）。清宮出於維護、鞏固及強化皇族管治集團，則定例在八旗女子中選（每三年一選）。明代后妃有十二等，清代康熙年間，后妃定為八等：皇后一人，皇貴妃一人，貴妃二人，妃四人，嬪六人，以下有貴人、常在、答應三級，人無定數。康熙一生便有后妃五十五人，而光緒只有一后二妃三人。

順治十一年舉行清代首次選秀女。（《清宮述聞》）

清朝后妃選自八旗秀女（保持血統）。民間事不關已，議論紛紛，一時說順治為漢族名妓董小宛出家，一時又說乾隆父母親本是漢人（用輿論干擾血統）。總之，由順治朝開始訂下凡滿、蒙、漢八旗官員的女兒，凡 13 到 17 歲之間，每三年都要應選秀女，未應選過者不得擅自嫁娶。此舉不但僅僅選皇后嬪妃，同時也會替皇族其他成員選婚。超過 17 歲又一直落選的便可自行婚配。一旦獲選，便成為「可能的皇后」，或在不為人知的角落，寂寞地度過三宮六院七十二嬪妃的青春歲月。

其中上三旗包衣（貴族旗主的家奴）的女子，則由內務府每年從中挑選入宮，成為服侍皇室的宮女。故此，同樣叫做「選秀」，除去其中個別人因皇上特別寵愛而升格為嬪妃，若誕下皇子，甚至冊封皇后外，其待遇及命運均不可以同日而語。明宮森嚴，宮女老死不得出宮；清宮女服役期滿則可以回家，自由婚嫁。

按：康熙四十九年諭大學士等：明季宮女至九千人，內監至十萬人，飯食不能遍及，日有餓死者。今則宮中不過四五百人而已。（《清宮述聞》）

清代

選秀

清八旗秀女，每三年挑選一次，由戶部主持，備皇后嬪妃之選。明秀女以「選美」尺度進行，清代則以品德和門第作標準，以示皇帝重德而不好色。

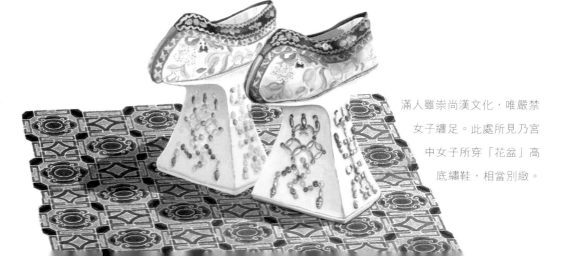

滿人雖崇尚漢文化，唯嚴禁女子纏足。此處所見乃宮中女子所穿「花盆」高底繡鞋，相當別緻。

明代選秀女十分嚴格，百中選一。紀曉嵐在《明懿安皇后外傳》記載明熹宗大婚前先在全國選出 13 至 15 歲少女 5000 名，經過嚴格考核，最後選出最「優秀」的淑女 50 位。

　　「天啟元年，熹宗將舉行大婚禮，先期選天下淑女十三至十六者⋯⋯集者五千人。

　　每百人以齒序立，內監循視之，曰某稍長，某稍短，某稍肥，某稍瘠，皆扶出之。凡遣歸者千人。

　　明日，諸女分立如前，內監諦視耳，目，口，鼻，髮，膚，肢，腰，肩，背，有一不合法相者去之，又使自誦籍，姓，年，歲，聽聲之稍雄，稍窳，稍濁，稍吃者皆去之。去者復二千人。

　　明日，由內監各執量器，量女子之手足，量畢復使周行數十步，以觀其豐度，去其腕稍短，趾稍巨者，舉止稍輕躁者，去者復千人。其留者亦僅千人，皆召入宮，備宮人之選，復遣宮娥之老者引至密室，探其乳，嗅其腋，扣其肌理，於是入選者僅得三百人，皆得為宮人之矣。在宮中一月，熟察其性情言論，而匯評其人之剛柔愚知賢否，於是入選者僅五十人，皆得為妃嬪矣。」（紀曉嵐《明懿安皇后外傳》）

再淘汰兩千人

複選

容貌
口齒、聲線
牙齒
手的長度
配合富貴興旺之相法
儀態
手腕不能太短
腳的長度
步姿

入選

五十人

體檢

耳，目，口，鼻，髮，膚，肢，腰，肩，背。

合格者，在宮中實習一月，作全面觀察。

皆得為妃嬪矣。

宮女老弱患病，會被遣出，進安樂堂（清吉安所）度餘生。

明

天啟元年　五千名少女選秀女

初選

淘汰千人

腳趾

不能太大

卷六。隆重其事

215

卷七 心靈故事

屋脊上最前頭的齊閔王，在
無路可走的時候，神鳥便
展開翅膀，一飛沖天。
所以在任何時間，都要有
堅定的信心和希望。

信心！

皇宮內，公私兩忙，大祀連場，小祀不斷。

　　明代皇帝慕道求壽，藥香處處，後宮基本上是個大丹爐。明帝王不見得長壽，倒給後世帶來將藥物當食物的風氣。滿族的政、教帶着薩滿色彩，本着「一切都可以感性解釋」、「諸教為我所用」，皇宮內基本上都是滿天神佛。談不上嚴謹，然神威廣大，不可信其無。所以就出現了原來庇佑大明的玄武大帝，入了清代依然香火不斷（拜祭敵對政權所侍奉的神明，也是表示明朝一切，盡歸我大清的意思）。道教地位最高的昊天上帝靜靜地供奉在不顯眼的道場。坤寧宮從滿洲、蒙古的傳統神祇，到釋迦、觀音甚至關帝聖君一起供奉，按例每天獻牲兩頭豬，既設火竈，竈神爺爺自然也沾香火了。

神鳥　烏鴉

各路神明　請您保佑我
十六羅漢　旃檀佛

梵華樓

中正殿　雨花閣
清代太上皇也是菩薩

英華殿　明代皇太后是菩薩

雍正符板　請您們幫忙

薩滿　每天都請安

玄穹寶殿　天帝真低調

祭如在

皇后的夢　皇家的山

據說雍正不只是個禪機甚深的大居士，同時崇尚道教，在宮殿頂上安符牌厭勝（鎮壓邪祟）。兒子乾隆與三世章嘉活佛亦師亦友，宮中開闢出一大塊空間作藏密梵唱。乾隆既是文殊菩薩的化身，又躋身羅漢秩序中，西花園前的宮區儼如一座立體壇城。皇宮中神、聖紛陳，這邊跳神，那邊祭孔。這反映出就連皇帝在內，都感到命運無常，宮中上下，尤其禍福莫測，更加盼望神靈庇佑。

宮殿頂上的脊獸基本上都是靈物，鎮守主要宮門的獅子固然威猛辟邪，螭首門鋪亦各有神通，龍王無所不能，不在話下。萬物有靈，對古人來說，支撐着房子的柱，保護我們，心存恭敬，並無不妥。是故施工前要拜祭，上樑時要擇吉。有些按時上供，有些鎮壓相克。怎樣敬，如何拜，都因時制宜進行。顯然，心靈和心事之間沒有嚴格區分；所以，嚴格來說，就是不能嚴格來說。

放心！

神武門內值房屋脊上的仙人（齊閔王），鬍子刮得光亮，一身黑衣（屬水的顏色），精神抖擻，與神鳥皆容貌果斷，是令人安心的消防隊長。

安心！

皇后的夢

徐皇后（明成祖的皇后）在永樂元年（1403）刊行一部《夢感佛說第一希有大功德經》，在序文中披露，其實早在洪武三十一年（1398），她已夢見觀世音菩薩：

> 洪武三十一年春正月朔旦（剛巧在朱元璋駕崩前），吾焚香靜坐閣中，閱古經典，
> 心神凝定。忽有紫光聚，彌漫四周，恍惚若睡，夢見觀世音菩薩於光中現大悲像，
> 足躡千葉寶蓮華，手持七寶數珠在吾前行⋯⋯

菩薩夢中授徐氏（還未當上皇后）《大功德經》，替天下蒼生「消弭眾災」，同時更作了一個重要的啟示：「三十二年秋，難果作。」

再明白也沒有，洪武三十二年（1399），便是建文元年。這年朝廷削藩，朱棣興兵。建文「難」作果，朱棣靖「難」有好結「果」。菩薩早說了，當時大事未「果」，不方便說出來，四年之後才與大家分享。觀音菩薩說得好白：「后妃將為天下母⋯⋯」

妻子（徐皇后）夢到觀世音菩薩；丈夫（朱棣）起兵時則遇到真武玄天大帝。大事何患不成！

卷七。心靈故事

大明仁孝皇后夢感佛說第一希有大功德經

珍珠牡丹花
翠口圈
金鳳
金簪

金簪

金鳳口銜珠結

鳳冠

珠翠穰花鬢

珠翠穰花鬢

三博鬢（左石共六扇）

大明仁孝皇后燕居冠服

「燕居冠服」是皇后的常服，等級僅次於禮服。
如皇后冊立，穿禮服行謝恩禮之後，回宮更換
燕居冠服，接受親屬和內使等慶賀禮。

皇家的山

　　朱棣為了令自己「靖難」得到完滿的根據，在紫禁城的中軸上為真武大帝起造了最重要的宮廟欽安殿。又不惜工本在北京城大興土木建寺廟，讓天下百姓明白敬神，教化忠孝的重要。更大的工程在永樂十年（1412）開始：「北修故宮，南建武當。」

　　朱棣調動大批軍民，用了七年時間，大造湖北武當山的神宮道觀，不但將武當山當成皇帝的家廟道場，更將這座自唐代已被視為七十二福地之一的道教名山，推上信仰的高峰。武當山天柱峰上的金殿（銅鑄）供奉真武大帝。據說殿中真武，正是按照朱棣的容貌塑造，而山腰連接天地意象的天津橋，與紫禁城的金水橋南北呼應。

　　明帝國進入一個上山下海，投入龐大工程的時代——種出最大的人工樹林（大皇宮），駛出最大的艦隊（鄭和下西洋）。神龍不再見首不見尾，匍匐大地成為令人驚訝的長城。大明國力如日中天，好夢方濃。

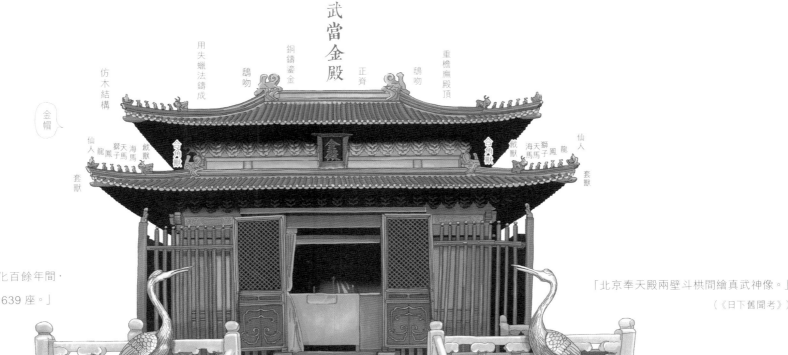

武當金殿

用失蠟法鑄成　銅鑄鎏金　鴟吻　正脊　鴟吻　重檐廡殿頂

仿木結構

金帽

仙人　龍　獅子　天馬　海馬　狻獸　會角獸　　　會角獸　狻獸　海馬　天馬　獅子　鳳　龍　仙人

套獸　　　　　　　　　　　　　　　　　　　　　　　　　　　　　　　　　　　套獸

祭如在

　　農耕民族，當重農時。皇帝每年開耕儀式的姿態很高。使民有時（按節氣工作）。康熙時期朝廷頒行的曆書最為精確，農作當時得令，國家也最強盛。儀式建立、鞏固、提醒國家上下秩序的重要。倫理和道德也都要行適當的「禮」。就是一般人也事事講禮，非禮有罪，無禮更是不堪。故「禮」置於「義」、「廉」、「恥」之前，非常重要。所以說，中國是「禮儀之邦」。

　　皇家所行的「禮」在兩千多年前周代已很完備。周禮很周到，五禮（吉、凶、軍、賓和嘉禮）多達 37 項（《周禮‧宗伯之職》）。之後禮與日俱增，到了清朝，再增添滿族的禮儀，足足 256 項。祀分季節時令，也分大小主次，有皇帝親臨，也有由皇后主持，有些同時或分頭進行，有些讓大臣張羅。否則一年裏，每三天中就有兩天在忙着「行禮」！就是一般祭祀活動，也很不簡單。縱然如此，等級最高的天帝卻又相對清閑得很。

五月初五端午節帝后、王公大臣在西苑、圓明園進行龍舟競渡，例有延宴。

五月初一（太陽生日）在養心殿擺太陽供奉日。浴佛節全天止葷添素。

七月七日七夕節皇后在圓明園、御花園祭牛女星君，宮眷穿針看影以乞巧。

夏至皇帝前往地壇祭地（方澤）。

八月十五日中秋節皇后在御花園或避暑山莊祭月及賞月。八月十三日萬壽節皇帝生日，在避暑山莊舉行慶典。

九月初九重陽節皇帝在承德木蘭圍場登高賞菊放風箏，例有延宴。

臘月初八臘八節皇帝、達賴喇嘛或章嘉胡克圖在中正殿前祓除不祥。臘月初八臘八節於雍和宮及宮者臘八粥。

臘月二十三日祭竈日在帝后、王公大臣在坤寧宮祭竈神。臘月十七日放鞭竹。

臘月二十五日皇帝、內閣學士於乾清門，交泰殿祭寶，封寶。

臘月二十九日在中正殿祭大廟。

除夕前一日帝后祭大廟（祫祭），封筆儀。

除夕皇后在養心殿新歲，例有延宴，家宴。

立春舉行進春儀。按欽天監圖備春山兩座。

正月十五日元宵節圓明園正大光明殿設宴，乾清宮賣街設茶市。

正月十五日元宵節圓明園正大光明殿賣賣街設茶市。吃元宵，聽蟲鳴。

正月上辛日皇帝於天壇祭天祈穀。

立春皇帝在延慶殿迎春，為民祈福。

元旦皇帝、王公大臣在坤寧宮諧堂于行拜天禮。

元旦皇帝、王公大臣在乾清宮重接茶宴毗句。

元旦帝后、家室、分祭、王公大臣在太和殿，乾清宮大朝賀。

元旦皇帝籍著拜祖明園開事。

孟夏諏日皇帝在天壇祭天（雩祭）。

四孟時享（夏）帝后在坤寧宮祭神。

春季月朔日皇帝於堂于立桿大祭。

清明節皇帝前往太廟行常祭。

清明節皇帝在圓明園郊遊踏青。

仲春月戊亥日皇帝於社稷壇祭先農。

春李仲月戊亥日皇帝於社稷壇祭社稷。

春分皇帝或遣官於日壇祭日。

花朝節皇后在圓明園花神廟祭花神。

四孟時享（春）皇帝坤寧宮四季獻神。

四孟時享（春）皇帝祭太廟。

三月初三上巳節皇帝在圓明園坐石臨流進行曲水流觴。

四孟時享（秋）帝后在室于立桿大祭。

四孟時享（秋）帝后祭太廟。

四孟時享（秋）帝后坤寧宮四季獻神。

秋季仲月戊日皇帝祭社稷。

秋分皇帝或遣官前往月壇祭月。

四孟時享（冬）帝后在天壇祭天（圜丘）。

冬至皇帝、王公大臣在太和殿舉行冬至大朝賀。

冬至皇帝在重華宮教芳齋，乾清宮書福分賜王公大臣及內廷翰林。冬至開始貼九九消寒圖。

乾隆很忙，一年中頻繁的參加各種宗教祭祀
活動，卻鮮有玄穹寶殿祭祀活動的記錄。

玄穹寶殿

天帝真低調

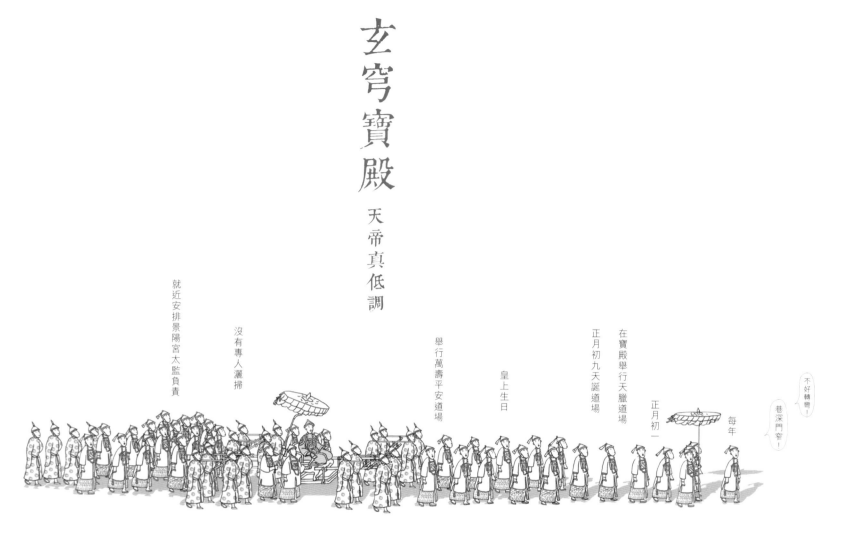

就近安排景陽宮太監負責

沒有專人灑掃

舉行萬壽平安道場

皇上生日

在寶殿舉行天臘道場

正月初九天誕道場

正月初一

每年

不好轉彎！

巷深門窄！

玄（天）穹寶殿的主殿沒有須彌座。
面積、正殿規格與東西六宮正殿相同。所處位置較偏僻，唯一入口欽昊門前是狹窄的東小長街，皇帝的肩輿在這裏不好轉彎。

玄（天）穹寶殿位於紫禁城內廷東路、東小長街北段欽昊門內，在東筒子和景陽宮之間，建於明朝。天穹寶殿原名「玄穹寶殿」，入清後為避康熙名諱（玄燁）而改名「天穹寶殿」（但現今所懸的門牌仍是「玄穹寶殿」）。和欽安殿同為宮中兩大道場之一。

寶殿供奉道教昊天上帝（玉皇大帝）、呂祖（呂洞賓）、太乙天尊等諸神畫像，並貯有大量道經，整座建築基本保持明代遺構，大概是在備受冷落的景陽宮之外，反而可以較完整地保留下來。

昊天上帝是道教傳說中天界的實際領導者，地位最高的神之一，但是與中軸主要位置的欽安殿比較，這裏所受的香火反較少。原因固然是欽安殿所供真武大帝乃皇族守護神，不只助成祖「靖難」，宮中大火也幫着救災，關係「至親」。玉帝在靈霄殿統率仙、凡兩界，未免事忙。情理上還是「自己神」好套近乎。所以民間總是「城隍」（小區管事）、「財神」（賬戶出納）香火最盛。工作買賣，承諾守信最重要，忠義關公更不能不拜……最忙的玉帝，就在天穹寶殿裏養尊處優，靜看兩朝興替。

景陽宮

唯一入口

玄穹寶殿

殿前植白皮松
樹齡三百年以上

鎏金青銅寶鼎香爐座

銅鶴一對

銅爐一對

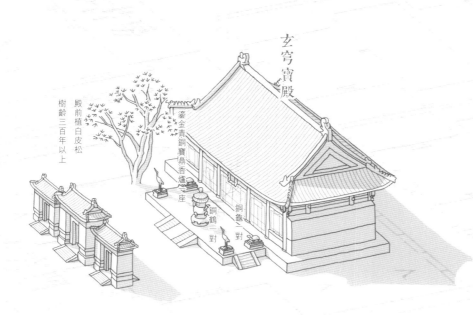

在故宮大銅鼎中，玄穹寶殿的銅鼎最具特色，寶頂與紋飾都有鎏金。

鎏金大銅鼎

重檐圓形攢尖寶頂
仿鑄出瓦壟

煙口為鏤空的卍字紋

爐腹正南開門
作宮門樣式
門釘九橫九縱

「大清乾隆年造」款

雙耳飾回紋

爐足不飾狻猊圖案

三足圓鼎爐

「大清乾隆年造」

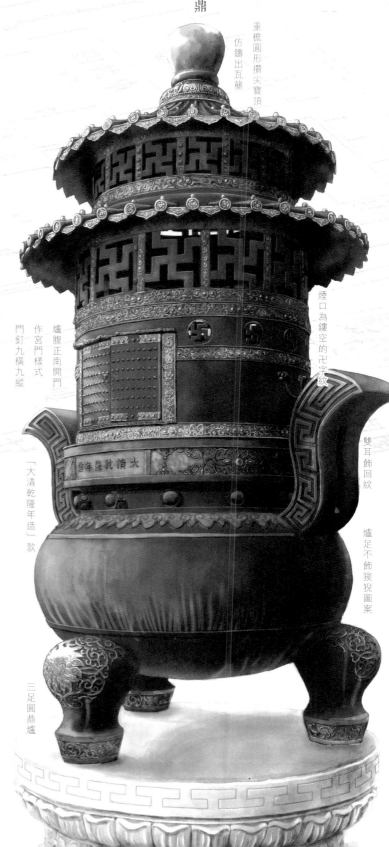

鼎和香爐

　　鼎和香爐大家都不陌生，兩者有時相通，有時又有點分別。最初的鼎是從新石器時代的三足陶器演變而來的，是重要的煮食器，原始的火鍋，邊吃邊談事。大禹治完水，煉就九鼎，據說上面的紋飾都是九州的山河形勢和各歸順部族的圖騰。擁有九鼎即知天下，一言九鼎，影響整個天下。青銅古器就成了法統、禮制的最高象徵。明清兩朝都很積極佈置鼎器，提醒、證明、顯示正統在手，毋庸置喙。鼎有烹的本質，煙火在下。閩南語系今天依然叫炒菜的鍋做「鼎」，若在其中置煙火（上香）則是爐。

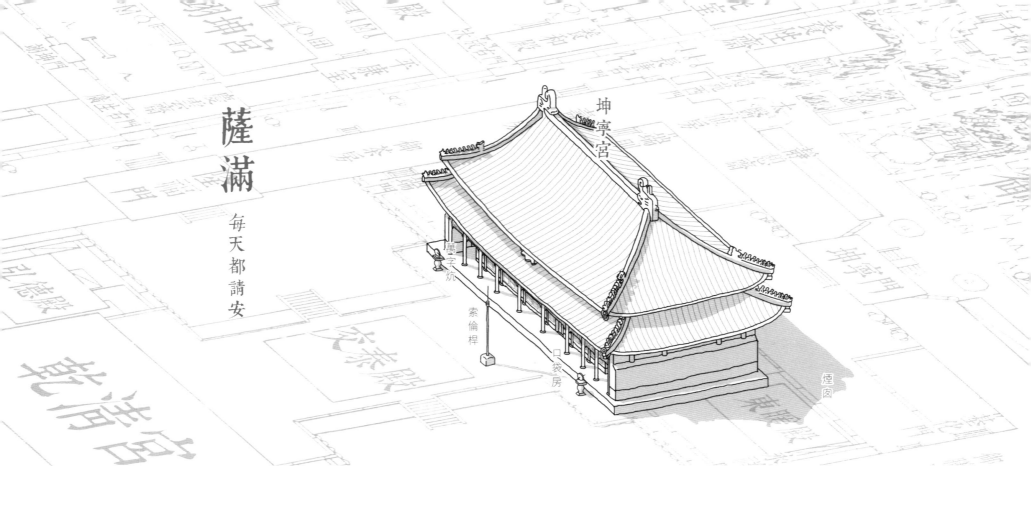

薩滿

每天都請安

坤寧宮

萬字炕

索倫桿

口袋房

煙囪

薩滿太太

薩滿教是一種原始的多靈信仰，薩滿（巫師）通過唱咒、舞蹈（跳神）來問吉凶、療哀痛，甚至控制天氣等。因為單純原始，很早便出現。女真族（滿洲人祖先）信奉薩滿教，清朝以薩滿教將東北各民族聯結起來。在紫禁城也留下這種信仰的痕跡。

順治十年 (1653) 仿瀋陽盛京清寧宮修建坤寧宮，把宮內西端四間改造為清宮薩滿祭祀的主要場所。室內西側的北、西、南三面有環形大炕（萬字炕），按滿族習慣，西炕為尊，南炕為大，坤寧宮西、北炕上供神，南炕為皇帝御座。坤寧宮每天都要進行薩滿教的祭祀，每天兩次，每次用二頭豬（純黑無雜毛公豬），大祭一年兩次，每次用豬 39 頭，此外這裏還進行其他類型的祭祀。每年合共用 518 頭豬。祭祀名目雖多，主要以朝、夕祭為基礎。朝祭主要有釋迦、觀音、關帝；而夕祭則主要是納丹岱琿（滿洲神）和喀屯諾延（蒙古神）。

朝夕祭神的主要儀式是先殺豬祭神，再由薩滿太太通過一系列的舞蹈、歌訣、配樂，以及通靈器具來進行，最後致祭人員一同吃祭神肉。儀式主要由皇后每日行禮，皇帝只在大祭等重要祭祀日（每逢春秋大祭及每月初一元旦，或有重大事件）參加祭祀活動。因為祭祀需要獻牲，所以坤寧宮有竈，設兩口大鍋，每一口大鍋可煮兩頭豬，紫禁城的竈神神位也設在這裏。

萬字炕
即燒火取暖的火炕，設在南、西、北三面。南炕向陽，較溫暖。

索倫桿
滿語，漢語即「神桿」的意思，為滿族祭天時使用。木桿上有一個碗狀的斗，祭祀時放上碎米和切碎的豬內臟，供神鳥（烏鴉）享用。

口袋房
正門由原明間開改為東次間開，是東北御寒防冷的做法。

煙囪
設在東西暖殿後山牆，坐落在臺基低地的地面上。用青磚砌成，落在東西配殿後，為方形，既接火道也接竈。

薩滿太太
「坤寧宮中供奉神位，皆依盛京清寧宮舊制，應由皇后每日行禮，設一女官代之，食三品俸，名曰『薩滿』，俗訛稱『撒麻太太』，《舊會典》謂之『贊祀女官』；清晨入神武門至宮禮神。薩滿身故，『則傳其媳而不傳女，蓋其所誦經咒不輕授人也』。」（《清稗類鈔》）

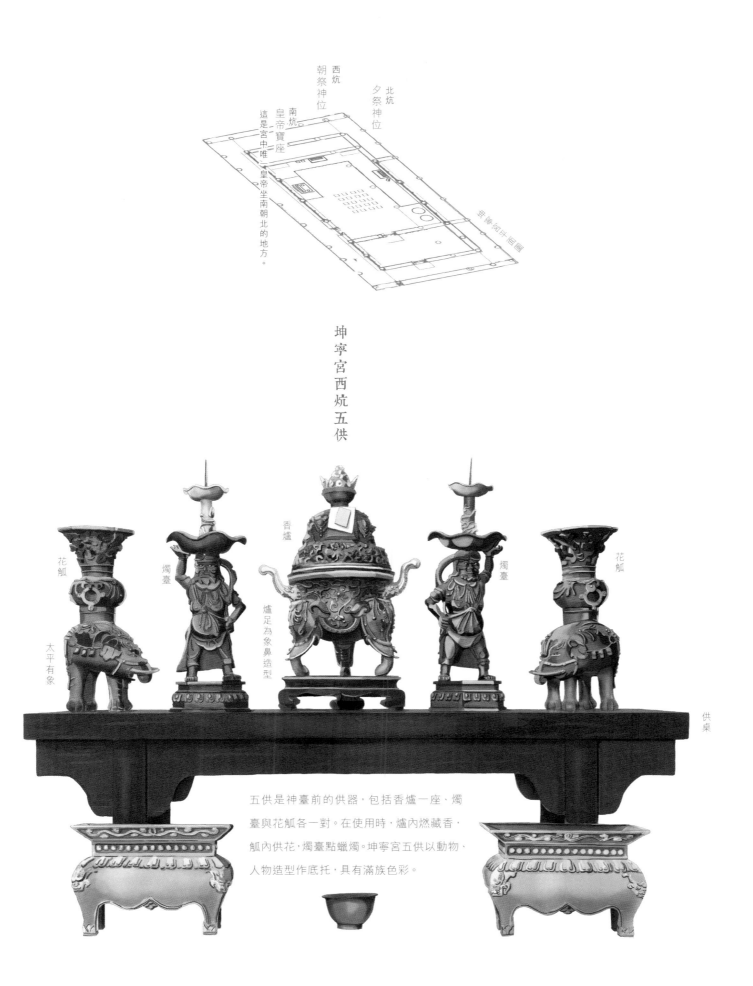

坤寧宮西炕五供

坤寧宮內平面圖

北炕
夕祭神位

西炕
朝祭神位

南炕
皇帝寶座
這是宮中唯一皇帝坐南朝北的地方。

香爐

花觚

燭臺

燭臺

花觚

太平有象

爐足為象鼻造型

供桌

五供是神臺前的供器，包括香爐一座、燭
臺與花觚各一對。在使用時，爐內燃藏香，
觚內供花，燭臺點蠟燭。坤寧宮五供以動物、
人物造型作底托，具有滿族色彩。

雍正符板

請您們幫忙

專家根據《日下舊聞考》統計：康熙在位 61 年間，建寺廟 1 所，修 9 所；雍正 13 年間，建寺廟 7 所，修 7 所；乾隆 60 年間，建寺廟 1 所，修 15 所。當中雍正建廟的數目遠遠高於康熙和乾隆。

雍正八年春夏，雍正患病，御醫窮盡醫術仍不見效，當時河東總督田文鏡舉薦白雲觀道士賈士芳為雍正治病，但病情仍然反復無常，雍正感到邪氣纏身，懷疑是賈道士蠱毒魘魅所致，於是下令將他處死。命道士另設壇禮斗（供奉「斗母」，北斗眾星之母，主宰魂魄，在道教中地位崇高），一個月後，終於好轉。為驅邪祟，雍正九年（1731）在養心殿、乾清宮、太和殿等重要宮殿殿頂設置符板；在養心殿、澄瑞亭設醮壇。

符板是否靈驗無從稽考，唯專家都認為雍正壯年猝死是與他迷信和煉丹有很大的關係。雍正十一年八月至十二月這四個月內，圓明園深柳讀書堂就用去渣子煤 4000 斤，白炭 1000 斤，紅銅 40 斤，鐵條 62 根，硫黃 100 斤，銀 330 兩（王子林《養心殿與雍正帝煉丹之謎》），都用作燒煉丹藥，單是煉丹時水銀所揮發的化學氣體，就足以令人致命。

2005 年太和殿修繕時，修繕人員和專家在大殿的頂棚上，發現了 270 多年前雍正下令設置在此的符板，一共五座，分佈東、南、西、北、中五個方位。供奉形式按照佛典中的五方佈置，反映出佛、道混合的處理辦法。

銅符板一分安在
養心殿訖　將木符板二分
太和殿安一分
乾清宮安一分

正面刻有
大威德八字秘密心陀羅尼、
宮宅神王名號、經咒和咒
牌的組合（大白傘蓋心咒、
十相自在咒牌、六字真言）
及道教「玻璃八卦圖」

背面刻有
道教「太上秘法鎮宅靈符七十二符」

銅五供一套

太和殿頂棚上的符板
高約 37.5 厘米，寬 23 厘米。

英華殿

明代皇太后是菩薩

英華殿位於紫禁城內廷西北，佔地約 5000 平方米（等於兩座後宮宮院）。始建於明代，初曰隆禧殿，隆慶元年（1567）更為今名。乾隆三十六年（1771）重修。這裏是明清兩代皇太后及太妃、太嬪虔誠禮佛之地。

英華殿前臺基上置香爐，兩側有明代萬曆生母，慈聖李太后親手所植的菩提樹各一株。殿前碑亭內石碑上刻有乾隆《御製英華殿菩提樹歌》、《菩提樹詩》。慈聖皇太后去世後，萬曆上尊號曰「九蓮菩薩」，恭奉御容於殿中。每年萬壽節（皇帝生日）、元旦於英華殿作佛事，兼且在僧眾奏樂、贊唱經文時，使人扮作韋馱（佛教護法天神，居四天王三十二將之首）抱杵而立，加強神聖氣氛。清末慈禧太后喜歡穿上佛衣，讓太監扮作韋馱拍照，許是源於此。

清代在此供奉「完立媽媽」，她是滿族薩滿教中供奉的神靈之一，傳說也是李太后（故此神又稱「萬曆媽媽」）。據《清代野記》載，當年清太祖努爾哈赤兵敗被囚，李太后為努爾哈赤說了好話，並釋放了他。為報此恩，清朝世代祭莫。

九蓮菩薩

明代慈聖皇太后（萬曆母親）原為宮女，成為太后後，一心向佛。自萬曆元年到三十七年為止，僅京師地區，捨銀捐貨所興造或修繕的佛寺，至少就有 36 處，幾乎年年造寺，到處興佛。據說慈聖皇太后曾夢見菩薩向她傳授九蓮經文，醒後竟能將經文一字不差背誦出來，被視為「九蓮菩薩」化身。及後太后將《九蓮經》錄入大藏，斥資造寺供奉九蓮菩薩，其中最著名的便是慈壽寺。（慈壽寺於李太后生日落成，萬曆即賜名「慈壽」誌慶）。沒多久寺中竟又有僧人表示菩薩託夢，謂慈聖皇太后確實為九蓮菩薩轉世（另又傳寺中菩薩像乃李太后真容云云）。

《明史·悼靈王傳》又記載：「（崇禎）第五子。五歲而病，帝視之，忽云：九蓮菩薩言，帝待外戚薄，將盡殤諸子。遂薨。九蓮菩薩者，神宗母，孝定李太后也。」

在諸般傳說底下，英華殿就成了九蓮菩薩在紫禁城的道場。

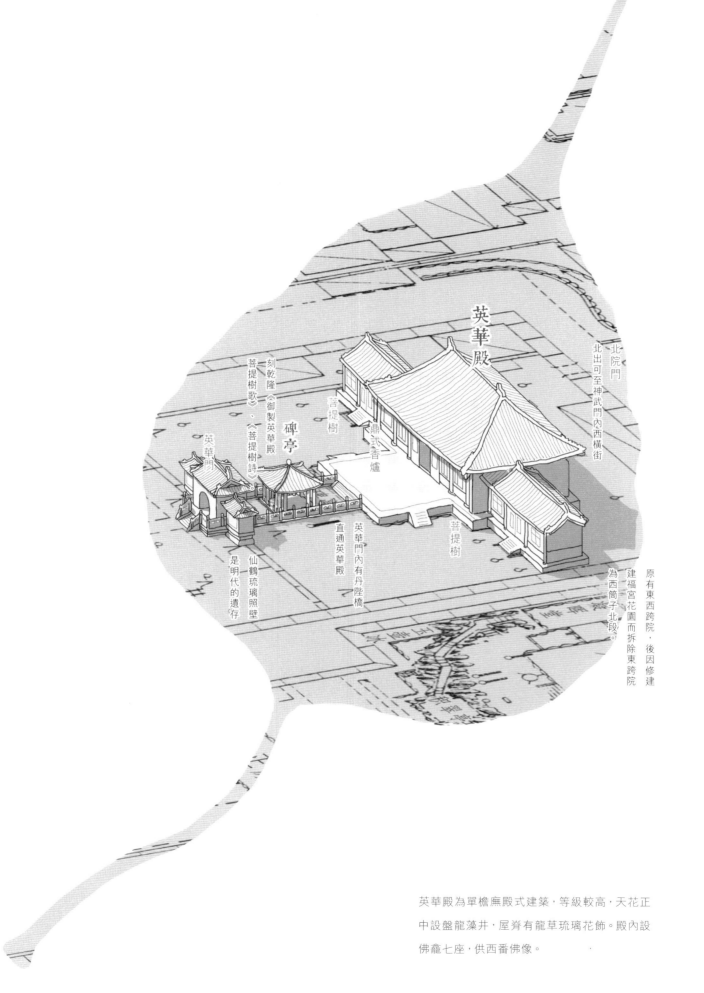

英華殿

北院門
北出可至神武門內西橫街

刻乾隆《御製英華殿
菩提樹歌》、《菩提樹詩》

碑亭

菩提樹

鼎武香爐

英華門

仙鶴琉璃照壁
是明代的遺存

英華門內有丹陛橋
直通英華殿

菩提樹

原有東西跨院，後因修建
建福宮花園而拆除東跨院
為西筒子北段。

英華殿為單簷廡殿式建築，等級較高，天花正
中設盤龍藻井，屋脊有龍草琉璃花飾。殿內設
佛龕七座，供西番佛像。

「九蓮菩薩者，孝定太后（李太后）夢中授經者也。覺而一字不遺，因錄入大藏中，旋在慈壽寺殿後建九蓮閣，內塑菩薩像，跨一鳳而九首。寺僧相傳菩薩即孝定前身也。」（《宸垣識略》）此外，萬曆十四年七月，慈寧宮蓮花盛開，「房中既吐重臺，臺中復結蓮意」（《萬曆起居注》），皇帝命人繪製瑞蓮圖，並在為太后創建的慈壽寺中立碑作《瑞蓮賦》，在寺中後殿，供奉「九蓮菩薩」。慈壽寺位於北京西郊八里莊，現在仍可在寺中永安萬壽塔東北側石碑上看到瑞蓮伴菩薩的線刻畫，至於碑上由當時的大學士申時行等人撰的頌蓮歌賦，則已風化殆盡了。

李太后

當年手植的菩提樹，實為大葉椴樹，葉子形狀與菩提並不相同。乾隆在《英華殿菩提樹詩》中為英華殿的菩提樹辯護：我聞菩提種，物物皆具領，此樹獨擅名。即是說，不只一種樹可稱為菩提樹。菩提樹每年6月開花，秋天隨葉落籽，宮人拾起做念珠，視若珍品。「雙樹婆娑蔭玉陛，九蓮菩薩認模糊，英華殿裏陪鑾去，採得菩提作念珠。」（《明宮詞》）文殊菩薩（乾隆）對這兩棵菩提樹也情有獨鍾，在殿前碑亭內石碑上刻御製《英華殿菩提樹歌》、《英華殿菩提樹詩》。

乾隆曾奉三世章嘉活佛為師修習，被蒙、藏地區尊為文殊菩薩化身的大皇帝。

此唐卡為乾隆中期佛裝像，亦為宮廷畫師所繪。乾隆頭戴班智達帽，身著僧衣，右手結說法印，左手持法輪，結跏趺坐在蓮花托寶座上，周環以藏傳佛教歷代先師。左肩上《般若經》、右肩上智慧劍是文殊菩薩的身份象徵。

文殊菩薩

文殊菩薩是佛教地位最高的菩薩，即佛的法子，代表佛的智慧。左手持《般若經》代表佛教的正確思想，而右手的智慧劍則代表批判和清除錯誤的思想。

班智達

梵語，為通達內外大小五明學者的稱號。即聲明：包括語言、文典之學；工巧明：工藝、技術、算曆之學；醫方明：醫學、藥學、咒法之學；因明：論理學；內明：專心思索五乘因果妙理之學，或表明自家宗旨之學。

說法印

說法即宣說佛法，導益眾生。與說教、說經、演說、勸化、唱導等同義。

舞立姿

左下方黃色神像呈「舞立姿」：單腳站立，與身體呈三折枝姿態。形象似空行母：一種介乎天人之間的女性神祇，有大力，可於空中飛行。

結跏趺坐

是佛像中最常見的一種坐法。以左右兩腳的腳背置於左右兩股上，足心朝天。佛教認為這種坐法最安穩，不容易疲勞，且身端心正。相傳釋迦牟尼在菩提樹下進入禪思，修悟正道，採用的就是這種坐姿。

展立姿

右下方藍色神像呈「展立姿」：左腿伸直，右腿彎曲。是呈忿怒相的神常用的一種站立姿勢。

三世章嘉

歷代先師

乾隆上師

章嘉若必多吉 (1717—1786)，為清代黃教四大活佛系統之一，主要負責漠南蒙古、山西、北京等地的宗教事務。1724 年被護送到北京，與皇四子弘曆（乾隆）一同學習。

歷代先師

法輪

為佛案之供器。用來比喻佛法，以法輪轉動比喻佛法如輪能碾破眾生諸罪惡、佛說法如輪永不停息和佛法圓滿無缺。

須彌座

須彌座，又名「金剛座」、「須彌壇」，源自印度，是安置佛、菩薩像的臺座。須彌即指須彌山，在印度古代傳說中，須彌山是世界的中心。另一說指喜馬拉雅山。用須彌山做底，以顯示佛的神聖偉大。

班智達帽

智慧劍

般若經

說法印

法輪

結跏趺坐

歷代先師

蓮花枝須彌座

歷代先師

舞立姿

展立姿

乾隆御容佛裝像唐卡

乾隆皇帝

清代的皇帝被稱為文殊大皇帝，乾隆更是被認為是文殊菩薩化身。三世章嘉國師說：諸佛化身的文殊菩薩，在世間傳播吉祥法，沿着寶梯從天界降下，成為世間轉輪大皇帝。從了義上講，大皇帝是文殊菩薩轉世；從不了義上講，在徒眾看來，他是轉大力法輪的君王。乾隆一生曾六次到山西的五臺山（文殊菩薩的道場）朝拜。

中正殿

中正殿宮區是紫禁城唯一全部由佛堂組成的建築區域，當中包括中正殿及其東西配殿，淡遠樓，香雲亭，寶華殿，雨花閣，雨花閣東，西配樓及梵宗樓 10 座建築。

這裏是專門處理皇宮藏傳佛教事務的中心，管理範圍包括主持皇家寺廟建設、舉辦法會、佛經翻譯印造、造像與法器製作、唐卡織繪等。殿內主供無量壽佛，是為皇太后、皇帝祝福延壽的地方。乾隆常參加中正殿的佛事，並接受三世章嘉的灌頂。他每年大約親自拈香約 20 次，此舉亦成了清帝拜佛的傳統。

玄極寶殿

據《明宮史》記載，中正殿舊名玄極寶殿，隆慶時改為隆德殿，崇禎時定名為中正殿，原為明宮祭道教三清之所。三清神共有三位，分別是元始天尊、靈寶天尊和道德天尊。他們是道教世界創造之初的神祇，地位比紫禁城東面與它遙遙相望的昊天上帝還要高級。

雨花閣

四角攢尖頂，屋面滿覆鎏金銅瓦，四條脊上各立一條銅鎏金行龍，寶頂處安鎏金銅塔，龍和塔共用銅近 1000 斤。由三世章嘉建議，為漢藏式建築。為故宮造型最特別的建築。雨花閣共四層，嚴格按照藏密的事、行、瑜伽、無上瑜伽四部設計。雨花閣仿西藏托林寺（一說桑耶寺）建成。主供大威、勝樂、密集三大主尊。

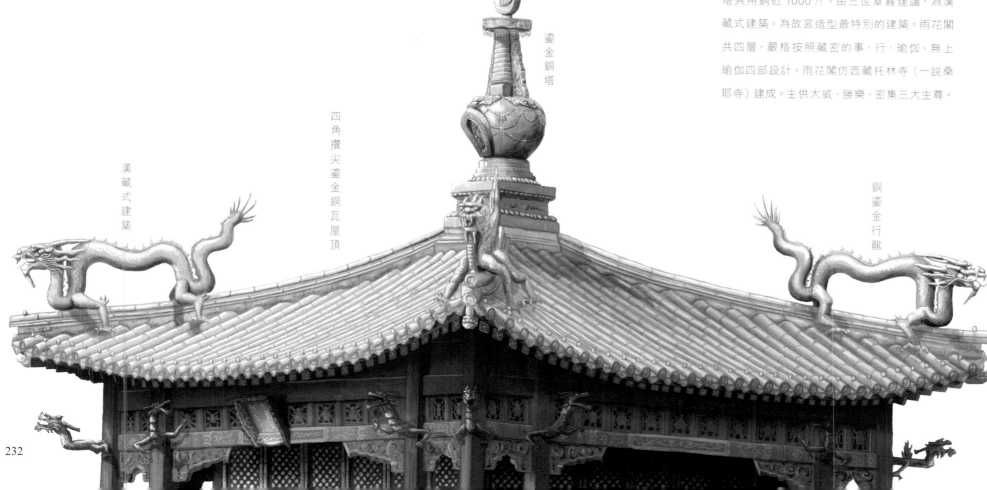

漢藏式建築

四角攢尖鎏金銅瓦屋頂

鎏金銅塔

銅鎏金行龍

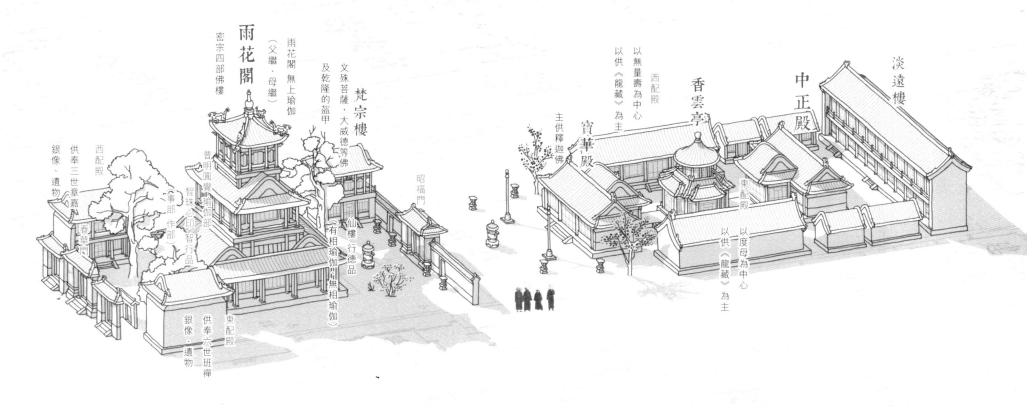

雨花閣

密宗四部佛樓

（父繼、母繼）

雨花閣無上瑜伽

普明圓覺瑜伽部

智珠心印智行品

梵宗樓

文殊菩薩、大威德等佛

及乾隆的盔甲

仙樓行德品

（有相瑜伽則無相瑜伽）

昭福門

西配殿

供奉三世章嘉

銀像、遺物

春華門

（事部作部）

東配殿

供奉六世班禪

銀像、遺物

寶華殿

主供釋迦佛

西配殿

以無量壽為中心

以供《龍藏》為主

東配殿

以度母為中心

以供《龍藏》為主

香雲亭

中正殿

淡遠樓

寶華殿

寶華殿前空間開闊，可舉行較大型的宗教儀典活動，主要活動是一年一度的「送歲」、「跳布扎」（藏傳佛教的習俗，僧侶扮成神佛魔鬼等，誦經跳舞，據說是為了驅除邪氣。布扎，是藏語「惡鬼」的意思），由三世章嘉親自主持，皇帝也會參加。

香雲亭

香雲亭十字折角臺基，平面呈四方形，但每面各出抱廈，上為圓形攢尖頂，其平面結構與佛教曼陀羅的結構一致。

淡遠樓

中正殿後殿在乾隆年間一再改建，乾隆三十四年將這裏改為兩層佛堂，同時內部改為六品佛樓（見「梵華樓」一節），命名為淡遠樓。這裏是法物存放處、佛教作坊。正中一間設有一處單獨的佛堂，叫水經殿。目前所知唯一專門用於佛教祈雨的場所。

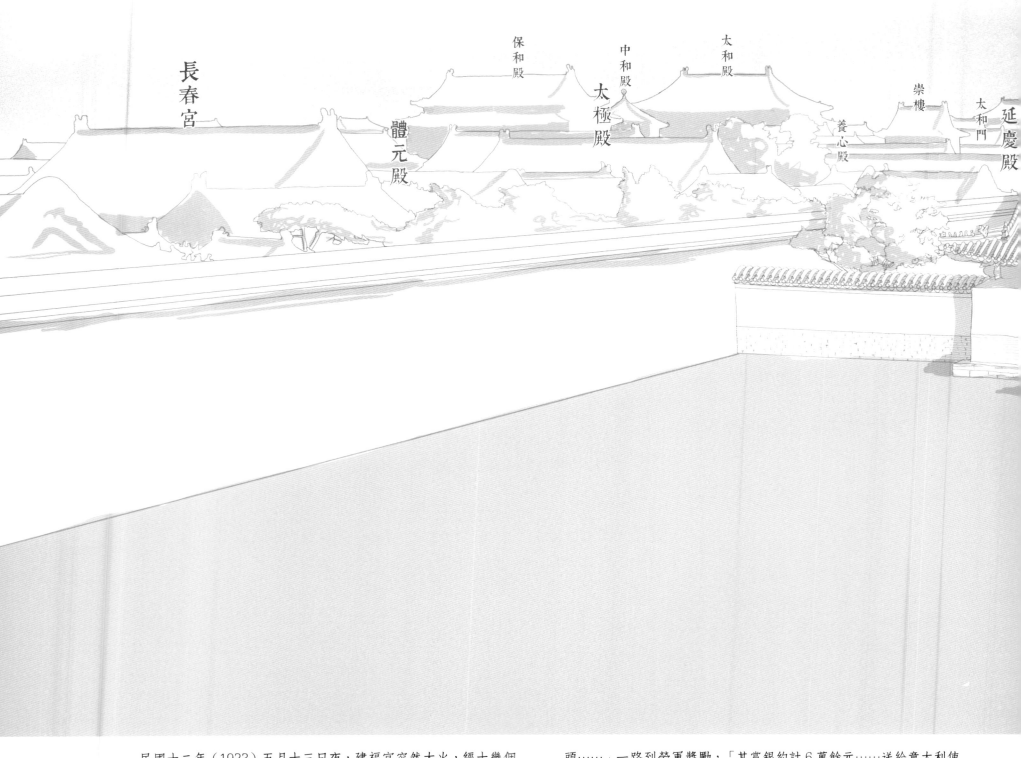

長春宮　體元殿　太極殿　保和殿　中和殿　太和殿　養心殿　崇樓　太和門　延慶殿

　　民國十二年（1923）五月十三日夜，建福宮突然大火，經十幾個單位聯合搶救，延至十五日早上九時撲熄。這次大火，宮中所藏珍寶受災丟失，無從算計，反而救火的支出數字分明。據《紫禁城建福宮的修建與焚毀》一文資料：「五月十四日至六月二十九日，從銀庫領取了5179兩7分5厘4毫……開支：啤酒、葡萄酒、冰激淩銀38兩8錢，煙卷、麵包、牛奶、果品銀29兩4錢，汽水、點心、雞魚各式罐頭……」一路到勞軍獎勵，「其賞銀約計6萬餘元……送給意大利使館瓷瓶2件，瓷盤7件，大綢30端，葡萄酒兩打。」（意大利國消防隊官弁及英國參贊亦有參加救火行動）

　　首先起火的敬勝齋為皇室放演電影用，設備破舊，故易失火。唯民間普遍認為是腐敗的清末小朝廷，被更腐敗的宮中太監縱火，以毀監守自盜的證據。

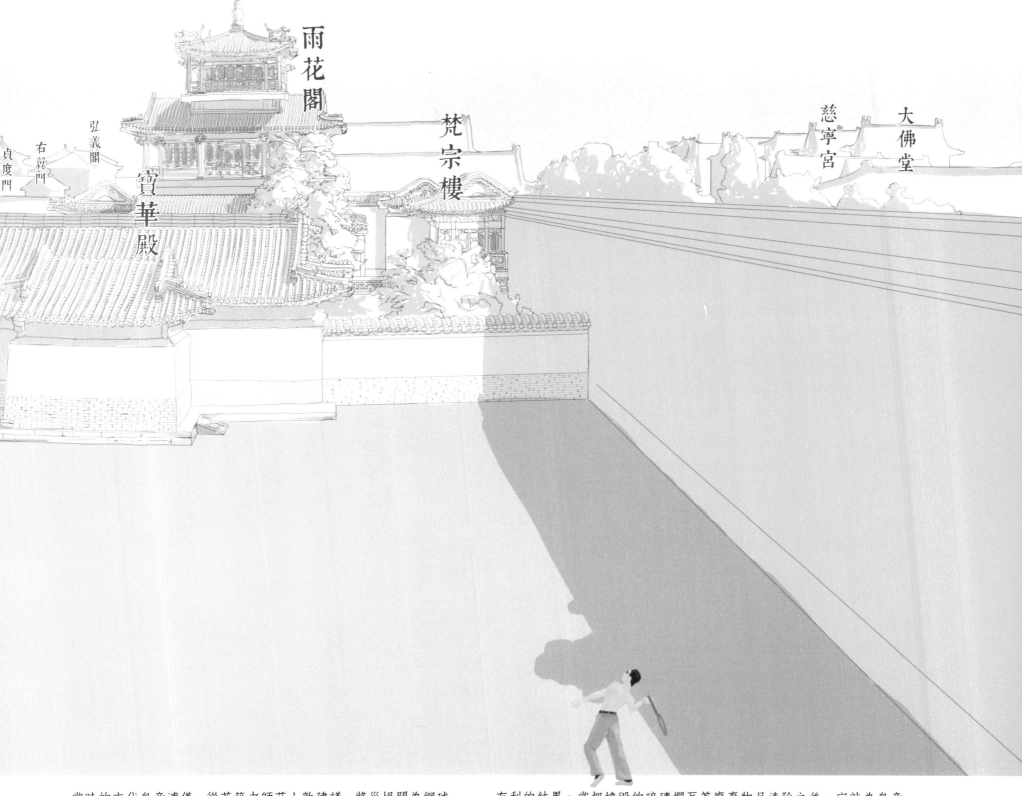

雨花閣

寶華殿

弘義閣

右翼門

貞度門

梵宗樓

慈寧宮

大佛堂

　　當時的末代皇帝溥儀，從英籍老師莊士敦建議，將災場闢為網球場，在曾經被譽為「宮中仙境」的廢墟上做運動。

　　建福宮花園於 2000 年由中國文物保護基金會集資重建，2006 年復建工程順利竣工。

「建福宮全部被焚乃是一起無法彌補的巨大損失，但也引出了小小的有利的結果。當把燒毀的碎磚爛瓦等廢棄物品清除之後，它就為皇帝提供了一塊廣闊的娛樂場所……1923 年 10 月 22 日，紫禁城裏第一次有人在草地網球場上打網球了。首先出場打球的是，皇帝和他的弟弟溥傑為一邊，我和皇后的弟弟潤麒為另一邊。比賽的結果自不必說。如果這兩對搭檔在 1934 年重新碰在一起玩球，其結果當會是另一番景象。」（莊士敦《我在溥儀身邊十三年》）

梵華樓

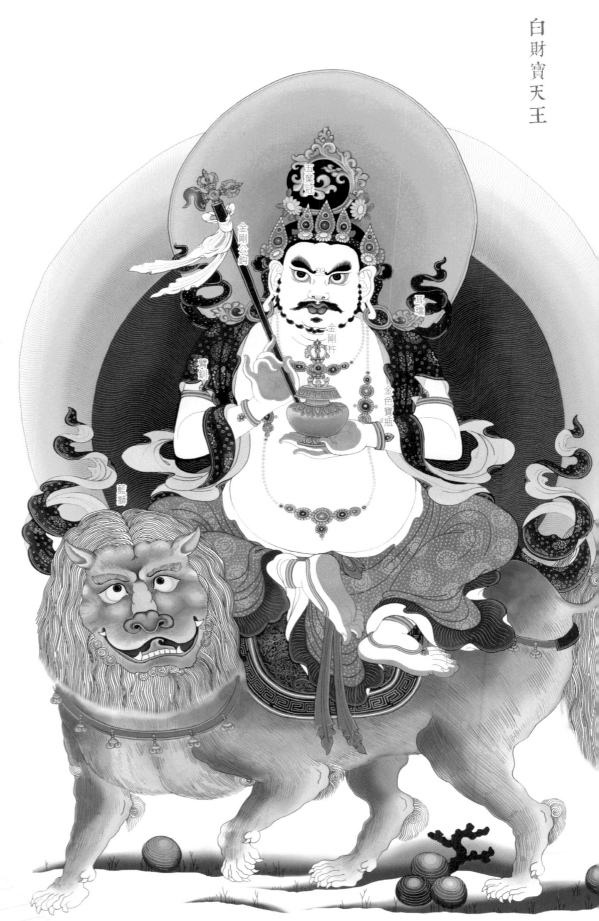

建於清乾隆三十七年（1772），面闊七間，深一間的雙層建築，清宮檔案中將這類建築稱之為「六品佛樓」或「妙吉祥大寶樓」。六品佛樓是乾隆時期發展出的藏傳佛教格魯派（該派因戴黃色的帽子又稱「黃帽派」或「黃教」）的建築規制，根據格魯派密宗修習時由淺入深的四個階段：功行根本品、德行根本品、瑜伽根本品、無上根本品（分無上陰體根本品和無上陽體根本品）；以及代表大乘佛教顯宗的般若品（共「六品」），將建築內部規劃成六個聯通上下樓的室，每室供設佛像、佛經、唐卡、佛塔、法器等。再加上中央的明間供奉黃教開派宗師宗喀巴像及佛像，是六品佛樓的基本樣式。

從乾隆二十二年到四十七年（1757─1782）間，皇帝先後修建了八座六品佛樓，其中四座在宮內，分別是：建福宮花園內的慧曜樓、中正殿後的淡遠樓、慈寧宮花園內的寶相樓和寧壽宮花園內的梵華樓。梵華樓是世上僅存最完整的「六品佛樓」。

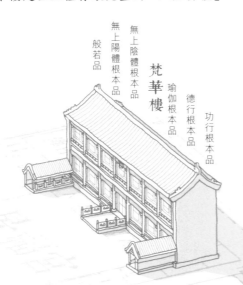

般若品
無上陰體根本品
無上陽體根本品

梵華樓

瑜伽根本品
德行根本品

功行根本品

設於「德行根本品」一間的護法神畫像。

財寶天王是佛教四大天王之一，又稱多聞財寶天王，北方的保護神，又兼司財之職，是掌管財寶富貴、護持佛法的善神。

白色身，一面二臂。頭戴五葉冠，高髮髻，繫紅色束髮繒帶，濃眉大眼，連腮鬍鬚，微嗔相（微微的怒相）。頭後有粉紅色圓形頭光。袒露上身，肩披紅色天衣和紅色帛帶，下身着紅裙，佩飾耳璫、項鏈、臂釧、手鐲、腳鐲、赤足。左手於胸前托金色寶瓶，寶瓶上立金剛杵；右手持金剛公鉤。舒坐於藍獅背上，身後有綠、黃二色身光，繪金色光線。

室內設置

一層六室分別供乾隆三十九年（1774）造掐絲琺瑯大佛塔六座（圖中的琺瑯塔坐落「功行根本品」一間，高 240.5 厘米，連底下須彌座石座，超過三米高）。塔周圍三面牆掛通壁大幅唐卡，畫護法神 54 尊。各室中央均為天井，直通二層。二層六室每室主供密宗、顯宗主尊銅像，各九尊，供於北牆長案；東西壁為紫檀木千佛龕，內供 122 尊小銅像。六室供佛合計 786 尊。早期建設的慧曜樓和梵香樓供的六座大塔，分別用銅、琺瑯、銀、紫檀木、玻璃、黃金製成，工藝精美，成本驚人。僅造黃金塔一座就花費黃金 3400 兩，其他各塔雖然略少，但總費用之巨可想而知。從第三座佛樓開始，統一改用琺瑯煉製，成本大幅下降，總費用不及以前一座金塔的多。

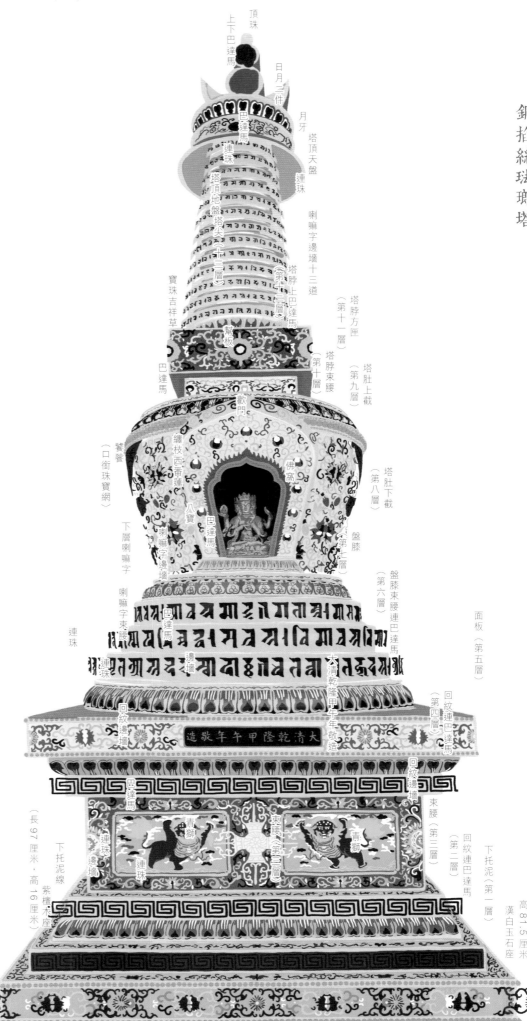

銅掐絲琺瑯塔

第八 嘎納嘎哩銀磧尊者　　第七 嘎納嘎巴薩尊者　　第六 跋陀尊者　　第五 拔喇達答喇尊者　　第四 喇禮喇尊者　　第三 拔納拔西尊者　　第二 阿資答尊者　　第一 阿攥達尊者

具金樂施　示因果報　　袪尻善趣　修羅漢位　　知識淵博　究境空義　　捨棄王位　祈供即應　　積世善業　護佑眾生　　靜地禪修　降魔祛癡　　智慧廣博　善德第一　　火中出生　捨財四方

硬木嵌玉十六羅漢像屏（線繪）
清乾隆四十二年（1777） 16扇組成，單扇縱213、橫58.7、厚6厘米

十六羅漢

當年釋迦牟尼佛在涅槃前，挑選了16個弟子留形住世，保護佛法，直至法雨遍灑世間為止，他們便是著名的十六羅漢。在佛教觀念上，十六羅漢既被奉為佛陀法體外化示現，又被視為每一個凡夫俗子求法成道的楷模，一直在民間家喻戶曉。

佛教自東漢時代傳入中國，但直至唐代，玄奘法師翻譯《法住記》，十六羅漢的故事才廣為流傳。當時文士與西域禪師交往，深深拜服於他們獻身布道、超然物外的精神。畫家將他們高顴深目等容貌特徵加以誇大，創作出非比常人，卻又充滿人情味的羅漢像。中國人仰慕羅漢以尋常血肉之軀悟道，以文學及藝術手法不斷豐富他們的故事。

第十六阿必達尊者

第十五鍋巴嘎尊者

第十四阿若塞納尊者

第十三巴惹嘎尊者

第十二畢哩拉嗏喇鋇禚尊者

第十一祖查巴塔嘎尊者

第十剌平拉尊者

第九拔囉拉尊者

儀容無比
最是慈悲

瘡病業纏
不亂向善

王子貴冑
淨俗塵緣

婆羅飯依
智者證道

獅吼苦行
除世惡趣

鈍根成智
破賢愚見

佛子脅侍
護法住世

清修長壽
出離輪迴

乾隆第二次下江南時（1757），到聖因寺禮拜，高度讚賞寺內收藏的五代高僧貫休繪畫的《十六羅漢圖》。撰文章詠嘆之餘，又按照三世章嘉為他考定的十六羅漢的次序，將羅漢的名字親題畫上，再命宮廷畫師丁觀鵬仿畫（原畫則珍藏於聖因寺內，後因太平天國攻陷杭州流失）。20年後，山東巡撫國泰貢上一套以貫休羅漢畫為底稿的「嵌玉十六羅漢像屏」。乾隆十分喜愛，陳設在寧壽宮花園雲光樓內。每扇屏風背後為黑漆地描金繪畫圖案，以植物題材為主，極華貴雍容。每位羅漢旁邊均附有乾隆的贊辭、御用印章。

貫休自稱羅漢古僧奇貌高行的誇張手法的靈感乃來自夢中，對後來的文人畫家影響深遠。在第10幅羅漢右下方有一段篆字跋文（傳為貫休自題），記述此畫最初於唐代廣明元年（880）繪完前10幅，後於乾寧二年（895）補全。乾隆目睹此畫時（1757）前後相隔860多年，距離今天則已超過1100年。用中國人的說法，能夠與諸大羅漢相見，已是因緣具足了。

現在屏風上羅漢的名字乃是當時標準的拼音方式。是乾隆按照他欽定的《同文韻統》（此書是梵、藏、滿、漢四體合璧語音辭書，是乾隆為各民族語言準確翻譯佛經咒語而敕修的）的合音字。

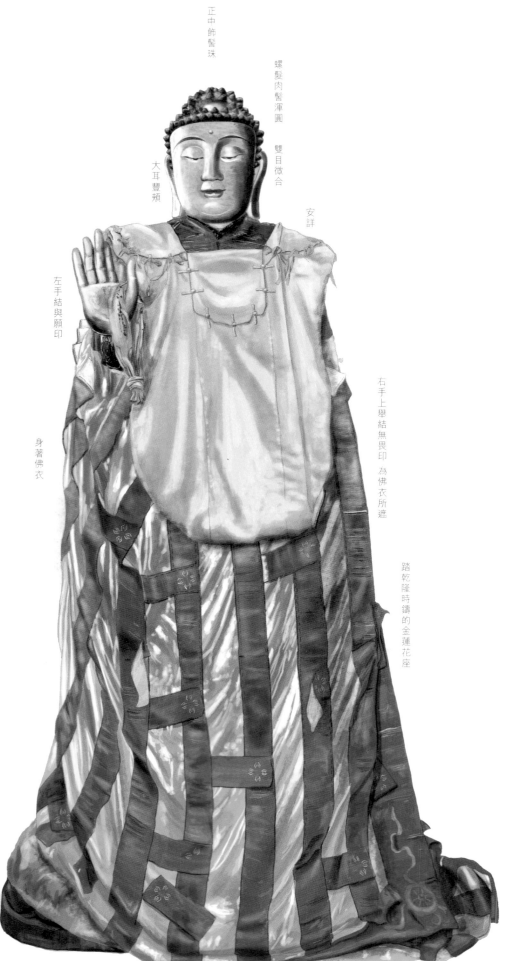

正中飾髻珠

螺髮肉髻渾圓　雙目微合

安詳

大耳豐頰

左手結與願印

右手上舉結無畏印　為佛衣所遮

身著佛衣

踏乾隆時鑄的金蓮花座

旃檀佛像

通高 210 厘米

銅鍍金

供奉於梵華樓第一層明間

旃檀佛

「旃檀」來自梵語，指檀香樹。相傳第
一尊釋迦牟尼佛像以旃檀木雕製，後來
此造型成了樣式，不論材料，皆統稱為
旃檀佛像。

佛教《阿含經》記載佛陀出生七天後母親阿耶夫人便去世，佛陀成道後思報母恩，升天為母說法，中印度憍賞彌國王優填王因思念釋尊，於是請人用旃檀木雕刻佛像。據說佛弟子神通第一的目犍連尊者為免做出來的佛祖聖容有缺憾，於是運用神力，將 32 個工匠運往忉利天三次，仔細看清楚佛陀的 32 種殊勝容貌，才圓滿竣工，優填王遂如願瞻仰。這便是傳說中的第一尊旃檀佛像，佛陀的莊嚴法相。

佛祖回人間時，旃檀佛像即「立而迎之」，得到佛祖祝福授記（預言）：「我滅度千年後，汝往震旦（中國），廣利人天。」

果然約在千年之後（公元四世紀），高僧鳩摩羅什將旃檀佛像攜至中國，輾轉來到北京。又輾轉到了明代，信眾依原樣製一尊銅鍍金佛像供奉於聖安寺。乾隆年間從聖安寺奉請入宮，供於梵華樓。

（旃檀佛像高超過兩米，為紫禁城佛堂中最大的銅鍍金佛像。原本旃檀木佛像不幸在 1900 年毀於八國聯軍戰火，梵華樓的銅摹本就成為我們追念原來旃檀佛像的珍寶了。）

經書記佛在世時已出現佛像，然一直以來，佛教一般都是以菩提樹、蓮花、足印、法輪和舍利塔來象徵佛陀成道、說法和涅槃的聖跡。直至公元二、三世紀從更西面的地中海移民與印度本土工藝傳統結合，形成新的造像風氣，從此信徒便有了更具體的崇敬對象了。

文化的滲透看似緩慢，卻不會停下來。旃檀佛在公元四世紀來到東土，帶着佛陀的孝心、弟子對佛的思念、印度宗教的訊息、泛希臘（Hellenistic）的造型風格、大德高僧的艱苦跋涉，然後以一派金色的安詳走入皇宮深處，廣利天人。

（馬其頓的亞歷山大帝在公元前三世紀東進，給印度佛教藝術帶來希臘的藝術影響。）

各路神明

神鳥烏鴉

上古諸聖賢
孔子
井神

在隆重其事一卷中我們曾以一個書城比喻這皇宮，可在「心靈」仿佛間，這裏好像又是一座諸神的俱樂部。世道人心，總會是在理性和感性之間搖晃，皇家也不例外。

井神

傳心殿前有大庖井，味道甘美，有「玉泉（位於北京頤和園西）第一，大庖井第二」之說。明代孟冬（農曆十月）在此祭井神，是明代「五祀」之一。《大明會典》中五祀有戶神、竈神、中霤神（土地神）、門神和井神。清代亦於順治八年（1651）定在此祭井神。井上設方亭，是宮中最大的井亭。

藥王

明代在現今文淵閣址的聖濟殿，供奉三皇及歷代名醫；清代在乾清宮東廡御藥房內設藥王堂，亦稱藥王殿，供奉藥王。我國歷史上藥王很多，如伏羲、神農、黃帝均被稱為「藥皇」，其後最著名的藥王是孫思邈（唐代），此外還有扁鵲（春秋戰國）、華陀（東漢）、李時珍（明代）等人。同治和光緒常到藥王殿行禮。

關帝

關羽是祠廟最多的中國神祇，清代北京城內外的關帝廟超過 200 座（現在北京城仍有 100 餘座專供或兼供關帝的廟宇）。御花園中的欽安殿、萬春亭等處都有關帝像。

馬神

明代東華門北有馬神廟，城隍廟東有祀馬神所，亦稱馬神房。明代每年二月祭馬神。清乾隆定每年春秋二次祀馬神。

請您保佑我

城隍

紫禁城內西北角有城隍廟，清雍正四年奉敕建。每逢萬壽節和季秋（農曆九月）致祭。建築近內金水河的進水口，作為城池守護之神的城隍同時也把守金水河「進水口」，所以此處的城隍兼有龍王和鎮水觀音的功能，每逢天旱無雨，皇帝便派大臣來此燒香拜神求雨。乾隆二十四年（1759），清廷祭神求雨之後，仍然不雨，乾隆乃親自撰寫了一篇祭文，擺放在城隍廟內。

門神

明代宮廷每年臘月二十四，將門神奉安於各殿各門兩旁。至於祭門神，則於孟秋（農曆七月），遣守門內官祭司門之神於午門前西角樓（《大明會典》）。清沿明制，在每年相同時間貼門神，直到農曆二月初三才摘下收起。清宮門神畫用後會摘下妥善保管，只要不污舊破損，仍繼續使用，這使歷經數百年的門神畫保存至今。

神鳥

滿族傳說有位仙女吃了由神鴉銜來的朱果而懷孕，之後便生下滿族的「始祖」。另有傳說愛新覺羅氏家族曾被追殺，只逃出一個小男孩，因為他被天空突然飛來一群烏鴉覆蓋全身，因而未被仇家發現，幸而脫逃，愛新覺羅氏家族因此才得以繁衍。為了不忘記烏鴉救祖之恩，清代皇家祭神之後不忘要祭烏鴉神，謂之「祭天」。

卷八 花園事

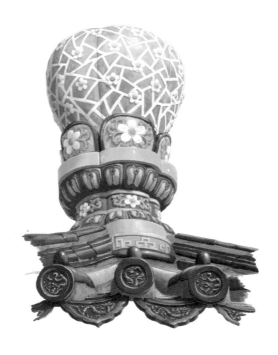

大園林，設在京師外。大內精緻休憩處，是修葺富貴的抽象自然。

那裏專為太后頤養天年，這裏供皇上朝務之餘散心。

又有太上皇親自來裝置，個個都是小花園。

明代 經濟發展迅速，城市物質生活的發達倒過來鼓吹園林（自然）情調。再加上無意（或失意）於朝廷的讀書人散落民間，原來的工匠技術就平添了濃厚的文化藝術色彩。大家標榜品味，竟以詩情畫意造園，成就十分突出。

世界上第一本有關造園的著作《園冶》（計成著）便是出現於這個時代，直接影響了以後歐洲的風景式園林設計。《園冶》指出造園首要的事項是「擇地」，而造園的神髓則是「借景」，務求達到「雖由人作，宛自天開」的效果。唯在紫禁城的花園，擇地固然宥於宮殿的大佈局，後宮圍以 8 米紅牆，亦難發揮借景之妙。大內花園的擇地與借景往往是代之以「佈局」和「造景」。

對皇族來說，紫禁城佔地最廣的御花園，只能稱得上是皇帝家中的方塊花圃，而非正式園林。真正的皇家園林應是比御花園大 240 倍的頤和園，大 290 倍的圓明園和大 470 倍的承德避暑山莊。宮中的花園實為皇族生活的自然點綴，並不講究放逸野趣，在一定程度上，倒有點像案上設置盆景的味道。若以人工的微型景觀視之，不啻為第一代的「自然裝置藝術」。清代 皇室向來雅聚所好，花園難免偶爾出現幾無隙地的熱鬧佈置。就集殊香異色以奉一人來說，這些精緻的小花園也很不小了。

園事

園林 小事

相地而圍

堆土疊石

鑿井引泉

務農事

園，所以樹果也。（《說文解字》）

相對西方的天堂說，中國文化
中的樂園一直在人間。古人修真的
洞天福地甚至有地圖可尋訪。東晉
詩人陶淵明說他去過桃花源，那裏
不只有桃花和水川，還有與世無爭、
悠然自得的生活。仙山再虛無飄渺，
終歸在人間。詩人、畫家各自表述
心目中的理想，圖畫是樂園範本，
理論是天堂口訣，紛紛相地而圍，
動手堆土疊石，鑿井引泉，栽花邀
月，裝置出大家熟悉的園林。

發展

園林歷史可以上溯至周代，大致上從量轉向質，從天然向着精緻發展⋯⋯

最初

周囿，皇家圈地。外面有，裏面也有。

圈地

跟着

秦漢氣象大，世間沒有，　　　也要裏面有。

仙山

到了

隋唐詩書畫，園林開始精緻化。

境界

又有探勝

魏晉名士好談玄，一心尋覓桃花源。

然後

北宋修御苑，南宋葺私園。

高逸

高峰

明清最抽象，華麗也自然，雅淡也自然。

紫禁城內就留下了當時皇家花園，見證何謂華麗富貴的自然。

中軸線上的 御花園

宮中最大

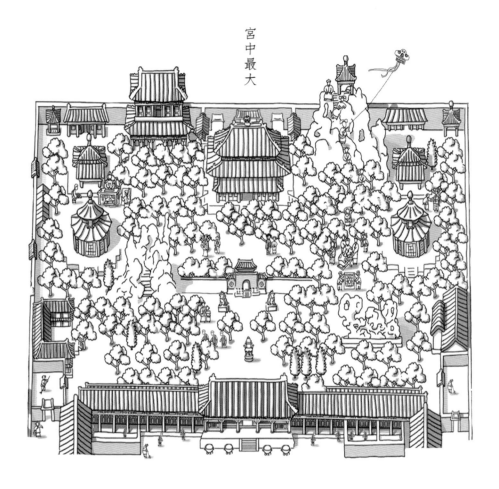

位於紫禁城中軸線上，坤寧宮後方。

南北長 80 米，東西寬 140 米，面積 12000 平方米。

始建於明永樂十八年 (1420)，陸續增修，現仍保留初建時的基本格局。

作為明清皇帝、后妃休憩的地方，兼具祭祀、典藏、讀書等功能。

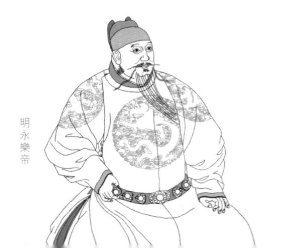

明永樂帝

慈寧宮花園

太后頤養

位於紫禁城外西路，慈寧宮南方。

南北長 130 米，東西寬 50 米，面積 6800 平方米。

始建於明嘉靖十七年 (1538)，清乾隆三十年 (1765) 進行

大規模改建，格局保留至今。

作為明清太皇太后、皇太后及太妃嬪遊憩、禮佛的地方。

清代太后

清代太妃

乾隆早年建

建福宮花園

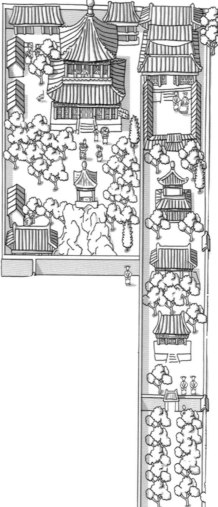

位於紫禁城西北部，建福宮後方。

面積 4020 平方米。

始建於乾隆七年（1742），原為乾隆準備太后去世後守喪的地方，
後成為皇帝閒暇遊想，收藏珍玩之地。

民國十二年（1923）毀於大火，2000 年重建，2006 年落成。

花團錦簇

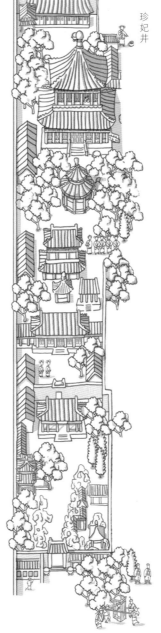

珍妃井

乾隆晚年建 寧壽宮花園

位於紫禁城東北部，寧壽宮後區西路。
南北長 160 米，東西寬 37 米，面積 5920 平方米。
始建於乾隆四十一年（1776），格局保留至今。
原為乾隆預備做太上皇時頤養天年的地方。

乾隆花園

御花園

　　御花園位於紫禁城中軸線北端，建於明永樂十八年（1420），明代稱為宮後苑、瓊苑或內上林，清雍正朝起，稱御花園。

　　御花園東西寬約 140 米，南北深約 80 米，佔地面積約為 12000 平方米，是紫禁城中面積最大的花園。御花園主要是帝、后、妃、嬪休憩的地方，也有祭祀、頤養、藏書、讀書的功能，是一座貼近皇家生活的綜合性園林。御花園的主體建築欽安殿，是大內中軸上唯一帶着廟宇性質的重要建築。花園不只是自然的入口，更是精神的皈依處（供奉皇族的守護神玄武大帝）。

　　以欽安殿為中心的兩側建築佈置以不失平衡，又「不硬作對稱」的對應佈局。亭臺處處，可登臨遠眺，可查經閱典。沿着石子鋪設的「地上」圖典，古木奇石，供日理萬機的帝王稍作舒展，又足以讓欽點同遊的嬪妃，喜上眉梢。

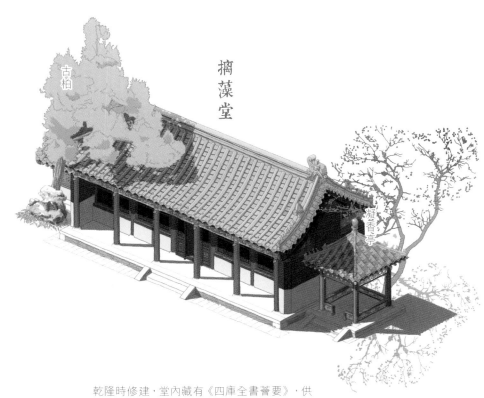

古柏

摘藻堂

凝芳香亭

乾隆時修建，堂內藏有《四庫全書薈要》，供
乾隆閒時閱覽。堂旁古柏傳說曾隨乾隆南巡
幫他遮蔭，故被封為「遮蔭侯」。

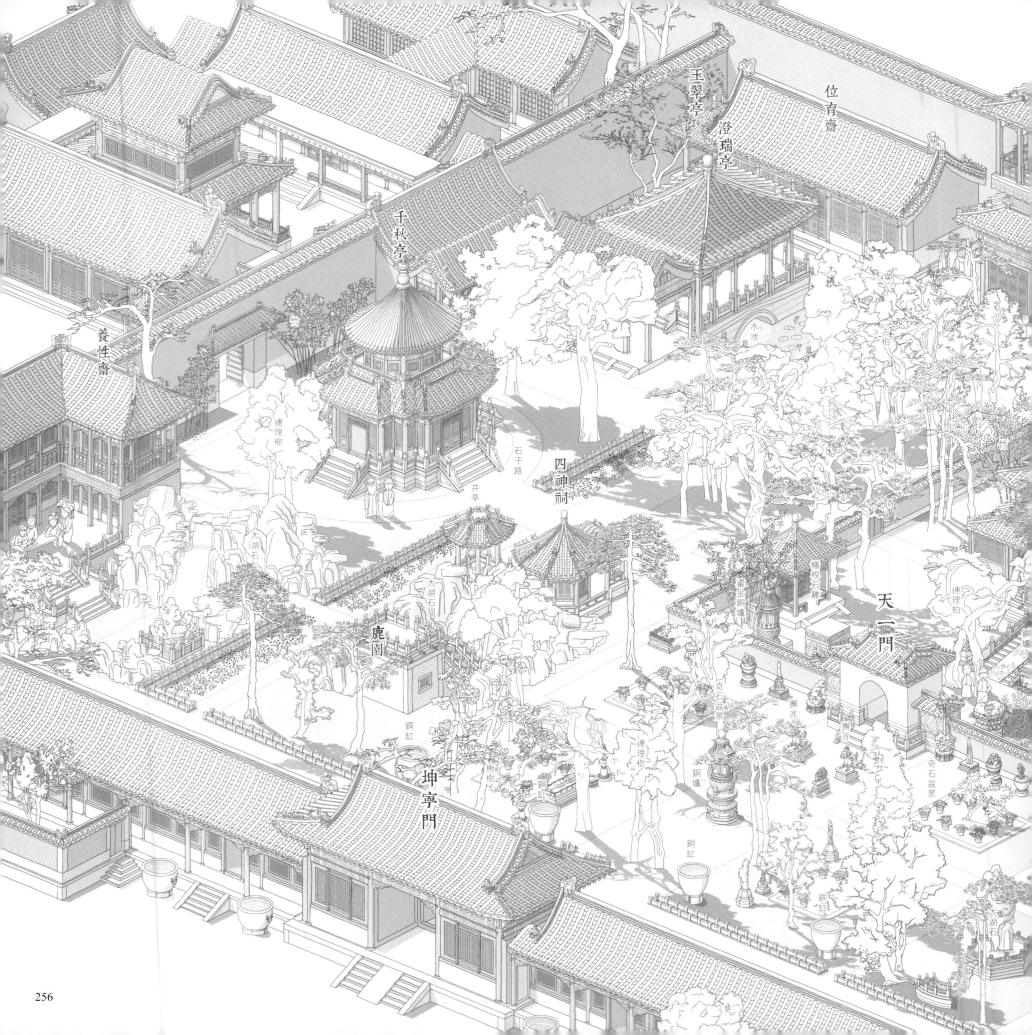

位育齋

玉翠亭

澄瑞亭

千秋亭

養性齋

連理樹

竹

水池

柏

四神祠

石子路

井亭

太湖石

亭

竹

鹿園

太湖石

天一門

連理柏

銅缸

鎏金銅爐

連理樹

奇石盆景

坤寧門

楸樹

銅缸

銅爐

銅缸

舞手

奇石盆景

銅缸

太湖石

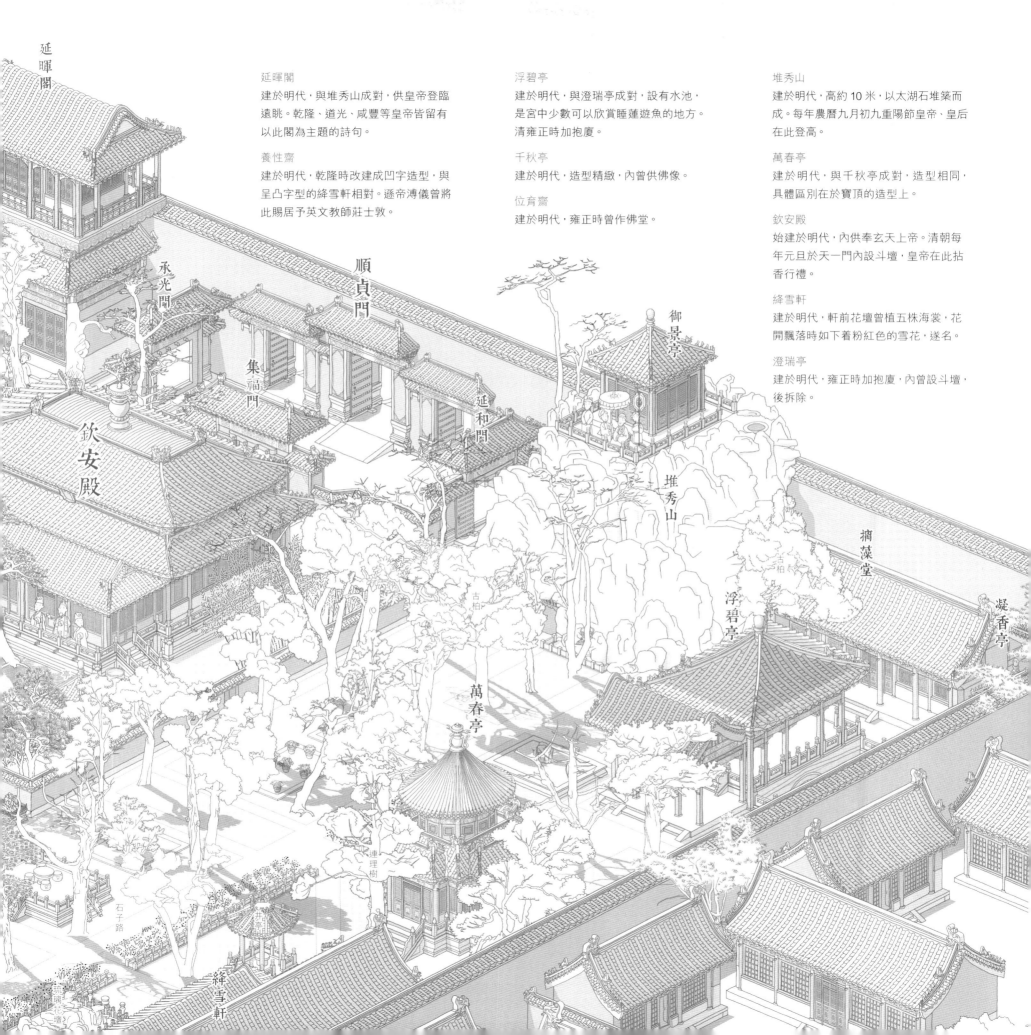

延暉閣

延暉閣
建於明代，與堆秀山成對，供皇帝登臨
遠眺。乾隆、道光、咸豐等皇帝皆留有
以此閣為主題的詩句。

養性齋
建於明代，乾隆時改建成凹字造型，與
呈凸字型的絳雪軒相對。遜帝溥儀曾將
此賜居予英文教師莊士敦。

浮碧亭
建於明代，與澄瑞亭成對，設有水池，
是宮中少數可以欣賞睡蓮遊魚的地方。
清雍正時加抱廈。

千秋亭
建於明代，造型精緻，內曾供佛像。

位育齋
建於明代，雍正時曾作佛堂。

堆秀山
建於明代，高約 10 米，以太湖石堆築而
成。每年農曆九月初九重陽節皇帝、皇后
在此登高。

萬春亭
建於明代，與千秋亭成對，造型相同，
具體區別在於寶頂的造型上。

欽安殿
始建於明代，內供奉玄天上帝。清朝每
年元旦於天一門內設斗壇，皇帝在此拈
香行禮。

絳雪軒
建於明代，軒前花壇曾植五株海棠，花
開飄落時如下着粉紅色的雪花，遂名。

澄瑞亭
建於明代，雍正時加抱廈，內曾設斗壇，
後拆除。

承光門

順貞門

集福門

欽安殿

御景亭

延和門

堆秀山

摛藻堂

凝香亭

浮碧亭

古柏

萬春亭

古柏

連理樹

石子路

絳雪軒

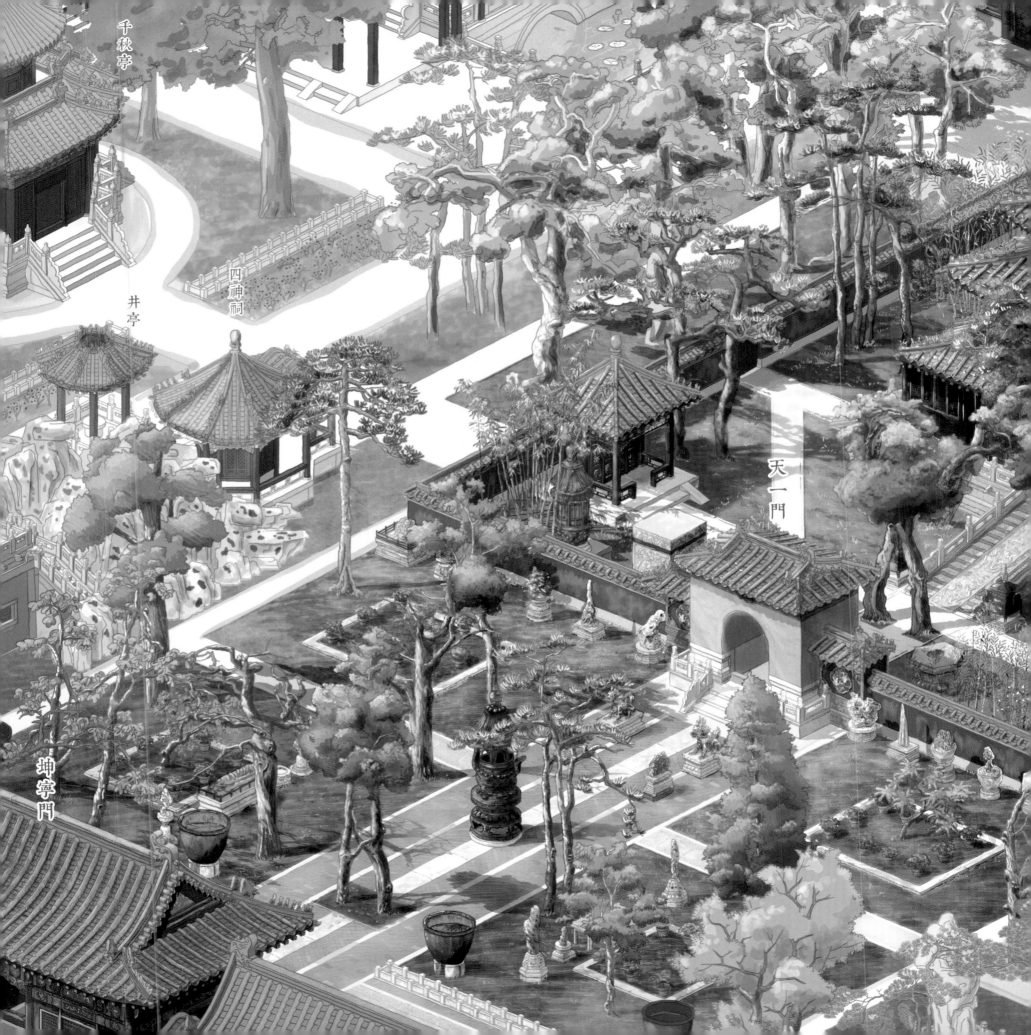

千秋亭

四神祠

井亭

天一門

坤寧門

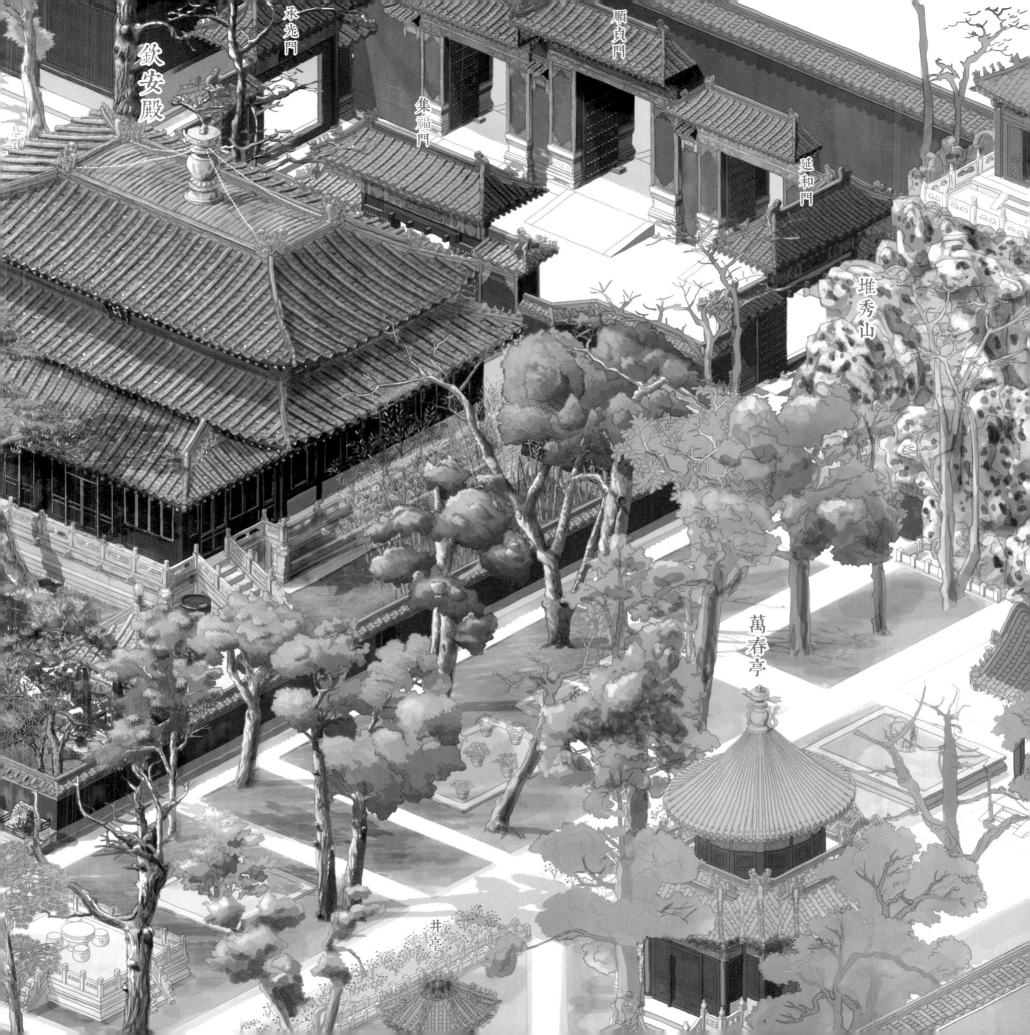

欽安殿

承光門

集福門

順貞門

延和門

堆秀山

萬春亭

井亭

慈寧宮花園

慈寧宮花園是慈寧宮的配套花園，專為太后、太妃嬪遊園禮佛而設。花園明朝已有，清沿明舊，並於乾隆三十四年（1769）改建成今貌。慈寧宮花園南北長約130米，東西寬約50米，佔地面積約6800平方米。從平面佈局看，是一座中規中矩的花園，園中地面平坦，無太多的假山（南面疊石充當南門的影壁與應景之用），呈南北矩形。這些佈局是為適應老年人遊園而改造設計的，意在讓太后、太妃嬪免於跋涉勞累而能享受遊園林之樂趣。

花園中軸對稱，佈置建築11座，佔不到園林面積的五分之一，並且建築主要集中在北部（基本上皆是禮佛之所），結構佈局莊嚴。其中咸若館為全園的主體建築，東（寶相樓）、西（吉雲樓）、北（慈蔭樓）三面，皆有形制相近的樓圍合。西面吉雲樓和東面寶相樓正南各有含清齋和延壽堂，是乾隆侍奉皇太后湯藥的地方，也是苫次（苫是草席，意為居親喪）之所。花園南望視野空闊，有矩形池塘，池上橫建漢白玉石橋，橋上建有臨溪亭，令較嚴肅的空間透露出一絲園林的韻味。花壇種各式四季花木，供皇太后、太妃自如地欣賞，相當體貼。

延壽堂

臨溪亭

西配房

東配房

香爐鼎

太湖石

水井

水池

水井

吉雲樓

慈蔭樓

咸若館

寶相樓

含清齋

攬勝門

咸若館
明代初建時稱咸若亭，萬曆十一年（1583）
改名為咸若館，清乾隆年間改建成今天
格局，也是清代太后、太妃禮佛之所。

寶相樓、吉雲樓
明代原為咸若館東西配殿，乾隆三十年
（1765）改建為二層樓閣。吉雲樓內供
奉1萬餘尊大小佛像；寶相樓則為六品
佛樓，內供各式佛像、佛塔、唐卡、佛經等，
是清代太后、太妃的禮佛之所。

含清齋、延壽堂
含清齋南向，寬三間，進深五間，第四間僅以一間相連，卷棚勾連搭式
屋頂，佈瓦頂，無藻飾。乾隆四十二年（1777）皇太后死，乾隆以此倚
廬苦次。延壽堂與含清齋位置、形式均對稱。南向，寬三間，進深五間，
第四間僅以一間相連，卷棚勾連搭式屋頂，佈瓦頂、無藻飾。

慈蔭樓
乾隆三十年（1765）建，主要作藏經之
用，曾供藏108部北京版藏文大藏經《甘
珠爾經》，並供奉多尊釋迦牟尼佛等金
銅佛像。樓後有小門可通往慈寧宮。

261

明太祖朱元璋去世，隨殉妃子多達40個。明成祖朱棣死，殉葬宮妃也有30多個。後來明英宗遺詔立廢（這是他任內最大貢獻），殉葬之風遏而不止。延至清初，清世祖順治大行，依舊有4個妃子隨皇上奔天。康熙臨終時，朝廷本議40名宮女陪殉侍候，康熙嚴令：「帝死殉葬，朕痛惡之，自朕以後，嚴禁效之。」（這是他任內其中一項貢獻）

殉葬與頤養，都是對前代后妃的安置，相對殉葬，太后、太妃頤養天年的太后宮區，雖然寂寞，唯慈寧宮花園，卻已經是人間天堂了。

明朝規定：凡冊封為貴妃，生養過、兒子封藩者，娘家有功勛者「恩免」。否則縱有太后宮，恐無嬪妃入住，枉論熱鬧場面了。清末時期，強勢的慈禧以太后身份掌管國家事務，一生都住在後宮範圍，幾乎沒有到過慈寧宮，加上後期皇家妃子數目越見減少，原本熱鬧的花園已失其天倫之趣了。

臨溪亭南面鼎式爐

鼎上刻有「大明正統七年（1442）歲次九月吉日造」字樣，按年代比慈寧宮花園的修建年份還早，也可能是故宮現存最早的鼎式香爐。

臨溪亭始建於明萬曆六年（1578），原名臨溪館。亭的東□設有水池，圍以漢白玉望柱欄板，池中曾養魚植花，太□可打開亭中槅扇門，憑欄倚望。

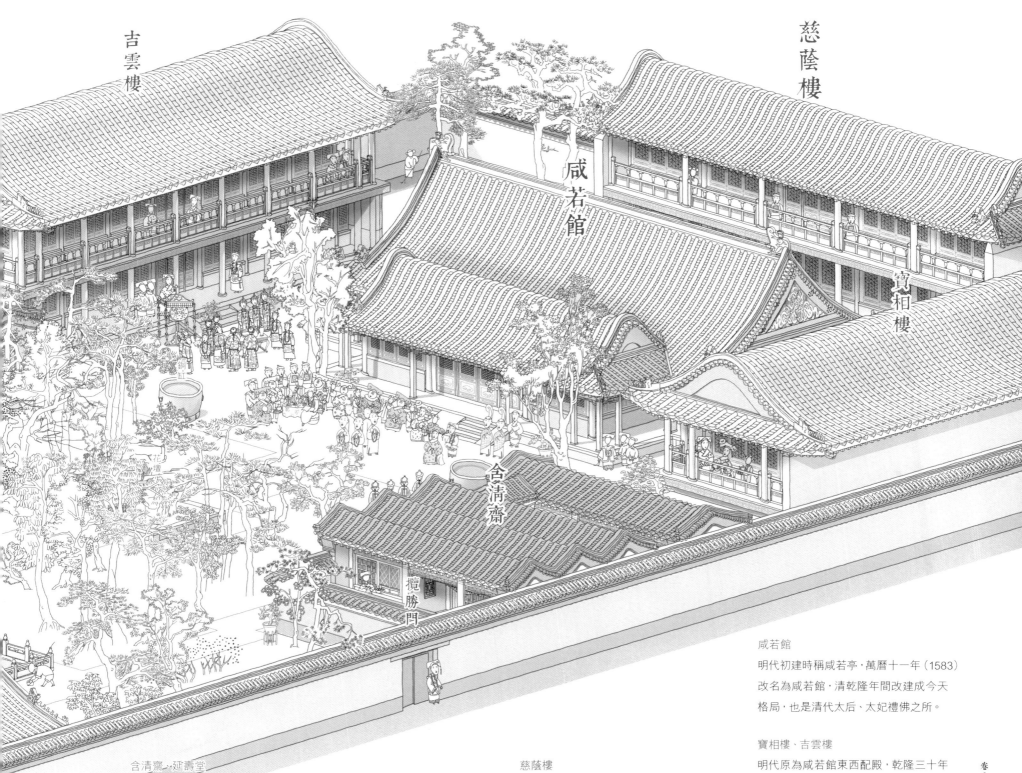

吉雲樓

咸若館

慈蔭樓

寶相樓

含清齋

攬勝門

咸若館

明代初建時稱咸若亭，萬曆十一年（1583）
改名為咸若館，清乾隆年間改建成今天
格局，也是清代太后、太妃禮佛之所。

寶相樓、吉雲樓

明代原為咸若館東西配殿，乾隆三十年
（1765）改建為二層樓閣。吉雲樓內供
奉1萬餘尊大小佛像；寶相樓則為六品
佛樓，內供各式佛像、佛塔、唐卡、佛經等，
是清代太后、太妃的禮佛之所。

含清齋、延壽堂

含清齋南向，寬三間，進深五間，第四間僅以一間相連，卷棚勾連塔式
屋頂，佈瓦頂，無藻飾。乾隆四十二年（1777）皇太后死，乾隆以此倚
廬苫次。延壽堂與含清齋位置、形式均對稱。南向，寬三間，進深五間，
第四間僅以一間相連，卷棚勾連塔式屋頂，佈瓦頂、無藻飾。

慈蔭樓

乾隆三十年（1765）建，主要作藏經之
用，曾供藏108部北京版藏文大藏經《甘
珠爾經》，並供奉多尊釋迦牟尼佛等金
銅佛像。樓後有小門可通往慈寧宮。

明太祖朱元璋去世，隨殉妃子多達 40 個。明成祖朱棣死，殉葬宮妃也有 30 多個。後來明英宗遺詔立廢（這是他任內最大貢獻），殉葬之風遏而不止。延至清初，清世祖順治大行，依舊有 4 個妃子隨皇上奔天。康熙臨終時，朝廷本議 40 名宮女陪殉侍候，康熙嚴令：「帝死殉葬，朕痛惡之，自朕以後，嚴禁效之。」（這是他任內其中一項貢獻）

殉葬與頤養，都是對前代后妃的安置，相對殉葬，太后、太妃頤養天年的太后宮區，雖然寂寞，唯慈寧宮花園，卻已經是人間天堂了。

明朝規定：凡冊封為貴妃，生養過、兒子封藩者，娘家有功勳者「恩免」。否則縱有太后宮，恐無嬪妃入住，枉論熱鬧場面了。清末時期，強勢的慈禧以太后身份掌管國家事務，一生都住在後宮範圍，幾乎沒有到過慈寧宮，加上後期皇家妃子數目越見減少，原本熱鬧的花園已失其天倫之趣了。

臨溪亭南面鼎式爐

鼎上刻有「大明正統七年（1442）歲次九月吉日造」字樣，按年代比慈寧宮花園的修建年份還早，也可能是故宮現存最早的鼎式香爐。

臨溪亭始建於明萬曆六年（1578），原名臨溪館。亭的東西兩側設有水池，圍以漢白玉望柱欄板，池中曾養魚植花，太后、太妃可打開亭中槅扇門，憑欄倚望。

臨溪亭

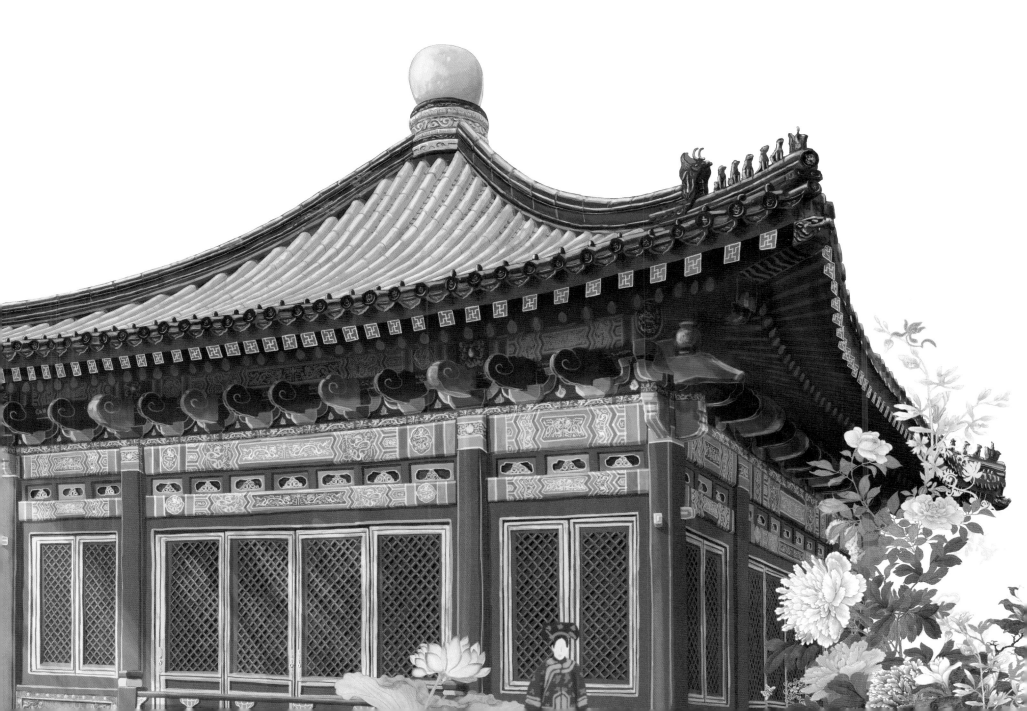

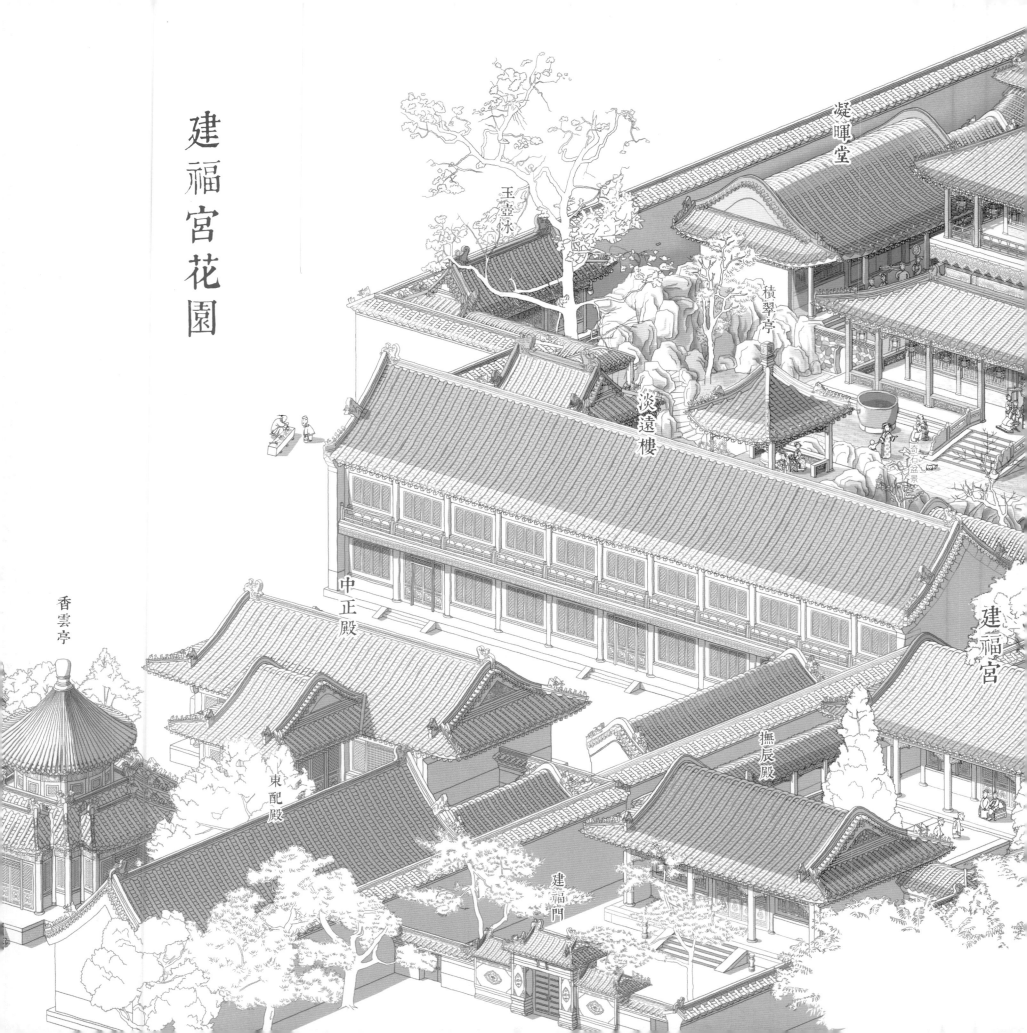

建福宮花園

凝暉堂

玉壺冰

積翠亭

淡遠樓

香雲亭

中正殿

東配殿

建福門

撫辰殿

建福宮

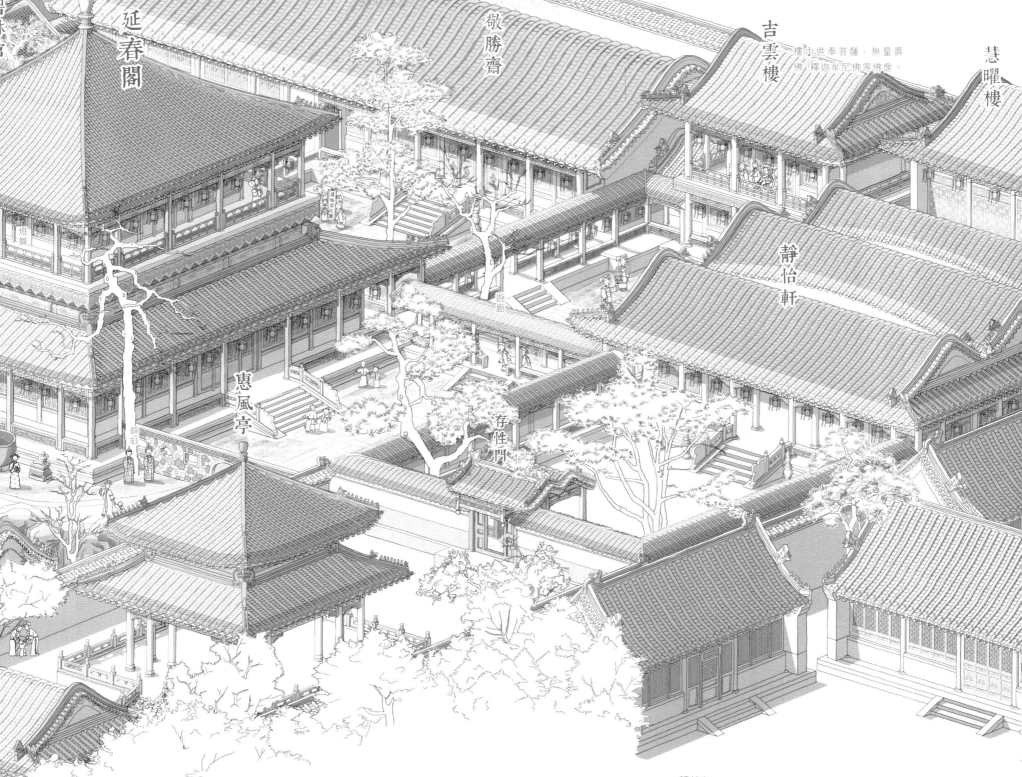

延春閣　敬勝齋　吉雲樓　慧曜樓

樓內供奉菩薩、無量壽佛、釋迦牟尼佛等佛像。

靜怡軒

惠風亭　存性門

碧琳館
館分上下兩層，下層隱藏在疊石假山之中，館前設有弓形牆垣，自成一地。這裏是供奉觀音菩薩的地方。

延春閣
外觀二層，內部實為三層，間隔多變，因此有「迷樓」之稱。這裏是皇帝遊樂、休息、讀書和登高遠望的地方。

敬勝齋
內裏分為東西兩部，東部是皇帝收藏、賞玩珍品的地方，西部設有小戲臺，是皇帝看戲的地方。

建福宮
本是乾隆閑時避暑之地，並有作為母親崩逝後居此守制的意思。

撫辰殿
乾隆接見、宴請藩部王公及處理政務的地方。

靜怡軒
建福宮的寢宮是乾隆為守制所居而建。乾隆曾在這裏避暑，體驗「意靜身則怡」之意。

凝暉堂
南室為「三友軒」，因藏有元代畫家曹知白《十八公圖》（松）、元人《君子林圖》（竹）及元人《梅花合卷》而命名。軒中陳設裝飾皆以松竹梅為題，窗外種植松竹梅。

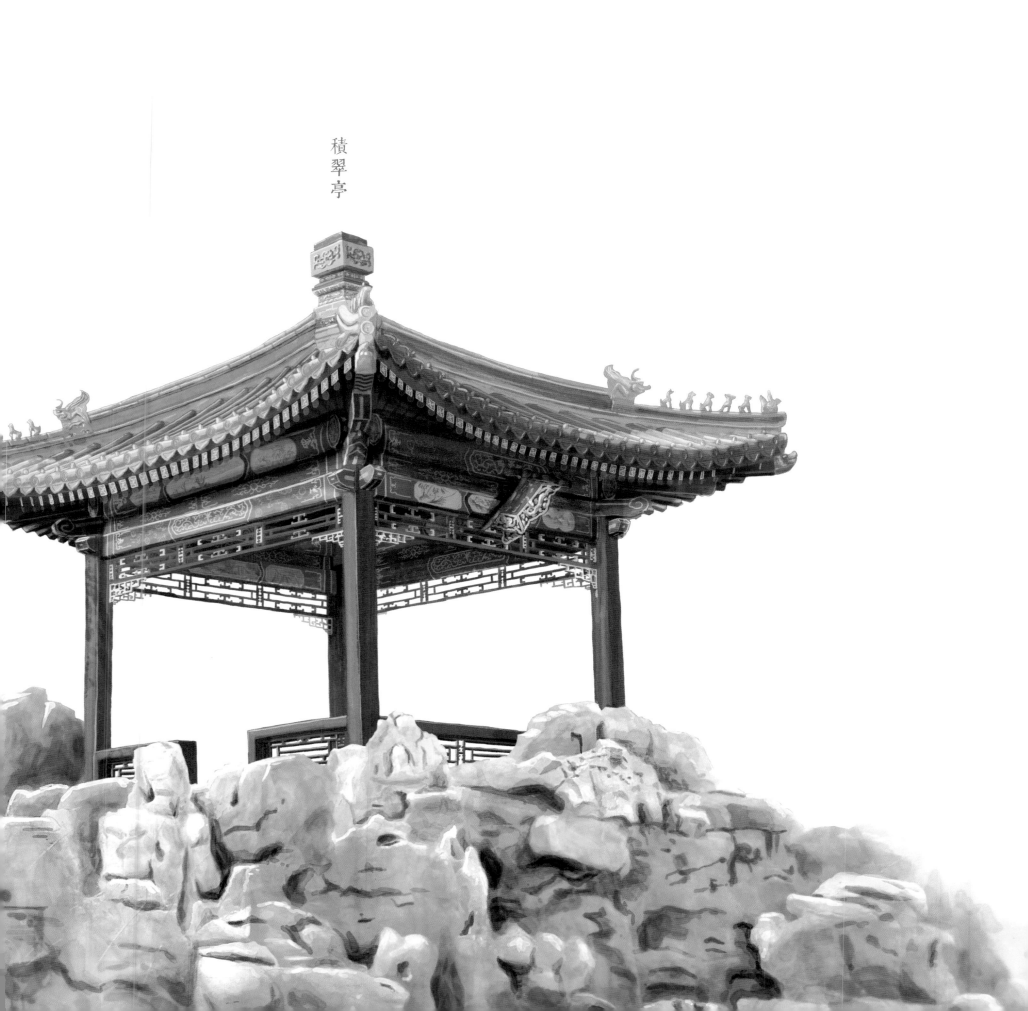

積翠亭

乾隆 的兩個花園

建福宮花園

　　本為乾隆當皇子時曾經居住的乾西五所，乾隆即位之後，便開始改造他的龍興之地：將乾西二所升格為重華宮；頭所改為漱芳齋，並添設戲臺；三所則改為重華宮的廚房；之後西挪宮墻，於乾隆七年（1742）將四所、五所又改建為建福宮花園。建福宮花園的面積約為 4020 平方米，因為主體建築是建福宮，所以稱之為建福宮花園，也因為花園地處內廷西部，故又稱為西花園。

　　花園入口隱閉，意味着造園的個人及私密初衷，與御花園及慈寧宮花園比較，建福宮花園並沒有打算為接踵而至的遊園活動而設。樓、堂、館、閣、軒、室、齋，在遊廊曲折中分造六個小院落，圍着延春閣，營造「誤迷岔道皆勝景」的樂趣。

　　乾隆之後，花園如舊，而繼位君王礙於才情、國勢，已雅興不再。

　　花園帶着乾隆在世時所收藏的古物珍玩和故事快快地等待 180 年（1923 年焚毀）後的一場大火。

　　建福宮花園建於乾隆七年（1742），當時乾隆才 31 歲，旭日初升，花園造意處處「紅燈薰羅帳」，猶如一個少年夢。30 年之後，年屆 60 的乾隆在宮中東側，起造另一座乾隆花園（寧壽宮花園），着手應願退休的大項目。花園西望建福宮作參考，換言之，乾隆花園藏着少年乾隆的影子，2000 年建福宮花園重建時，乾隆花園倒過來又成為少年乾隆的指導。延春閣（建福宮花園）、符望閣（寧壽宮花園）兩座大內的樓閣，東西相望，都看到自己的影子。乾隆一生好作文士，一番風雲之後，依然富貴榮華，莫說自古文人無此幸運，就連帝王亦無此機遇。他一生寫詩超過四萬首，建建福宮時寫，建寧壽宮時仍在寫，有人批評乾隆的詩作都不深刻，卻無一人有他那樣黃金燦爛的一生。

寧壽宮花園

乾隆三十五年至乾隆四十四年（1770—1779），年過花甲的乾隆開始為他退休養老做準備，在紫禁城的外東路，改建成寧壽宮及寧壽宮花園。

寧壽宮花園空間狹長，南北深 160 米，東西寬 37 米，佔地面積 5920 平方米。為消除過於狹長的空間特點，設計者將花園劃分為四進院落 5 個景區，而每進院落都各具特色，務求達到「步移景遷」的變化。

花園從南面的衍祺門可進入園區第一進院落，也可從寧壽宮區入曲廊。第一進院落的主體建築是古華軒。軒西有禊賞亭，亭的抱廈，有仿王羲之的蘭亭曲水流觴。

第二進院是一個典型的三合院，院內點綴有簡單的花木與太湖石。居中主要建築是遂初堂，東西各有廂房，所有建築均有廊相連接，並且西北有廊可通第三進院。

第三進院的庭院空間，幾被山石所填滿，從第二院落的「空」到第三院落的「滿」，成強烈的空間對比。萃賞樓是這個院落的主要建築，東南山塢藏有三友軒。假山上建有聳秀亭；山下有洞穴可通四方。

第四進院仿建福宮花園而建，以符望閣為主體，有碧螺亭、雲光樓、玉粹軒和精美華麗的倦勤齋。

花園的設計者主要是皇帝本人，乾隆在寧壽宮花園的營造過程中，試圖融入文人的隱逸理想和觀念。理想如是，可退而不休的太上皇並沒有真正在這個花園中生活過。

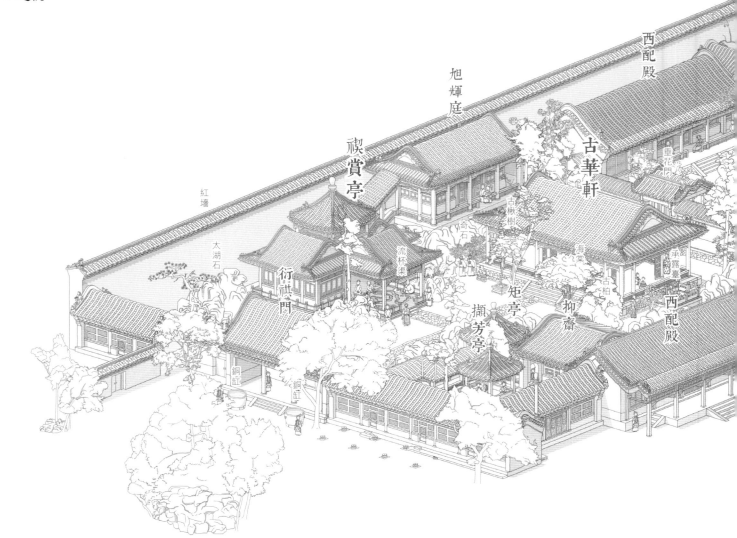

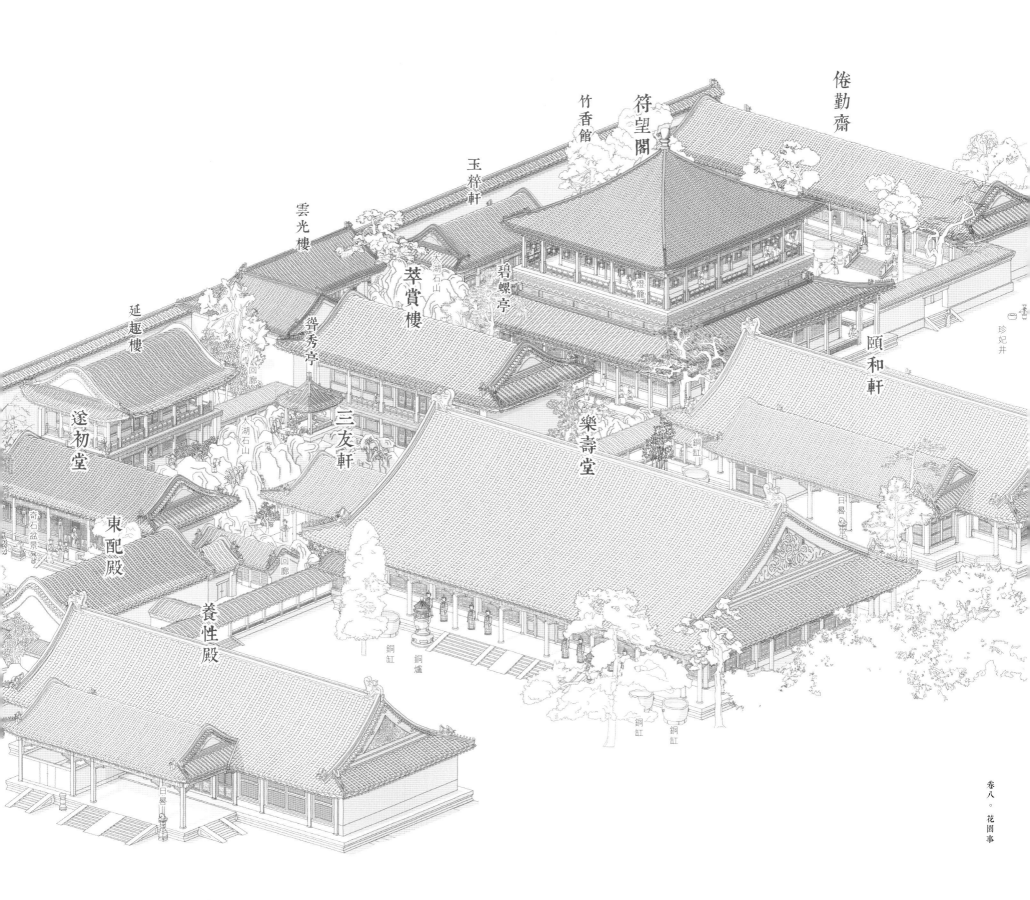

倦勤齋

符望閣

竹香館

玉粹軒

雲光樓

萃賞樓

碧螺亭

頤和軒

延趣樓

太湖石山

聳秀亭

回廊

湖石山

三友軒

樂壽堂

銅缸

遂初堂

奇石盆景

回廊

東配殿

養性殿

珍妃井

日晷

銅爐

銅缸

銅缸

銅缸

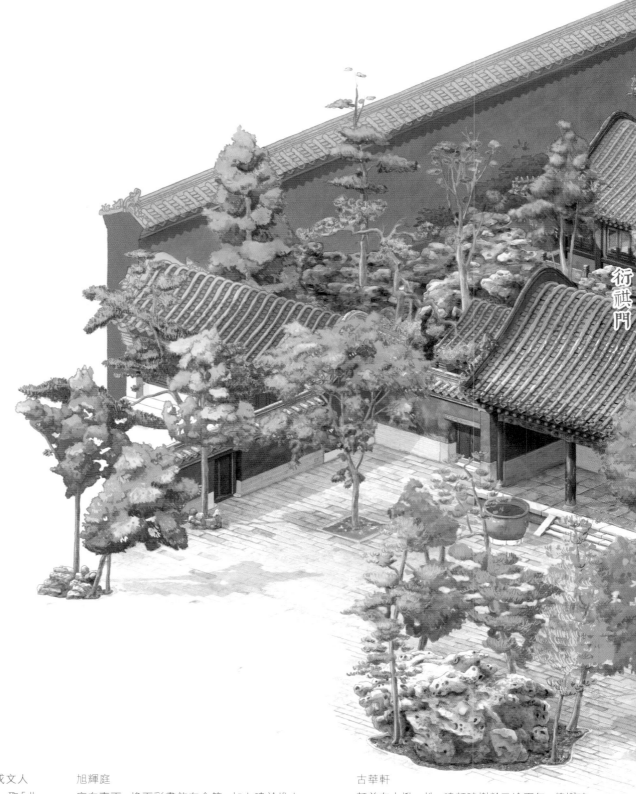

第一進
文人情懷

衍祺門

乾隆在箭亭立下不忘「胡服騎射」以戒漢化的祖訓碑，卻在這裏搖身一變成為翩翩文士。建造追慕晉人王羲之「曲水流觴」的禊賞亭；為原本種在這裏的古楸樹建造古華軒，配上堆疊的太湖石，文氣十足。

乾隆自幼已接受正規儒家教育，六歲能背《愛蓮說》（受到康熙讚賞），13 歲「已熟讀詩書、四子，背誦不遺一字」（《御製樂善堂全集定本》），即位初期，他也以書生自居。「朕自幼生長宮中，講誦二十年，未嘗少輟，實一書生也。」（《清高宗實錄》第五卷）

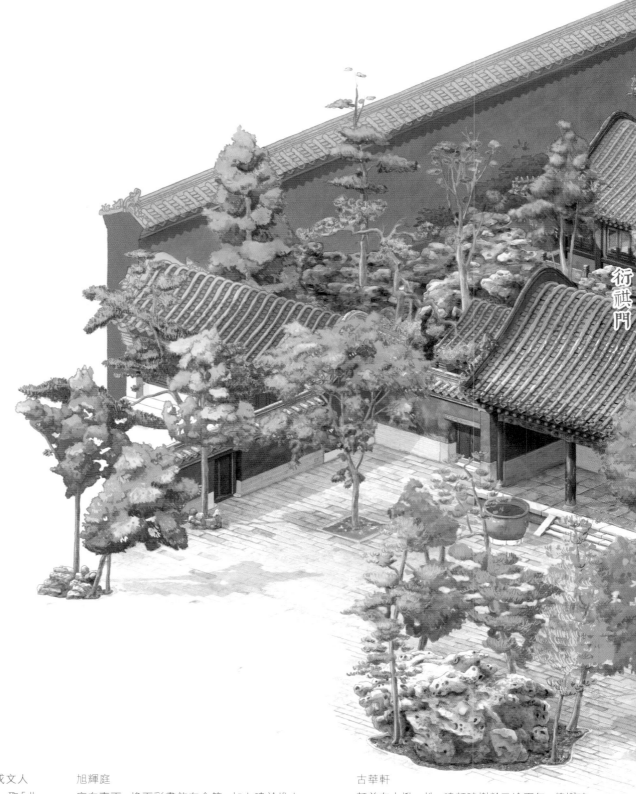

卷八。花園事

禊賞亭
禊賞，原指古代為禳災祈福而臨水潔淨的活動，後演變成文人的遊樂盛事，王羲之蘭亭修禊即源於此。亭內設「流杯渠」，取「曲水流觴」之意，內外裝修均飾竹紋，象徵當時「茂林修竹」的環境。

旭輝庭
庭向東面，檐下彩畫飾有金箔，加上建於堆山，每當日出時，金光閃閃，故名。

古華軒
軒前有古楸一株，建軒時樹齡已逾百年，倚樹建軒，故名「古華軒」。

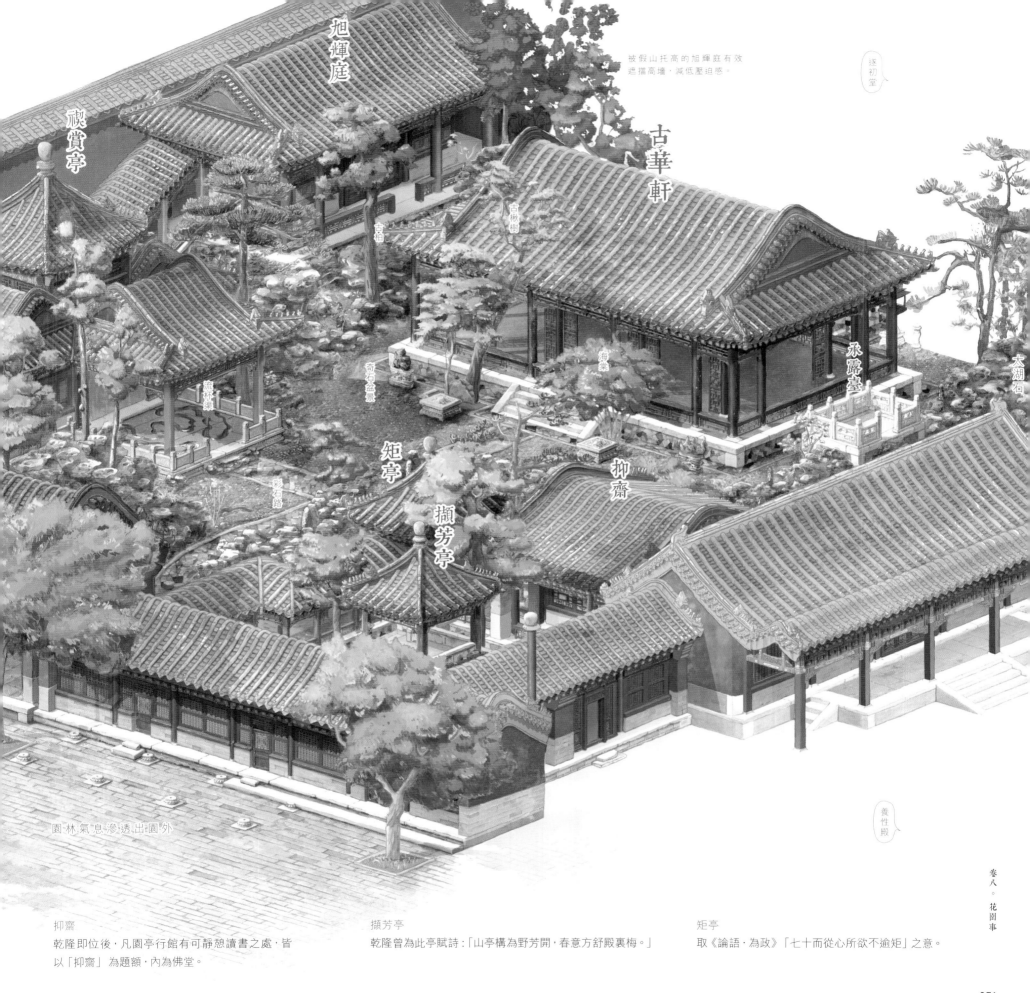

被假山托高的旭輝庭有效
遮擋高牆，減低壓迫感。

旭輝庭

褉賞亭

古華軒

逐初堂

古楸樹

古柏

奇石盆景

流杯渠

海棠

承露臺

太湖石

矩亭

抑齋

彩石路

擷芳亭

養性殿

園林氣息滲透出園外

抑齋
乾隆即位後，凡園亭行館有可靜憩讀書之處，皆
以「抑齋」為題額，內為佛堂。

擷芳亭
乾隆曾為此亭賦詩：「山亭構為野芳開，春意方舒殿裏梅。」

矩亭
取《論語‧為政》「七十而從心所欲不逾矩」之意。

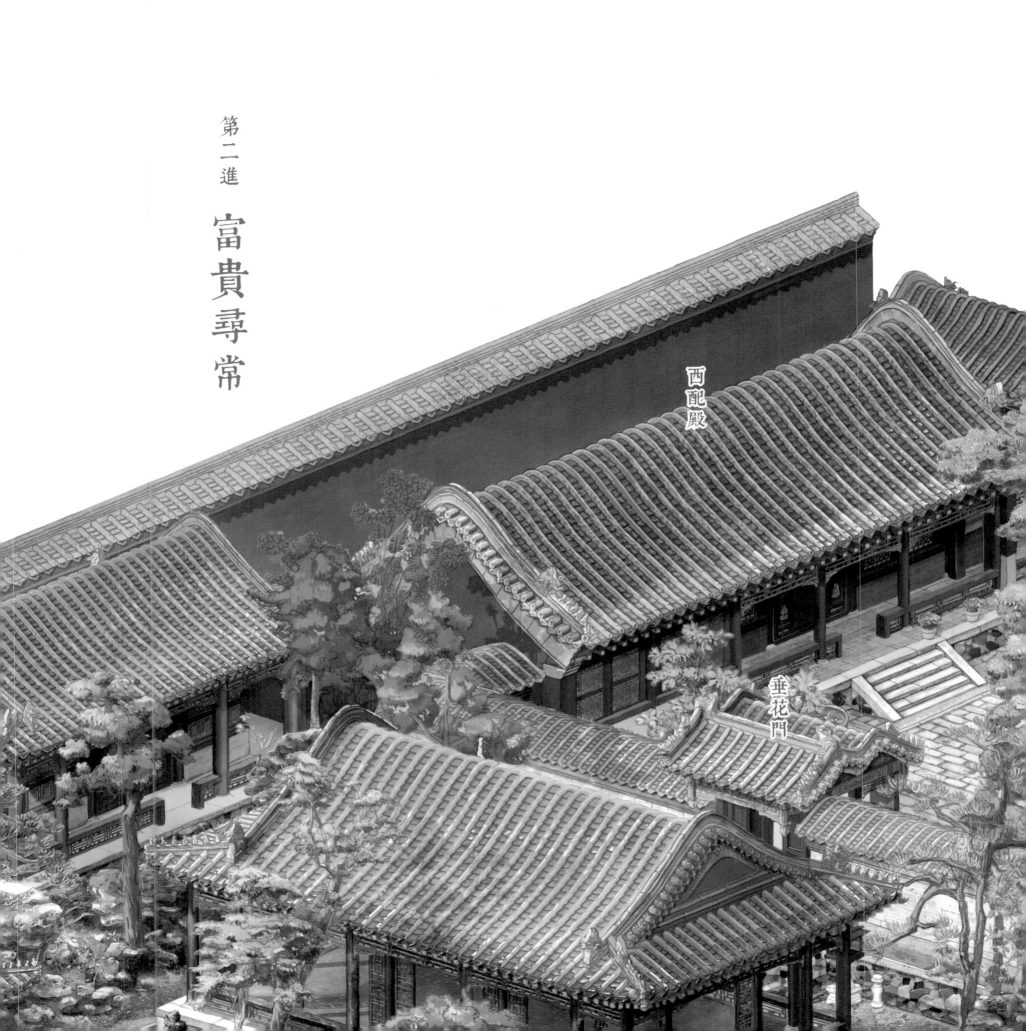

第二進

富貴尋常

西配殿

垂花門

穿過垂花門，進入如尋常百姓家般的合院模式。主殿名「遂
初」，意為完成在位 60 年退位的承諾，可以做回一位尋常的
長輩，享受天倫之樂。以皇家氣派來裝飾尋常格局，屋頂皆綠
琉璃瓦黃剪邊，外檐飾蘇式彩畫，虎皮石牆基。更能道出不尋
常的是，寧壽宮整體工程費用約為 143 萬餘兩銀（陸元《故宮寧壽
宮與乾隆花園》），足夠買 26 萬人一年的食糧，以古代的五口之家
計算，是 52000 個尋常百姓家。

前有水（禊賞亭）後有山，為理想風水格局。明間為過廳，穿廳而過
可至寧壽宮花園的第三進院落。

遂初堂

東配殿

三羊開泰青玉山子

奇石盆景

太湖石

樂壽堂

273

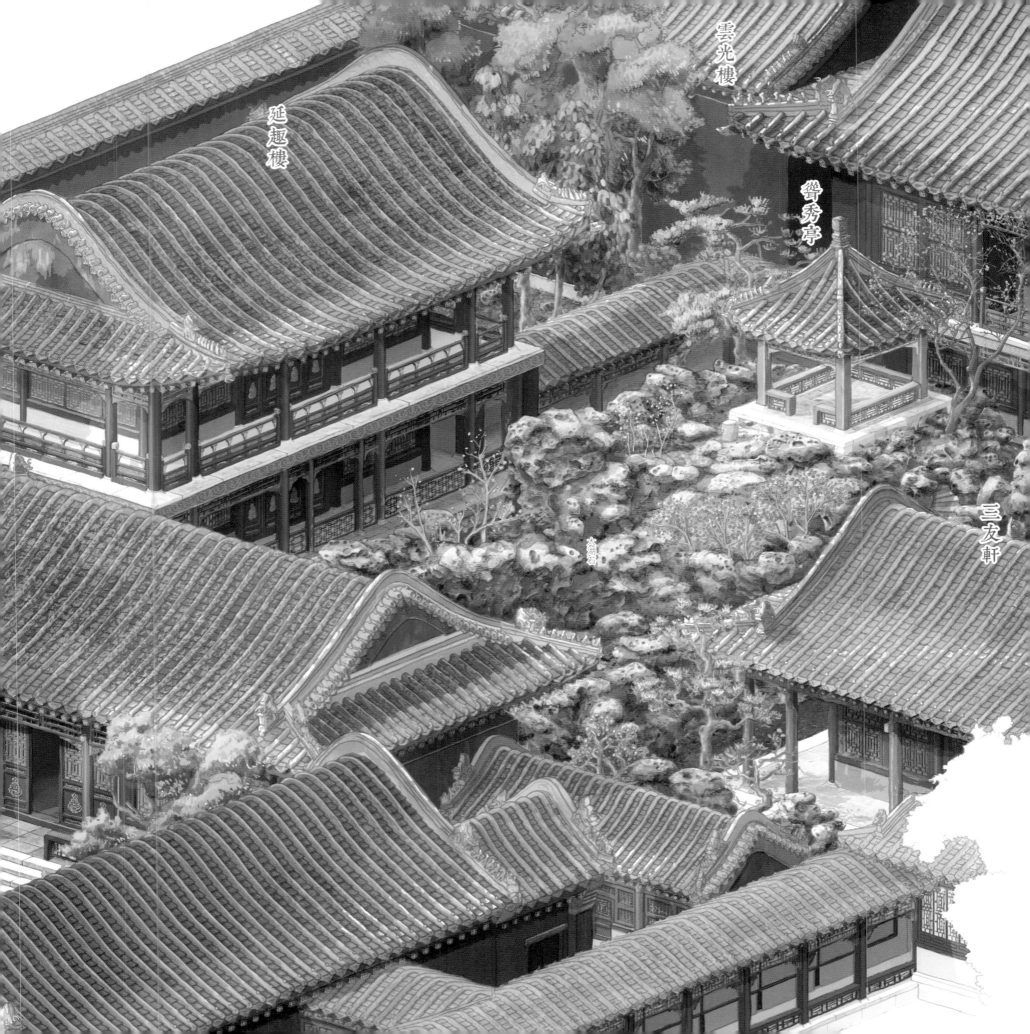

延趣樓

雲光樓

聳秀亭

太湖石

三友軒

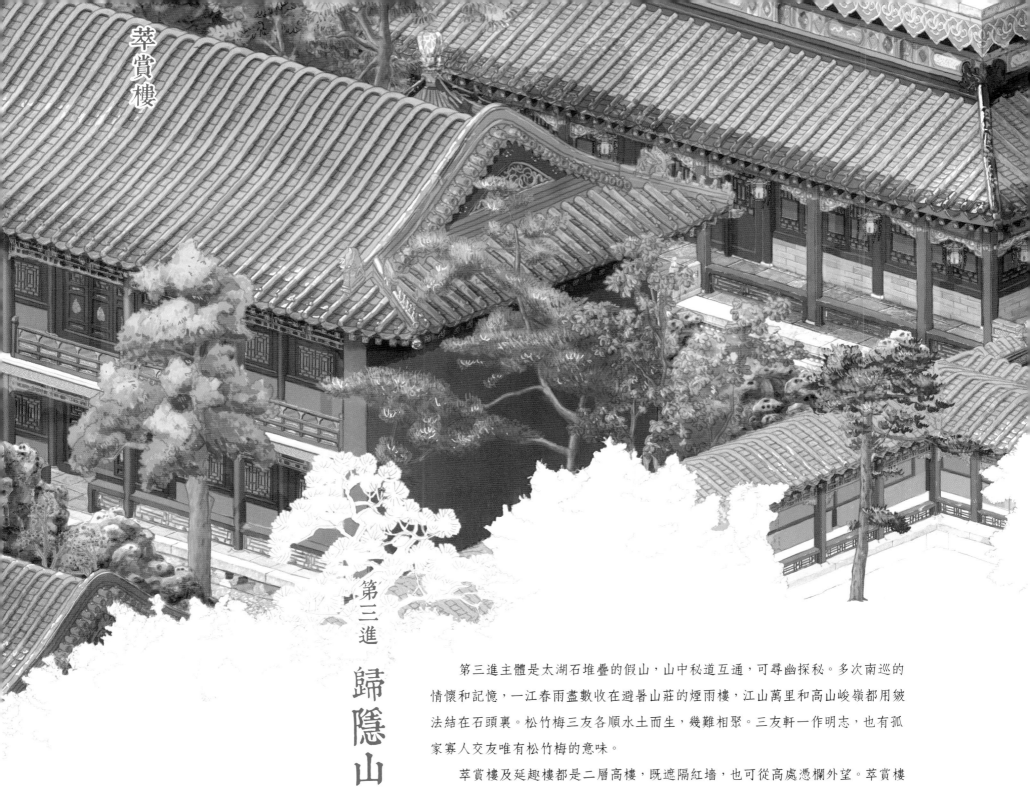

萃賞樓

第三進

歸隱山林

第三進主體是太湖石堆疊的假山，山中秘道互通，可尋幽探秘。多次南巡的情懷和記憶，一江春雨盡數收在避暑山莊的煙雨樓，江山萬里和高山峻嶺都用皴法結在石頭裏。松竹梅三友各順水土而生，幾難相聚。三友軒一作明志，也有孤家寡人交友唯有松竹梅的意味。

萃賞樓及延趣樓都是二層高樓，既遮隔紅墻，也可從高處憑欄外望。萃賞樓內設有佛堂，猶如遠離塵世修身養性的所在。事實上整座花園（甚至皇宮）最古老的是太湖石，自北宋年間由蘇、杭運到開封的皇家園林，後來金兵破城，將太湖石運至北京，數百年間輾轉化作勝負雙方花園內的雲煙。

延趣樓
初建時曾有天橋從樓上直通石山峰頂。清嘉慶二十二年（1817），將天橋拆去。

雲光樓
仿建福宮花園「玉壺冰」而建，東側設有佛堂，前卷提到的「硬木嵌玉十六羅漢像屏」即收藏於此。

萃賞樓
樓內西室為佛堂。樓後有白玉橋連接第四進假山峰頂上的碧螺亭。

三友軒
與建福宮花園「凝暉堂」南室同名，軒內裝修及家具擺設同樣以松竹梅為題。軒外種植松竹梅。

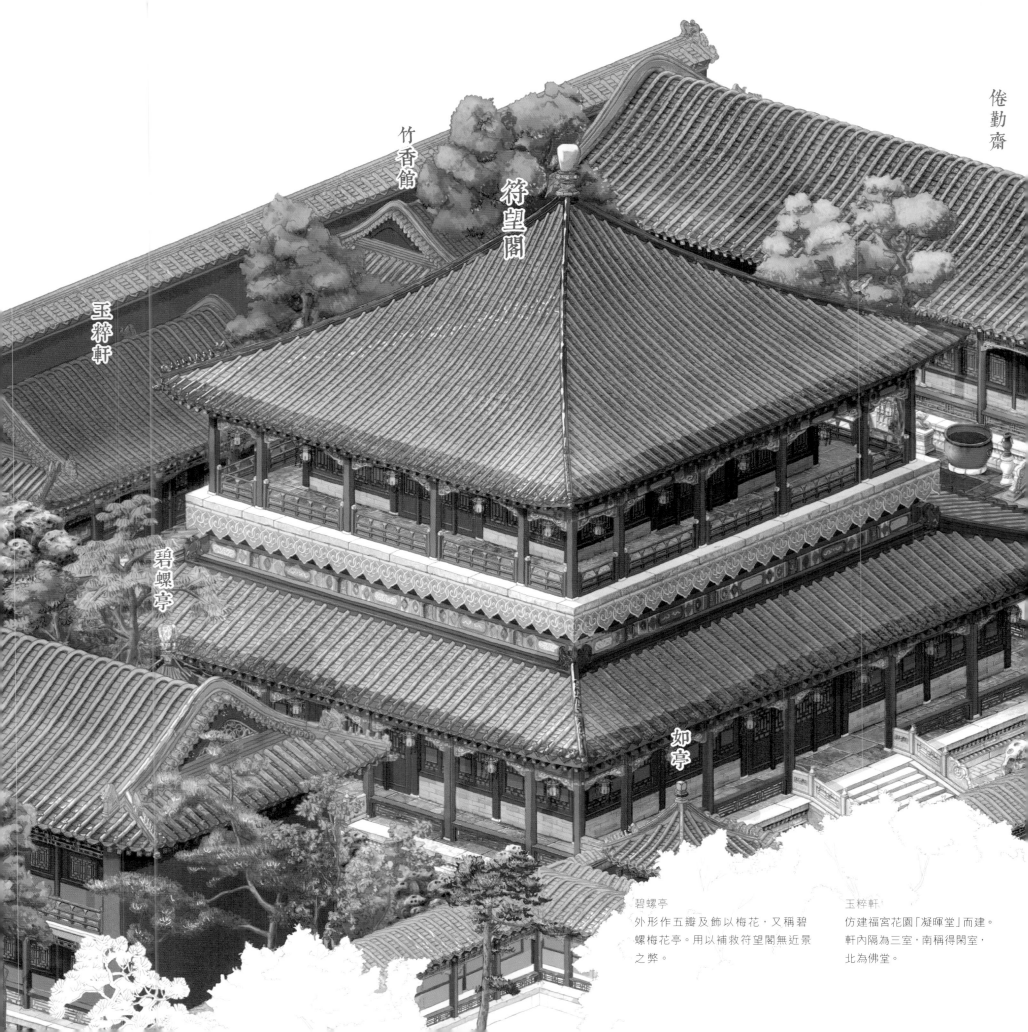

倦勤齋

竹香館

符望閣

玉粹軒

碧螺亭

如亭

碧螺亭
外形作五瓣及飾以梅花，又稱碧
螺梅花亭。用以補救符望閣無近景
之弊。

玉粹軒
仿建福宮花園「凝暉堂」而建。
軒內隔為三室，南稱得閑室，
北為佛堂。

珍妃井

第四進

太上皇的世界

設想乾隆禪讓，登符望閣憑欄倚望，南看熟悉而又陌生的文人生命，西顧當年建福宮花園的延春閣，起點和終點都在顧盼之餘，一念之間。

乾隆下令，子孫非退位不得入住寧壽宮，將之「永作太上皇宮」之用，清朝在乾隆之後卻一直沒有福壽相當的皇帝再出現。直到光緒時期，朝廷撥白銀 60 萬修葺，這一次住的可是皇太后 —— 慈禧。

「集殊香異色，幾無隙地」的皇族花園，逐一在近年開放，讓我們可以一睹御園的四季景致。唐代的壁畫已見宮女手捧盆景，元人習慣行國天下，欣賞事物每帶一點「流動」色彩，「些子景」（盆景）更加流行，最終成為國粹。大家熟悉的盆栽，源頭就在古人對自然這種欣賞方法。由大而小，又由小至大。紫禁城的花園，就在中間，可大可小。故宮專家一再提醒，由於參觀人數太多，最輕的腳步也會令泥土受壓而呈「石化」，加上原來地基工程及幾千間的殿宇已限制了土壤的寬度和厚度，每一棵古樹其實都活得很吃力，千萬要珍惜。

竹香館
仿建福宮花園「碧琳館」而建。
二層小樓，底層被山石包裹，仿佛建於假山之上。

符望閣
仿建福宮花園「延春閣」而建。
乾隆年間，每年臘月二十一日，皇帝在此賞飯給王公大臣。

倦勤齋
仿建福宮花園「敬勝齋」而建。
「倦勤」指對辛勞的政事感到疲倦，有退位讓賢的意思。

珍妃井
光緒二十六年（1900）八國聯軍攻打北京，準備出逃的慈禧太后命太監將被幽禁的珍妃推入井中溺死，此井自始成為見證，一直回蕩着對歷史的嘆息。

戲臺

倦勤齋 宮中最大的珍寶匣

歷代帝王中論藝術成就無人及得上宋徽宗，卻沒有一位皇帝比乾隆長壽，活在國力最鼎盛的年代，一生順利，歷皇子、皇帝、太上皇都富貴如意，應有盡有。然而，他所經營的是金雕玉砌的園境，真要說欠缺的就是文人套路中的失落與淒愴。故此，園林專家都認為傳統皇家花園的最高成就幾乎都集中在寧壽宮花園裏。曲水流觴，有點像《紅樓夢》裏的稻香村，又有點像 18 世紀法國貴族的周末農村派對。大家可以在圓明園看到乾隆留下的巴洛克情調，不過，只有到了倦勤齋，才真正體會到太上皇的夢幻世界。

希望將來能有機會回到中國園林中，欣賞集自然、歷史、雕塑、繪畫於一身的「奇幻」石頭上。太湖石的遠親在 18 世紀的歐洲以「洛可可」的名義風行，倒過來成為中國皇宮的訪客。（Rococo，源自法文 Rocaille 和 coquilles。小石子和小貝殼的合成，是受到東方藝術影響所出現的精緻、夢幻而又不對稱的裝飾風格）

乾隆花園從第一進開始，就用太湖石來「布白」，有時縈繞在腳下，有時高與樓齊，堆積得最多的第三進，恰恰就是乾隆的南巡記憶，走到最後疑無路，卻是進入一個巨大的多寶格，超級的首飾匣──倦勤齋。太湖石的欣賞，可以是樹影，可以是光陰，可以是風骨，可以是白雲……在這裏換上另一套造型語言，說着同樣的故事，illusionistic（幻象），在現實還未完結已是夢境的開始，在最細小的空間裏發現最大的天地，向我們宣佈：乾隆花園在這裏正式開始。🔲

圓明園留下的巴洛克情調

戲臺
西部為戲院，中央設有一座攢尖頂的方形小戲臺，周圍有夾層籬笆，看似竹造，實為用木製後髹漆畫成竹紋，非常精緻。圍繞戲臺的北牆和西牆貼有通景大畫，利用西方透視法描繪室外庭院風光。棚頂同樣貼有描繪成藤蘿架的通景畫，仿佛串串藤花下垂。

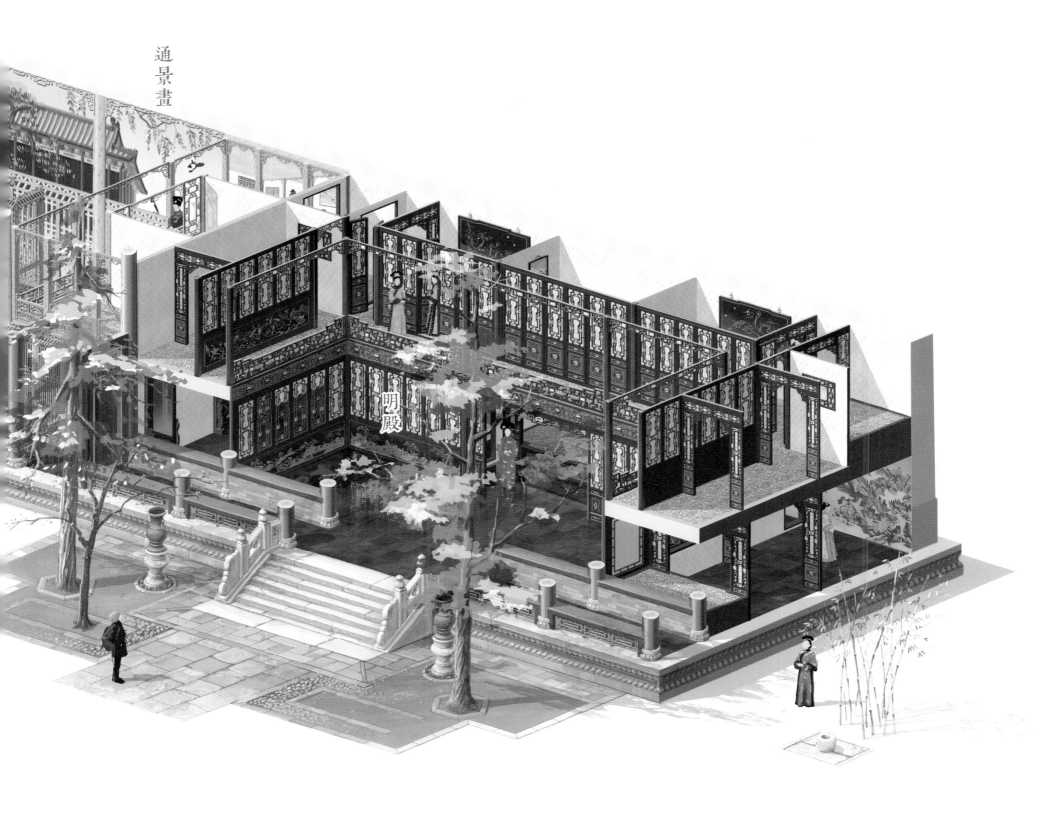

通景畫

明殿

通景畫

倦勤齋是寧壽宮花園中最後的一幢建築，面闊九間，長30米，闊7米，面積約210平方米。主要分東（東五間）西（西四間）兩部分。內裏裝潢瑰麗精緻，宛如打開的珍寶匣；通景畫的使用，讓已完結的花園重新開出一片天空，年邁的皇帝似乎可在這裏再次觀賞宮外風景，乃至世界。

明殿

東部為明殿，利用內檐裝修隔成上下兩層的凹字形仙樓，內裏隔成十餘間小室，設有寶座床、書房、寢宮和佛堂等，是皇帝休憩寢息的空間。花罩以紫檀製成，輔以其他珍貴木材和精巧工藝製成的板面、槅扇，名貴豪華。

修復

2001年，故宮博物院與世界建築文物保護基金會合作修復倦勤齋，2008年竣工，重現乾隆時的華麗景象。

卷九

事事關心

離奇宮闈事，民間愛流傳。
歷史和傳說，
難分哪個最曲折。

大背景

小傳奇

瑣事

致意

　　【卷九】主要是明、清兩個朝代的帝王表，歷史部分簡單到只
能以「傳奇」視之。最最重要的是向當初對這座皇宮作出貢獻的官
員、建築師和工匠致以最大的敬意。沒有他們，我們的歷史情感勢
必無從安頓。不可能盡述的往事已到了最後一卷，幾則瑣碎事說
明其實是可以永遠聊下去的。

【大背景】

考古學家指出，在不晚於公元前1萬年左右，遠古的中國人開始闢出自己的天下。

約公元前8000年出現原始農業，北方種植粟稷，南方種植水稻。

切磋琢磨

約公元前7000年動手雕琢玉器、紡織、音階。在陶器上留下符號（最早的文字雛形）。

約公元前5000年（仰韶彩陶文化）夯築小城堡。木槳划獨木舟，馴養牛等牲畜。　　自耕自足

安居成家　　　　　　　　　　　　　　　　　　　　　　　　　　　　　　　　　熏陶鍛煉

約公元前5000－前4000年（河姆渡文化）住上木構杆欄式建築，最早的漆器，以高達攝氏1000度的技術製作陶器。

抽絲剝繭

約公元前4000年（大汶口文化）挖掘水井、養殖桑蠶、編絲織，掌握冶銅技術、青銅工具。

約公元前3800－前3500年（紅山文化）豬龍玉環（龍的雛形）。

約公元前3000年（青銅文化）進入傳說中的大同禪讓世界。

約公元前2070－前1600年（夏朝）大禹的兒子啟，開啟中國第一個世襲王朝。奠定華夏在中原文化的中心地位。

約公元前1600－前1046年（商朝）最早的成熟文字（甲骨文），記載公元前1057年的哈雷彗星。字字千鈞

公元前1046－前771年（西周）文化秩序大輪廓基本上完備，出現《周禮》。　　彬彬有禮

公元前770－前476年（春秋）老子、孔子的時代。

公元前475－前221年（戰國）混亂與重組。

公元前221－前206年（秦）六國統一，發明毛筆。　　意在筆先

公元前206－公元220年（漢）文化拓展，出現了紙。

由此開始，一切都躍然紙上。

大名鼎鼎

　　悠悠天下，中國文化經「大秦」之筆寫在「大漢」的紙上，以古長安為中心，張貼天下，遍及「四海」。向世界宣示，這個古老的文化在三千年前，在黃河、長江之間有一個「中原」。

　　「中原」首先在地理實踐出來，然後上升至抽象的文化概念。「邦畿千里」（《詩·商頌·玄鳥》），周代以王城三千里之內為九州，餘為海外（藩國）。春秋的儒家學說，以天上有居中不變，眾星環繞的北極星（紫微），是天子的道德準則。給「中」推演至形而上，兼且永恒的根據。

◯　中天之星

　　於是，天有多高，大地便有多寬闊。皇城坐落在哪裏，哪裏便是天下的中央，帝皇的家（皇宮），是中央當然的核心。中國封建時代最後一個，同時也被視為最完美的核心，便是明代在北京所建造的皇宮，今天大家看到的紫禁城。

　　「為政以德，譬如北辰，居其所而眾星拱之。」（《論語·為政》）

　　北京紫禁城是當時世界的第一大城。歷明代二百多年，清朝在明王朝的基礎上開枝散葉，又是二百多年。兩個朝代一磚一瓦地留給我們這座不世的工程。

自此之後，中國再無封建。

明代皇帝年表

16個皇帝，17個年號，共276年。

名字	廟號	年號	在位時間	
朱元璋	太祖	洪武	31年　（1368-1398）	
朱允炆	惠帝	建文	4年　（1399-1402）	
朱　棣	成祖	永樂	22年　（1403-1424）	
朱高熾	仁宗	洪熙	8個月　（1425-1425）	
朱瞻基	宣宗	宣德	10年　（1426-1435）	
朱祁鎮	英宗	正統	14年　（1436-1449）	英宗在出征蒙古時被俘，
朱祁鈺	代宗	景泰	7年　（1450-1457）	8年後復辟，做了兩任皇帝。
朱祁鎮	英宗	天順	8年　（1457-1464）	
朱見深	憲宗	成化	23年　（1465-1487）	
朱祐樘	孝宗	弘治	18年　（1488-1505）	
朱厚照	武宗	正德	16年　（1506-1521）	
朱厚熜	世宗	嘉靖	45年　（1522-1566）	
朱載垕	穆宗	隆慶	6年　（1567-1572）	
朱翊鈞	神宗	萬曆	48年　（1573-1620）	
朱常洛	光宗	泰昌	1個月　（1620-1620）	
朱由校	熹宗	天啟	7年　（1621-1627）	
朱由檢	思宗	崇禎	17年　（1628-1644）	

清代皇帝年表

12 個皇帝，13 個年號，共 295 年。以入關計算則為 10 個皇帝 268 年。

名字	廟號	年號	在位時間
努爾哈赤	太祖	天命	11 年 （1616-1626）
皇太極	太宗	天聰	9 年 （1627-1635）
		崇德	8 年 （1636-1643）
福臨	世祖	順治	18 年 （1644-1661）
玄燁	聖祖	康熙	61 年 （1662-1722）
胤禛	世宗	雍正	13 年 （1723-1735）
弘曆	高宗	乾隆	60 年 （1736-1795）
顒琰	仁宗	嘉慶	25 年 （1796-1820）
旻寧	宣宗	道光	30 年 （1821-1850）
奕詝	文宗	咸豐	11 年 （1851-1861）
載淳	穆宗	同治	13 年 （1862-1874）
載湉	德宗	光緒	34 年 （1875-1908）
溥儀		宣統	3 年 （1909-1911）

明代傳奇

這是朱姓皇族在 276 年間的故事。

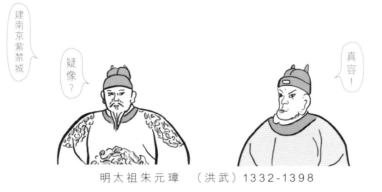

建南京紫禁城

疑像？

真容！

明太祖朱元璋　（洪武）1332-1398

　　開明朝一代江山的太祖朱元璋，早年當過小沙彌，遊方乞僧，是中國歷史中出身最低的開國皇帝（另一位是漢高祖劉邦，出身稍高，亭長），完全是「英雄莫問出處」的寫照。太祖力雄嗜殺，留給大家最熟悉的記憶卻是春節門上貼的春聯。他覺得「朱」姓為紅色，春聯的「朱紅」（萬年紅）兆頭正好，民間果然貼到今天。另外是抗元傳遞信息的奇計，成為中秋慶團圓的月餅。據載：「太祖好微行察外事。微行恐人識其貌，所賜諸王侯御容一，蓋疑像（假樣）也。真幅藏之太廟。」（談遷《棗林雜俎》）所以，都是他。

下落不明

明惠帝　朱允炆（建文）1377-1402

建北京紫禁城

明成祖　朱棣（永樂）1360-1424

太祖的兒子朱標英年去世，朱元璋駕崩後，帝位傳到長孫建文身上，在位只有四年（1399-1402），原因是建文與他的謀臣急於將藩王的權力收回，結果導致和叔叔燕王朱棣反目。釀成「靖難之變」。

在北京的叔父燕王朱棣以「清君側，靖國難」的口號揮軍南下，攻入京師（南京）應天府，奪取政權，建文及其太子不知所終，下落成謎，引出明代第一傳奇：

南京城破之際，建文帝兵敗打算自盡，少監王鉞攔阻說：當年太祖曾留有一箱子，子孫若有大難，開箱即自有方法！建文帝即命太監取出一個用鐵皮包裹、鎖心灌鐵的箱子。鑿開後，裏藏着三張度牒、袈裟僧帽僧鞋等物。另有一柄剃刀，白銀十錠及一張紙，寫着：「允炆（太祖妙算！）從鬼門出，餘人從水關御溝出行，薄暮可會集神樂觀西房。」建文帝嘆天命如此，唯有照着辦。於是剃髮伴裝出宮。經鬼門（內城秘門，外通水道。位置不詳），門外已有一艘小船，船上一道士叩首呼萬歲，說：「昨夜夢見高皇帝，命臣來此守候。」諸人遂乘舟流亡而去。（《明史紀事本末》）

故事既有太祖參與，說明民心仍站在建文這一邊，建文從此失去蹤影，民間盛傳他亡命海外。

燕王朱棣（成功登基為永樂帝）以「靖難」舉事，無異篡位，侄兒下落不明，心裏沒有底，因此派遣船隊遠征訪尋（鄭和下西洋），亦因此從南京遷都回自己的根據地北京。再派人遍尋大江南北，前後共 20 餘年不果。

朱棣靖難三年，在位 22 年，其間：將安南納入版圖（永樂四年）；修成《永樂大典》（永樂五年）；使鄭和六次下西洋（永樂三年起）；修長陵（永樂五年至七年）；親征韃靼（永樂八年）；永樂十年開始武當山營建工程；徵調工役 10 多萬人建報恩寺（永樂十年）；北征瓦剌（永樂十二年）；作西宮（永樂十四年），都是大手筆。

紫禁城就是永樂為從南京遷都北京而建的宮殿，從 1403 年至 1420 年，期間用了十多年時間來策劃籌備，徵集全國最好的人才、建材。動員過百萬，約四年時間實地施工完成，是現存最龐大的木構建築群。遺憾的是，大明皇宮的三大主殿在落成後三個月即被雷火所毀，直至兩代之後，明英宗時才修復。明宮頻頻失火，皇宮沒多久就燒掉一塊。

2008 年 1 月，在寧德市金涵鄉上金貝村發現的一個和尚墓被認為是建文帝的墓葬所在（已正式被命名為建文帝陵）。

明成祖自稱生母是孝慈高皇后馬氏（朱元璋元配），但經史學家考證其生母實為高麗人（碩妃）。

很胖

明仁宗 朱高熾（洪熙）1378-1425

明仁宗朱高熾（1378 — 1425），明成祖長子，明朝第四位皇帝。朱高熾在靖難之役中，因體胖不宜上前線而鎮守北平（未升格為京）。曾以一萬五千兵力，抵禦中央（南京朝廷）十五萬大軍。父親出行、北征期間六度監國，署理皇帝日常事務，累積豐富治國經驗。仁宗性格仁厚內斂，在位雖只八個月，停止了鄭和出海的巨大花費，實施各種政經改革，奠定明代的內閣制度，打下「永宣之治」的重要基礎。

明朝皇帝胖子較多（英宗和神宗都是胖子），其中朱高熾不只胖，且跛腳，需內侍攙扶才能行動。箭術雖佳，卻不能騎射。曾被永樂下令節食，太子之位亦幾次險因肥胖被廢。

促織天子

明宣宗 朱瞻基（宣德）1398-1435

仁宗的兒子宣宗文武雙全，是歷代帝王中書畫成就最高的皇帝之一。宣宗又有「促織天子」之稱。《聊齋誌異》名篇《促織》裏的皇帝正是明宣宗。據說宣宗死後，母親張太后下令把他的所有玩意兒全砸了。所以傳世的著名的宣德青花瓷器超過千件，可一個蟋蟀罐都沒有。附圖是景德鎮官窯出土殘片修復的蟋蟀罐，具「大明宣德年製」款，依然十分精美，且有明代青花瓷的獨特氣度。

（宣宗把皇后胡氏廢掉，移居長安宮做女道士，賜號「靜慈仙師」。）

《促織》（蟋蟀）

故事發生在明朝宣德年間，朝廷酷吏借着皇帝沉迷鬥促織，到處搜刮，令到民不聊生。有某某生活窮困，走投無路之際，偶得異人授捕蟲之術，在荒冢捉到一隻健碩勇猛的促織，歡天喜地。怎料卻被家中九歲的兒子失手弄死。小孩闖出大禍，畏懼投井，救起之後變得癡呆昏沉。某絕望之下只得另尋一弱小促織頂替。誰知小促織極為善鬥，甚至能與專吃促織的雄雞對戰……兼且又會配合琴瑟起舞。小促織大受歡迎，如此層層上呈，皇帝見到龍顏大悦，一再賞賜。如此，小促織就給某某帶來無限富貴。

過了一年多，他的兒子終於蘇醒過來，告訴父母說自己在夢中曾化身促織，不停地拼鬥，最後才醒過來……蒲松齡借故事諷刺皇帝一些癖好，貽害蒼生。（《聊齋誌異》）

土木堡之變

哥哥

明英宗 朱祁鎮（正統）1427-1464

宣宗的兒子英宗也是個胖子，出征被俘，弟代宗（景泰）被擁立繼位，8 年之後英宗復辟。這個兄弟相爭的事件叫做「奪門之變」。

牽涉人物：英宗、代宗、又是英宗。
兵部侍郎于謙（1398 — 1457）

事件始於正統十四年（1449），22 歲的朱祁鎮（英宗）聽從太監王振教唆領兵五十萬親征，卻因懼怕前線傳來不利戰報而折回。途中王振竟為要一逞富貴還鄉、光耀門庭的威風，竟挾英宗回自己老家河北蔚州，導致耽誤行程，被瓦剌軍在土木堡（河北懷來境）追上，將士死傷，隨行大臣陣亡，英宗被俘，王振被護衛將軍樊忠錘死。

朝中帝位空懸，兵部侍郎于謙於是推舉英宗的弟弟朱祁鈺出任新君（代宗，景泰），以安定人心。

大明宣德年製

宣德青花蟋蟀罐殘片復原

明代宗 朱祁鈺（景泰）1428-1457

明英宗 朱祁鎮（天順）1427-1464

明憲宗 朱見深（成化）1447-1487

　　景泰元年（1450）于謙成功卻敵，可瓦剌又將英宗放還。英宗被尊為太上皇，軟禁在南宮（今南池子一帶）。

　　景泰廢英宗之子（朱見深），另立自己的兒子（朱見濟）為太子。景泰七年（1456），朱祁鈺生病，部分朝臣倒戈，連夜護送英宗入朝，黎明時分，眾臣到「奉天殿」上朝時，英宗已安坐寶座，左右大喊：「太上皇已復位！」景泰在內廷得悉，說：「很好，很好……」這件事史稱「奪門之變」或「南宮之變」（景泰帝被謫西宮，隨即病故）。

　　兵部侍郎于謙，在國家危急時挺身而出，挽狂瀾於既倒，英宗復辟後卻以「謀逆」罪被處死。

　　英宗匆匆復位，景泰八年（1457）改元天順。至二月才想起追廢當時已身故的朱祁鈺。導致明王朝竟然同時出現兩位合法皇帝，成為中國帝制史裏，絕無僅有的怪異現象。

　　為了權力兄弟相爭，已是皇家慣例，只是冤了于謙。瓦剌兵臨城下朝中上下亂作一團，只有于謙果斷對敵，功在國家，最後卻成為政治鬥爭中的犧牲品，令人心寒。「三朝兩帝」的事件，白賠上幾十萬將士的性命。

　　英宗以魯莽出兵「留名」，他在登位時只有七歲，即開始了重修紫禁城的計劃，將曾祖父（永樂）時被燒毀的三大殿修建如初，也給自己復辟時一個華麗的舞臺。英宗在死前遺詔罷宮妃殉葬的惡習，雖然未被徹底執行，總算是任內唯一德政。

　　王振弄巧成拙，招殺身之禍，「土木堡」反而名滿天下。若非精美的「景泰藍」，恐怕我們未必會記得歷史上曾經有個景泰皇帝。

　　英宗的兒子憲宗，父親被俘時才三歲，一度被叔父（景泰）廢黜幽禁，七年後又回復太子身份，跌宕間，出現傳奇的宮女萬貞兒（1428-1487）。

　　萬貞兒年僅四歲便被選入宮服侍孫皇后。朱見深（後來的憲宗）在兩歲時被冊立為太子，當時已19歲的萬貞兒成為他的侍女。到英宗被俘期間，朱見深與萬貞兒相依為命，在患難中產生情愫。及後朱見深登基，萬貞兒誕下皇長子，封貴妃，寵冠後宮。萬貴妃內外勾結，設西廠，橫恣朝野，與吳皇后不合，明憲宗便廢掉了皇后。萬貴妃兒子早夭，因而強行給其他妃嬪墮胎。成化二十三年春，59歲的萬貴妃因事毆打宮婢用力過猛，心病突發逝世。憲宗痛不欲生，道：「萬侍長去了，我亦將去矣。」輟朝七日，數月之後，憂鬱過度而亡，享年41歲。

根據明人陸容《菽園雜記》記載，憲宗有嚴重的口吃，上朝與大臣對答，往往說不出一個「是」字。故多經心腹太監傳達旨意，致令朝政被干擾。又，憲宗出行時，萬貴妃都以戎服作前驅。明末清初查繼佐的《罪惟錄》中描述萬貞兒「貌雄聲巨，類男子」。性格柔弱的憲宗對她一往情深，未必無因。

　　萬貞兒四歲隻身入宮為奴，59歲去世，終生沒有離開。被指心狠手辣，未嘗不是55年宮闈歲月的薰陶所致。然而萬貴妃對付紀淑妃的手段，卻又非常可怕……故事複雜離奇（見下頁圖解）：

卷九．事事關心

心酸

1. 我是明代第九任皇帝（憲宗）， 寵愛比我大 18 年的萬貴妃。

2. 我是比皇上大 18 年的萬貴妃， 我操縱皇帝，要他把皇后廢掉，凡妃嬪有孕都得吃墮胎藥。

3. 我是內藏庫宮女紀妙善， 有一天皇上臨幸，我便有了身孕。

4. 萬貴妃知道了，便讓紀女吃藥。　5. 紀妙善僥幸逃過，在宮外安樂堂偷生。

6. 紀妙善生下孩子，皇上不知。 孩子沒有名字，又怕萬貴妃。只好淹死算了！

7. 有賴兩位好心人偷偷幫着養育小孩子。 他們是太監張敏，廢皇后吳氏。

……歲月匆匆，過了五年……

8. 我是明代第九任皇帝（憲宗），唉……朕白髮已生，卻沒有孩子……

9「皇上，皇上……其實你有一個五歲大的皇子哩！」 太監張敏乘機搭訕。

我是紀氏，終於熬出頭，
返回皇宮住在「永壽宮」。

10. 我是明代第九任皇帝（憲宗），
這是我的兒子朱祐樘，將會是第十任皇帝。

我是小祐樘，未來的孝宗弘治。

11. 可是紀氏回到宮中一個月便暴病身亡。 多可怕的萬貴妃啊！

這是明史中最令人心酸的宮廷冤案。

明孝宗母后紀太后，蠻土宮女也。初，中宮入選時，以萬貴妃妒，謫居安樂堂，生孝宗，秘不上聞。惟吳太后廢居西內，近安樂，知其事。後門監張敏，乘間語憲宗，乃命移居永壽宮，數召飲酒甚歡。萬貴妃密置毒酒中，後暴斃。見《勝朝彤史拾遺》。直指萬貴妃為兇手。

尋常

紀妃暴斃，皇上沒有徹查，

因為他正忙着哩……

1. 又是我，明代第九任皇帝（憲宗），紀妃死時我在御苑見到既美麗又富文采的邵氏在寫詩。

2. 我是邵氏，被皇上封為宸妃，入住「未央宮」（後改名啟祥宮，清改名太極殿）替皇上生了個男孩，賜名朱祐杬。

3. 我是小朱祐杬，被封為興王，要遠赴湖北藩邸，母親不准隨行。

（可朱祐杬的兒子，便是日後的嘉靖。）

4. 母子至死不能相見，宸妃傷心，哭到失明。

這是宮中尋常辛酸事……

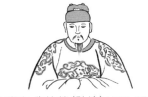

明孝宗 朱祐樘（弘治）1470-1505

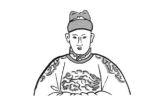

明武宗 朱厚照（正德）1491-1521

孝宗（朱祐樘，弘治）就是避萬貴妃魔爪，躲在「夾道」裏面生活了 5 年的小太子。在位 18 年，較特出的事有：

只娶妻孝康敬皇后張氏一人，在封建時代，一夫一妻的皇帝絕無僅有；生了個過度活躍的兒子和發明了一支牙刷。

（2004 年，倫敦羅賓遜出版社出版的《發明大全》，列舉了人類 300 項偉大的發明，把牙刷的發明權歸到明孝宗名下。）

孝宗過度活躍的兒子是武宗（正德），民間「遊龍戲鳳」故事的主角，建行宮「豹房」，內飼豹三兩，大量宮姬。武宗生性不羈，自封官職爵位，派自己行軍打仗，自封為佛教法王。以明皇族姓朱，他生肖更是屬豬，曾企圖在本命年（豬年）下令禁民間殺豬……大臣跪請「稍作收斂」，結果被「廷杖」（在午門外打屁股）；放煙火導致乾清宮盡毀，還大樂：「是一棚大煙火也！」……令人想起傳說焚燒羅馬城的尼祿皇。武宗玩煙火毀宮殿，玩水毀了自己。1521 年釣魚遇溺，未幾斃命。

明世宗 朱厚熜(嘉靖)1507-1566

牽涉人物：明世宗(嘉靖)

主謀：寧嬪王氏

次謀：端妃曹氏

行動：十六個宮女

武宗沒有兒子，按宗法，堂弟朱厚熜繼承大統，是為世宗(嘉靖)。世宗頗有才具，但性格偏執，未入宮就開始為身份、名義慪氣。在位期間一再廷杖朝臣，發生不尋常的「宮女弒君」事件。世宗 27 年不上朝，自號道教真君，道號最長時一共 37 個字：「九天弘教普濟生靈掌陰陽功過大道恩仁紫極仙翁一陽真人，元虛圓應開化伏魔忠孝帝君」，再附 34 個字：「太上大羅天仙紫極長生聖智昭靈統元證應玉虛總掌五雷大真人，玄都境萬壽帝君」。真君在位期間，葡萄牙人佔據了澳門。

世宗為皇考(即宗法意義上的父親)，及生父尊號的問題和朝中大臣發生爭議和鬥爭，歷時整整三年(1521-1524)。嘉靖始終堅持當今皇帝的親生父親為皇考，也該追尊為帝，最終以一再廷杖大臣而告終。

明朝皇帝都與道教有着不解之緣，到世宗時達到頂點。他一再為自己加封道號，可大家只記得他是嘉靖，和大臣關係非常一般，而且曾被宮女行刺……

案發：嘉靖二十一年(1542)十月二十一日晚上，以楊金英為首的 16 名宮女趁着嘉靖熟睡，企圖勒死皇帝。慌亂之際誤將麻繩打成死結，結果只令嘉靖昏迷而未有斃命。方皇后趕到，及時將宮女們制服，涉案的曹端妃和王寧嬪也一併逮捕。

上報：「金英與蘇川藥、楊玉香、邢翠蓮、姚淑翠、楊翠英、關梅秀、劉妙蓮、陳菊花、王秀蘭親行弒逆，寧嬪王氏首謀，端妃曹氏時雖不與然始亦有謀，張金蓮事露方告，徐秋花、鄧金香、張春景、黃玉蓮皆同謀者。」

上詔：「不分首從，悉磔(把肢體分裂)之於市。」(《明世宗實錄》)

嘉靖經搶救蘇醒，從此遷出乾清宮。

案件奇特，說法不一：

(1)嘉靖中年越發沉迷道術，頻頻建醮煉丹。更迷信提煉黃花宮女的經血可令人長壽。於是挑選大量民女入宮「煉丹」，又以「純淨」為由，只許宮女饑餐桑葉、渴飲露水。因故被毆打至死的宮女超過二百，導致弱女聯合反擊。(最合嘉靖作風，唯拿宮女當蠶飼養，存活率應很低。兼且五百多年前宮中少女未必有魄力組織如此大案。)

(2)皇帝好祥瑞，嚴嵩(大家心目中的奸相)投皇上所好，獻「五色龜」，由宮女飼養。龜經過染色，元氣大傷，未幾便死掉。宮女惶恐，求助王寧嬪，得出「勒死皇帝做成大亂，蓋過龜死問責之罪」的奇怪計劃。(太戲劇性，於理不合。)

(3)嬪妃角力至各執極端心態，最後其中一方採取玉石俱焚之策。(皇帝一旦死去，對雙方都無好處，亦有違大內角力原則。)

(4)嘉靖與大臣關係一直欠佳，反對派中激進者密謀利用無知宮女行刺皇帝。(倒是最可信，若事成，得益將會是在「大禮議事件」中受辱、被廷杖的反對派大臣。)

勝在無為

明穆宗 朱載垕（隆慶）1537-1572

　　穆宗（朱載垕）是嘉靖的第三子，本繼任無望，得以登基是因為兩個哥哥先後死去。史家對他的評價是「無大事可記」。優點是較平庸，故能放手朝臣（所以張居正在《穆宗實錄》中對他評價特高）。在位六年，嘉靖朝的海禁得以重開。又停止嘉靖強行施行的明睿宗（嘉靖生父興獻王）明堂配享之禮。穆宗生了四個兒子，長、次子在他當藩王時去世。繼任的也是第三子朱翊鈞，著名的萬曆。

隆慶知物價

「穆宗御極不久……常思食果餅，詢之近侍，俄傾，尚食監及甜食房各開買辦松榛（米長）餳（粻糖等物）等物，其值數千金以上，上笑曰：『此餅只需五錢，便於東長安街勾欄胡同買一大盒，何用多金！』內臣俱縮頸退。蓋上在潛邸日久，稔知其價也。」（《萬曆野獲編補遺》）：由於嘉靖遲遲不冊立儲君，朱載垕在裕王邸生活了 13 年，這使他可以較多地接觸到社會生活的方方面面。

解除海禁

隆慶元年，皇帝宣佈解除海禁（洪武四年正式頒令），允許民間私人遠販海外貿易，確定了民間海外貿易的合法地位。盡管只是開放了福建漳州的月港一處口岸，這一政令對明代的經濟產生了巨大的影響，從此時至明亡的七十多年間，全世界白銀大量湧入中國，但這並非好事，白銀過量流入使中國通貨膨脹，百姓負擔加重；而政府折成白銀的稅收又大幅減少。前者引發農民暴動，後者削弱了政府財力。

俺答封貢

隆慶四年（1570），封俺答汗為順義王，同年開放封貢互市，從此基本結束了明朝與蒙古韃靼各部近二百年兵戈相加的局面。這是明朝少數以非軍事手段解決與外族敵對關係的事件，至明朝滅亡為止，對蒙古基本不用兵戎。

不上朝！

明神宗 朱翊鈞（萬曆）1563-1620

　　神宗先勤後惰，在位 48 年罷工 33 年。

　　萬曆九年，生下了長子朱常洛（後來的明光宗泰昌）。但神宗卻有意立愛妃鄭氏所生的朱常洵為太子。因立太子之事與內閣爭執長達十餘年，最後索性 33 年不理朝政、不郊、不廟、不朝、不見、不批、不講。（萬曆朝一直被視為明朝敗亡的轉捩）

　　萬曆兒子朱常洛（光宗）的生母王氏，於萬曆六年（1578）被選入慈寧宮，在萬曆母親李太后身邊做宮女。萬曆十年（1582），皇帝私幸，懷下身孕。太后發現王氏懷孕，萬曆初不承認。太后命太監取出文書房內侍記錄的《內起居注》對質勸導，萬曆也就認了。八月，王氏生下一個男孩朱常洛（日後的泰昌）。只是萬曆對王氏母子極為冷淡，王氏被冷落在景陽宮母子不得相見，王氏終日哀哭致雙目失明。萬曆三十九年（1611）王氏病危，才獲恩准母子見最後一面，王氏雙手撫摸兒子衣服泣曰：「兒長大如此，我死何恨！」遂薨。……

　　作為長子，朱常洛 19 歲，才在輿論壓力下被冊立為太子，在時刻都有可能改立鄭貴妃所生皇三子朱常洵為太子的陰影下惶惶度日。

萬曆四十七年（1619）遼東戰役，後金（日後的清朝）六萬軍隊大敗明軍 47 萬大軍（這是明朝當時最大限度的軍事力量）。（1958 年發掘定陵，萬曆屍骨復原，「生前體形上部為駝背、左腳略右腳短」。遺骨輾轉又被付之一炬。）

明光宗 朱常洛（泰昌）1582-1620

父親（萬曆）冷淡，兒子朱常洛苦苦等候 39 年，終於登基，是為光宗，卻只做了 30 天的皇帝，便一命歸西。這段時間前後，大事疊生：

萬曆四十三年（1615）太子朱常洛已 33 歲，是年五月初四日傍晚，有男子張差（張五兒），手持棗木棍，從東華門直奔內廷，連傷守門太監，直闖到太子居住的慈慶宮前殿簷下才被捕拿。事件令滿朝轟動，尤其張差供出竟是受鄭貴妃手下太監龐保、劉成指使：「令我打上宮門，打得小爺（指太子），有吃有穿。」事件被揭發，鄭貴妃先向萬曆，再向太子哭訴。萬曆降諭百官低調處理，張差最後以精神失常凌遲，太監龐保、劉成在宮中被秘密處理掉。梃擊（木棍打人）案，草草收場，「紅色藥丸事件」又再疊起……

萬曆四十八年（1620）七月二十一日，萬曆病死。38 歲的太子朱常洛繼位。八月初一日，光宗登極，僅 10 天（八月初十日）就一病不起。八月十四日，光宗嚴重腹瀉（據說一天瀉三四十次）。八月二十九日，鴻臚寺丞李可灼自稱有仙丹妙藥，進紅丸一粒。泰昌服後，感「暖潤舒暢，思進飲膳」。直讚李為「忠臣」。李可灼於申時又進一丸。

次日（九月初一）卯刻，泰昌駕崩。距繼承皇位剛滿一個月。很容易令人想到鄭貴妃在「梃擊案」後五年再謀大事。這一次，只用了兩顆紅丸。

明熹宗 朱由校（天啟）1605-1627

光宗去世（翌年本改元泰昌）去世，16 歲的兒子朱由校（熹宗）繼位，翌年又改元天啟，說不出的複雜。加上萬曆當初遲遲不冊立皇長孫，朱由校無從進學，加上自小母親離世，由李選侍（低級嬪妃）照管。李勾結太監（魏忠賢），意圖於乾清宮脅持朱由校奪權。大臣連打帶搶將朱由校遷往慈慶宮，甚至連太子衣服也被追趕出來的太監扯破……史稱「移宮案」。實在太胡鬧，幾件事，其實也是一件事，預告 20 年之後大明覆亡。

牽涉在內又沒有露臉的鄭貴妃的兒子朱常洵，經「梃擊案」後已繼位無望，被封福王，明末死在李自成軍隊手上。

更離奇的是《明季北略》載：萬曆所寵愛的兒子朱常洵，封洛陽為福王後貪圖享樂，身體肥胖近三百斤，李自成攻陷洛陽時不能逃走，被李自成活煮，稱「福祿宴」（與梅花鹿同烹）分食。

熹宗性喜木工、油漆。「朝夕營造」，「好手製小樓閣，斧斤不離手」。（王士禎《池北偶談》）國家大事都由太監魏忠賢及乳母客氏把持。李成妃因勸諫熹宗而受到魏、客打壓，施計令李成妃斷糧。據說李成妃事前早準備糧食，藏於天花及牆壁間，才幸免餓死。唯後再遭橫陷，被貶為普通宮女。更被逐出長春宮，病死於老殘宮女生活的乾西五所（清的重華宮，為御膳廚房）。

明思宗 朱由檢（崇禎）1609-1644

　　明朝最後的皇帝思宗（崇禎）作為皇帝在明朝不算最壞，最壞的是形勢。崇禎十四年（1641）松錦之戰，是明朝與清朝入關前的最後總決戰，以明軍全軍覆滅為結果。1644年北京城頭變幻大王旗，一年之內，紫禁城輪次出現三個皇帝（崇禎、李自成、順治）。崇禎十七年（1644）三月十七日，李自成破城。思宗於宮後煤山上吊自殺。明亡得不明不白，留下一些傳奇。

　　最後的故事，出自清人口，未經考據，但很符合傳奇條件，清人董含（榕城）的《鄉贅筆》內記載：「明朝崇禎皇帝登位之初，在盧溝橋修建了一座城，在兩扇門扉上分別鐫了四個字，右邊是『永昌』，左邊『順治』。不出數年，李自成揮軍入京，立國號『永昌』。繼而清朝入關，改元『順治』，竟是明末所鐫四字，慨嘆事皆有兆。」

　　此城便是著名的宛平城（盧溝橋事變所在地），崇禎築城為防農民軍入京，董含所記為史實，只能說太巧合了。（永昌門清代改名為威嚴門）

清代傳奇

萬曆四十七年（1619）遼東戰役，後金（日後的清）六萬軍隊大敗明軍47萬大軍（這是明朝當時最大限度的軍事力量）。崇禎十四年（1641）松錦之戰，是明朝與清朝入關前的最後總決戰，以明軍全軍覆滅為結果。

都說清這個封建王朝的中晚期很不堪，內部動盪，外侮連連，負面的影響至今仍在。又假如乾嘉之治的說法是成立的話，那從清盛世（1820年嘉慶去世）到清王朝終結（1911），一蹶不振的階段接近一個世紀，以5000年的歷史計算，約佔整個中國歷史的1/50的光景，不算長，卻足夠令大好江山無色。

改朝換代總會帶來陣痛，新政權是否能力圖振作，開拓新氣象，責任永遠都在當代，而非過去。

清太祖（天命汗）愛新覺羅·努爾哈赤（1559-1626）在位11年，建立八旗制度，打下基礎，子孫越過長城⋯⋯

1644年入關，建立中國最後一個封建王朝——清朝。

清國祚295年，按入關來算則是268年。由清太祖開始歷12任皇帝，入關之後則有10個皇帝。

今媒體發達，現代人議論清宮相信比清代的人談論自己還要多。

看情況還會一直談下去，這裏把大家熟悉的清代故事略述如下，一切從簡。

孝莊文皇后 （1613-1687）

【太后下嫁】

太后是指順治的生母，清太宗皇太極的妃子，卒於康熙二十六年（1687），謚孝莊文皇后。入關後，順治年幼，皇太極的弟弟多爾袞以攝政王身份輔政。據說孝莊文皇后入關後下嫁自己丈夫的弟弟，以朝廷沒有正式記載，一直被視為清宮第一秘聞。多以《朝鮮李朝實錄》（裏面有順治尊稱多爾袞「皇父」的資料）及清末刊行的《蒼水詩集》內有「春宮昨進新儀註，大禮恭逢太后婚」詩句為據，指這段婚姻很可能是事實。

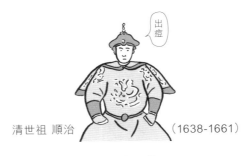

清世祖 順治 （1638-1661）

【順治出家】

順治十七年（1660）八月十九日，愛妃董鄂氏病逝。世祖福臨十分傷心，輟朝五日。下諭追封，升格為皇后……董鄂氏一直傳為秦淮名妓董小宛，被清兵所掠，輾轉入宮蒙寵，逝世後，清世祖（順治）極為傷心，萌遁五臺山出家之念。朝廷秘而不宣，謊稱駕崩。學者指董鄂氏乃滿洲宿將鄂碩之女，本為順治十一弟襄親王之妻（襄親王妻子被皇兄所奪，悲憤致死），順治十三年福臨冊立董鄂為妃。查董小宛乃明末清初文人冒辟疆的妻妾，死時 28 歲，當時的順治也才 13 歲，兩者應無關係，唯亦有專家認為根據冒辟疆的好友吳梅村詩句的隱喻來推敲，力指董小宛並非逝世而是入了清宮，既然有明憲宗與萬貞兒相距 17 年的愛情，也不是不可能。

冒襄，字辟疆（1611－1693），南直隸州人。明末清初文學家。所著《影梅庵憶語》內記與董小宛共處的生活種種。

「奉召入養心殿，諭：朕患痘，勢將不起。」（《王文靖集·自撰年譜》）

「傳諭民間毋炒豆，毋燃燈，毋潑水，始知上疾為出痘。」（張宸《青王周集》）

世祖駕崩，實因天花。這是關外民族最頭痛的疾病之一。關內天氣和暖，容易誘發熱毒。清皇室大造承德避暑山莊很大原因就是為了自己和各民族首領來京「避暑」之用。現在後宮養心殿，當年便是順治患上天花時的「隔離病房」。

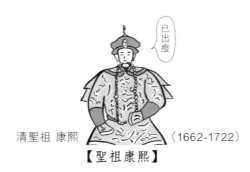

已出痘

清聖祖 康熙　　　　（1662-1722）

【聖祖康熙】

　　康熙能夠繼承大統的主要原因也是他曾患過天花，是個小麻子。玄燁（康熙）8 歲喪父，10 歲喪母。順治接受湯若望的建議，以玄燁出過天花具有免疫力而冊立為皇太子。是中國歷史上在位時間最長的皇帝。8 歲登基。14 歲親政。16 歲除鰲拜，削八旗旗主權力。20 歲起，用 8 年的時間平三藩。30 歲出兵收臺灣。37 歲與俄簽訂中俄《尼布楚條約》，確定整個外東北歸中國所有。37 歲起，用七年時間多次擊敗噶爾丹。38 歲康熙創立「多倫會盟」取代戰爭，籠絡蒙古各部；50 歲 (1703) 始建承德避暑山莊以便未出天花的蒙古貴族覲見。一生六次南巡，三次東巡，一次西巡，數百次巡查京畿和蒙古。康熙文武兼備，勤奮好學，積極將西學帶入中國，亦將清代帶上國力巔峰。

猝死

清世宗 雍正　　　　（1678-1735）

【雍正被刺】

　　雍正在位只有 13 年，卻是非多多。先是康熙遺詔「傳位十四子」改成「傳位於四子」的流言，以高壓手段對付自己的兄弟……又懷疑道士作祟，安符板鎮壓等等。可以肯定的就是人緣欠佳，流言疊生。

　　話說雍正七年（1729）整治復明志士一案，戮屍明末著名學者呂留良，兒子呂中葆問斬（這是真的）。呂留良有孫女四娘（這是假的），武藝高超，擅劍術，潛入大內報仇。將雍正誅殺，割下首級而去。

　　雍正生性好道、丹藥，在位期間非常勤奮（日以繼夜親自批閱各地上呈奏折），借助大補丹藥，導致壯年猝死容或有之。死於虛構人物之手荒誕不經。近年居然有人建議掘開泰陵（雍正陵墓）看個究竟！

清高宗 乾隆 （1711-1799）

【乾隆身世】

這裏指的是清世宗胤禛與海寧陳氏換子的傳說。

　　浙江海寧陳氏望族，累世為官。陳氏一家，陳說、陳世倌、陳元龍等均居高位。雍正為皇子時與陳家相善，過從甚密。湊巧兩家同時生子（八字完全一樣），世宗命陳家抱子入宮，之後送回家時居然變成女孩。陳家上下懊惱萬分，卻只能啞忍。男孩長大了便是乾隆。

　　乾隆在位時南巡，民間即借做文章，說乾隆本是陳姓子孫。到訪陳家，不是打聽自己身世，便是暗地裏相認云云。（被掉包的小格格的命運卻沒有人理會。）

太后下嫁：

如果是真的，便有乖倫常；如果是假的，是民間巴不得他們有乖倫常。

順治出家：

作為一國之君卻為情所困，可見底氣不足。民間認為美人（董小宛）一出，君王便難以自持。

雍正被刺：

內外矛盾太大，四娘復仇，連首級也拿下（名副其實的人身攻擊），是典型的戲劇橋段。

乾隆身世：

清入關已到第四任皇帝，且越發穩固。民間排滿情緒一直高漲，終極的對策是來個「血統混淆論」。

看！其實是漢人。其他諸如香妃的傳說，已是盛世閒言，輿論攻勢漸竭。

清仁宗 嘉慶 （1760-1820）

【嘉慶遇刺】

嘉慶收拾和珅的過程很乾脆，乾隆能早點讓位的話，清王朝也許能夠出現名實相符的「乾嘉之治」，接着的皇帝也許就用不着一朝到頭的手忙腳亂。問題是嘉慶本身就開始手忙腳亂。

嘉慶八年 (1803) 二月二十日，嘉慶從圓明園返回皇宮。有名陳德者，竟然從東華門混入宮中，繞行幾百米，手持尖刀潛伏在神武門旁順貞門外山牆後，乘着嘉慶鑾輿入宮，撲前行刺。當時在場百多名守衛均大吃一驚，不知所措，幸好嘉慶隨行的侄子（御前大臣定親王綿恩）、姐夫（乾清門侍衛喀爾喀親王拉旺多爾濟）及幾個較鎮定的侍衛一面護駕，一面拒敵，最終將陳德拿下。這是明清兩朝中唯一行刺皇帝事故，震動朝野。嘉慶下令嚴查，陳德在嚴刑底下供稱沒有人指使，只是窮極無聊，要幹一件驚人大事。案件在四天內審結，陳德凌遲，大、小兒子同日絞刑處死。事後嘉慶該賞的賞，該罰的罰，嚴令宮中加強守衛。可就在第二年，即嘉慶九年 (1804)，又出現莫名其妙的僧人在同一座門隨送食物的人混入皇宮，被捕流放。

【林清案】

事發於嘉慶十八年（1813）九月十五日清晨，嘉慶正在熱河木蘭圍場（河北省承德）秋獮。天理教民林清與太監勾結，策劃 200 多名教徒，企圖裏應外合直取紫禁城，奪取朝廷中樞。暴民由東華門、西華門分作兩路進攻。唯在東華門計劃由太監劉得財帶路的教徒，與煤販爭執，讓兵丁察覺，立即關上宮門，只得十數人闖入皇宮。

西華門一撥順利在太監楊進忠的帶領下進宮。宮中一時大亂，皇子旻寧（後來的道光）正在上書房讀書，得悉事變，馬上回後宮向母后稟報，然後取出火銃「應戰」，擊斃兩名意圖翻過隆宗門牆頭的教民。與此同時，火器營官兵千多人亦奉命進入皇宮。天理教民本已人少，立即四散，經連夜搜捕，一概肅清。坐鎮黃村的起義軍領袖林清被捕後凌遲處死，各地首領亦先後伏法。史稱「癸酉之變」。綿寧拒敵有功，封智親王，連殺敵火銃亦命名為「威烈」。處理這事件的鎮定勇敢，成為綿寧日後得以登基的主因，可說是最大得益者。

清廷沒有因「險些被 200 名教民打翻」而警惕，虛飾之後繼續自我麻痺。

清宣宗 道光 （1782-1850）

【道光】

清文宗 咸豐 （1831-1861）

【咸豐】

清穆宗 同治 （1856-1875）

【同治之死】

道光一生最露面的事已見前述，天理教攻打紫禁城時親手擊斃兩名暴民。道光以節儉著名，名字最常見於歷史卻是戰敗與英國簽訂《南京條約》，割讓香港島及開放五口通商、賠 2100 萬兩白銀（不知要節省幾輩子）。此外，他曾冒失地把兒子踢至重傷斃命，感情用事地立下死後不入太廟的遺囑，令繼位的咸豐陷於尷尬。

咸豐的母親紐祜祿氏冰雪聰明，為了令腹中骨肉（咸豐）爭取皇子名位，不惜借用藥物「早產」，本來（懷孕）落後十天，最終變成提早幾天生下奕詝（日後的咸豐），咸豐一生體弱，30 歲去世。

同治（清穆宗載淳）為慈禧太后當懿嬪時所生，五歲登基，在兩太后垂簾聽政中長大（同治天下），18 歲親政，19 歲駕崩於養心殿，是清朝壽命最短的皇帝。朝廷的說法是死於天花，民間的說法是穆宗一生遭慈禧擺佈，包括婚姻。故萎靡自棄，經常微服出宮遊玩，最后染上梅毒身亡。

太醫診症：「……久之發……繼而見於面，盘於背。」

慈禧聽太醫匯報後，傳旨斷為天花。

「（太醫）遂以治痘藥治之，不效。」（《清宮遺聞》）

據說同治更與翰林侍讀王慶祺關係親昵，甚至「同臥起」，「宵小乘機誘惑引導……耽溺男寵」（《李鴻藻年譜》）。指同治同性戀。清室檔案留下的《萬歲爺進藥用藥底簿》所記，自同治病發至死的 37 天裏所進 106 帖皆為治天花之藥。唯當年御醫李德立後人李鎮曾撰文：他的祖父（李德立長子）親口說：「同治確是死於梅毒。」同治皇后阿魯特氏，亦因不堪慈禧太后虐待，百日後吞金而死。

慈安太后 （1837-1881）

【慈安之死】

清德宗 光緒 （1871-1908）

【光緒之死】

慈安太后（1837-1881），鈕祜祿氏。咸豐二年二月經選秀入宮，經貞嬪、貞貴妃，同年十月正式被立為皇后。咸豐十一年七月，咸豐去世，慈禧兒子載淳（同治）繼位。慈安、慈禧同尊為太后。八月發動「辛酉政變」，成功奪權。自始一起垂簾聽政長達 20 年。

光緒七年（1881）三月初十日戌時，慈安皇太后突然逝世於鐘粹宮，享年 45 歲。謚號孝貞慈安裕慶和敬誠靖儀天祚聖顯皇后。

據稱慈安是死於腦中風（《翁同龢日記》），傳言慈安是被慈禧所害（《述庵秘錄》）。

慈安為人熟悉的大事為：與慈禧一起「垂簾聽政」、下令山東巡撫丁寶楨誅殺慈禧心腹、違禁出宮的太監安得海。都和慈禧有關。

傳當時抱羔者實為西宮，而慈安吃了慈禧送來的點心，竟一命嗚呼。朝中上下本以為去世的是慈禧，結果大吃一驚。一般對兩位太后的評價是「東宮優於德（慈安住在東六宮中的鐘粹宮），西宮優於才（慈禧住在西六宮中的長春宮）」。東宮去世後，晚清進入西太后大權獨攬的時代。

光緒（清德宗載湉），是清代入關之後第九任皇帝，在位 34 年（1875-1908）。

光緒本為醇賢親王奕譞次子，道光孫，三歲過繼咸豐，即帝位。幼年時由慈安太后及慈禧太后垂簾聽政，19 歲親政，與慈禧矛盾重重，可以看作清皇室裏傳統與革新思想的角力。1898 年戊戌變法失敗，光緒被慈禧禁閉在中南海瀛臺。慈禧太后在光緒三十四年十月二十二日（1908 年 11 月 15 日）逝世，光緒卻在早一天（11 月 14 日）駕崩。於是又有被毒殺之說。

光緒的陵墓（崇陵）曾一度開啟，保留下來少量頭髮、衣服和遺骨。2003 年各方面的專家利用現代儀器分析，經過反復測試，從衣物及頭髮中發現大量的砷（砒霜），終於得出結論：「光緒實死於砒霜中毒。」慈禧當然脫不了嫌疑。

西太后權傾朝野差不多半個世紀，東太后慈安之死，同治、光緒駕崩，都沾上關係。皇宮裏連場爭鬥，誰勝誰敗，吃虧的終歸還是整個國家。

宣統 （1906-1967）

【小溥儀】

最後談談葉赫那拉氏，一個被滅的族群和一個弱女的故事：

話說清太祖努爾哈赤開國時，肅清敵對勢力，把葉赫那拉氏一族群消滅。

「葉赫部長布揚古，臨終前憤然留下遺言：吾子孫，雖存一女子，亦必覆滿洲！」（《清光緒帝外傳》）

為免犯忌，清朝祖制規定，宮闈不選葉赫女子。兩百多年之後，許是日久麻痹，結果大家都知道，是慈禧「覆滿洲」來了……

1911 年，清帝退位。

明清傳奇，各以「宿命」傳說收結，這是傳統中國的「氣運」圖式。分合成敗的內在規律，假如沒有外來的干擾，相信這種看法會一直持續下去。

千百年來，中原農耕文化一直都與塞外大草原的文化和大森林的聚落相互角力。戰爭像跳不完的探戈，你進我退、我進你退……不知消耗了多少英雄豪傑。這最後的一個封建王朝終結得好巧妙，完成了大山（滿）、草原（蒙）和江河（漢）文化民族糅合在一起的歷史使命。磨擦終於停下來，騰出空間給新的交響樂團，再在五線譜般的江河上下、長城內外，演奏新的樂章。

【葉赫那拉・杏貞】

慈禧太后　　　　（1835-1908）

紫禁城

於明代永樂五年（1407），集中全國最優秀的匠師，徵調軍民 100 萬，經 10 年籌劃、備料，再用四年建造成（1420），600 多年來雖屢次重修改建，至今仍保持當初的基本格局。宮墙東西寬 753 米，南北縱深 961 米，城垣高 7.9 米（底寬 8.62 米，頂寬 6.66 米，可供五馬並馳），呈長方形，周長約 3428 米。總面積 72 萬多平方米，建築面積約 16.3 萬平方米，傳說殿宇有 9999 間（四柱為一間，據 1973 年故宮專家調查，紫禁城現存宮殿 8704 間，隨着故宮修復工程的進行，間數逐年增加），主要宮殿所用木料皆由全國各地徵集，木材紮成木筏通過南北大運河運到北京，往往需要三至四年才能到達，耗材之多無從估計。城墙外表用青磚砌成，內用夯土墊實，每塊青磚長 48 厘米，寬 24 厘米，高 12 厘米，重達 24 公斤，共用 1200 多萬塊由山東臨清燒製的澄漿磚。整座皇宮用磚數量近一億塊以上，瓦件達二億。

四面各有一座高大的城門（分別是東面的東華門、西面的西華門、北面的神武門和正南的午門），城墙四角均聳立角樓，城墙外有寬 52 米的護城河。宮城與周邊皇家祭壇、宮苑及服務機構等，群合成皇城，面積約 687 萬平方米佔古北京內城面積的 22.6%。今皇城城墙大部分已拆，只剩下當年面積十分之一左右的核心宮城（72 萬平方米）。基於古代的氏族圍攏聚居傳統，基於木構建築受到用材的製約，不宜（並非不可能）向高空發展，也基於倫理空間配置的功能和美學原則等等因素，這座宮殿就像天上星宿那樣以水平鋪設的方式在地上舒展，成為世界現存最龐大的宮殿群。

【規劃】「城垣相套」概念上最外圍的垣牆是長城（衛國），再而是京城（守民），再而是皇城（尊卑），最後是宮城（大內），形成「大圈圈小圈」，紫禁城就在「京師中央」，為全國，乃至天下的核心。宮城「坐北向南」在地理上以最理想的坐向，背寒對暖（負陰抱陽）。最重要的建築均坐落在「大中軸」上。恪守「左祖右社」（《周禮》），祭祀祖先與國土（宮城前左建太廟，右設社稷壇）。依據周代制定的「三朝五門」作最高級的帝皇空間秩序，由大明門（清大清門）層層遞進，走到宮城前，即為沿於隋朝（應天門），「門闕合一」的宮城大門，朝天而開，戒備森嚴。

【理念】按「天下萬物，皆由陰陽」（《易經》）為本，以天地、日月、晝夜的自然現象為基礎，紫禁城承一股沖和的「陰陽」交匯之氣，配合數字上單為陽，雙為陰的理論，前朝設三殿，後寢建二宮（交泰殿為後加

建）。萬物屬性歸屬「五行」（金、木、水、火、土），均從陰陽衍生，包括五方（東、南、西、北、中五個方位）和顏色（綠、紅、黃、白、黑五種顏色）。最重要的「中央」，屬「土」，是尊貴的「黃」色。宮城前朝的三大殿即建於一非常巨大的「土」字形臺基上，宮殿琉璃瓦頂當然是片片金黃。既抽象又具體的「風水」乃無形之勢，以有形相契，最為玄妙。自然「天成」，也處處「人工」。宮後堆起「萬歲山」，宮前挖成蜿蜒「金水」匯明堂，成「背山面水」的完美格局。

【模數】「室中度以几，堂上度以筵，宮中度以尋，野度以步，塗度以軌。」（《周禮・考工記・匠人》）
《周禮》記載中的營造，是以几、筵（席）作為空間量度的標準。几、筵是當時的家具，以適應人的活動而設。另一方面，「斗栱」則是在處理木材而得出的基本構件，再複雜龐大的結構都可以還原到最基本的

「模數」單位上。如此就形成了一種包含人的活動、物料特性的獨特系統。進一步看，天子「以家為國」，經觀測，紫禁城的「後宮」原來也是規劃「前朝」乃至其他殿宇宮區的空間「模數」。
從宏觀的城市規劃來看，紫禁城則又是整座北京城的基本「模數」，一切都統一在秩序中。
皇家作為天下表率，從屋頂形式、牆壁高低、脊獸數目，乃至大小、裝飾，無不以明示、隱喻的手法告訴我們這座宮城實為一幅示範秩序（禮）的立體圖像。此外，紫禁城歷明、清兩大皇族，宮中兼收儒、道、釋、藏傳佛教、薩滿教及民間信仰等，供奉於宮中各處殿宇、樓閣，反映出一切皆為天子所用的實用宗教主義情調。以上種種，與其說是一個文化的發現，倒不如理解為一個悠長發展中的累積。為配合皇帝的公、私生活，宮城便作「前朝後寢」的劃分。

【前朝】以太和殿、中和殿及保和殿三座大殿，東（文華殿）、西（武英殿）兩大輔殿組成，形成中間長，左、右短的三條軸線。三大殿是皇帝登基、大婚、策立皇后、命將出征、御試和在每年新年、冬至、皇帝萬壽等節日召見文武百官，舉行盛大禮儀的地方。

【後寢】由乾清宮、交泰殿和坤寧宮三宮組成，輔以皇后嬪妃居住的東、西六宮，太后、太妃居住的宮區（慈寧宮、壽安宮、壽康宮）和供皇子居住的宮區（毓慶宮，乾東、西五所，南三所），加上宗教活動和祭祀用的殿堂，幾座供皇帝休息遊樂的花園和各式配套建築各以院落相隔、宮巷長街相通所組成。

【禁衛】「凡御前朝夕侍側者，名御前侍衛。其次曰乾清門侍衛。無論王、公、武大臣、侍衛等皆充之。其六班值宿者，統名領侍衛府侍衛。」（《嘯亭續錄》）
乾隆年間，宮中有侍衛親軍（選自上三旗優秀子弟，作皇帝近衛扈從，同時具有培訓朝臣的性質）、八旗驍騎營、八旗前鋒營、八旗護軍營、八旗步兵營及內務府三旗等禁衛軍駐守。另有內府三旗、火器營、健銳營、虎槍營等負責守衛各皇家園囿宮苑。禁城外圍護軍，城牆與護城河之間的緩衝地帶在明代建有禁衛值房（紅鋪），清改為730多間連檐通脊圍房，由下五旗子弟官兵把守巡邏。
禁城內圍侍衛，皇帝親選上三旗（鑲黃、正黃、正白三旗）子弟親軍，約1300名左右，內務府三旗包衣驍騎營，約5300名，負責看守紫禁城內31處宮殿、庫房。內務府三旗包衣護軍營，約1200人，把守紫禁城內12座主要宮門，同時在皇帝、后、嬪妃出行時扈從守衛。

【器械】紫禁四門均設有鳥槍。紫禁城安掛器械81處，額設弓箭每月輪換一次。城內各門設梅針箭16840支。另列囊鞬、弓矢、長槍之屬。（《大清會典》）

【傳籌】夜間值班護軍之間相互傳遞籌棒，以巡查各哨卡（汛）值班之制。（內廷）侍

衛每夕發籌景運門，西行傳經乾清門，出隆宗門循而北，過啟祥門，迤而西過凝華門，迤而北過中正殿後門至西北隅，轉而東過順貞門、吉祥門至東北隅，迤而南過蒼震門，折返景運門，以十二汛為一周，每夜發八籌。（外朝）一路自隆宗門發籌東出景運門，南經左翼門、協和門，過昭德門，轉西貞度門，再南出熙和門，過右翼門，最後返回隆宗門，以八汛為一周，每夜發五籌。一路主要巡查太和殿內院，由中左門開始，傳籌東西兩廡大庫，至中右門後返回中左門，以四汛為一周，夜發三籌。

【門籍】【腰牌】凡王公大臣、當值官員均按品級規定從僕役人數及出入宮門（如午門，王公行右掖門，朝官行左掖門）。凡通行者皆憑門籍。籍內備書爵秩、姓名，本人姓名及所屬旗分、佐領及內管領名字等，於景運門造冊登記，及所經各門備份，以備隨時質查。宮內太監及工匠、雜役等必須憑腰牌出入，犯者交刑部懲處。紫禁城四門均設有護軍紅杖兩棒，親王以下官員經過均不用起立。擅自闖入，即棒撻之，

再交刑部議處。各衙門官員出入景運、隆宗、後左、後右各門，年底造具花名木牌，移送景運門稽查。

【合符】「夜間遇有開城門事件，令爾等傳旨者，若無勘驗實據，看門人等難以憑信。着造辦處製合符四件，一交乾清門該班內大臣，一交左翼，一交右翼，其一爾等收貯。凡夜間開門，將符合對，以為憑據。」（清雍正四年八月諭旨）

【掌鑰】宮門每晚上按時關閉上鎖，各有值宿司鑰，由該門護軍參領負責上鎖，然後統一呈交景運門三旗司鑰長及五旗司鑰長於闕左門。俟天明各屬護軍領匙開門，有曠職及擅縱人出入者，各論如法。

【嘉慶的御旨】

嘉慶在任期間曾一再下諭，要整肅宮中軍紀及保安事項：嘉慶六年：「向來紫禁城內派有六大班，諸王、文武大臣及前鋒統領、護軍統領等輪流值宿，嚴密稽查。乃日久漸涉疏懈。又總管內務府大臣等，從前均

輪班上夜，後亦廢弛。以至太監及護軍人等，竟敢乘夜賭博，無所畏忌。禁地森嚴，豈可不加意整肅。」

清嘉慶八年：「大內門禁關防，實為緊要。是以朕諄諄降旨教導，原恐不法之人滋生事端。今再嚴傳等處，他他（即他坦，內監住屋）內催覓蘇拉、廚役，如有酗酒不法無籍之徒，即行逐出，不可容留在內。催工，嗣後如有催覓人等，具要知來歷，有保人，方許留用。再向例隨侍等處當差之太監，具係進宮年久之人，近來有新進太監，爾等即補隨侍等處當差。至茶膳房，係辦理御用口味之地，尤關緊要，新進太監尤不可補給當差。嗣後如有新進太監，補給外圍各門當差，俟過三年後，看其老實勤慎，再撥給隨侍等處、茶膳房、各宮內庭下當差，以後為例。」

縱然如此，嘉慶八年（1803）被陳德於順貞門外竄出行刺。嘉慶十八年（1813）甚至發生天理教暴民串通太監攻入宮中的事件（請參閱 300 頁）此外，從晚清御史奏折中亦一提到有閒雜人等在宮中作「燒餅、麻花等項餑餑零賣」（道光朝），「禁城四

門以內，竟有貨賣食物人等私行往來」（同治朝）。又「同治十一年十一月間，經值年司員，查得端門樓庫存腰刀失去九十三把，撒袋失去八分。十二月……復見庫房東北間，有撬開窗隔等處情形。」（《清穆宗實錄》）

【防火佈局】與守衛同樣重要的便是木構建築的防火問題，紫禁城就這方面以佈局與消防兩種處理，算是相當完善：傳統建築一直都有「簷廊相逼、重屋累居」之類的禁忌，宮中前殿後廷皆獨立成院，各宮院以高牆分隔，又設火道、火巷作隔斷、疏散。長廊屋設磚石構防火間。此外值得一提是禁城護河及城牆也起着防外火攻的作用。

【水源配置】防火水源有護城河（儲水量約 40 萬立方米），宮內金水河（儲水約 1 萬多立方米）。各主要殿宇設置 308 口吉祥缸，由內火班太監專責，冬天加蓋，上棉套，缸底置炭火（免缸水凍結），以防萬一。

【消防設施】在宮城西南隅近武英殿（清

代宮廷修書處）設立【激桶處】，激桶兵由200名蘇拉（閒散旗員、宮中雜役）組成。「乾清宮等處機桶（激桶）七十架，東華門內東北筒閒房內四架，西華門內筒子河朱旗房三間內四架。倘有傳用機桶之事，距各庫切近者，各庫官員司庫報明管門大臣，投遞職名進內，在本處看守防範。」（《欽定總管內務府現行則例》）光緒十四年（大婚前夕），太和門失火，門廡盡毀。光緒十五年正月准奏購買頭號洋激桶四架，二號洋激桶四架。宣統二年從日本東京唧筒機械製作所購進四輛消防蒸汽唧筒車。

【雜務】「每年紫禁城上，於三伏（小暑與大暑之間，約為陽曆七月初至八月初）內拔草，十月內拔草，春季淘修宮內並壽康宮、寧壽宮以及紫禁城溝渠。秋季宮內等處歲修工程，具由欽天監擇定吉期。又宮內各處搭蓋涼棚所需席箔、竹桿、繩斤，照例買辦應用，具用新料，舊者留作外項各處搭蓋罩棚遮陽之用。其禁城收什渣土、打掃地面，具用蘇拉。宮內遇有大項工程，則傳用民匠。」（《欽定總管內務府現行則例·營造司》）

「每年糊飾窗檔，宮內由宮內總管會同內務府大臣督率辦理，三大殿等處及紫禁城內各門看守房屋，由工部辦理。乾清門前積雪，內管領等帶領蘇拉掃除，太和門內三大殿積雪，營造司員查看，各佐領下披甲人（滿族軍人）掃除。午門以內各處積雪，工部派員查看，步軍掃除。其掃除地面，紫禁城內各處，具派正身蘇拉進內掃除。每日蘇拉二百名承應，至紫禁城內一應地方，由值年內務府大臣查看潔淨整齊，並由該大臣負責。」（《欽定總管內務府現行則例·掌關防管理內管領事處》）

「紫禁城內工程，小修、大修、建造，由內務府會工部；大內緒完，由內監匠人；宮殿苑囿春季疏浚溝渠，夏月支搭涼棚，秋季禁垣城牆芟除草棘，冬季掃除積雪，由內務府移咨工部及各處隨時舉行。」（《大清會典》）

據《野獲編》內記，自明代開始，民間已有大膽之徒，穿上役衣，隨役而進，圖一睹皇宮禁院面目。至清代大內每雪後，京營內照例撥出3000名役工入內庭掃雪，班次輪番出入。其中即夾雜着遊閒好事少年冒充其役工，以觀禁掖宮殿。「妃嬪深居禁掖，禁人窺見，但仍有得瞻顏色者。」已是傳說範圍，無從稽考。

【用度】同樣一座宮城，明清兩代奢儉的分別很大。「康熙二十九年，大內發出前明宮中所用銀兩數目折子，令王大臣等察閱。諸臣等覆奏：查故明光實祿寺每年送內所用各項錢糧二十四萬餘兩，今每年止用三萬餘兩。明每年用煤炭等一千二百八十萬餘兩，今止用八萬餘兩。各宮床帳、輿輪、花毯等項，明每年共用銀二萬八千二百餘兩，今具不用。……明朝賞用至奢，興作亦廣，一日之資，可抵今一年之用。其宮中脂粉錢四十萬兩，供用銀數百萬兩，至世祖皇帝登極始悉除之。」（《郎潛紀聞》）

「康熙三十九年九月，上曰：一月內雜項修理即用銀至三四萬兩，殊覺浮多。明季宮中一日用萬金有餘。今朕交內務府總管，凡一應所用之銀，一月止五六百兩。並合一應賞賜諸物亦不過千金。……工部情弊甚多，自後凡有修理之處，將司官筆帖式具奏請派出。每月支用錢糧，分析細數造冊具奏。」（《清聖祖實錄》）

「聖祖（康熙）常論本朝自入關以來，外廷軍國之費，與明代略相仿佛。至宮中服用，則以各宮計之，尚不及當時妃嬪一宮之數。三十六年之間，尚不及當時一年所用之數。」（《石渠餘記》）

【衛生】清代皇宮並沒有專門的衛生間，由上至下均使用便器。皇帝、后妃們使用的便器叫做「官房」，襯以軟墊，貯於淨房，由專司太監處理，隨傳隨用，十分講究。下人淨房一般設在宮院配房後的小屋。內廷日常生活的真實情況，歷來每多避諱，諸如如何除混（清糞）搞衛生等，也只有零星筆記留下：「清大內除混未悉其詳，可考者宮中尚存有便器而已。明大內出糞則以車。」（《南亭筆記》）「官人多用糞車，每月初四、十四、二十四日，以空車擁入一換。」（《戒庵漫筆》）

又，據所記：「康熙二十九年，大內發出前明宮殿樓亭門名折子呈大臣等覆奏：查明故宮殿樓亭門名共七百八十八座，今以本朝宮殿數目較之，不及前明十分之三。」（《郎潛紀聞》）照目前紫禁城的建築面積只有佔地總面積的 23% 來看，很難想象明代殿宇到底是擁擠到什麼地步。明清兩代先後有 24 個皇帝（明代 14 位，清代 10 位）在這裏執政，紫禁城又何只隱藏着其餘十之六七的帝皇政治生涯和家事。

【出租護城河】康熙十六年奏准：紫禁城護城河栽種蓮藕，每年除進用，餘剩者鬻賣，所得銀兩存奉宸苑，作為辦買零星物件之項。乾隆九年奏增地畝租銀。嘉慶十九年奏准：紫禁城護城河荷花地二頃八十八畝七分，每年徵租銀一百二十九兩九錢一分五厘。（《欽定總管內務府現行則例·奉宸苑》卷）

致意

謹向明清兩代主持興建、繕修北京皇城宮城的官員、建築師、專家及數以百萬計的工匠致意！

留下給我們的名字不多：

【明代】

陳珪（1334-1419）江蘇泰州人。

都督僉事，封泰寧侯。永樂四年（1406）陳珪為主持籌劃重建及設計北京城及皇家宮殿工程的總指揮。

（具體規劃則由太監阮安和工部尚書吳中執行）。明永樂十七年卒，贈靖國公。

師逵（1365-1427）山東東阿人。

洪武（朱元璋）年間官至御史。永樂四年（1406）被派往湖廣，率十萬眾入山闢道、採木。

宋禮（？-1422）河南永寧人，工部尚書。

永樂初年赴四川採木，並疏浚南北運料河道，造船。籌建之功甚大。

蒯祥（1397-1481）蘇州吳縣人，出生於著名木工世家，父親蒯福為明初著名木工。

蒯祥先繼其父主持南京宮殿木作工程，後於永樂十五年（1417）主持北京宮殿之正式施工。

又於正統四年負責重修三大殿，及規劃設計明裕陵工程。蒯祥技術出眾，

「凡殿閣樓榭，以至回廊曲宇，隨手圖之，無不稱上意者」，兼又「能以兩手書雙龍，合之如一」，當時有蒯魯班之譽。

官至工部侍郎。

蔡信（生卒年不詳）南直隸（今江蘇）武進縣人。

著名木工，精木、瓦作及設計。為北京皇家宮殿規劃及設計主要人物之一，又參與長陵工程。官至工部侍郎。

楊青（生卒年不詳）（原名阿孫，楊青之名為明成祖所賜）南直隸金山衛（今上海金山縣）人。

著名瓦工，精於工程估算、調配及運籌。官至工部左侍郎。

紫禁城從破土至完成只花了約四年時間，從未出現停工待料的情況，楊青與蔡信居功至偉。

陸祥（生卒年不詳）南直隸（今江蘇）無錫縣人。宣德末年石匠。

　　永樂年間參予北京宮殿工程，所出構件嚴謹精確，為當時石作代表性工師。

　　紫禁城內前殿三臺的千龍螭首及御花園欽安殿的精緻白玉鉤欄，可能為陸祥手筆。

阮安（生卒年不詳）交趾（今越南）人。永樂年間選送京師。

　　具巧思，奉命規劃北京城城池宮殿及官署營造。

　　正統五年（1440）重建三大殿、兩宮，先後治河因功獲賞，所得皆用於工作，身後並無留下財產。

吳中（1372-1442）山東武城人，官至刑部尚書。

　　善計算，於工部二十餘年，主持營建北京城宮殿、長陵、獻陵、景陵工程。

徐杲（1522-1572）明代中期著名工匠，官至工部侍郎。

　　嘉靖三十六年（1557）三大殿毀於雷火，徐杲與工部尚書雷禮在無資料參考的情況下，以經驗擬出復修方案，

　　於當年十月興工，翌年七月落成，絲毫不失。所創「積木（加鐵拼合）為柱」，解決了建材不足、運輸、經濟甚至環保等問題。

雷禮（生卒年不詳）嘉靖進士，官至工部尚書。

　　嘉靖三十六年（1557）與徐杲共同修建三大殿，於治河及工程均富經驗。

馮巧（生卒年不詳）明末傑出木工匠。

　　善以寸代尺，運用模型指導施工。傳技術於梁九，後為清初著名工匠。

【清代】

康熙三十四年重建太和殿（三十六年落成）記載的著名工匠有：

食糧掌尺寸匠頭之首 梁九 及其餘食糧掌尺寸匠 17 人。

 梁九師承馮巧，以比例尺寸進行宮殿設計。現在所見的太和殿便是梁九按照十比一的比例先做了一個木製模型，

 然後根據模型組件放大製作所完成的。每一個木件安裝上去都能嚴絲合縫，分毫不差。（《梁九傳》）

頭等匠役 馬天祿 等 79 人　　二等匠役 李保 等 120 人　　三等匠役 宋奇奎 等 64 人

作頭 張健 等 3 人　　打造匠 鄭大 等 17 人　　窯戶 徐珍芳 等 22 人

雷發達（1619-1693）建昌（今江西）人。

 木作技術超群，創出燙樣（草絲板燙樣製模型小樣）方法。世代主管「樣式房」240 多年，

 凡清宮殿設計圖樣均出自雷家，有「樣式雷」之稱。雷氏所製部分燙樣至今仍藏於故宮博物院。

 樣式雷歷八代而終，與清王朝共同興衰，十分傳奇。

 巍巍宮殿，彰顯天子威儀，以上巨匠，一個都不能少。

「重建太和殿……有老工師梁九者，董將作，年七十餘矣。自前代及本朝初年，大內興造，梁皆董其事。

一日手製木殿一區，以寸準尺，以尺準丈，不逾數尺許，而四阿重室規模悉具。」（《居易錄》）

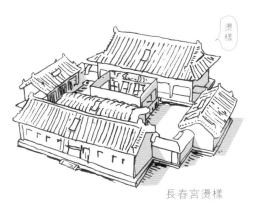

長春宮燙樣

燙樣，指在工程動土前按實物比例縮小，用草紙板、高粱桿、油蠟和木料等製成的模型，上有「黃帖」註明宮殿名稱、尺寸和工程做法等，且可拿開屋頂觀看建築物的內部情況。皇帝因此可用更直觀的方式瞭解建築完成後的模樣。因為製作時有一道「熨燙」（利用熨斗燙平物料）的工序，因此而名「燙樣」。

圖為宮內西六宮中長春宮的燙樣，長春宮在清咸豐九年（1859）之後進行數次較大規模的改建，專家估計燙樣是這段時期製作的。

1937年，白皮松181歲，與整個中國的人民一起度過艱苦的八年抗戰。

1925年，白皮松169歲，看着故宮博物院成立。

1911年，白皮松155歲，清帝宣告退位，中國從此再無封建帝制。

1800年，白皮松44歲，乾隆駕崩。松樹生長速度緩慢穩定。

1773年，白皮松17歲，趕上開始編纂《四庫全書》的盛事。

估計白皮松是生於1756年（乾隆二十一年）或早一點，至少比養性殿大16歲。

1776年，20歲的白皮松隨着清朝的國勢進入生長的高峰期。
這一年，乾隆66歲，養性殿剛落成。
（大地的另一邊也誕生了一個日後在世界舉足輕重的國家。）

1997年，白皮松的年輪戛然而止，靜靜地留下了241年的痕跡。

白皮松

汁漿・捉縫灰

砍斧

紫禁城內廷外東路寧壽宮區的養性殿，建於乾隆三十七年（1772），格式仿照西路養心殿而略小。這裏有一棵白皮松，於1997年枯萎。 2001年故宮專家從樹幹的「年輪」調查它的樹齡，得出的結論是：

故宮的每一根柱，都是用十多道工序封存起來的記憶。

上光油

兩道銀朱油

墊光油

磨細鑽生

細灰

中灰

壓麻灰

披麻

白皮松常綠長壽，樹皮斑駁獨特，樹姿自然姿態優雅，一直都是皇家御苑種植的觀賞樹，甚至有所謂「松王柏相」的說法。現存最古老的白皮松樹齡已超過千年，養性殿這棵白皮松活了 241 歲，留下的年輪，記載着紫禁城過渡到故宮的歲月。

對！故宮裏每一根木柱都記錄着一段日子，種種故事，有幾百年，有上千年。工匠以十多道工序，悉心將歲月和故事保護起來，支撐起這座皇宮。早說過，這是個大到不能想像的記憶體，千真萬確的，就看我們是否願意用心聽。

故宮文化研發小組　設計及文化研究工作室　2015 年仲夏

【卷一　參考文章】

王子林：《紫禁城中軸的設置思想》，《中國紫禁城學會論文集（第三輯）》2004 年 10 期，頁 179-190。

尹家琦、童霞：《工字形平面建築的演進探析》，《價值工程》2011 年 14 期，頁 112-113。

李燮平：《紫禁城內金水河》，《紫禁城》2006 年 2 期，頁 66-69。

周蘇琴：《清代順治、康熙兩帝最初的寢宮》，《故宮博物院院刊》1995 年 3 期，頁 45-49。

蔣博光：《紫禁城角樓做法》，《古建園林技術》2006 年 1 期，頁 16-21。

夔中羽：《北京中軸線偏離子午線的分析》，《地球信息科學》2005 年 1 期，頁 25-27。

【卷二　參考文章】

王子林：《太和殿前的嘉量與日晷：皇帝駕御宇宙時空的象徵》，《紫禁城》1998 年 1 期，頁 13-15。

王儷穎：《故宮太和殿維修工程施工紀實（2006-2008 年）》，《古建園林技術》2009 年 3 期，頁 31-38。

王福諄：《古代其他大型銅鑄動物塑像（續前）》，《鑄造設備與工藝》2012 年 2 期，頁 49-54。

揚乃濟：《保和殿後大石雕》，《紫禁城》1982 年 6 期，頁 14-15。

國慶華：《關於紫禁城三大殿重建和變化的思考》，《中國建築史論匯刊（第九輯）》2014 年 4 期，頁 199-214。

曹振卿：《雲龍階石》，《故宮博物院院刊》1980 年 3 期，頁 94。

蔣博光：《中和殿室內及三殿地質勘探實錄》，《中國紫禁城學會論文集（第三輯）》2004 年 10 期，頁 275-278。

故宮博物院古建管理部、北京市勘察設計研究院：《故宮地基基礎綜合勘察》，收入于倬雲主編：《紫禁城建築研究與保護》，北京：紫禁城出版社，1995 年，頁 274-285。

【卷四　參考文章】

萬依：《「三希堂法帖」雜談》，《故宮博物院院刊》1980 年 2 期，頁 72-78。

王子林：《養心殿仙樓佛堂及唐卡析》，《故宮博物院院刊》2002 年 3 期，頁 41-48。

王子林：《梅報春信──長春書屋》，《紫禁城》2006 年 2 期，頁 58-63。

王銘珍：《故宮斷虹橋》，《建築工人》2009 年 4 期，頁 34-35。

許以林：《奉先殿》，《故宮博物院院刊》1989 年 1 期，頁 70-76。

劉煒：《壁瓶──乾隆皇帝的寵物》，《紫禁城》1993 年 2 期，頁 23-24。

劉暢：《清帝處理政務的殿宇及其內檐裝修格局》，《故宮博物院院刊》2002 年 5 期，頁 45-53。

許曉：《清代的齋戒牌》，《收藏家》2010 年 1 期，頁 55-58。

向斯：《武英殿刻本之纂修》，《紫禁城》2005 年 1 期，頁 46-52。

向斯等著：《乾隆創設三清茶宴考》，《東方養生》2011 年 1 期，頁 108-111。

劉榕：《從實測談文淵閣結構與藝術特點》，《故宮博物院院刊》1993 年 3 期，頁 37-47。

肖力：《清代武英殿刻書初探》，《圖書與情報》1983 年 2 期，頁 56-60。

楊之水：《三清茶與三清茶甌》，《紫禁城》2005 年 6 期，頁 150-153。

陸成蘭：《紫禁城內齋宮的建置和使用》，收入故宮博物院編：《禁城營繕紀》，北京：紫禁城出版社，1992 年。

邱永君：《三希堂小史》，《紫禁城》2011 年 10 期，頁 54-60。

杜志明：《明清內閣制度比較研究》蘭州大學（哲學與人文科學）碩士論文，2006 年。

張宗茹、宋忠芳：《論清代武英殿聚珍版印書之鑒定》，《山東師範大學學報：人文社會科學版》2000 年 4 期，頁 94-96。

單士元：《文淵閣》，《故宮博物院院刊》1979 年 2 期，頁 26-31。

趙雯雯、劉暢、蔣張：《養心殿》，《紫禁城》2009 年 3 期，頁 18-27。

姜舜源：《清代的宗廟制度》，《故宮博物院院刊》1987 年 3 期，頁 15-23。

姜舜源：《故宮斷虹橋為元代周橋考──元大都中軸線新證》，《故宮博物院院刊》1990 年 4 期，頁 31-37。

賈珺：《清代離宮御苑朝寢空間研究》清華大學（建築學院）博士論文，2001 年。

崔美華：《「三希不稀」──「三希堂」法帖辨偽》，《藝術市場》2007 年 7 期，頁 74-75。

聶崇正：《「線法畫」小考》，《故宮博物院院刊》1982 年 3 期，頁 85-88。

黃燕紅：《傳心殿瑣談》，《紫禁城》2001 年 4 期，頁 22-25。

蕭能懿：《雲母瓦雨棚》，《紫禁城》1983 年 6 期，頁 17。

緣齊：《養心殿附屬建築的使用》，《紫禁城》1983 年 6 期，頁 14-15。

傅連仲：《清代養心殿室內裝修及使用情況》，《故宮博物院院刊》1986 年 2 期，頁 41-48。

傅連興、許以林：《養心殿建築》，《紫禁城》1983 年 6 期，頁 4-10。

【卷五 參考文章】

毛立平：《清代〈大婚典禮紅檔〉中的皇后嫁妝》，《北京檔案》2008 年 2 期，頁 50-51。

毛立平：《論晚清同、光兩朝的皇后妝奩》，《故宮博物院院刊》2009 年 1 期，頁 125-160。

王璞子：《三宮六院》，《紫禁城》1984 年 1 期，頁 11-16。

卟柏：《景仁宮》，《紫禁城》1984 年 1 期，頁 24。

劉暢、趙雯雯、蔣張：《從長春宮說到鐘粹宮》，《紫禁城》2009 年 8 期，頁 14-23。

劉暢、王時偉：《從現存圖樣資料看清代晚期長春宮改造工程》，《故宮博物院院刊》2005 年 5 期，頁 190-206、頁 372-373。

朱家溍：《咸福宮的使用》，《故宮博物院院刊》1982 年 1 期，頁 92-93。

李永興：《七寶燒滿堂富貴大瓶》，《紫禁城》1992 年 4 期，頁 19。

李素芳：《清朝皇帝與西洋鐘錶》，《紫禁城》2006 年 2 期，頁 100-104。

陸燕貞：《儲秀宮》，《紫禁城》1982 年 2 期，頁 17-18。

鄭連章：《紫禁城鐘粹宮建造年代考實》，《故宮博物院院刊》1984 年 4 期，頁 58-67。

胡洒琴：《儲秀宮與體和殿》，《紫禁城》1984 年 1 期，頁 25。

凌力：《承乾宮與田貴妃》，《紫禁城》2005 年 2 期，頁 162-167。

虞翁：《景陽宮》，《紫禁城》1984 年 1 期，頁 23。

【卷六 參考文章】

于海廣、魏聊：《臨清貢磚》，《中華文化畫報》2007 年 10 期，頁 80-87。

于倬雲：《巨大的玉雕——大禹治水圖》，《文物》1959 年 2 期，頁 32。

王岩：《景德鎮清三代官窯瓷器裝飾藝術特色研究》，景德鎮陶瓷學院碩士論文，2011 年。

王銘珍：《紫禁城的暖閣與冰窖》，《建築知識》2003 年 3 期，頁 46-48。

丘良任：《明代的選秀女》，《紫禁城》1993 年 1 期，頁 19、21。

樸學林：《宮廷金磚與青磚的成造及砍壨》，收入于倬雲編：《紫禁城研究與保護》，北京：紫禁城出版社，頁 391-396。

劉源：《清代造辦金磚史料》，《歷史檔案》2003 年 4 期，頁 10-14，46。

劉潞：《論清代宮中書房》，《故宮博物院院刊》1999 年 3 期，頁 12-20。

劉潞：《皇帝過年與萬國來朝——讀〈萬國來朝圖〉》，《紫禁城》2004 年 1 期，頁 58-65。

嚴夫章：《明清修建紫禁城用的臨清磚》，《故宮博物院院刊》1982 年 1 期，頁 94-96。

遠波：《皇家冰窖與冰箱》，《紫禁城》2004 年 4 期，頁 75-81。

李曉光、尋捍東：《山東臨清御製貢磚考》，《棗莊學院學報》2006 年 23 卷 3 期，頁 102-104。

李鵬年：《光緒帝大婚備辦耗用概述》，《故宮博物院院刊》1983 年 2 期，頁 80-86。

陳娟娟、朱家溍：《〈大禹治水圖〉玉山》，《紫禁城》2010 年 1 期，頁 84-86。

單士元：《關於清宮的秀女和宮女》，《故宮博物院院刊》1960 年 1 期，頁 97-103。

鄭艷：《重修圓明園與同治末年的政治風波》，《歷史檔案》2001 年 4 期，頁 119-120，104。

周默：《明清傢具的材質研究與鑒定——紫檀》，《收藏家》2004 年 5 期，頁 51-56。

趙光華：《圓明園及其屬園的後期破壞例舉》，收入中國圓明園學會主編：《圓明園·第四集》，北京：中國建築工業出版社，頁 12-17。

胡德生、王戈：《胡德生說紫檀木家具》，《紫禁城》2006 年 1 期，頁 146-155。

徐啟憲：《漫談金磚與蘇州御窯》，《紫禁城》1994 年 3 期，頁 40-42。

徐瑞蘋、李靜：《光緒大婚全紀錄：「大婚典禮紅檔」》，《故宮博物院院刊》2009 年 1 期，頁 136-147。

【卷七 參考文章】

王子林：《雨花閣——乾隆朝宮廷佛堂建設主導思想論》，《故宮博物院院刊》2005 年 4 期，頁 87-109。

王子林：《乾隆與文殊菩薩——梵宗樓供奉陳設探析》，《故宮博物院院刊》2006 年 4 期，頁 122-131。

王世襄：《梵華樓琺瑯塔和琺瑯塔則例》，《故宮博物院院刊》1986 年 4 期，頁 61-73。

王家鵬：《帝王與旃檀瑞像》，《紫禁城》2005 年 1 期，頁 178-187。

王家鵬：《中正殿與清宮藏傳佛教》，《故宮博物院院刊》1991 年 3 期，頁 58-71。

王銘珍：《紫禁城的城隍廟和馬神廟》，《北京檔案》2004 年 12 期，頁 44-46。

朱家溍：《坤寧宮原狀陳列的佈置》，《故宮博物院院刊》1960 年 1 期，頁 134-137。

張亞輝：《清宮薩滿祭祀的儀式與神話研究》，《清史研究》2011 年 4 期，頁 35-48。

陳玉華：《英華殿》，《紫禁城》1984 年 4 期，頁 27-29。

李軍、王子林：《欽安殿與玄極寶殿考》，《故宮博物院院刊》2011 年 6 期，頁 76-83。

沈泓：《關公文化》北京：中國物資出版社，頁 170。

羅文華：《清宮六品佛樓模式的形成》，《故宮博物院院刊》2000 年 4 期，頁 64-79。

羅文華：《清代中正殿的陳設思想及其宗教職能考》，《中國紫禁城學會論文集（第五輯下）》2007 年 10 期，頁 870-884。

羅文華：《紫禁城太和殿所供符板及其宗教思想研究》，《故宮博物院院刊》2009 年 5 期，頁 6-25。

秦國經、高換婷：《紫禁城建福宮的修建與焚毀》，《中國紫禁城學會論文集（第三輯）》2004 年，頁 68-76。

徐文躍：《明代的鳳冠到底什麼樣？》，《紫禁城》2013 年 2 期，頁 62-85。

韓鳳秋：《英華殿裏的菩提樹》，《紫禁城》2011 年 4 期，頁 20-25。

董進：《圖説明代宮廷服飾（八）》，《紫禁城》2012 年 6 期，頁 118-124。

【卷八 參考文章】

孫大章：《清代紫禁城寧壽宮的改建及乾隆的宮廷建築意匠》，《中國紫禁城學會論文集（第一輯）》1997 年，頁 289-295。

許埜屏：《御花園的樹和花》，《紫禁城》1984 年 2 期，頁 14-18。

許埜屏：《寧壽宮花園的樹木配植》，《中國紫禁城學會論文集（第一輯）》1997 年，頁 311-323。

許埜屏：《雜談御花園古木六景》，《中國紫禁城學會論文集（第三輯）》2004 年，頁 326-330。

張淑嫻：《建福宮花園建築歷史沿革考》，《故宮博物院院刊》2005 年 5 期，頁 157-171。

苑洪琪：《倦勤齋的復原陳設與保護》，《中國紫禁城學會論文集（第四輯）》2005 年，頁 106-110。

茹競華：《建福宮與延壽堂、含清齋》，《紫禁城》1999 年 2 期，頁 4-9。

參考期刊、書籍

（明）李東陽等撰：《大明會典》，台北：東南書報社，1963 年。

（清）昆岡等修：《大清會典》，上海：上海古籍出版社，1995 年。

（清）張廷玉等撰：《明史》，上海：上海古籍出版社，1987 年。

（清）徐珂編撰：《清稗類鈔》，北京：北京中華書局，1984 年。

（清）鄂爾泰、張廷玉等編纂：《國朝宮史》，北京：北京古籍出版社，1994 年。

《紫禁城》雜誌，北京：紫禁城出版社。

萬依編：《故宮辭典》，上海：文匯出版社，1996 年。

萬依、王樹卿、陸燕貞主編：《清代宮廷生活》，香港：商務印書館（香港）有限公司，2006 年。

于倬雲主編：《紫禁城宮殿》，香港：商務印書館（香港）有限公司，2006 年。

于倬雲、朱誠如主編：《中國紫禁城學會論文集（第二輯）》，北京：紫禁城出版社，2002 年。

于倬雲、朱誠如主編：《中國紫禁城學會論文集（第三輯）》，北京：紫禁城出版社，2004 年。

中國大百科全書出版社編委會編：《中國大百科：建築・園林・城市規劃》，北京：中國大百科全書出版社，2004 年。

中國第一歷史檔案館編著：《清代文書檔案圖鑒》，香港：三聯書店（香港）有限公司，2004 年。

中國硅酸鹽學會主編：《中國陶瓷史》，北京：文物出版社，2011 年。

王鏡輪：《紫禁城全景實錄》，北京：紫禁城出版社，2005 年。

北京市建築設計研究院《建築創作》雜誌社主編：《北京中軸線建築實例圖典》，北京：機械工業出版社，2005 年。

北京科學出版社主編：《中國古代建築技術史》，台北：博遠出版有限公司，1993 年。

葉賜權、香港科學館編：《星・移・物・換：中國古代天文文物精華》，香港：康樂及文化事務署，2003 年。

紀天斌：《故宮消防》，北京：紫禁城出版社，2005 年。

朱誠如、中國紫禁城學會主編：《中國紫禁城學會論文集（第四輯）》，北京：紫禁城出版社，2005 年。

朱誠如、鄭欣淼主編：《中國紫禁城學會論文集（第五輯）》，北京：紫禁城出版社，2007 年。

朱家溍主編：《國寶一百件》，北京：三聯書店，2006 年。

朱家溍編著：《明清室內陳設》，北京：紫禁城出版社，2004 年。

劉敦楨：《劉敦楨全集》（卷一、二、六），北京：中國建築工業出版社，2007 年。

劉暢、王時偉、張淑嫻編：《乾隆遺珍：故宮博物院寧壽宮花園歷史研究與文物保護規劃》，北京：清華大學出版社，2010 年。

李文君：《紫禁城八百楹聯匾額通解》，北京：紫禁城出版社，2011 年。

李文儒、楊新：《故宮博物院藏文物珍品大系》，上海：上海科學技術出版社、香港：商務印書館（香港）有限公司，1996-2009 年。

單士元、于倬雲主編：《中國紫禁城學會論文集（第一輯）》，北京：紫禁城出版社，1997 年。

金易、沈義羚著：《宮女談往錄》，北京：紫禁城出版社，2001 年。

單霽翔主編：《故宮藏影：西洋鏡裏的皇家建築》，北京：故宮出版社，2014 年。

（美）羅友枝（Evelyn Rawski）著、周衛平譯：《清代宮廷社會史》，北京：中國人民大學出版社，2009 年。

趙廣超：《不只中國木建築》，香港：三聯書店（香港）有限公司，2000 年。

趙廣超：《大紫禁城：王者的軸線》，香港：三聯書店（香港）有限公司，2005 年。

故宮博物院古建築管理部編：《故宮建築內檐裝修》，北京：紫禁城出版社，2007 年。

故宮博物院圖書館整理掃描：《營造法式：故宮藏鈔本》，北京：紫禁城出版社，2009 年。

故宮博物院編：《盛世文治：清宮典籍文化》，北京：紫禁城出版社，2005 年。

故宮博物院編：《清宮服飾圖典》，北京：紫禁城出版社，2007 年。

故宮博物院編：《梵華樓》，北京：紫禁城出版社，2009 年。

故宮博物院編：《清宮后妃首飾圖典》，北京：故宮出版社，2012 年。

故宮博物院編、朱誠如主編：《清史圖典：清朝通史圖錄》，北京：紫禁城出版社，2002 年。

香港藝術館編：《頤養謝塵喧：乾隆皇帝的秘密花園》，香港：康樂及文化事務署，2012 年。

章乃煒、王靄人：《清宮述聞（正續編合編本）》，北京：紫禁城出版社，2009 年。

閻崇年：《大故宮》，武漢：長江文藝出版社，2012 年。

曹喆、歷雪梅：《紫檀情緣》，上海：上海科學技術出版社，2001 年。

參考網站

故宮博物院

http://www.dpm.org.cn/

臺北故宮博物院

http://www.npm.gov.tw/

「古物陳列所」門券，是早期故宮開放的重要見證，此券為三大殿的遊覽券，供參觀太和殿、中和殿、保和殿內的文物使用，券價大洋五角。

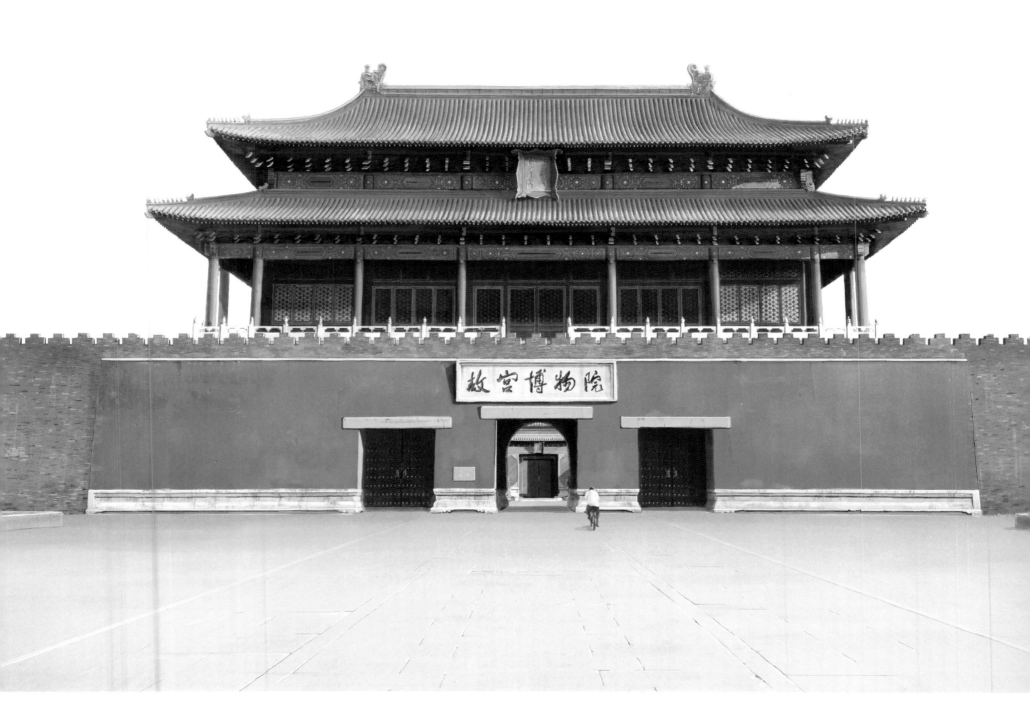